잡담의
인문학

How to Sound Cultured

잡담의
인문학

게오르그 루카치에서 페데리코 펠리니까지

토머스 W. 호지킨슨 · 휴버트 반 덴 베르그 지음 박홍경 옮김

마리書舍

프롤로그

친구가 얼마 전 만찬에 초대를 받아 다녀온 이야기를 들려주었다.
화가가 주최한 파티였는데 테이블 곳곳에 지성인들이 포진해 있었다. 촘스키,
비트겐슈타인 같은 저명한 학자들에 대한 대화가 이어졌는데 긴 시간은 아니
었지만 몇 시간은 족히 지나간 듯 지루했다. 마침내 대화에 람보가 등장하자
친구는 이제는 자기도 대화에 낄 수 있겠다며 안도의 한숨을 내쉬었다.
그리고 1980년대 액션 영화에서 실베스터 스탤론이 연기했던 근육질의 람보
에 대해 말하기 시작했다. 이어 미국 정부는 영화가 큰 인기를 끄는 것이 혹여
대외 정책에 대한 대중의 반감으로 비칠까 봐 전전긍긍했다는 설명을 덧붙이
기까지 했다.
순간 모두가 그녀를 이상하다는 듯 쳐다봤지만 스스로 대견스러워하며 이야기
를 이어 갔다. 그때 머리가 부스스한 어떤 학자가 참다못해 입을 열었다.
"저기요. 우리는 19세기 퇴폐 시인 랭보를 말한 건데요."
친구의 말을 들으면서 웃을 수만은 없었다. 우리가 알아야 할 이름은 절대 랭
보에서 그치지 않는다. 수백 명에 이르는 문화계 인사에 대해 알아야 하지만
현실적으로 알아듣는 것은 고사하고 그가 누군지 아예 감도 못 잡는 경우가 다
반사다. 슈테판 츠바이크, 버트런드 러셀, 프리드리히 엥겔스. 세 사람 중 어느

하나에 대해 1분 스피치를 할 수 있는가? 그렇다면 베르톨트 브레히트, 드니 디드로, 미셸 푸코는 어떤가?

기자들은 자신의 교양을 뽐내기라도 하려는 듯 난해한 이름들을 끝없이 인용한다. 게다가 지식인들은 그것이 마치 엘리트 집단의 징표인 양 어려운 이름들을 들먹이며 대화를 이어 간다. 그래서 우리는 그들의 대화에 주로 거론되는 인물들의 명단을 추려 그들의 숨겨진 이야기를 파헤쳐 보기로 했다.

그리고 놀라운 사실 몇 가지를 발견했다. 아무리 엄청난 인물이라 해도 알고 보면 대개 한 가지 특징으로 요약되었다. 가령 '버지니아 울프'는 의식의 흐름 기법을 고안해 낸 작가로 압축된다. (의식의 흐름 기법이란 쉽게 말해 머릿속에 떠오르는 내용을 가감 없이 그대로 말로 끄집어내는 것이다. 그러니 온갖 정보가 넘쳐난다.) 아예 숲으로 들어가 살면서 반소비운동을 이끈 인물, 하면 바로 헨리 데이비드 소로다.

에인 랜드는 "정부는 시민들의 생활을 간섭할 어떤 권리도 없으며 세금도 거둬서는 안 된다."는 흥미로운 주장을 펴는 데 평생을 바친 사람이다. 우리는 또 많은 인물이 서로 안면이 있거나 적어도 스쳐 가기라도 했음을 알게 되었다. 같이 잔 사람들도 있었던 반면 곧장 주먹다짐한 경우도 있었다.

이 밖에 인물들 간에 기묘하고도 놀라운 연관성을 다수 발견해 서로 관련이 있는 인물끼리 별도의 장으로 묶었다.

예를 들어 '별난 죽음'이라는 장을 보자. 이 장에서는 섬뜩한 종말이라는 공통점을 가진 이사도라 덩컨, 페데리코 가르시아 로르카, 체 게바라를 나란히 소개했다. 특히 체 게바라의 경우 마지막 순간이 끔찍하기도 했지만 살아서도 끔찍한 냄새를 풍긴 것으로 유명하다. 위생 상태가 너무나 엉망이어서 친구들이 '돼지'라는 별명을 붙여 주었을 정도였다. 체 게바라 외에 구린내를 풍겼던 위인으로는 평생 양치를 안 했던 마오쩌둥, 땀으로 축축했던 소설가 어니스트 헤밍웨이가 있다.

남성이 여성을 지배할 수단으로 결혼을 고안해 냈다고 주장했던 프리드리히 엥겔스는 샴페인을 얼마나 좋아했던지 '위대한 샴페인 병 참수자'라는 놀림을 받았을 정도였다. 싱클레어 루이스는 더했다. 술을 끊지 않으면 목숨을 잃을 것이라는 의사의 경고를 무시했다가 그로부터 20년을 채우지 못하고 숨을 거뒀다. 알코올 중독자로서 예정된 말로였다. 극작가 브렌던 비언은 자신을 "글쓰기 장애를 겪는 술꾼"으로 묘사하기도 했다. 모두 '술꾼들'이라는 장에 등장하는 인물들이다.

술은 아니지만, 음료에 '인생길의 3단계'라는 상징을 부여한 이도 있었다. 덴마크의 철학자였던 그는 컵에 설탕을 가득 채운 후 커피를 녹여 한입에 꿀꺽 마셨다. 달콤함이 극에 달해 이른바 '자유의 현기증'을 느꼈을 법도 하다. 알 만한 사람은 알아차렸겠지만, 그는 바로 철학자 쇠렌 키르케고르였다. 몰랐다고 해서 전혀 풀 죽을 필요는 없다. 지금부터 이 책이 알려줄 테니까.

각 장 사이의 연계 고리를 찾아 묶어 나가다 보면 이야기가 꼬리에 꼬리를 물고 있어 책장이 휘리릭 넘어간다. 아니면 먼저 색인을 펼쳐서 평소에 알던 이름을 몇 개 골라서 그 부분부터 읽어 나가도 무방하다. 독자들이 어떤 방법으로 읽더라도 우리가 책을 제대로 썼다면 순식간에, 손쉽게 읽을 수 있을 것이다. 그 과정에서 난공불락이던 지적 공룡들은 하나둘씩 쓰러질 테고, 책을 덮고 나면 문화의 연기가 자욱한 가운데 공룡들 더미에 올라서 있는 자신을 발견하게 될 것이다.

차례

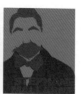

파티 피플

다른 사람들의 재능을 간파하는 것 또한 재능이다.
아마도 사람들은 이 장에서 소개하는 세 사람을
그런 능력의 소유자로 기억할 것이다.
환상적인 파티를 열어 당대에 천재성을 인정받던 화가와 작가를
불러 모았던 사람들이다.

페기 구겐하임 | 거트루드 스타인 | 스테판 말라르메
Peggy Guggenheim | Gertrude Stein | Stéphane Mallarmé

페기 구겐하임 | 미술품 수집가

Marguerite Peggy Guggenheim / 1898~1979

당신은 페기 구겐하임을 만나야겠군요.

누군가가 페기 구겐하임에게 남편이 몇이었냐고 물었다. 그러자 페기는 "같이 살았던 남편 말인가요, 아니면 잠깐 만난 남의 남편까지 다해서 말인가요?"라 고 되물었다. 이 상속녀의 최대 관심사는 섹스였고 그에 못지않게 몰두한 것이 미술이었다. 때로는 이 둘을 함께 즐기기도 했다.

페기는 초현실주의 화가 막스 에른스트Max Ernst[1]와 섹스 파트너로 지내다가 결 혼에까지 골인했다. 하지만 불행히도 두 사람의 결혼 생활은 오래가지 못했다. 페기는 남자 운이 없는 여자였다. 첫 남편은 폭행을 일삼았고, 추상 표현주의 화가 잭슨 폴록Jackson Pollock은 페기가 너무 못생겨서 이 여자와 자려면 우선 얼굴에 수건을 덮어야 한다는 말까지 남겼다. 아닌 게 아니라 페기의 코는 주 먹코였는데 성형 수술 후에도 그리 나아지지 않았다.

페기는 폴록의 사랑을 받지는 못했지만, 그의 재능을 사랑하며 후원했다. 엄청 난 재력가였음에도 인색하기로 유명했던 페기도 폴록을 후원할 때만큼은 아낌 이 없었다. 별 볼 일 없는 무명 예술가였던 그를 위해 수시로 파티를 열고 유명 인사들을 초대해 당대의 가장 잘나가는 인물들을 만날 수 있게 해 준 것이다. 그 덕에 폴록은 추상 표현주의 미술의 선구자이자 20세기 문화를 대표하는 아 이콘으로 자리매김할 수 있었다.

페기는 타이타닉 호의 침몰로 사망한 벤저민 구겐하임의 둘째 딸로, 21세라는

1. 독일의 초현실주의 화가이자 조각가

어린 나이에 상속을 받아 돈방석에 올라앉았지만 정서적으로 불안했다. 그런 그녀가 유럽을 여행하며 걸작을 수집하는 과정에서 비로소 인생의 목적을 발견한 것이다. 천재 화가인 파블로 피카소, 바실리 칸딘스키, 파울 클레, 살바도르 달리, 르네 마그리트, 피에트 몬드리안의 작품을 모두 이때 수집했다. 당시 수집한 작품은 돌고 돌아 종국에는 베네치아의 한 팔라초에 안착하게 되었는데 이곳이 바로 후일의 구겐하임 미술관이다. (페기의 삼촌 솔로몬 R. 구겐하임이 세운 뉴욕의 구겐하임 미술관과는 다른 곳이다.)

페기가 이런 걸작들을 수집할 수 있었던 것이 그녀 자신의 탁월한 안목 덕분이었는지, 아니면 노련한 자문단의 활약 덕분인지에 대해서는 아직도 의견이 분분하다.

성공을 꿈꾸는 무명 예술가를 만났을 때 농담 한마디.
"당신은 페기 구겐하임을 만나야겠군요."

거트루드 스타인 | 작가

Gertrude Stein / 1874~1946

장미가 장미인 것은
장미가 장미이기 때문이겠죠?

우디 앨런 감독이 영화 「미드나잇 인 파리Midnight in Paris」를 만든 것은 '거트루드 스타인의 파티에 갈 수 있다면 얼마나 멋질까?' 하는 생각에서가 아니었을까? 부유한 유대인으로, 레즈비언이었던 작가 거트루드 스타인은 스물아홉 살에 오빠 레오 스타인과 함께 파리로 건너갔다. 그곳에서 남매가 단기간에 환상적인 컬렉션을 구축하자, 작품을 보기 위해 사람들이 시도 때도 없이 집에 드나들기 시작했다. 물론 작품을 팔고 싶어 하는 화가들도 찾아왔다. 어찌나 방문객이 많았던지 스타인 남매는 토요일 저녁에만 집을 개방하겠다고 선언하기에 이르렀다. 이렇게 해서 그들만의 '살롱'이 시작되었고 이 살롱은 점차 파리의 명물로 정착되어 갔다.

스타인은 오빠와 갈라선 뒤에도 연인 앨리스 B. 토클라스와 함께 수집 활동을 이어 갔다. 스타인이 파블로 피카소, 앙리 마티스, 어니스트 헤밍웨이, F. 스콧 피츠제럴드 등과 작품 이야기를 나누는 동안 앨리스는 다른 방에서 손님들과 함께 온 아내나 연인들과 함께 즐거운 시간을 가졌다.

스타인 자신도 나름 진지하게 활동하는 작가였지만 문제는 글이 난해하다는 것이었다. 그녀는 의식의 흐름 기법을 극단적으로 발전시켰는데 뇌리에 어떤 생각이 스치면 반드시 글로 써야 직성이 풀렸던 듯하다. 또한 자신의 메시지를 확실히 전달하기 위해 반복 기법을 즐겨 사용했다. 스타인의 작품에서 가장 잘 알려진 글귀는 '장미가 장미인 것은 장미가 장미이기 때문이다.'일 것이다. 또

다른 구절도 있다. '친절에서 붉음이 나오고 무례함에서 성급하며 똑같은 질문이 나온다.' 세상에, 대체 무슨 말인가? 안타깝게도 스타인은 독자가 이해할 수 없는 작품은 오랫동안 관심을 끌 수 없다는 사실을 알지 못했다.

스타인은 난해한 시에 비해 쉽게 읽히는 산문집 『앨리스 B. 토클라스의 자서전 The Autobiography of Alice, B. Toklas, 1933』으로 상업적 성공을 거두었다. 그녀는 책 제목과 달리 토클라스가 아닌 스타인 자신의 인생을 담아 모더니스트의 전형적 기지를 발휘했다.

스타인은 작가로서도, 미술품 수집가로서도 과소평가된 부분이 있다. 뛰어난 예술가를 알아보는 안목의 소유자는 그의 오빠 레오 스타인이었다는 주장이 나돌기도 했는데, 공교롭게도 레오와 결별한 후 스타인의 수집 활동은 내리막길을 걸었다. 나치에 부역했다는 의혹마저 제기되며 스타인은 명성에 심각한 타격을 입었다. 비록 천재 작가로는 인정받지 못했지만 스타인의 사람 모으는 재주 만큼은 타고났다는 평가를 받는다.

남의 집 정원을 구경했는데 별 감동도 없고 달리 할 말도 없는데 그렇다고 가만있을 수는 없고……. 그럴 때는 스타인의 말을 인용하자.
"장미가 장미인 것은 장미가 장미이기 때문이겠죠?"

스테판 말라르메 | 시인

Stéphane Mallarmé / 1842~1898

스테판 말라르메의 고상한 전통을 이어받았군요.

프랑스의 문인 스테판 말라르메는 거의 평생을 입에 풀칠이나 하며 가난하게
살았다. 그런 형편임에도 푼돈을 모아 파리의 로마 거리에 있는 자기 집에 일
주일에 한 번씩 술자리를 마련했다.

말라르메의 파티를 주기적으로 찾던 이들을 훗날 화요회원이라고 불렀는데 이
는 모임을 화요일에 가졌기 때문이다. 윌리엄 버틀러 예이츠, 앙드레 지드, 폴
발레리 등 당대의 재능 있는 유명 작가들 다수가 화요회 소속이었고, 에드가르
드가, 오귀스트 로댕 같은 미술가들도 모임에 함께했다.

시인이 후대에 자기 이름을 확실히 남길 수 있는 가장 좋은 방법은 위대한 작
곡가에게 자기 시를 음악으로 만들게 하는 것이었다. 화려한 인맥을 자랑했던
말라르메가 바로 이런 방법을 활용했다.

클로드 드뷔시가 말라르메의 시 「목신의 오후 L'Après-midi d'un faune」에 곡을 붙였
고 나중에는 바슬라프 니진스키 Vaslav Nizinskii 가 안무를 추가해 유명한 발레로
재탄생시켰다. 모리스 라벨과 피에르 블레즈도 그의 시로 곡을 만들었다. 말라
르메는 시에서 음악성을 추구해 단어 자체의 의미보다는 그 단어가 어떻게 들
리는가를 더 중시했다. 그래서 그는 시를 쓸 때 동음이의어를 십분 활용했다.
말라르메의 시를 낭독하면 사람들은 그게 정확히 무슨 뜻인지도 모르면서 그
저 한 편의 음악을 감상하듯 듣고 즐기는 수밖에 없었다.

내용보다 표현을 중시한 점으로 미루어 말라르메가 19세기 후반 프랑스에서

일어난 상징주의라는 문예 운동의 일원이었음을 알 수 있다. 상징주의자들은 삶을 가능한 한 정확하게 묘사하려는 사실주의자들과 관심 분야가 정반대였다. 어쨌든 말라르메가 후대에 미친 영향은 실로 어마어마했으며 이는 비단 문학 분야에만 국한되지 않았다. 그는 입체파와 미래파 예술가들과 다다이스트, 초현실주의자들에게도 영감을 주었다.

영국의 록그룹 콜드플레이도 「비바 라 비다Viva la Vida」를 쓰면서 말라르메를 염두에 두었는지도 모를 일이다. 그런 면에서 보자면 팝 가수 레이디 가가는 콜드플레이를 능가한다. 앨범 재킷을 제작하면서 미국에서 가장 유명한 현대 미술가의 손을 빌렸으니…….

상상력을 자극하지만 논리적 일관성이 부족한 영화를 보고 나서 쿨하게 한마디.
"스테판 말라르메의 고상한 전통을 이어받았군요."

앨범 아티스트

현대 미술계는 극소수의 아티스트가 사람들, 특히 젊은이들에게
지대한 영향을 미치고 있다는 특징적 한계성을 지니고 있다.
미술 작품을 한창 뜨고 있는 가수나 록 밴드의 앨범 재킷으로 쓰게 하는 것은
어찌 보면 이런 한계를 극복하기 위한 좋은 방법일 수도 있다.

제프 쿤스 | 게르하르트 리히터 | 앤디 워홀
Jeff Koons | Gerhard Richter | Andy Warhol

제프 쿤스 | 화가

Jeff Koons / 1955~

쿤스는 고상한 것 같아요.

제프 쿤스는 팝 가수 레이디 가가 Lady Gaga의 앨범 「아트팝 ArtPop」 작업에 참여했다. 이 앨범 재킷은 '저속하다 Gaga'라는 단어가 딱 들어맞는다고 할 수도 있다. 크롬 메탈로 만든 커다란 풍선 강아지, 어항에 걸린 농구공, 마이클 잭슨과 헐크 조각상 등 말 못하는 유아들도 흥미를 보일 정도로 반짝이고 쨍하며 키치적이고 만화적인 요소들을 활용했기 때문이다.

증권 브로커 출신인 쿤스는 월가에서 쌓은 요령을 작품 활동에 적용해 창작물을 산업화시켰다. 뉴욕에 있는 쿤스의 공장형 스튜디오에서 일하는 조수만 해도 100여 명에 이른다. 쿤스는 자신의 유치한 취향에 예술의 위대한 전통을 덧입혀 대성공을 거뒀다.

그러자 쿤스의 작품이 외설물 못지않게 대중의 폭넓은 호응을 이끌어낼 수 있다고 판단한 기존의 미술관에서도 그의 작품을 전시했다. 쿤스의 작품과 외설물 간에 접점이 있기는 했다. 「메이드 인 헤븐 Made In Heaven」 연작에는 쿤스가 헝가리의 포르노 배우 출신인 아내 치치올리나와 성교하는 사진이 그대로 담겨 있다. (치치올리나는 '뚱보 소년에게 어필하는 여자'라는 뜻이다.) 그림의 자극적인 구성은 18세기 프랑스의 화가 프랑수아 부셰, 장 오노레 프라고나르의 작품을 의도적으로 차용한 것이다.

그림에 작가 자신이 등장한다는 것도 쿤스 작품의 특징이다. 쿤스는 유명 인사에 관심이 많았지만 한편으로는 자기 자신이 유명 인사였다. 이 모든 활동이

사기라 해도 그의 노골적 상업주의는 상당히 성공적인 사기라고 부를 만하다.

쿤스의 「풍선 개Ballon Dog, Orange」는 2013년에 열린 경매에서 생존 화가의 작품 중 사상 최고가인 5,840만 달러에 팔렸다.

한국에서도 쿤스의 작품을 볼 수 있다. 명동 신세계 백화점의 트리니티 가든에 가 보자. 높이 3.7m, 무게는 약 1.7t에 이르는 초대형 스테인리스 스틸 작품이 전시되어 있다. 보라색 포장에 금색 리본이 묶인 하트 모양의 「세이크리드 하트Sacred Heart」는 많은 사람에게 꾸준히 사랑받고 있다.

쿤스에 대한 평가는 극단적으로 엇갈린다. 그림에 대해 이야기하는 자리에서 논란의 불을 지피고 싶으면 이렇게 말해 보자.

"쿤스는 고상한 것 같아요."

게르하르트 리히터 | 화가

Gerhard Richter / 1932~

리히터는 워낙 작품 스타일이 다양해서…….

루치안 프로이트가 사망한 이후로 세계에서 가장 위대한 생존 화가로 독일의 화가 게르하르트 리히터가 종종 거론되었다. 과연 리히터는 어떤 업적을 이루 었기에 이런 칭송을 받는 걸까?

많은 화가가 물감을 시대에 뒤떨어진 재료로 여기는 와중에도 리히터는 계속 해서 물감에 관심을 보였다. 그 대표적인 예가 1980년대와 1990년대의 「추상 적인 회화Abstrakte Bilder」 연작이다. 대형 캔버스에 사진을 인쇄하고 물감을 두 껍게 입힌 다음 자동차 앞 유리창에서 성에를 긁어낼 때 쓰는 용구 비슷한 스 퀴지로 마구 처바르는 것이 그의 전형적인 방식이다. 듣기에는 간단하지만 종 종 혁신적이고 역동적이면서 보는 재미까지 느끼게 해 주는 기법이다.

또 리히터는 사실주의 화법에도 능하다는 것을 증명하려는 듯 조르주 드 라투 르Georges de La Tour 양식에 해골, 불붙인 초를 소재로 그림을 그렸다. 미국의 록 밴드 소닉 유스Sonic Youth의 1988년 앨범 「데이드림 네이션Daydream Nation」재킷 이 그 예다. 반면 앨범 뒷면에는 1960년대 옵아트에서 영감을 받은 작품이 실 려 있다. 리히터가 다양한 양식을 넘나드는 작품 활동으로 피카소형 천재라는 명성을 얻은 이유가 여기에 있다. 이 밖에도 그는 쾰른 대성당의 스테인드글라 스 창도 봉헌했다. 컴퓨터로 랜덤하게 선택한 색상을 작은 사각형에 입힌 뒤 이어붙인 아름다운 작품이다.

리히터는 드레스덴에서 태어났다. 아버지는 나치당의 당원이었고, 정신분열

증을 앓던 이모는 나치가 병자들을 안락사시킬 때 희생당했다. 리히터는 이러한 출생 배경에 풍자적 유머를 더했고 아직 자신이 건재하다는 사실에 놀란 듯이 정중한 경탄의 분위기를 결합시켰다. 그는 춤이나 노래처럼 그림도 인간의 본질적인 능력으로 진지한 평가를 받아야 한다고 주장했다. 한편 자기 그림에 천문학적 액수의 가격이 매겨지자 '엉터리daft'라고 일축하는 면모를 보이기도 했다.

가장 좋아하는 화가가 누구냐는 질문을 받았을 때 대답한다.
"리히터이긴 한데 워낙 작품 스타일이 다양해서……."

앤디 워홀 | 화가
Andy Warhol / 1928~1987

당신은 세계적으로 유명해질 것입니다.
최소한 15분간은요.

현대 미술을 천박하다고 하는 사람도 있겠지만 앤디 워홀이라면 "아름답지 아니한가!"라고 말했을 것이다. '아름다움'은 워홀이 가장 즐겨 쓰던 단어다.

재능보다는 명성에 관심이 더 컸던 그는 마릴린 먼로, 엘비스 프레슬리 같은 배우와 팝스타를 주제로 강렬한 실크 스크린 작품을 만들었다. 또 사람들의 기억에 남을 만한 말도 남겼다. "미래에는 모든 사람이 15분간은 세계적으로 유명해질 것입니다." 일부러 논란을 일으킬 작정으로 한 발언이지만 그 예언이 현실로 이루어지고 있다. 인터넷 덕분에 누구라도 전 세계를 향해 자기주장을 펼 수 있는 시대가 왔기 때문이다. 나의 트윗이 어느 순간 급속도로 퍼져 나갈지 모르는 일 아닌가?

다른 위대한 예술가들처럼 워홀의 성공 또한 마케팅의 힘을 빌린 것이었지만, 그게 전부는 아니었다. 워홀은 새로운 영역을 구축하려는 시도를 했다. 실크 스크린 작품이 그 단적인 예다. 작품에는 유명인의 얼굴뿐만 아니라 깡통 캔이나 록 밴드 벨벳 언더그라운드The Velvet Underground의 데뷔 앨범 재킷에 등장하는 바나나도 종종 활용되었다.

반면에 노골적 제목의 아방가르드 영화는 반응이 신통치 않았다. 「잠Sleep」은 워홀의 친구가 자는 모습을 담은 영화이며 「오럴섹스Blowjob」는 독자들의 상상에 맡겨 두겠다.

워홀은 유명인이 되려면 남들 눈에 유명인처럼 비치면 된다고 생각했다. 워홀

자신은 은색 가발을 썼는데 가발에 조금씩 변화를 주어 마치 머리가 자라는 듯 보였다. 그는 뉴욕의 스튜디오인 '팩토리The Factory'에 이성의 옷을 즐겨 입는 복장 도착자, 약에 취한 보헤미안 등 소외 계층 무리를 불러 모으고 이들을 '슈퍼스타'라고 불렀다.

그러던 1968년, 워홀의 추종자인 발레리 솔라나스가 워홀에 대한 환멸감에 방아쇠를 당기는 사건이 발생했다. 워홀은 운 좋게도 목숨을 건졌지만 자신처럼 독창적인 사람을 총으로 살해하는 건 너무 진부한 방법이 아닐까 생각했을지도 모른다. 소련이 위대한 소설가 한 사람을 정리하기 위해 시도한 기이한 방법과 비교하면 더더욱 그렇다.

최근 빈번하게 인용되는 '15분짜리 명성'이라는 말을 기억해 두자.

"당신은 세계적으로 유명해질 것입니다. 최소한 15분간은요."

목숨이 질긴 사람들

현상 現狀을 위협하는 자는 곤경에 빠지게 마련이다.
여기에 소개하는 네 사람은 모두 간발의 차이로 죽음의 위협에서 벗어났지만
그 후 항상 아슬아슬한 삶을 이어 가야 했다.

알렉산드르 솔제니친 | 발터 그로피우스 |
Aleksandr Solzhenitsyn | Walter Gropius |

바뤼흐 스피노자 | 레온 트로츠키
Baruch de Spinoza | Leon Trotsky

알렉산드르 솔제니친 | 소설가
Aleksandr Solzhenitsyn / 1918~2008

용기 있는 작가의 전형

1971년 옛 소련의 국가보안위원회KGB는 알렉산드르 솔제니친을 독살하려고 간식거리를 사던 그에게 접근해 독극물을 묻혔다. 솔제니친은 발진과 극심한 고통으로 병상에 눕긴 했지만 다행히 목숨은 건졌다. 몇 년 후 소련 당국은 그를 강제 추방했다. 솔제니친은 미국으로 건너가 버몬트 주에 정착했지만 또 다른 암살 시도가 일어나지는 않을까 항상 경계를 늦추지 않았다. KGB는 그를 신경쇠약에 걸리게 하려고 자동차 사고, 뇌 수술 장면 같은 끔찍한 사진들을 보냈다는데 이 역시 별 효과가 없었던 모양이다.

솔제니친은 문학의 성인 반열에 오를 만한 인물이었다. 인류 역사상 최악으로 손꼽히는 독재 정권의 압제로 고통을 받았지만 불굴의 정신으로 집필해 나갔다. 게다가 독재 정권의 부당한 만행을 훌륭한 솜씨로 기록했다.

원래 그는 제2차 세계대전에서 공을 세웠지만 친구에게 스탈린을 비판하는 편지를 보내려다 발각되어 반역죄로 체포당했고, 굴라그에서 8년을 복역하면서 강제 노동수용소의 참상을 직접 체험했다.

스탈린의 집권 당시 출간할 수 없었던 『이반 데니소비치의 하루Odin Den' Ivana Denisovicha, 1962』는 스탈린 사망 후 니키타 흐루쇼프 집권 당시 출간이 허락되었다. 굴라그에서 보낸 하루를 그린 이 책으로 솔제니친은 명성을 얻었다.

하지만 흐루쇼프가 축출되고 정권이 바뀌자 솔제니친은 또다시 감시 대상 명단에 올랐다. 그런데도 의연하게 소련 강제 노동수용소의 상황을 묘사한

『수용소 군도 Arkhipelag Gulag, 1973』를 집필했다. 그 때문에 고국에서 추방당했지만 1970년에 노벨 문학상을 수상한 이후 솔제니친의 영향력은 이미 커져 버린 상황이었다.

한편 솔제니친은 망명지인 미국 생활을 견디기 힘들어했는데 특히 '아연실색하게 만드는 TV와 참을 수 없는 음악'에 경악했다. 그는 공산주의 정권의 붕괴로 고국 땅을 밟을 길이 열리자마자 곧장 러시아로 돌아가 버렸다.

국가의 조직적인 압제를 의연히 견뎌 내는 한편, 그 압제의 실상을 집필을 통해 폭로한 용기 있는 작가를 이야기할 때 솔제니친보다 더 좋은 예가 있을까?

발터 그로피우스 | 건축가

Walter Gropius / 1883~1969

형태는 기능을 따른다.

발터 그로피우스는 제1차 세계대전 참전 당시 용맹함을 인정받아 철십자 훈장을 두 번이나 받았다. 한번은 전장에서 날아오는 총알을 맞고도 죽지 않고 살아났다. 또 한번은 돌무더기에 깔렸지만 살아났다. 모든 역경을 딛고 일어난 그는 마침내 독일의 가장 위대한 건축가가 되어 벽돌을 쌓아 올렸다.

제1차 세계대전 후 수립된 바이마르 공화국은 과거의 독일 정부보다 건축 분야의 실험에 적극적이었다. 그로피우스는 그 기회를 십분 활용해 훗날 바우하우스로 알려진 건축 대학을 설립했다. 문자적으로 바우하우스는 '건축bau'과 '집haus'을 조합한 단어로, 꾸밈없는 그의 사상이 담백하게 담긴 이름이다.

바우하우스가 혁신적이었던 점은, 이미 그 시대에 통섭의 가치를 그로피우스가 이해했다는 데 있다. 그로피우스는 순수 예술과 응용 미술이 통합을 이루어야 하며, 과거의 건축 정신을 이어받아야 한다고 역설하기도 했다. 실제로 바우하우스의 교육 과정은 중세의 '바우휘테Bauhütte'를 참조하고 있었다.

그는 아름답게 보이기 위한 목적으로 공간, 재료, 돈을 사용하지 않았다. 철저하게 건물을 목적에 부합하도록 실용적으로 설계했다. 그러나 역설적이게도 그가 쌓아 올린 혁신적 건축물은 아름다웠다.

당시로는 혁명적인 시도에 보수주의자들은 심기가 불편해졌다. 1930년대에 나치가 권력을 잡은 후에는 아방가르드 예술가와 르코르뷔지에 같은 바우하우스 건축가들을 '퇴폐적'이라는 명목으로 쫓아냈다.

그로피우스는 미국으로 건너가 건축가로서 새롭게 주목받는 원칙을 세워 나갔다. 그러면서 "장식은 죄악이다.", "형태는 기능을 따른다. 즉 건물은 정해진 목적을 전적으로, 충분히 달성하도록 설계한다." 등을 핵심 원칙으로 추구했다. 특히 기차에 탄 승객들의 관심을 끌 공장을 지어 달라는 주문을 받았을 때 그의 두 번째 원칙이 제대로 구현되었다. 건물의 정면을 기울여 햇빛이 반사되도록 해서 승객들의 눈길을 끈 것이다.

다이어트를 정당화해 주는 그로피우스의 격언 한마디.

"형태는 기능을 따른다."

바뤼흐 스피노자 │ 철학자

Baruch de Spinoza / 1632~1677

감정을 능동적으로 만들려는 겁니다.

포르투갈의 유대계 철학자 바뤼흐 스피노자는 어느 날 회당에 가다가 자신을 이단으로 여기는 남자에게서 공격을 받았다. 다행히 목숨을 건졌지만 그것이 트라우마가 되었다. 그날 이후 경계심을 늦추지 않기 위해 공격받을 당시 입고 있던 칼에 찢긴 외투를 간직했고 때로는 아예 입고 다녔다.

암스테르담에 살던 스피노자는 성정이 유순한 사람이었지만 그의 신념은 사람들의 분노를 샀다. 스피노자는 영혼은 불멸하지 않으며 신은 사람의 일에 관심이 없어서 기도할 이유도 없다고 주장했다. 또한 신이란 본질적으로 우주 만물의 총체일 뿐이라고 말했다. 범신론은 '모든 것이 신이다.'라는 주장으로 이해되었기에 그는 유대 교회에서 제명을 당하고 그의 저서는 가톨릭교회의 금서 목록에 오르게 되었다. 그러나 그것은 명백한 오해였다. 스피노자는 신과 현실 세계의 동일성을 주장하지 않았던 것이다. 그에게 있어 유한한 사물은 실재성을 지니는 대상이 아니었다.

스피노자는 사후에 출간된 『에티카Ethica, 1677』에서 자유 의지는 존재하지 않는다고 주장했다. 충분히 인식하고 있다면 모든 행위는 예측 가능하며 자유 의지 같은 것도 오로지 이해를 통해 얻을 수 있다는 것이다. 이해는 우리의 감정을 '능동적'으로 만든다고 그는 말했다. 스피노자는 "이해한다는 것은 곧 자유로워지는 것이다."라고 강조했다.

스피노자 자신도 대단한 의지로 자유와 이해를 파고들었다. 매우 검소하게 살

면서 소식小食하고 금욕했으며 일에 몰두해 며칠 동안 집 밖으로 나가지 않기 일쑤였다. 교수직 제안이 있었지만 거절하고, 대신 현미경과 망원경 렌즈 제작으로 생계를 이어갔다. 그는 결국 렌즈를 가공할 때 나오는 유리 먼지 때문에 폐가 손상되어 44세에 숨을 거두었다.

스피노자는 두려움 없는 합리성으로 무장한 사람으로, 계몽주의를 탄생시키는 산파 역할을 하는 등 인류 사회에 말할 수 없이 큰 영향을 미쳤다.

비싼 돈을 들여 굳이 필요도 없는 정신분석을 받고 나서 할 수 있는 변명.
"스피노자 식으로 감정을 능동적으로 만들려는 겁니다."

레온 **트로츠키** | 혁명가
Leon Trotsky / 1879~1940

트로츠키가 스탈린에게 밀린 이유를 아세요?

소련의 독재자 이오시프 스탈린은 한때 혁명 동지였던 레온 트로츠키를 러시아에서 추방했는데 그러고도 성에 안 찼는지 암살을 지시했다. 트로츠키는 러시아에서 지구 반대편에 있는 멕시코로 은신했는데도 꼬리를 밟혔다. 처음에 암살자들은 트로츠키의 거처에 잠입했다가 경호원들에게 저지당했다. 그러자 트로츠키가 책을 읽는 틈을 타서 다시 접근해 피켈로 뒤통수를 가격했다. 서툰 공격은 또다시 실패로 돌아가 트로츠키는 침을 뱉은 후 침입자와 몸싸움을 벌였다. 결국 이튿날 트로츠키는 과다출혈로 사망하고 만다.

두말할 나위 없이 트로츠키는 스탈린보다 매력적인 인물이었다. 고풍스러운 턱수염과 콧수염을 기른 이 사내는 뛰어난 군사 지도자로, 1917년 혁명 이후 내전에서 붉은 군대를 승리로 이끌었다. 잔혹한 면도 있었다. 트로츠키의 자서전에 실린 유명한 구절은 표현력은 뛰어나더라도 읽는 이의 간담을 서늘하게 한다.

"인간이라는 동물이 군대를 만들고 전쟁을 하는 한 지휘관은 언제나 군사들을 전사 가능성이 존재하는 전방과 전사가 불가피한 후방 사이에 배치할 수밖에 없다."

탈영병을 총살하겠다는 말을 트로츠키는 이렇게 표현했다.

트로츠키는 청중을 사로잡는 연설가였지만 바로 이 뛰어난 화술이 그가 실각하는 데에 한몫을 했다. 이미 여러 해를 극한의 상황에 시달려 온 많은 러시아

인은 1920년대가 되자 평온한 일상을 되찾고 싶어 했다. 그런 그들에게는 트로츠키보다는 중도파 스탈린이 더 나은 선택으로 보였을 것이다. 스탈린은 국내의 혁명에 집중하자는 '일국사회주의론'을 주장한 반면 트로츠키는 혁명이 동시에 전 세계에서 수행되어야 한다는 '영구혁명론permanent revolution'을 주장했다. 트로츠키와 함께 걸어야 할 길은 끝이 보이지 않았던 것이다.

레닌이 사망했을 당시 트로츠키는 그 곁에 없었는데, 스탈린이 트로츠키에게 서둘러 올 필요 없다고 전했기 때문이라 한다. 트로츠키는 그 말을 따랐지만 나중에 돌아와 보니 이미 스탈린이 정권을 장악한 뒤였다.

트로츠키는 터키를 거쳐 멕시코 등지에서 망명 생활을 했는데 힘든 시기에 아내 나탈리아와 동지애를 나누며 마음의 위안을 얻었다. 하지만 그런 트로츠키도 매력적인 화가와의 정사는 피할 수 없었다.

무슨 일이든 끝까지 가서 볼 장을 보고 말겠다는 사람에게 충고해 준다.
"트로츠키가 스탈린에게 밀린 이유를 아세요?"

사피오섹슈얼

사피오섹슈얼이란 이른바 뇌섹남, 뇌섹녀에게 끌리는 사람,
나이가 훨씬 많거나 더 잘난 사람을 좋아하는 사람을 말하는데
여기 나오는 인물들은 지성이나 감각 면에서 남보다 못할 게 없으니
여기서는 사피오섹슈얼의 의미를 육체적 아름다움이나 기능 이외의 것에
매력을 느끼는 사람으로 정의하자.
유유상종이라는 말이 있다.
잘 알려진 문화계의 인물이 문화계 다른 인물과 잤다는 소식은
그리 놀랄 만한 일이 아니다.
브래드 피트와 안젤리나 졸리의 결합에서 보듯이 말이다.

프리다 칼로 | 한나 아렌트 | 마르틴 하이데거 |
Frida Kahlo | Hannah Arendt | Martin Heidegger |
맨 레이 | 리 밀러
Man Ray | Lee Miller

프리다 칼로 | 화가
Frida Kahlo / 1907~1954

고통에서 예술적 영감이 나온다고?

프리다 칼로의 작품은 고통과 불가분의 관계에 있다. 칼로는 열여덟 살에 끔찍한 사고를 당했다. 그녀가 탄 버스가 전차와 충돌하는 바람에 척추, 쇄골, 갈비뼈, 골반, 다리와 발이 골절되었고, 사고로 분리된 철제 난간이 자궁을 관통했다. 그 후유증으로 평생 아이를 갖지 못하게 된 칼로는 몸이 조금 회복되자 화가가 되기로 했다. 그리고 병상에서 그녀를 멕시코에서 가장 성공한 화가의 반열에 올려 준 강렬한 그림들을 그리기 시작했다.

살아 있을 당시 그녀는 멕시코의 화가 디에고 리베라Diego Rivera와 결혼한 여자로 더 유명했다. 그러나 칼로와 디에고 리베라 두 사람 모두 결혼 생활에 충실하지 않았다. 칼로는 남자뿐만 아니라 여자들과도 관계했다. 리베라는 칼로가 다른 남자를 만나든 여자를 만나든 개의치 않았다. 그리고 자신은 칼로의 여동생 크리스티나와 줄곧 잠자리를 함께했다.

이 사실을 알게 된 칼로는 결혼 생활에 깊은 회의를 느꼈다. 그리고 망명한 공산주의 지도자 레온 트로츠키Leon Trotsky와 관계를 맺는 것으로 리베라에게 복수했다. 사랑하는 이의 배신에서 오는 상처와 복수심은 억누르기 힘든 것이었다.

초현실주의자들은 멕시코 신화의 상징을 활용해서 그린 칼로의 그림들이 순진무구하면서도 몽환적이라는 점에서 그녀를 초현실주의자로 인정했다.

한편으로 칼로는 삶뿐만 아니라 그림에서도 대담하게 독립을 추구했다는 점에

서 상징적 페미니스트로 칭송받았다.

칼로는 자화상도 많이 그렸는데 대부분의 자화상 속에서 그녀는 정면을 똑바로 응시하고 있다. 그녀는 자신을 굳이 미화하지도 않았다. 늘 눈썹이 미간을 가로질러 한 줄로 길게 연결되어 있고 윗입술에 콧수염이 부숭부숭 난 모습으로 자신을 묘사했다.

극한의 신체적 외상을 겪으면서 예술적 영감을 얻은 예술가를 이야기할 때 대표적으로 거론되는 인물이 멕시코의 화가 프리다 칼로다.

한나 아렌트 | 철학자
Hannah Arendt / 1906~1975

'악의 평범성'의 또 다른 사례

독일의 철학자 한나 아렌트는 대학 시절에 교수인 마르틴 하이데거Martin
Heidegger와 연인 관계였다. 언뜻 보기에 둘은 어울리지 않는 조합이었다. 아렌
트는 유대인 반파시스트였고 하이데거는 잠시 동안이었지만 나치 당원이었
다. (하이데거는 대학에서 히틀러를 찬양하는 경례를 시작한 인물이다.) 나중
에 연합국이 하이데거에 대해 혐의를 제기하자 아렌트는 이미 관계가 끝난 지
오래였지만 그는 지독하게 순진했을 뿐이라며 옛 연인을 감쌌다. 아렌트는 한
때 강제수용소에 감금되었던 당사자여서 그녀의 발언에는 무게감이 있었다.
게다가 그녀는 독재정권에 대한 탁월한 분석 등으로 학계의 스타로 추앙받고
있었다.

아렌트는 대표작 『전체주의의 기원The Origins of Totalitarianism, 1951』에서 스탈린주
의와 나치주의에는 반유대주의 정서와 제국주의에 대한 향수라는 공통점이 있
다고 지적했다. 실제로 러시아와 독일은 식민지를 거느렸고, 그 식민지를 포
기해야 했던 역사를 갖고 있었다.

아렌트는 나치주의를 연구하면서 '악의 평범성banality of evil'이라는 표현을 썼다.
사람들이 악귀가 들리거나 냉혹한 악당이 아닌데도 악행을 저지르는 경우가
많다는 점을 지적하려 한 것이다. 그 예로 아렌트는 홀로코스트 설계에 참여한
아돌프 아이히만Adolf Eichmann을 들었다. 아이히만은 독일의 나치스 친위대 장
교였고 히틀러의 가장 충직한 부하 중 한 명이었다. 그는 반유대주의에 따라

유대인을 '효율적'으로 말살했다는 평가를 받았다. 그가 저지른 악행만큼이나 많은 이가 경악을 금치 못했던 부분은 아이히만이 지극히 정상적이고도 일반적인 사람이라는 것이었다. 아렌트는 아이히만이 유대인을 증오하거나 사디스트라서 수많은 유대인을 죽음으로 몰아넣었다고 생각하지 않았다. 그보다는 개인의 영달이라는, 지극히 평범한 이유로 그런 악행을 저질렀다고 판단했다. 아이히만은 유대인을 살상하면 나치당에서 서열이 올라간다는 생각에 홀로코스트에서 벌어지는 참상에 눈을 감아 버렸다는 것이다.

살인범의 이력을 보니 의외로 평범한 사람이었다면?

"한나 아렌트가 말한 '악의 평범성'의 또 다른 사례군요."

마르틴 하이데거 | 철학자

Martin Heidegger / 1889~1976

'내던져짐'을 피해 나가 볼까요?

독일의 실존철학자 마르틴 하이데거는 더 나은 삶을 살기 위해 무엇을 해야 하느냐는 질문에 대해 "묘지에 가서 더 많은 시간을 보내면 된다."고 답했다. 소름 끼치는 조언이지만, 죽음의 필연성을 받아들여야 한다는 것을 핵심으로 하는 하이데거의 철학은 뜻밖에 실용적이고 긍정적이다.

『존재와 시간 Sein und Zeit, 1927』에서 하이데거는 언젠가 반드시 죽는다는 사실을 직면할 때 비로소 삶을 시작할 수 있다고 주장했다. 그의 용어를 빌리자면 무 Das Nichts 를 끌어안아야 존재 Das Sein 의 이해가 가능해진다는 것이다.

대다수의 사람이 '비본래적 uneigentlich' 삶을 살며 시간을 허비한다. 비본래적 삶이란 스스로 자기 자신의 삶을 떠맡지 못하는 상태에 던져진 것을 말한다. 여타 만물이 존재를 인식하지 못하는 가운데 인간만이 의문을 품고 존재를 실현해 나갈 수 있다고 하이데거는 생각했다. 이렇듯 자기 존재를 '있음'과 '없음'으로 구분할 수 있는 존재를 '현존재 Da-Sein'라 일컬었다. 하이데거는 우리가 이 세상에 '던져졌다.'고도 말했다. 태어날지 말지, 어느 환경에 태어날지, 어떤 부모에게서 태어날지, 어떤 교육을 받을지를 우리가 선택하지 않았다는 것이다. 그러므로 유년기의 경험과 신념은 그저 '던져진' 것에 불과하다. 이런 '내던져짐 Geworfenheit'은 '비본래성'과 마찬가지로 우리가 초월해야 할 대상이다. 하지만 어떻게?

그 방법으로 하이데거는 존재의 기적을 곱씹으며 천천히 산책을 하라고 권했

다. 하이데거의 철학 이론은 결코 만만치 않다.

그는 20세기의 가장 중요하면서도 가장 난해한 철학자로, 이마누엘 칸트 Immanuel Kant 같은 불가해한 독일 철학자의 계보를 잇는다. 그래서 하이데거의 사상에 대해서는 누구도 완전한 확신을 갖고 이야기할 수 없다.

상대에게 산책 나가자고 권할 때 일어서며 한마디.
"하이데거의 '내던져짐'을 피해 나가 볼까요?"

맨 레이 | 화가, 사진작가
Man Ray / 1890~1976

이 작품은 맨 레이의 영향을 받은 것 같군요.

창작 활동을 하는 사람들이 대개 그렇듯 미국의 화가 맨 레이도 다른 작가들과의 섹스를 즐겼다. 그중 한 사람인 벨기에의 시인 아동 라크루아Adon Lacroix와는 1914년에 첫 번째 결혼식을 올렸다. 두 사람이 1919년에 이혼할 당시 라크루아는 레이에게 "나 없이는 어떤 것도 이루지 못할 것."이라는 독설을 날렸다. 그러자 레이는 짧게 답했다. "두고 보면 알겠지." 시간이 지날수록 그녀는 참담한 기분이 들었을 것이다. 얼마 후 파리로 옮겨 간 레이는 절정의 기량을 과시했으며 당시 제작한 작품이 그를 20세기 거장의 반열에 올려놓았기 때문이다.

언젠가 레이는 '사랑에 관해 발전이라는 개념이 있을 수 없듯 미술도 마찬가지'라면서 "그저 다른 방법이 존재할 뿐이다."라고 말했다. 인상적인 말이기는 하지만 분명 레이의 작품에는 발전이라 부를 만한 진전이 있었다.

그의 본명은 에마뉘엘 라드니츠키Emmanuel Radnitzky이며 재단사의 아들로 태어났다. 처음에는 전통적인 양식의 그림을 그렸지만 마르셀 뒤샹에게서 영감을 받은 후에는 초현실주의 운동의 선구자가 되었다. 대표작 「이지도르 뒤카스의 신비 The Enigma of Isidore Ducasse」는 아버지의 직업에 대한 경의의 표시로 천으로 싸맨 재봉틀을 소재로 한 것이다.

레이는 중요한 인물들을 두루 알고 있었으며 다양한 양식을 너무나도 자연스럽게 넘나들었다. 오늘날 레이는 실험적 사진을 남긴 작가로 유명하다. 특히

그의 기지를 잘 보여 주는 예가 「앵그르의 바이올린Le Violon d'Ingres」이다. 이 작품은 몽파르나스의 키키Kiki de Montparnasse로 알려진 연인의 나체를 뒤에서 촬영한 흑백 사진인데 등의 곡면이 바이올린을 연상케 한다. 또 레이는 당대의 유명 인사들을 노련한 솜씨로 사진에 담았는데 제임스 조이스, 거트루드 스타인, 그리고 탁월한 재능에 절세미인으로 추앙받던 후배 리 밀러도 사진의 모델이 되었다.

완전히 맥락에서 벗어나 초현실적 요소를 담고 있는 사진은 일정 부분 맨 레이의 영향을 받은 것이라고 할 수 있다.

리 밀러 | 사진작가
Lee Miller / 1907~1977

당신을 보면 리 밀러가 생각나는군요.

잘생긴 남자가 우아한 생활을 하고 사랑도 하면서 이따금 위대한 그림이나 문학 작품을 내놓는 경우를 어렵지 않게 볼 수 있다. 그러나 유사한 사례의 여자는 상대적으로 찾기 어렵다. 그 드문 사례의 하나가 사진작가 리 밀러이다.

천상의 미모를 갖추었던 그녀는 「보그Vogue」지의 패션모델로 사회생활을 시작했다. 이후 파리로 건너가 초현실주의 사진작가 맨 레이를 포함한 여러 작가의 뮤즈이자 연인이 되었다. 나중에는 종군 사진기자로 변신해 나치가 만든 죽음의 수용소 사진을 처음으로 찍은 작가 중의 하나로 이름을 날리기도 했다.

밀러는 대체로 초현실주의자들의 위트에 고급 잡지의 노하우를 결합한 사진을 찍었다. 그러나 밀러는 자신이 촬영한 사진보다 자신을 피사체로 한 사진으로 더 유명하다. (초자연적 미모의 소유자라면 피할 수 없는 숙명이다.) 그중에서도 가장 특별한 사진은 뮌헨에 있는 아돌프 히틀러의 집 욕조에 들어가 나체로 찍은 작품이다. 히틀러가 베를린의 벙커에서 자살하기 며칠 전에 촬영했는데 사진 속 욕조 앞에 놓인 그녀의 부츠에는 강제 수용소에서 묻은 진흙이 생생하게 남아 있다.

전장에서 목격한 참상 때문에 밀러는 말년에 알코올 중독자가 되었다. 일부 비평가들은 밀러를 경박하다고 했고 병적으로 자기중심적이라고 비난하기도 했다. 물론 그 두 가지 면을 다 들어서 폄하한 비평가도 있었다. 남자들은 자기 멋대로 사는 여자들 때문에 늘 곤란을 겪게 마련이니까.

밀러는 화가 롤런드 펜로즈와 결혼한 후 남편이 기사 작위를 받으면서 펜로즈 부인이 되어 영국 근교의 한 농장에 정착했다. 그녀는 푸른 스파게티와 유방 모양의 콜리플라워 등 초현실주의 요리를 만드는 데 골몰했으며 과거의 삶에 관한 것은 거의 입에 올리지 않았다.

물론 궁금한 사람들은 과거의 사진을 뒤적이거나 장 콕토 감독의 1929년 작품 「시인의 피The Blood of a Poet」에 등장하는 그녀를 찾아보면 된다. 영화 속 밀러의 세련된 미모를 보면 캐나다의 한 문화 이론가가 영화를 왜 '핫 미디어'로 분류했는지 공감하게 된다. 한편 그 문화 이론가도 이따금 영화에 얼굴을 비치곤 했다.

나이는 어리지만 조숙하고 아는 것 많은 여자의 관심을 끌고 싶을 때는 리 밀러를 언급하고 그녀의 작품에 경의를 표하면 된다.

How to Sound Cultured

은막 銀幕

영화에 자기 이름이 나오면 출세했구나, 하고 생각하게 된다.
물론 영화에 등장하기까지 하면 금상첨화겠지만.

마셜 매클루언 | 장 보드리야르 | 토머스 핀천
Marshall McLuhan | *Jean Baudrillard* | *Thomas Pynchon*

마셜 매클루언 | 철학자, 미디어이론가
Marshall McLuhan / 1911~1980

당신은 내 말을 전혀 이해하지 못했군요.

실로 위대한 장면 하나. 1977년 작품 「애니 홀Annie Hall」에서 우디 앨런은 영화를 기다리는 줄에 서 있다가 마셜 매클루언의 이론을 들먹이며 잘난 체하는 남자 때문에 짜증이 난다. 남자가 틀렸음을 증명하기 위해 앨런은 직접 매클루언을 등장시켜 "당신, 내 이론을 전혀 이해하지 못했군."이라고 말하게 한다.

"당신, 내 말을 전혀 이해하지 못했구먼."은 실제로 매클루언이 좋아한 문장이었으니 어떤 면에서는 이 영화가 삶과 맞닿은 구석도 있었던 셈이다. 「애니 홀」의 명장면은 영화 자체의 비현실성에 주목하게 만들었다는 점에서 포스트모더니즘적이며 매클루언 역시 포스트모던 이론가였다.

'매체가 곧 메시지'라는 매클루언의 주장은 그의 핵심 이론을 압축적으로 잘 드러낸 표현이다. 매클루언은 실용적인 미디어 연구를 창시한 캐나다 학자로, 매체로서의 책과 영화를 그 속에 담고 있는 콘텐츠와 분리해 생각하는 데 관심이 많았다.

독서를 하고 영화를 보러 간다는 것은 우리에게 어떤 영향을 미치는가? 비교적 최근까지도 많은 사람이 책을 읽지 않았다. 하기야 앞으로도 이런 추세가 이어질 듯하지만. 1950년대까지만 하더라도 가정에 대부분 TV가 없었는데 이제는 노트북으로도 영화를 본다. 매클루언에 따르면 이런 매체의 변화는 책이나 영화가 도덕적 혹은 비도덕적 콘텐츠를 담고 있는가 하는 것과는 무관하게 사고 절차의 구조에 지대한 영향을 미치며 우리가 누구인지를 정의한다.

매클루언은 『구텐베르크 은하계The Gutenberg Galaxy, 1962』와 『미디어의 이해 Understanding Media, 1962』에서 전개한 이론에 힘입어 1960년대에 일약 지성의 스타로 발돋움했다. 또 인터넷이 실제로 발명되기 30년 전에 그 출현을 예고했다.

매클루언 이론의 핵심은 '핫 미디어'와 '쿨 미디어'의 구분이다. 구분이 아주 명확한 것은 아니지만 매클루언이라면 오늘날의 블록버스터를 핫 미디어로 분류했을 것이다. 팔짱 끼고 앉아 있는 관객을 향해 메시지를 퍼붓기 때문이다. 반면 매클루언의 저서같이 복잡한 책은 '쿨 미디어'다. 그 책을 이해하기 위해서는 상당한 노력을 기울여야 하기 때문이다.

당신의 말을 터무니없다고 비판하는 사람을 깔아뭉개고 싶을 때 정중하게 한마디.
"마셜 매클루언이 그러더군요. 당신은 내 말을 못 알아들었다고."

장 보드리야르 | 철학자

Jean Baudrillard / 1929~2007

보드리야르식으로 묻자면, 그거 진짜 원하는 물건인가요?

공상 과학 스릴러 영화 「매트릭스The Matrix」에는 주인공이 프랑스 철학자 장 보드리야르의 『시뮬라시옹Simulation, 1980』을 읽고 있는 장면이 나온다. 영화가 현실의 본질이 무엇인가를 묻고 있음을 따져 볼 때 이 책의 등장은 적절한 선택이다.

보드리야르 이론의 핵심은 실제의 이미지가 실제보다 더 '실재實在'가 되어 간다는 것이다. 예를 들어 섹스를 떠올릴 때 우리의 머릿속은 실제 경험이 아닌 포르노 이미지의 지배를 받는다는 것이다. 물론 개중에는 "난 아니거든요!"라고 말하고 싶은 사람도 있을 테지만 말이다. 마찬가지로 사랑에 대해 떠올릴 때 우리는 사랑 그 자체보다는 「타이타닉Titanic」이나 「밀회Brief Encounter」와 같은 영화, 애프터세이브 로션이나 세제 광고에서 묘사되는 이미지를 떠올린다. 자동차, 강아지, 비스킷 등 대부분의 광고 이미지도 떠올린다. 보드리야르는 우리에게 영향을 미치는 주변 이미지를 '시뮬라크르'라고 이름 붙였다.

한 걸음 더 나아가 보드리야르는 대상에는 특정한 사상 및 가치가 따라붙는다고 지적했다. BMW는 단순히 자동차가 아니라 부의 상징인 것이다. 한편 그는 걸프전이 일어나지 않았으며, 그저 TV 이미지로나 존재한다고 말했다가 세간의 입방아에 올랐다. 그리 눈치 있는 행동은 아니었던 셈이다.

어떤 비평가들은 보드리야르의 이론을 해독해 보면 결국 뻔한 이야기라고 비

2. 래리 워쇼스키와 앤디 워쇼스키 감독은 차례로 성전환 수술을 받아 지금은 워쇼스키 자매가 됐다.

판한다. 그뿐만 아니라 그의 이론에는 과장도 섞여 있다. 우리가 일상에서 실제로 대화를 나누기보다 더 많은 이메일을 보내는 것은 사실일지 모르나 그렇다고 인터넷이 실재 세상보다 더 실재에 가깝다고 말할 수는 없다. 단지 우리는 기술을 이용하고 있을 뿐이다.

보드리야르는 자만이 지나치다고 말하는 사람들도 있다. 그는 자신의 사상이 「매트릭스」와 결부되는 데 불편한 기색을 보이면서 영화와 거리를 두려고도 했다. 영화를 만든 형제 감독이 자기 저서 oeuvre 를 오독했다는 것이다.[2]

누군가가 명품 사는 장면을 봤는데 왠지 꼬집어 주고 싶어지면 한마디 한다.

"그거 진짜 원하는 물건인가요? 아니, 보드리야르의 언어로 묻자면 혹시 그 물건이 나타내는 위치를 탐하는 건 아닌가요?"

토머스 핀천 | 소설가

Thomas Pynchon / 1937~

핀천풍風이로군요.

최근 토머스 핀천의 동명 소설을 영화화한 「인히어런트 바이스Inherent Vice」에 저자 자신이 카메오로 등장한다는 소문이 돌았다. 설사 등장했더라도 은둔자인 핀천의 얼굴을 아무도 모르니 사실 여부를 확인하기도 어렵다. 인터넷에서 핀천의 이미지를 검색해 보면 졸린 눈에 심한 뻐드렁니를 한 못생긴 남자 얼굴 몇 장이 나온다. 핀천이 세간의 눈을 피해 다니는 이유가 고르지 못한 치열 때문이라는 소문이 있을 정도다. 하지만 TV 애니메이션 「심슨네 가족들The Simpsons」에 핀천 캐릭터가 머리에 흰 봉투를 쓰고 등장할 때는 실제로 핀천이 목소리 출연을 하기도 했다.

뉴욕의 코넬 대학에 다니던 시절 핀천은 블라디미르 나보코프의 강의를 들은 적이 있다. 하지만 나보코프는 핀천을 본 기억이 없다고 말했고, 핀천 역시 나보코프의 러시아 억양이 너무 강해서 무슨 말을 했는지 한 마디도 이해하지 못했다고 회상했다. 하지만 핀천의 소설도 이해하기 어렵기는 마찬가지라고 하는 사람도 있다. 핀천이 쓴 소설의 대다수는 분량이 엄청난데 유머, 여담이 불쑥불쑥 등장하며 고급문화와 저질문화가 뒤섞여 있다는 점에서 분명히 포스트모던 소설이다.

한 비평가는 핀천의 문체에는 히에로니무스 보스Hieronymus Bosch[3]와 월트 디즈니가 섞여 있다고 평했다. 그런가 하면 핀천의 대작 『중력의 무지개Gravity's

3. 인간의 타락과 지옥의 장면을 소름 끼치게 표현해서 '지옥의 화가', '악마의 화가'라는 별명으로 불린다.

Rainbow, 1973』가 전후 미국 소설 가운데 가장 위대한 소설이라고 극찬한 사람도 있다. 이 작품은 분량이 무려 750페이지에 이른다. 핀천풍 소설의 또 다른 특징으로는 편집증적 분위기, 마약 복용과 기이한 성행위 묘사를 들 수 있다.

소설가 살만 루슈디는 핀천을 만난 것으로 알려진 몇 안 되는 사람 가운데 하나이다. 핀천이 어떤 사람인지에 대한 질문에 루슈디는 "정말이지 핀천스러운 사람이다."라고 답했다.

은둔자라는 꼬리표는 사람들의 호기심을 자극해서 핀천의 진짜 정체가 무엇인지를 놓고 별별 해괴한 추측이 난무한다. 심지어 핀천이 완다Wanda라는 이름의 여성이라는 소문까지 나돌았다. 핀천처럼 세간의 시선을 극도로 피하며 사는 사람도 드물 것이다. 몇 사람이 그런 시도를 하긴 했는데 그중에는 우리가 잘 아는 유명한 철학자도 있다.

> 작품이 대책 없이 길고 고급문화와 저질문화가 뒤죽박죽 섞여 있다면?
> '핀천풍(風)'이라고 부르자.

How to Sound Cultured

은둔자들

훌륭한 책을 쓰기 위해 꼭 동굴로 들어갈 필요는 없지만
남달리 사회성이 있는 성격이 아니라면 그것이 도움이 되기는 할 것이다.

아르투어 쇼펜하우어 | 너대니얼 호손 | 미셸 드 몽테뉴
Arthur Schopenhauer | Nathaniel Hawthorne | Michel de Montaigne

아르투어 쇼펜하우어 | 철학자

Arthur Schopenhauer / 1788~1860

쇼펜하우어적 초연함을 키우렵니다.

철학을 이해할 때 어려움 중의 하나는 대부분의 철학자가 다른 철학자들의 사상에 대응하고 있다는 점이다. 그래서 철학자 A를 이해하려면 먼저 철학자 B를 이해해야 한다.

아르투어 쇼펜하우어도 마찬가지다. 그는 대표작 『의지와 표상으로서의 세계 Die Welt als Wille und Vorstellung, 1818』에서 독일의 철학자 이마누엘 칸트의 이론을 비판했다.

칸트는 인식의 장막을 투과해서 '본체의noumenal 세계를 이해하는 것은 불가능하다.'고 주장했다. 쇼펜하우어는 이를 반박했다. 그는 우리가 의지의 부산물인 두뇌 현상의 범위 내에서 지각할 수 있다며 이를 '생生의지'라고 불렀고, 그것을 생존과 번식의 끊임없는 투쟁으로 보았다.

초기의 암울한 실존철학자 중에서도 쇼펜하우어는 '의도적'이라고 할 만큼 특별히 염세적이었다. 쇼펜하우어에게 삶이란 '끊임없이 죽음을 막는' 것이었다. 마치 걷기가 끊임없이 추락을 막는 행위이듯이 말이다.

생에 대한 맹목적 의지는 우리를 불행하게 만든다. 다행스러운 것은 불행을 피할 방법이 있다는 것이다. 미적 정관이 불행을 일시적으로 유예해 주기 때문이다. 그림을 바라보는 동안 우리는 자신을 잊고 잠시나마 행복감을 맛보게 된다. 최소한 불행하지는 않다.

더욱 영구적인 해결책은 은둔자처럼 속세의 투쟁에서 한발 뒤로 물러나 불교

에서 말하는 해탈에 이르는 것이다. 그런 점에서 쇼펜하우어야말로 동양 종교에 관심을 가진 최초의 서양 철학자 가운데 하나였다. 툭 튀어나온 둥글고 넓은 이마에 미친 광대 같은 머리 모양을 한 기괴한 외모의 소유자였던 그는 남들에게 무례했고 특히 여성과 유대인을 경멸했다. 말년에는 자신이 설파한 사상을 몸소 실천해 홀로 두문불출하며 연구에만 몰두했다.

그가 견뎌 낼 수 있었던 거의 유일한 동반자라고는 푸들 몇 마리뿐이었는데, 이름을 똑같이 아트마Atma라고 지어 주었다. 힌두어로 '우주의 영'이라는 뜻이다.

은퇴 후의 계획에 대한 질문을 받는다면 은둔자 쇼펜하우어에 빗대어 대답한다.
"속세를 벗어나 쇼펜하우어적 초연함을 키우렵니다."

너대니얼 호손 | 소설가
Nathaniel Hawthorne / 1804~1864

가슴에 A자를 수놓을까 봐요.

너대니얼 호손은 미국의 가장 위대한 소설가 중 한 사람으로 손꼽힌다. 병적으로 수줍었던 그는 자신이 문단의 명사가 되자 깜짝 놀랐다.

세간의 관심 자체가 두렵기도 했지만 혹시 사람들이 자신의 배경을 캐고 들까 봐 노심초사했다. 호손의 조상 가운데 한 사람은 죄 없는 여성들을 죽음으로 몰아넣은 세일럼 마녀재판의 재판관이었다. 호손은 자신이 마녀재판과 관련이 있다는 것을 감추기 위해 성Hathorne의 중간에 'w'를 끼워 넣었다. 대표작 『주홍글씨The Scarlet Letter, 1850』에서 한 글자로 죄인임을 표시한 그는 자기 가문의 죄악을 감추는 데도 한 글자를 활용한 셈이다.

『주홍글씨』는 유부남과 정을 통해 사생아를 낳은 헤스터 프린의 이야기다. 충격에 휩싸인 마을 사람들은 프린의 앞섶에 간통Adultery 을 뜻하는 첫 글자 'A'를 새기고 다니게 한다. 사생아의 아버지는 죄책감에 사로잡혀 괴로워하면서도 사실을 밝히지 못하는 나약한 인물이지만 프린은 강하고 침착한 여자였다. 그녀는 끝까지 아이 아버지의 정체를 밝히지 않는다.

또 다른 소설 『일곱 박공의 집The House of the Seven Gables, 1851』 등에서도 강인한 여주인공들이 등장한다는 점에서 호손은 최초의 페미니스트로 추앙받는다. 또한 그는 암울하고 유혈 낭자한 파괴적 결과로 막을 내리는 강렬한 열정을 그렸다는 점에서 에드거 앨런 포 등과 더불어 암흑 낭만주의 작가로 분류되기도 한다. 여성에 대한 호손의 경외심은 어머니와의 친밀한 관계, 자신 못지않게

내성적이었던 아내와의 행복한 결혼 생활에서 비롯된 것으로 보인다. 호손은 은둔자이기는 했지만 친한 친구가 꽤 여럿 있었다. 미국 전직 대통령 프랭클린 피어스와도 대학 친구 사이였고, 호손이 세상을 떠났을 때는 헨리 워즈워스 롱펠로와 초월주의자 랠프 월도 에머슨 등이 관을 운구했다.

사회적으로 지탄받을 행동을 했다면, 누군가 나를 비난한다면 시니컬하게 한마디 한다.
"주홍글씨의 주인공처럼 가슴에 A자를 수놓을까 봐요."

미셸 드 몽테뉴의 정신이 스며 있군요.

미셸 드 몽테뉴는 서른여덟에 절친한 친구 에티엔을 잃었다. 슬픔에 잠긴 몽테뉴는 자신의 가문이 소유한 영지의 탑에서 두문불출하며 책 속에 파묻혀 지냈다. 십 년가량을 그곳에 머무는 동안 아무도 만나지 않고 집필에 매달려 장대한 분량의 『수상록Michel de Montaigne-LES ESSAIS, 1580』을 완성했다. 이전에 그 누구도 지적 논쟁과 개인의 일화를 결합하려는 시도를 하지 않았기 때문에 이 작품은 실로 시대를 뛰어넘는 것이라 할 수 있었다. 오늘날에는 전 세계 수많은 기자가 이를 따라 하고 있지만 그래도 몽테뉴의 글에 담긴 호소력과 지혜까지 모방하지는 못하고 있다.

비슷하게나마 따라간 이가 있다면 영국의 언론인 윌리엄 해즐릿을 들 수 있다. 해즐릿은 '인간으로서 느낀 것을 작가로서 말하는 용기를 가진 최초의 인물'이라며 몽테뉴에 대해 경의를 표했다.

몽테뉴는 당대의 종교적 정설이나 전통적 견해에 굴복하지 않았다. 그리고 매우 다양한 주제에 대해 자기 생각을 간단명료하게 기술했다. 게다가 글솜씨가 뛰어나서 종교 문제와 그로 인한 전쟁에 대한 사색이든, 교육에 대한 개인적인 견해든 거침없이 써 내려가서 이후 500년 동안 주목을 받았다. 몽테뉴는 아이들을 가르치는 최고의 방법은 스스로 배우는 방법을 알려 주는 것이라고 주장했다. 그래야만 익힌 것을 계속해서 기억할 수 있다는 것이다.

몽테뉴 자신은 꽤 기이한 교육을 받고 자랐다. 그의 아버지는 몽테뉴가 라틴어

만 써야 한다고 고집했고 결국 몽테뉴의 모국어는 라틴어가 되었다. 또 프랑스어를 하지 못하는 독일인 교사에게 몽테뉴를 가르치게 하기도 했다. 기괴한 교육 방식이 효과를 보았는지 몽테뉴는 나중에 그 누구보다 진보적이고 유쾌한 작가가 되었다.

오늘날에만 그를 높이 평가하는 것은 아니다. 프리드리히 니체는 몽테뉴가 '지구에 사는 즐거움을 진정으로 배가시켜 준' 인물이라고 평했고, 프랑스의 문학 평론가 샤를 오귀스탱 생트뵈브는 저녁마다 몽테뉴의 책을 한 쪽 이상 읽으라고 권했다.

글쓰기에 능하고 재치와 지혜를 동시에 겸비한 언론인을 존경한다면 말한다.
"미셸 드 몽테뉴의 정신이 스며 있군요."

레즈비언의 사랑

지적인 여성들이 대다수 남성에 대해 혐오감을 느끼면서
남녀 관계가 무의미하다고 생각하는 경우가 종종 있다.
그러니 대신 다른 여성과 관계를 맺고자 하는 유혹을 느끼는 것도
이상한 일이 아니다.

사포 | 수전 손택 | 마거릿 미드 |
Sappho | Susan Sontag | Margaret Mead |

시몬 드 보부아르 | 버지니아 울프
Simone de Beauvoir | Virginia Woolf

사포 | 시인
Sappho / 기원전 7~6세기

사포 이래 가장 위대한 서정 시인이로군요!

'어떤 이는 기병대를, 다른 이는 보병대를, 또 다른 이는 함대를 검은 대지 위의 가장 아름다운 것이라 부르네. 하지만 나는 사랑하는 이가 최고라고 말하겠네.' 기원전 7세기에서 6세기 사이 언젠가 시인 사포는 이렇게 노래했다. 그러면서 자기 눈에는 아낙토리아라는 여성이 "가장 아름다워 보인다."고 덧붙였다. 리라에 맞춰 부르는 '서정시'에서는 남성에 대한 갈망을 노래했던 점에 비추어 양성애자였던 것으로 보이지만, 다른 여성들에게 이끌렸다는 점 때문에 일반적으로 사포는 레즈비언으로 알려져 있다.

실제로 '레즈비언lesbian'이라는 단어도 사포가 살았던 에게 해의 레스보스 섬에서 유래했으며 '레즈비언의sapphic'라는 표현도 사포의 이름에서 파생된 것이다. 물론 이 두 단어가 사포가 살았던 시대에 만들어진 것은 아니다. 19세기 후반 빅토리아 시대 사람들이 다른 여성과 잠자리를 함께하는 여성들을 고상하게 부르기 위해 만든 말이다. 그전까지는 레즈비언이라는 개념 자체가 거의 존재하지 않았던 것으로 보인다.

사포에 대해 우리는 또 어떤 것들을 알아야 할까? 사실 그리 많지는 않다. 그녀에 대해 다른 사람들이 남긴 기록이 많지 않기 때문이다. 따라서 사포의 삶이 어땠는지는 그녀의 시를 통해 짐작할 수 있을 뿐인데, 그 시마저도 자전적인 내용인지 상상에 의한 것인지 알 수가 없다.

심지어 사포의 시도 많이 남아 있지 않다. 그러나 전해 내려오는 시들은 명쾌

하고 우아한데, 이를테면 이런 구절을 예로 들 수 있다. '신은 다정하지만 나는 여전히 고뇌에 차 있고 기운이 나지 않습니다.'

오늘을 사는 우리도 모두 한두 번씩은 겪어 보았을 감정이다. 문학적 재능을 갖춘 데다 남녀 모두를 향해 열정을 품었던 사포는 지적이고 자유로운 사고를 하며 동성에게 이끌리는 후대 여성들에게 영감을 불러일으키는 인물이 되었다. 바로 다음에 소개하는 인물들로 대변되는 여성들에게……

탁월한 싱어송라이터를 진심으로 칭찬하고 싶을 때 말한다.
"사포 이래 가장 위대한 서정 시인이로군요!"

수전 손택 | 비평가
Susan Sontag / 1933~2004

기억의 침식을 경계하라.

미국의 소설가이며 문화비평가 수전 손택은 남자들과도 데이트를 했지만 가장 오랫동안 관계를 유지한 사람은 사진작가 애니 레보비츠Annie Leibovitz였다. 두 사람의 관계에 대해 논란이 없었던 건 아니다. 레보비츠는 손택이 암으로 숨을 거두기 직전의 몇 달 동안을 사진에 담았는데 이 모습은 어떤 이들에게는 괴로움을 주었다.

공교롭게도 사진과 암은 손택을 유명하게 만든 주제였다. 『사진에 관하여On Photography, 1977』에서 손택은 우리가 사건들을 기억할 때 사진에 지나치게 의존한다고 지적했다. (요즘 페이스북과 인스타그램 같은 시각 위주의 소셜 미디어가 주목받는 것을 보면 그녀는 선견지명이 있었다.)

또한 『해석에 반대한다Against Interpretation, 1966』라는 평론집을 통해 예술 작품을 해석하려 하는 행위에 대해 일침을 놓기도 했다.

『은유로서의 질병Illness As Metaphor and AIDS and Its Metaphors, 1978』에서는 사람들이 암을 비롯한 질병을 논하는 방식을 분석하면서 단도직입적이지 않은 화법은 모두 환자의 경험을 경시할 수 있다고 말했다. 예를 들어 누군가가 '암 투병'을 하고 있다고 표현하는 것이 과연 사려 깊은 행동이라 할 수 있는가?

손택은 의견을 과장하거나 부풀리는 경향이 있었다. "기억의 침식을 경계하라.", "우울증은 멜랑콜리에서 매력을 뺀 것이다.", "형식은 내용의 일종이고 내용은 형식의 한 측면이다." 등의 알쏭달쏭한 말들을 남긴 그녀는 백인종을

'인류 역사의 암 덩어리'라고 묘사한 것으로도 유명하다. 하지만 이것은 질환을 묘사하는 은유와 은유로서의 질환이라는 표현을 사용하는 데 스스로 엄격한 잣대를 적용하기 전의 일이다. 9.11 테러가 발생한 후에는 항공기 충돌을 '문명이나 자유에 대한 비열한 공격'이라고 표현한 이들의 대척점에 서서 이슬람 테러 조직의 공격은 그저 '미국 및 미국의 특정 동맹국과 그 행위에 대한 응전일 뿐'이라고 일축했다.

이런 발언은 사람들의 분노를 샀다. 대부분 남성인 보수 성향의 비평가들은 손택을 비난할 때 발작적인 증오심을 드러냈다. 그런데 그들은 매력적인데 좌파이면서 (인정할 건 인정해야 하니) 똑똑한 여성에 대해서도 위협을 느꼈을까?

페이스북에 광적으로 사진을 올리는 사람이 있다면?
손택이 언급한 기억의 침식을 조심하라는 말로 경고해 준다.

마거릿 미드 | 인류학자
Margaret Mead / 1901~1978

나는 마거릿 미드의 아이디어를
추종하지 않아요.

미국의 인류학자 마거릿 미드는 모든 인간의 삶에 매료되었고, 그 공명정대한 정신을 자신의 사랑에도 그대로 적용했다. 마거릿 미드에게는 세 명의 남편이 있었고 같은 인류학자인 여성 두 명과도 오랫동안 관계를 가졌다. 특히 로더 Rhoda Metraux와는 세상을 떠나기 전까지 20년을 함께했다.

성공회 교인으로 사회 관념에 위배되는 사랑을 하면서 죄의식을 느끼기도 했 겠지만 자신의 연구를 통해 위안을 받았을 것이다. 연구에서 미드는 일부 원시 사회에서는 성관계와 연애에 관해 상당히 많은 것을 허용한다고 밝혔다.

미드의 대표적 연구서 『사모아의 사춘기Coming of Age in Samoa, 1928』와 『세 부족 사회에서의 성과 기질Sex and temperament: In three primitive societies, 1935』에 바로 이런 메시지가 담겨 있다.

이 두 건의 연구 덕분에 미드는 1960년대에 일어난 성性혁명에서 페미니스트 들에게 영감을 주는 인물로 주목받았다. 하지만 미드의 연구는 학계에서 중대 한 비판에 직면했다. 특히 파푸아 뉴기니 챔블리 호숫가에 여성이 다스리는 부 족이 있다는 주장이 논란을 불러일으켰다. 어떤 학자들은 파푸아 뉴기니를 지 배하던 호주 정부가 부족 간의 전쟁을 금지하는 바람에 남성들이 더는 무력으 로 지배할 수 없게 되면서 일탈이 발생한 것뿐이라고 지적했다. 게다가 다른 연구자들은 미드가 말했던 종류의 사회가 해당 지역에 존재했다는 증거를 발 견하지 못했다고도 했다.

한때 유력한 학자로 이름을 날렸던 미드는 이제는 사상사의 주석에서나 빈번하게 인용되는 정도다. 또 그 주석에 대한 주석에서 미드의 최신식 양육 관련 이론이 자주 인용되기도 한다. 미드와 그녀의 친구 벤저민 스폭Benjamin McLane Spock은 아기가 울면 정해진 시간이 아니더라도 수유를 해야 한다고 주장했다.

일부일처제, 이성애 등 전통적 인간관계를 옹호하는 입장이라면 한마디.
"나는 마거릿 미드의 성 해방 아이디어를 추종하지 않아요."

시몬 드 보부아르 | 소설가, 평론가

Simone de Beauvoir / 1908~1986

『제2의 성』을 읽어 보시죠.

시몬 드 보부아르의 연애사는 지성인이자 여권운동 지도자라는 직함과 잘 어울리는 것 같다. 보부아르는 인습에 얽매이지 않고 양성을 넘나드는 연애를 즐겼다. 하지만 그녀의 '자유분방한' 연애에는 착취적인 면도 있었다. 교사였던 30대 시절 보부아르는 어린 여학생들을 꾀어 자신의 오랜 연인 장 폴 사르트르Jean-Paul Sartre에게 넘겨주었다. 사팔뜨기에 키가 작았던 사르트르는 처녀성을 빼앗는 악취미를 갖고 있었다. 보부아르와 사르트르는 이런 관계를 '트리오trios'라고 불렀다.

하지만 이것은 보부아르의 일부분일 뿐이다.

자신이 철학자가 아니라고 부인했지만 그녀 또한 카뮈처럼 고전을 통해 실존주의 철학을 전개했다. 실존주의는 말하자면 '대체 핵심이 무엇인가?'를 묻는 것인데, 1944년에 펴낸 『피뤼스와 시네아Pyrrhus et Cinéas, 1944』는 알베르 카뮈Albert Camus의 『시시포스의 신화Le Mythe de Sisyphe, 1942』와 훌륭한 대조를 이루는 에세이다.

보부아르는 자전적 내용의 소설도 썼으며 『레 망다렝Les Mandarins, 1954』으로 공쿠르상을 수상했다. 무엇보다 페미니스트로서 목소리를 높인 『제2의 성 Le Deuxième Sexe, 1949』이 보부아르의 대표작으로 꼽히는데, 책 제목에 핵심 주장이 압축적으로 드러나 있다. 남성은 으레 여성을 음경 없는 남성인 양 이등시민 취급했다고 보부아르는 주장했다.

보부아르는 또한 남성들이 용맹함을 가장해 여성들을 다루기 편한 역할로 국한시켜 놓았다고 보았다. 예를 들어 아내를 '가정의 여신'이라고 추켜세우는 남편들이 있다. 이런 말을 칭찬이라고 생각하면 안 된다고 보부아르는 경고했다. 남편들은 아내에게 크고 작은 살림살이의 수고를 떠넘기기 위해 이런 식의 표현을 쓰는 것이기 때문이다.

그녀는 실존주의적 표현을 써서 "여성은 여성으로 태어나는 것이 아니라 여성으로 만들어진다."고 했다. 우리는 모두 사람으로 태어나지만 그 사람이 '여성'이 되는 것은 남성의 길들이기에 의해서라는 것이다.

습관적으로 여성을 비하하는 마초 성향의 남자에게 충고 한마디.
"보부아르의 『제2의 성』을 읽어 보시죠."

버지니아 울프 | 소설가

Virginia Woolf / 1882~1941

이건 버지니아 울프의 소설이 아니잖아요?

버지니아 울프. 레즈비언, 페미니스트, 자살……. 에드워드 올비의 유명한 질문처럼 누가 그녀를 두려워할까? 어쩌면 대다수의 사람이 아닐까?

물론 버지니아 울프는 한 줄로 요약해서 말할 수 없는, 훨씬 더 호감이 가는 흥미로운 인물이다. 정원 설계사이며 작가인 비타 색빌웨스트Vita Sackville-West 같은 여성과 연인 관계로 지낸 레즈비언이었지만 남편이자 작가인 레너드 울프와도 서로 깊이 사랑하는 사이였다.

소설가로서 울프는 의식의 흐름 기법, 즉 소설 속 인물의 머릿속으로 들어가 떠오르는 모든 생각을 기술하는 기법을 획기적으로 발전시켰다. 좋게 말하면 굉장히 사실적이고 흥미로운 기법이지만 나쁘게 말하면 '지나치게 많은 정보'가 쏟아져 나와 현기증이 나는 표현법이다. 익숙하지 않은 독자라면 중년 여성이 파티를 계획하는 내용의 『댈러웨이 부인Mrs. Dalloway, 1925』을 읽으면 지겹고 따분할 것이다. 일가족이 등대로 소풍을 나가는 『등대로To the Lighthouse, 1927』 역시 마찬가지다. 그렇다면 좀 더 가벼운 『올랜도Orlando, 1928』를 시도해 보는 것은 어떨까? 수백 년을 아우르는 이 소설의 주인공은 남성과 여성을 오가는 불멸의 인물이다. 이 작품은 색빌웨스트를 모델로 한 것으로, 그녀에 대한 울프의 흠모를 담은 것으로 알려져 있다.

울프는 오늘날이라면 조울증이라는 진단을 받았을 질병과 수십 년을 싸우다가 59세에 자살로 삶을 마감했다. 외투 주머니에 돌을 집어넣고 우즈 강으로 걸

어 들어간 그녀는 남편에게 이런 유서를 남겼다. "선한 당신을 향한 나의 확신을 제외한 모든 것이 내 속에서 빠져나갔습니다. 더는 당신의 인생을 망치고 싶지 않아요." 이 애달프고 솔직하며 다정한 유서는 많은 사람을 눈물짓게 했다.

이런 면에서 울프의 유서는 오스트리아의 한 소설가가 남긴 유서와 참 대조적이다. 어떤 비평가는 그의 유서가 가식적이고 감상적인 산문이라며 혹독하게 비판을 했으니 말이다.

업무 회의에서 장황하게 말을 늘어놓는 사람에게 한마디 해 준다.
"좀 짧게 안 될까요? 이건 버지니아 울프의 소설이 아니잖습니까?"

자살

재능이 뛰어난 사람들은 태생적으로 내면에 그만큼의 고뇌를 지닌 경우가 많다.
여기서는 자기 손으로 생을 마감한 인물들을 소개하고자 한다.

슈테판 츠바이크 | 하인리히 폰 클라이스트 |
Stefan Zweig | Heinrich von Kleist |

다이앤 아버스 | 아서 케스틀러
Diane Arbus | Arthur Koestler

슈테판 츠바이크 | 소설가

Stefan Zweig / 1881~1942

츠바이크풍風의 이야기로군요.

슈테판 츠바이크의 성 '츠바이크Zweig'는 '가지'라는 뜻으로, 영국에서는 그의 소설이 해적판으로 나돌 때 저자의 이름이 스티븐 브랜치Stephen Branch로 표기되어 있었다.

츠바이크 소설의 저변에는 오스트리아에서 자란 성장 배경과 격식, 향수, 감성적 요소가 흐르고 있다. 그래서 지나치게 감상적이라고 평하는 사람들도 있다. 『낯선 여인의 편지Brief einer Unbekannten, 1922』는 감정의 부재가 어떤 결과를 낳는지를 모색한 소설이다. 주인공은 사회적 성공에 도취된 작가인데, 한 여인에게서 그녀가 숨을 거두기 전에 쓴 편지를 받는다. 사실 주인공은 여인이 소녀일 때 처음 만나 두 번 잠자리를 가졌지만 매번 그녀를 기억하지 못한다. 그런가 하면 『연민Ungeduld des Herzens, 1939』은 정반대의 소설이다. 한 남자가 온몸이 마비된 소녀를 보고 그녀가 치료를 받고 완치되었으면 하는 바람에서 몸이 다나으면 결혼하겠다는 약속을 한다. 하지만 소녀는 남자가 친구들에게 결혼 약속은 단지 동정심에서 한 것이라고 말한 사실을 알고는 자살해 버린다.

츠바이크는 생전에 큰 성공을 거두었지만 문명 세계가 곧 멸망할지 모른다는 공포에 사로잡혀 지냈다. 나치가 집권하자 영국으로 도피했지만 영국이 붕괴하지 않을까 두려워 다시 뉴욕으로 이주했다. 이어 더욱 조심하기 위해 브라질로 건너갔다. 하지만 고국에서 들려오는 소식은 계속 그의 마음을 짓눌렀고, 1942년에 이르러 히틀러의 승전이 예상되자 아내 로테와 함께 자살로 삶을

마감했다.

한 비평가는 츠바이크의 유언이 그의 소설만큼이나 허구적이고 감상적이라며 혹독하게 비판했다. 생전에 츠바이크는 지그문트 프로이트의 장례식에서 추도사를 할 정도로 인기가 높았다가 사후에 명성이 다소 퇴색되었다. 하지만 최근 들어 다시 인기를 얻어 푸시킨 출판사에서 츠바이크의 일부 저서를 재발간했고, 영화감독 웨스 앤더슨은 츠바이크의 『연민』 등에서 영감을 받아 영화 「그랜드 부다페스트 호텔The Grand Budapest Hotel」을 찍었다고 밝혔다.

중세 유럽 배경에 과거에 대한 짙은 향수가 배어 있으면서 작심하고 독자의 눈물을 쏙 빼는 이야기를 일컬어 '츠바이크풍(風)'이라고 한다.

하인리히 폰 클라이스트 | 극작가, 소설가

Heinrich von Kleist / 1777~1811

폰 클라이스트의 접근 방식을 권합니다.

독일의 작가 하인리히 폰 클라이스트는 계획 세우기야말로 행복에 이르는 가장
확실한 길이라고 믿었다. 그는 계획이 마음에 평안을 준다고 생각했다.

클라이스트의 꿈은 위대한 작가가 되는 것이었고, 그 꿈은 이루어졌다. 클라이
스트는 독일 낭만주의의 가장 중요한 극작가로 꼽힌다. 아울러 법정 기록에 가
까울 정도로 진지한 문체를 구사해 단편소설을 발전시키는 데 지대한 공헌을
했다는 평가를 받는다.

상당히 어린 나이에 꿈을 이루었지만, 어쩌면 그 성취 때문에 클라이스트는 지
독한 어둠에 빠져들어 스스로 목숨을 끊었다. 자살하기 전 클라이스트는 시한
부 인생을 살던 연인 앙리에트에게 먼저 방아쇠를 당겼다. 그녀가 간절히 원했
기 때문이다.

클라이스트는 그리 재미있는 사람은 아니었다. 하지만 희극이 클라이스트
의 능력 밖이라고 생각한 한 친구가 과연 쓸 수 있겠느냐고 충동질하자 작심
하고 희극 집필에 몰두했다. 그렇게 해서 내놓은 『깨어진 항아리Der zerbrochne
Krug, 1812』는 그의 대표작 가운데 하나가 되었다. 이 작품은 항아리를 깬 사
람이 누군지 찾으려는 재판관 아담의 이야기를 담은 것이다. 아담이 범인을
찾아내는 과정에서 그에게나 관객에게나 실수로 항아리를 깬 범인은 바로
아담 자신이라는 사실이 분명하게 드러난다.

진실이 드러나자 아담은 필사적으로 도망친다.

클라이스트는 희곡과 단편소설 외에 인간 심리를 분석한 에세이와 시도 썼는데 이 작품들은 프로이트에 앞서 잠재의식에 대한 아이디어를 제시한 것으로 평가된다. 한편 클라이스트의 일부 작품에 드러난 애국주의의 열망을 근거로 나치는 그를 뛰어난 독일 작가로 분류하고 칭송했다.

"인생의 목적을 이루기 위해 확실한 계획을 세우고 실천한
폰 클라이스트의 접근 방식을 권합니다."

다이앤 아버스 | 사진작가

Diane Arbus / 1923~1971

다이앤 아버스의 작품이라고 해도
손색이 없겠는걸.

초상화 작가들은 대부분 전통적인 미의 기준을 존중했지만 다이앤 아버스는 예외였다. 그녀는 남편 앨런과 함께 「보그Vogue」, 「하퍼스 바자Harper's Bazaar」 등에 사진을 올리며 일을 시작했다. 나중에는 '미국의 의례, 양식, 관습'에 관한 프로젝트로 상을 받기도 했다. 기존에 주목받던 주제를 벗어난 영역을 탐험하는 데 고무된 그녀는 난쟁이, 거인, 곡예사, 복장 도착자 같은 사회적 소외 계층을 프레임에 담기 시작했다.

아버스는 뉴욕에서 러섹스 백화점을 경영하던 부유한 유대인 집안에서 태어났지만 자신의 유복한 환경에 죄의식을 느끼고 소외 계층에 관심을 가졌다. 리젯 모델을 사사한 후 예술 사진을 찍었는데 아버스가 소외계층에게서 눈여겨본 것은 그들의 결점이었다.

사람들은 그녀를 '괴물 사진작가'로 불렀고 피사체를 웃음거리로 만든다고 비난했다. 하지만 뒤집어 생각하면 아버스가 외면당해 온 사람들을 세상 밖으로 끌어내 경의를 표했다고도 볼 수 있다.

아버스는 한 강연에서 이런 말을 남겼다.

"대다수 사람은 트라우마를 겪게 될까 봐, 혹은 장애를 갖게 될까 봐 두려워하며 인생을 산다. 그런데 기형아들은 아예 장애를 갖고 태어나 이를 극복하며 살고 있으니 인생의 시험을 이미 통과한 셈이다. 이들이야말로 고귀한 사람들이다."

아버스는 사진을 찍기에 앞서 몇 년의 시간을 모델들과 함께 지내면서 그들을 이

해하고 파악하는 과정을 거쳤다.

그런 경험이야말로 진정한 모험이라고 아버스는 말했다.

우울증을 앓던 아버스는 1971년에 자살로 삶을 마감했다. 그녀가 타계한 이듬해에 개최된 베니스 비엔날레는 미국 사진작가를 처음으로 초청했는데 그가 바로 아버스다. 이제 그녀는 미국 문화계의 신성한 존재가 된 것이다.

얼굴이 정말로 이상하게 나온 친구의 여권 사진을 보고 농담 한마디 한다.

"다이앤 아버스의 작품이라고 해도 손색이 없겠는걸."

아서 케스틀러 | 작가

Arthur Koestler / 1905~1983

소련 공산주의의 역사? 안타까운 실험이다.

아서 케스틀러의 마지막 작품은 자살에 관한 소책자였다. 이 책자에서 그는 자살에 대해 찬성 혹은 반대하는 근거를 소개하고 다양한 자살 방법의 장단점을 분석했다.

케스틀러 자신도 신경안정제와 술을 섞어 마시고 78세에 생을 마감했다. 생전에 그는 자살에 대한 자신의 의견을 피력해 왔고 또 그런 삶을 살았기 때문에 그의 주변 사람들은 그의 자살 소식을 듣고도 놀라지 않았다. 다만 케스틀러의 아내 신시아는 55세밖에 안 되는 젊은 나이였고 건강도 좋았는데 왜 동반 자살을 했는지 그것이 논란거리가 되었다. 비평가들은 케스틀러가 어째서 아내를 말리지 않았는지 의문을 제기했다.

유대계 헝가리인이었던 케스틀러는 유년기를 부다페스트에서 보낸 후 이스라엘로 건너가서 집단 농장 키부츠에서 일했다. 또 종군 기자로 스페인 내전을 취재했는데 포로로 붙잡혀 프랑코 정권으로부터 사형을 선고받기도 했다. 다행히 그는 포로 교환 때 석방되어 목숨을 건졌고 그 후에는 파리에서 살았다.

한때 공산주의자였던 케스틀러는 스탈린 정권이 본격적으로 숙청을 시작하기 훨씬 전부터 공포 정치에 환멸을 느끼고 반공 소설 『한낮의 어둠 Darkness at noon, 1940』을 집필했다. 케스틀러의 영국인 애인 다프네가 원고를 영어로 번역했는데, 케스틀러와 결별하자 그녀는 원고를 들고 영국으로 돌아갔다.

케스틀러는 다프네가 살해당했다는 소식을 전해 듣고 자살을 기도했다. 다행히

다프네의 소식은 와전된 것이었고 케스틀러의 자살 시도도 미수에 그쳤다. 그 후 케스틀러와 다프네는 재회했고 소설도 영어로 출판되어 극찬을 받았다.

런던에 정착한 케스틀러는 다른 소설과 함께 논픽션 작품을 집필했는데 점점 초자연적 현상에 빠져드는 모습을 보였다. 특히 초능력과 공중 부양의 가능성에 매료된 그는 영국의 한 대학에 초자연적 현상을 연구하는 학과를 만들도록 전 재산을 기증한다는 유언을 남겼다.

케스틀러의 유산을 받은 에든버러 대학은 그의 공을 기려 흉상까지 세웠다. 하지만 케스틀러 사후에 그가 연쇄 성폭행범이었다는 의혹이 제기되자 흉상은 철거되고 말았다. 케스틀러는 아우구스티누스의 참회와 같은 경험을 한 적이 전혀 없는 것 같다.

소련 공산주의 역사를 '안타까운 실험'이라고 부른 초기 사례로 케스틀러의 『한낮의 어둠』을 든다.

성욕이 넘치는 사람들

작가와 미술가들은 보통 사람들보다
사랑과 성욕이 더 쉽게, 더 강렬히 불 지펴진다고 알려져 있다.
이런 통념은 말 그대로 사실인 경우가 많다.

성 아우구스티누스 | 사라 베르나르 | 미셸 푸코 |
St. Augustine | Sarah Bernhardt | Michel Foucault |

이고르 스트라빈스키 | 파블로 피카소
Igor Stravinskii | Pablo Picasso

성 아우구스티누스 | 신학자, 철학자

St. Augustine / 354~430

원죄에 대한 아우구스티누스의 사상

"주여, 순결과 금욕을 제게 주옵소서. 하오나 지금은 마옵소서!"

성 아우구스티누스가 방탕한 청년 시절에 읊조리고 다닌 것으로 유명한 기도 문구다. 로마 지배 아래에 있던 북아프리카 히포에서 자란 그는 있었던 모든 일을 기록하는 회고록 형태의 초기 사례인 자서전 『고백록Confessions, 397-400』에서 자신이 한때 욕망의 노예였고 타락한 자였음을 고백했다. 아우구스티누스에게는 여자가 여럿 있었고, 아들이 한 명 있었으며, 방탕한 무리들과 어울려 다녔다.

그러다 30대에 이탈리아에서 유학하던 중에 한 어린아이가 "일어나서 읽어라! Tolle! Lege!"라고 계속 외치는 소리를 들었다. 이 소리를 듣고 옆에 놓여 있던 성경을 펼쳤는데 사도 바울이 로마인들에게 보낸 서신 중 한 구절이 눈에 들어왔다. "……방탕하거나 술 취하지 말며 음란하거나 호색하지 말며 다투거나 시기하지 말고 오직 주 예수 그리스도로 옷 입고 정욕을 위해 육신의 일을 도모하지 말라."[4]

이후 아우구스티누스는 그 성경 구절의 지시대로 살았다. 육체적 관계를 멀리하고 새 사람이 되어 종국에는 히포의 주교가 되었다. 그는 영혼과 육체의 영원한 싸움, 모든 사람의 본성이 악함을 시사하는 원죄 사상, 선해지려는 진정한 노력을 기울이지 않으면 지옥 불에 떨어진다는 기독교 사상의 상당 부분을 발전시켰

96

4. 신약성경 로마서 13장 13~14절 (개역 개정판)

다. 이것은 관점에 따라서 즐거움이 없는 인생관으로 여겨질 수도 있고 반대로 한층 더 도덕적이고 문명화된 삶으로 이끄는 영감을 구현한 것일 수도 있다.

성 아우구스티누스가 후대에 지대한 영향력을 미쳤음은 분명하다. 사람들은 그를 중요성이 떨어지는 다른 아우구스티누스들과 구분하기 위해 히포의 아우구스티누스라고 부르기도 한다. 그는 교회 설립자 중의 한 사람이다. 그리고 성령의 아홉 가지 열매 중의 하나인 절제를 위해 육체와의 싸움에서 승리함으로써 교인들에게 귀감이 되는 인물이다.

기독교의 인간관을 이야기할 때 단순히 '원죄 사상'이라는 말을 쓰는 대신 '원죄에 대한 아우구스티누스의 사상'이라는 표현을 쓰면 어떨까?

사라 베르나르 | 배우
Sarah Bernhardt / 1884~1923

사라 베르나르 같군요.

사라 베르나르는 프랑스의 유명한 배우이지만 대중에게는 스캔들로 더 깊은 인상을 남겼다. 그녀는 영국의 황태자를 비롯하여 교류 전원을 고안한 부유한 발명가 니콜라 테슬라Nikola Tesla, 그녀가 낳은 아이의 아버지이자 훗날 그녀의 매니저가 되는 벨기에 귀족, 그리고 여성 화가 등의 많은 애인을 거느렸다. 베르나르가 사창가에서 일하던 시절 성관계를 했던 수많은 파트너는 말할 것도 없다. 베르나르의 어머니도 매춘부였는데 베르나르는 급전이 필요할 때마다 사창가로 돌아가곤 했다.

배우로서 천부적인 재능이 있었던 건 아니었다. 발성에 숨소리가 섞여 들었고 성량이 풍부하지도 않았으며 외모는 아름답기보다는 강렬한 인상을 주는 쪽이었다. 하지만 성적 매력을 발산하는 묘한 매력을 지니고 있었다.

그녀가 연기한 가장 유명한 역할은 햄릿이다. 모든 연기가 쉽지는 않지만 베르나르의 연기는 특별히 더 인상적이었다. 셰익스피어 시절에도 소년들이 여자 역할을 한 적이 있지만 여자가 남자 역할을 맡는 경우는 드물었다. 대부분 국가에서 여성의 참정권도 보장되지 않던 시절에 여성이 가장 널리 알려진 남자 주인공을 연기한다는 것은 페미니스트 쿠데타나 다름없었다.

오스카 와일드Oscar Wilde는 「살로메Salomé」를 쓰면서 베르나르를 염두에 두었다고 하는데, 그녀는 성경에 나오는 인물을 연기해서 대중의 분노를 사기도 했다.

5. 세례를 받고 의사 표현 능력이 있는 신자가 죽음의 문턱에 이르렀을 때 받는 성사

「유다 Judah」라는 비극에서 주인공 가룟 유다를 연기한 것이다. 극 중에서 유다는 돈 때문이 아니라 복수 차원에서 예수를 배신하는 인물인데, 예수는 유다의 애인 막달라 마리아를 빼앗은 것으로 묘사된다.

하지만 스스로 무신론자임을 공공연하게 떠벌렸던 베르나르도 임종이 가까워 오자 가톨릭 종부성사[5]를 청했다.

전형적인 미인은 아니지만 '스타 기질'이 엿보이는 여자에게 말해 준다.

"사라 베르나르 같군요."

미셸 푸코 | 철학자

Michel Foucault / 1926~1984

푸코적 주장?

미셸 푸코라는 프랑스인은 극단적인 괴짜로, 세상에 정상이라는 것은 없다고 주장했다. 민머리에 터틀넥 스웨터 같은 패션 스타일을 즐기는가 하면 청년 시절에는 폭력 성향도 보였다. 자해하기도 했고 대학 시절에는 다른 학생을 쫓아가 칼을 휘두르기도 했다. 말년에는 난교를 즐기면서 게이 바를 드나들었고 낯선 이들과 가학·피학성의 성행위를 즐겼다. 그러면서도 푸코는 평생의 연구에 담긴 핵심 주장과 같은 맥락에서 자신의 행동이 전혀 비정상적인 게 아니라고 말했을 것이다. 그에게 정상과 비정상의 구분은 언제나 권력을 지닌 소수가 나머지 다수를 지배하기 위해 고안한 인위적인 구조였다. 그는 집요하게 합리적 이성이 지닌 비합리성을 지적하며 인간의 비이성적 측면을 재조명했다.

예측 불가한 사유의 수호자로서의 면모는 그의 저작 『광기의 역사Histoire de la folie a l'age classique, 1972』에서 유감없이 드러난다. '앎'을 향한 의지가 권력과 유착되었음을 『감시와 처벌Surveiller et punir, 1975』을 통해 고발하기도 했다.

미완성의 『성의 역사Histoire de la Sexualité, 1976』 같은 저서에서 자신의 이론을 전개하면서 문화상대주의를 뒷받침할 흥미로운 사례들을 제시했다. 예를 들어 그는 과학적 혹은 의학적 발표는 특정 계층을 압제하는 도구로 사용되었다고 주장했다. 권위주의에 맞서는 푸코주의는 1960년대에 인기를 끌었으며 오늘날에도 소외당하거나 묵살당했다고 느끼는 많은 사람의 공감을 얻고 있다.

푸코의 주장은 일리가 있기는 하지만 한계점도 있다. 가령 그는 "정신 질환이란

순전히 특정 사회집단을 억누르기 위해 만들어 낸 사회적 장치다."라고 주장했다. 이런 주장은 일부에서 받아들인다고 하더라도 이를 정당화하기는 어렵다. 이처럼 흥미를 자극하지만 음모론에 가까운 이론은 현실의 난관에 부딪히기도 한다. 푸코는 처음 에이즈에 관한 정보를 들었을 때 정부가 동성애 공동체를 핍박하기 위해 날조한 거짓말이라고 단언했다. 하지만 푸코는 에이즈에 감염되어 목숨을 잃었다.

"세상에 정상이란 것은 없다.", "과학 이론은 정부가 사람들을 통제할 목적으로 조작한 것일지 모른다."는 주장에는 '푸코적(Foucauldian)'이라는 형용사를 붙여 준다.

이고르 스트라빈스키 | 작곡가
Igor Stravinskii / 1882~1971

샤넬과 스트라빈스키에게도 공통점은 있어요.

울부짖는 사람들, 환호하는 사람들……, 극장 안은 주먹다짐과 야유, 함성으로 난장판이 되었다. 「봄의 제전 Le Sacre du printemps」이 초연된 1913년 5월 파리 샹젤리제 극장에서는 예술 역사상 최대의 스캔들로 부를 만한 사건이 일어났다. 바츨라프 니진스키가 안무를 맡은 이 발레 공연은 어떤 사람들에게는 끔찍한 충격을, 또 다른 사람들에게는 황홀경을 안겨 주었다.

여기에는 변덕스럽고 쿵쾅쿵쾅 시끄러운, 분명 아름다움과는 거리가 먼 스트라빈스키의 음악도 한몫했다. 음악 자체를 파괴할 듯 위협적이었다는 알 수 없는 말로 혐오감을 드러내는 사람도 있었지만 짜릿한 기분에 취해 리듬에 맞추어 앞에 앉은 사람의 머리를 손으로 계속 두들기는 사람도 있었다.

스트라빈스키는 오랜 기간에 걸쳐 상당히 다채로운 작품을 내놓았다.

초기에는 고향 상트페테르부르크에서 개인적 관심 분야였던 러시아 민요로 한바탕 소란을 일으켰다. 당시 상트페테르부르크에서는 민요는 대중의 취향이나 유행에서 한참 벗어난 것이었다. 그 후 그는 단조도 장조도 아닌, 아예 조성이 없는 실험적 음악을 발표한 데 이어 오선 웰스 Orson Welles가 출연한 1943년 작 「제인 에어 Jane Eyre」 같은 할리우드 영화의 배경음악도 만들었다.

기지 넘치고 짓궂었던 이 작곡가는 디자이너 코코 샤넬 Coco Chanel을 비롯해 수많은 여성과 혼외정사를 가졌다. (적어도 샤넬은 둘의 관계를 인정했다.)

작곡가인 동시에 유명인으로 스트라빈스키는 LA에서 말년을 보내면서 부유하

고 유명한 사람들 혹은 가난하지만 재능 있는 사람들과 어울렸다. 딜런 토머스 Dylan Thomas와 크리스토퍼 이셔우드 같은 영국 작가들과 관계가 돈독해진 데는 음주라는 공통 관심사가 한몫했을 것이다.

코코 샤넬과 스트라빈스키의 관계가 화제에 오르면 한마디 한다.
"그 두 사람 안 어울리지만 공통점은 있어요. 독창적이고 유난스럽다는 것."

파블로 피카소 | 화가
Pablo Picasso / 1881~1973

청색 시대Blue Period를 지나는 중이거든요.

피카소는 키가 작은 남자였지만 수많은 연인을 거느렸고 나이가 들어서도 계속해서 어린 여자들을 만났다. 하지만 연인들을 제대로 대접해 주지는 않았던 듯하다. 자신이 예술의 천재이니 제멋대로 굴어도 된다고 생각했던 것일까?

피카소의 천재성을 부인하는 사람은 별로 없을 것이다. 화가였던 아버지가 절망감에 작업을 포기했을 정도로 그는 남다른 재능을 타고난 예술가였다.

청년 피카소는 고향 스페인을 떠나 파리에 정착했는데 그림에 푸른색을 두드러지게 사용한 우울한 느낌의 '청색 시대'와 장밋빛 색감이 강하고 밝은 분위기의 '장밋빛 시대'로 전성기를 맞이했다.

피카소는 폴 세잔의 영향을 받아 1907년에 매춘부들의 형태를 파편적으로 표현한「아비뇽의 처녀들 Les Demoiselles d'Avignon」을 그렸다. 이 작품을 계기로 피카소는 조르주 브라크와 함께 큐비즘을 발전시킨다. 큐비즘이란 사물이나 사람을 여러 각도에서 화폭에 담아내는 방식이다. 비평가 중에는 중첩되는 형상이 많아 원래 그리려던 대상이 무엇인지 알아보기 어렵다고 비판하는 사람들도 있었다. 큐비즘이라는 명칭도 그림이 마치 여러 큐브로 구성된 것처럼 보인다는 한 비평가의 평론에서 유래한 것이다.

피카소는 온전히 추상적인 그림을 그리지는 않았다. 다시 말해 그는 언제나 특정 대상을 그렸다.「게르니카Guernica」라는 대작에는 울부짖는 모습의 커다란 말 머리가 들어 있는데 이것은 나치가 스페인의 게르니카 마을을 폭격한 데 대한 항의

의 표현이었다. 파리가 점령당한 후 게슈타포 몇 명이 피카소의 아파트에 들이닥쳤는데 그중 하나가 게르니카를 찍은 사진을 보고 물었다.

"당신이 한 거요?"

그러자 피카소가 잔뜩 골난 표정으로 대답했다.

"아니오. 당신들이 그랬지."

해외에서 명성을 얻고 호평을 누리던 피카소는 아내 자클린과 함께 만찬 접대를 하다가 숨을 거두었다. 20세기의 가장 영향력 있는 예술가로 자주 언급되는 또 다른 남성과 같은 운명을 맞은 셈이다.

누군가가 당신이 걸치고 있는 파란색 옷을 칭찬하면 재치있게 한마디.

"요즘 청색 시대(Blue Period)를 지나는 중이거든요."

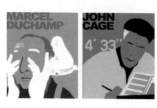

만찬과 마지막 길

피카소 같은 저명인사와 함께 저녁 식사를 하라고 하면
싫다고 할 사람은 별로 없을 것이다.
물론 그의 임종이 머지않았음을 미리 알았다면
이야기는 달라지겠지만 말이다.
다음에 소개하는 두 사람에게도 피카소의 경우와 같은 일이 일어났다.

마르셀 뒤샹 | 존 케이지
Marcel Duchamp | John Cage

마르셀 뒤샹 | 화가
Marcel Duchamp / 1887~1968

마르셀 뒤샹의 또 다른 작품?

이처럼 복된 죽음을 맞이한 사례가 또 있을까? 프랑스의 화가 마르셀 뒤샹은 파리의 자택에서 동료 화가 맨 레이를 비롯한 여러 친구와 환상적인 만찬을 즐겼다. 동틀 무렵 그는 친구들에게 잘 자라는 인사를 남기고 침실로 들어갔다. 그러고는 유머 작가 알퐁스 알레의 책을 펼쳐 낄낄 웃다가 홀연히 저세상으로 간 듯하다.

뒤샹의 작품에서도 유머는 언제나 감초 역할을 했다. 그의 대표작으로 꼽히는 레오나르도 다 빈치의 「모나리자Mona Lisa」에 턱수염과 콧수염을 그려 넣은 엽서 그림을 보자. 과연 이것도 미술 작품이라고 부를 수 있을까? 뒤샹은 사람들이 이런 질문을 던지기를 원했다. 그는 단순히 보기 좋은 그림을 지루한 '망막의 미술'이라고 불렀다.

그러면서 두뇌가 회전하도록 깜짝 놀라게 만드는 작품 만들기를 즐겼다. 1917년 작품 「샘Fountain」은 남성용 소변기를 그린 것이다. 그게 다였다. '발견된 오브제 objets trouvés', 혹은 '레디메이드'로 알려진 연작의 하나로 실용적인 물건을 묘사해 작품으로 내놓은 것인데, 과연 뒤샹은 그 물건을 미술품으로 탈바꿈시킨 걸까? 아니라면, 왜 아닌 걸까?

평론가들은 「샘」이 미술 작품이라는 것에 의견의 일치를 보았다. 큰 파장을 몰고 왔고, 그런 파장이 그 자체로서 미술적 속성을 지닌다는 점, 미술의 구성 요소가 무엇인가에 대한 대중의 개념을 확장했다는 점에서 「샘」은 20세기에 만들어진

가장 영향력 있는 작품으로 평가되었다.

하지만 뒤샹은 30대에 돌연 작품 활동을 중단했다. 대신 이후 40년을 체스에 빠져 지냈다. 그렇게 체스만 파고드는 모습에 화가 난 아내는 체스 말을 판에 붙여버렸다. 뒤샹은 "모든 예술가가 체스를 두지는 않지만 모든 체스꾼은 예술가다."라는 말을 남겼다.

1968년에는 현대 작곡가 존 케이지John Cage와 체스를 두는 장면을 전시하면서 게임을 작품으로 탈바꿈시켰다. 서로 말을 한 번씩 옮길 때마다 음이 하나씩 추가되는 게임이었다. 두 사람은 체스를 두면서 교향곡을 작곡한 셈이다.

뭐가 뭔지 도통 이해할 수 없는 미술 작품을 마주했을 때는 미술적 논쟁에 불을 붙인 마르셀 뒤샹을 언급한다.

"어머, 이거 마르셀 뒤샹의 또 다른 작품 아녜요?"

존 케이지 | 작곡가
John Cage / 1912~1992

누가 존 케이지의 사일런스 교향곡을 틀었지?

존 케이지에게 치명적 뇌졸중이 왔을 때 그는 친구이자 안무가인 머스 커닝햄과 저녁을 먹고 나서 페퍼민트 차를 마시던 중이었다. 이것이 당대 가장 인상적인 작곡가 케이지의 마지막이었다.

적어도 그의 지지자들의 눈에는 그랬다. 반면 케이지를 평가절하하는 이들은 그가 벌거벗은 임금님이나 다름없다고 비판했다. 대표작이라는 게 4분 33초 동안 완전한 침묵뿐인 작곡가를 어떻게 진지하게 받아들일 수 있을까? 게다가 케이지는 뻔뻔하게도 침묵에 4′33″라는 제목을 붙였다. 굳이 변호하자면 케이지는 사일런스 교향곡을 작곡한 최초의 인물이며 뭔가를 처음으로 해낸다는 것은 늘 영예로운 일이다. 또한 음악을 라이브로 녹음하면 관현악단이 자리를 옮기고, 관객이 기침을 하는 등의 소리가 항상 끼어들게 마련이다.

케이지는 우리가 들을 수 있는 것이라고는 단지 그런 소음뿐인 작품을 만들어 이 사실을 새삼 조명했다. 케이지는 중국의 고서[6]를 활용해 우연성에 기초한 교향곡도 작곡했다. 장마다 태양이 빛났는지 등의 자연환경에 따라 설명이 있고, 이 설명이 다른 장으로 이어져 또 다른 설명으로 연결되는데 케이지는 각 장에 음을 붙였다. 그리고 책을 훑어 나가면서 만나게 되는 음을 채보했다. 그 최종 결과물이 교향곡이었다. 누구나 이런 얘기를 들으면 코웃음을 치기 십상이겠지만 최소한 케이지가 혁신가라는 점은 부인할 수 없다.

6. 유교 경전의 하나인 『주역』

어쩌면 케이지는 완전히 다른 인생을 살 수도 있었다. 그는 청년 시절 화가가 되기로 마음먹고 유럽 배낭여행을 떠났지만 크게 깨우친 것이 있었다. 자신에게 화가의 재능이 없다는 사실이었다. 처음에는 절망했지만 그래도 희망의 끈을 놓지 않고 새로운 길을 찾았고 그 길에서 케이지는 유명세와 부를 얻었다.

이 과정에서 케이지는 유럽에 가서 자아를 발견하는 미국인들의 고상한 전통을 따른 것이다. 자아는 보헤미안의 삶을 통해, 아니면 이제 소개하려는 장애를 겪던 시인처럼 참전을 통해서도 찾을 수 있었다.

저녁 식사를 하다가 어색한 침묵이 흘러 그릇에 수저 부딪치는 소리만 들린다면?
"누가 존 케이지의 사일런스 교향곡을 틀었지?"

창조의 물꼬를 튼 트라우마

우리에게 일어난 최악의 사건이 훗날 돌아보면 최선이었음을
깨닫게 되는 경우가 종종 있다.
비탄은 지식을 낳고 트라우마는 위대한 예술 작품을 탄생시키는
영감을 불어넣는다.

e. e. 커밍스 | 프랭크 커모드 | 루미 |
e. e. cummings | Frank Kermode | Rumi |
폴 오스터 | 루이즈 부르주아
Paul Auster | Louise Bourgeois

e. e. 커밍스 | 시인

e. e. Cummings / 1894~1962

수준 높은 모더니즘이라고?

문인들이 누리는 특권 가운데 하나는 끔찍한 사건을 당했을 때 글 쓰는 것을 통해 자신을 위로할 수 있다는 점이다. 미국의 시인 e. e. 커밍스도 그랬다.

제1차 세계대전 당시 구급차 운전사로 참전한 그는 서부 전선에서 대학살 장면을 목격하고 평화주의자로 살아가기로 마음을 굳혔다. 적극적으로 반전 활동을 벌이던 그는 프랑스군에 체포되었고 간첩 혐의로 수개월 동안 감옥 생활을 했다. 석방된 후에는 투옥 당시의 경험을 토대로 소설 『거대한 방 The Enormous Room, 1922』을 썼다. 그 후 1926년에 교통사고로 어머니는 다치고 아버지가 세상을 뜨자 트라우마가 악화되었다. 하지만 깊은 슬픔은 커밍스의 작품을 한 단계 더 성숙시키는 계기로 작용했다.

화가이기도 했던 커밍스는 희곡과 소설도 썼지만 시인으로 큰 명성을 얻었다. 무엇보다 구두법과 구문론에 대한 접근이 매우 독특했다. 들여쓰기, 띄어쓰기를 개성적으로 표현한 그는 시의 음미 방식을 의미 위주에서 유미주의로 한 차원 끌어올린 작가였다. 현대시의 기본 요건으로 간주하는 시적 건축술을 일찍이 발명해 낸 것이었다.

커밍스는 대문자를 거의 사용하지 않기 때문에 한눈에 보아도 그의 시를 식별할 수 있다. 심지어 그는 자신의 이니셜도 소문자를 써서 e. e. 커밍스라고 표기하는 경우가 많았다. 또한 언어를 기이한 방식으로 활용하기도 했는데 동사를 명사처럼 쓰는 등 어법과 문법을 무시하기 일쑤였다. 오히려 그래서 독자는 자신이

수준 높은 모더니즘의 시를 읽고 있다고 생각할지 모른다. 커밍스는 영리하게도 자신이 실제로 담아낸 의미는 매우 명료하고 감상적이기까지 하다는 점을 확실히 했다.

그는 시에서 (언제나 효과가 좋은) 성적 주제를 즐겨 다루었고 때로는 살아 있음에 대한 기쁨을 정답게 표현하기도 했다.

지식인 취향인 척하지만 사실은 저속한 예로 커밍스의 시를 든다.
"수준 높은 모더니즘이라고? 성적 주제를 다루었기 때문인가?"

프랭크 커모드 | 문학 평론가
Frank Kermode / 1919~2010

인간은 늘 더 나은 미래를 꿈꾸며 현재가 최악임을 확신한다.

영국 서쪽 해안의 맨 섬에서 자란 커모드는 성장 배경 때문에 문학 비평의 주류에 들지 못하고 이방인 같은 기분이 들었다고 고백한 적이 있다. 사실 커모드는 아웃사이더의 자세로 글을 썼다. 대대수 비평가들과 달리 복잡한 문체를 피했으며 이는 케임브리지 대학 영문학 교수가 되어서도 변함이 없었다. 커모드는 서민들이 자신의 책을 즐겨 읽기를 바랐다.

자서전을 '무제Not Entitled'라고 부르기는 했지만 제목이 따로 있는 책이었고, 본인도 문학에 기여한 공로로 기사 작위를 받았다. 커모드는 그저 자신이 변함없이 평범한 사람임을 말하고 싶었던 것이다.

뛰어난 문학 평론가의 조건은 두 가지로 압축된다. 우선 문학에 대해 글을 잘 써야 한다. 다시 말해 문학 작품을 읽는 감성적인 독자로서 좋은 책은 왜 좋고, 나쁜 책은 왜 나쁜지를 요령 있게 전달할 수 있어야 한다. 평론 자체가 문학의 한 분야이므로 글이 우아하면서도 섬세해야 한다. 하지만 이것만으로는 안 된다. 잘 쓴다는 것이 무엇인가에 대해 제대로 쓰면서도 '포괄적인 이론'도 제시해야 하며, 그 이론은 후대의 독자들이 문학 작품을 접할 때 적용할 수 있을 만큼 중요한 것이어야 한다.

커모드는 1967년에 펴낸 『종말 의식과 인간적 시간 The Sense of an Ending: Studies in the Theory of Fiction, 1967』에서 자신의 이론을 제시했다. 그는 영겁에 비하면 너무나도 짧은 인생의 시간을 살면서 벌어지는 하찮은 일에 모두가 전전긍긍한다고

지적했다. 우리는 과거에 모든 것이 괜찮았던 황금기가 있었으며, 지금은 모든 게 끔찍하지만 앞으로 나아질 것이라고 자신을 위로한다. 또한 새로운 황금기의 도래가 머지않았다고 자신을 설득하기도 한다. 그렇게라도 하지 않으면 더는 새 아침을 맞을 용기가 나지 않기 때문이라는 것이다.

하지만 사실은 모두의 바람과 다르다. 절망스럽게도 새 황금기란 절대 오지 않는다. 그래도 낙심할 필요는 없다고 커모드는 덧붙였다. 미래에 대한 끈질긴 낙관주의 덕분에 위대한 작가들은 혁신의 에너지를 얻기 때문이다. 거짓을 받아들이고, 윈스턴 처칠의 말처럼 계속 밀고 나가는 수밖에 없다.

옛날이 좋았다고 하는 사람에게는 프랭크 커모드의 『종말 의식과 인간적 시간』을 인용해 준다.
"인간은 늘 과거가 지금보다 좋았다고 하면서도 더 나은 미래를 기다리고, 현재는 최악임을 확신한다."

루미 | 시인

Rumi / 1207~1273

페르시아의 시집이 가장 많이 팔린다고?

놀랍게도 미국에서 가장 많이 팔리는 시집은 13세기 페르시아의 시인 루미의 작품이라고 한다. 어떻게 집계를 했는지는 하늘만이 알 일이다. 그렇더라도 이런 주장이 제기된다는 것만으로도 신선한 충격이지 않은가?

오늘날의 아프가니스탄 지역에서 태어난 루미는 나중에 가족과 함께 터키의 코냐 지방에 정착했다. 어른이 된 다음에는 이슬람 교사가 되었다가 타브리즈의 샴스Shams of Tabriz라는 신비주의자를 만난 후 인생이 완전히 바뀌었다. 스승 샴스를 향한 열렬한 사모의 정을 담아 신학적인 시를 쓰기 시작한 것이다. 두 사람은 깊은 영적 교제를 나누었지만 어느 날 샴스가 실종되고 만다. 샴스를 시기하던 루미의 제자들이 그를 살해했다는 설이 있다.

슬픔에 젖은 루미는 뒷마당에 있는 기둥을 계속 돌면서 머릿속에 떠오르는 시를 즉흥적으로 읊었다. 기둥을 돌던 행위는 빙글빙글 도는 데르비슈Whirling Dervishes 춤에 영감을 주었다. 사람들은 루미의 시를 받아 적기 시작했다. 그가 읊은 시는 음보와 운이 완벽했고 그 영적 지혜는 많은 사람에게 위안을 주었다. 그의 시는 간결하고 인생의 행운에 대한 감사의 마음을 감각적으로 표현한 것이다. 대서사시 『정신적인 마트나비Mathnavī-ye Ma'navī, 1273』가 그의 대표작이다.

사랑을 설파했던 무슬림 루미는 경전이 아닌 황홀경의 교감을 통해 신을 체험할 수 있다고 믿었다. 그는 교리에 대해 언쟁을 벌이는 신학자는 마치 바다의 존재를 따지는 물고기와 같다고 했다.

루미를 시인으로 만든 것은 깊은 슬픔이었는데 그는 이런 말을 남겼다. "자신만의 고통을 견디어라. 바로 그 고통이 당신을 신에게로 이끌지니." 그의 글을 '신비주의의 바이블', '페르시아어의 코란'이라 부르는 이유다.

질문 : 세계에서 가장 위대한 시인들을 배출한 나라는?
답 : 영국. 그리고 루미 같은 천재 시인들이 활동했던 페르시아도 언급할 만하다.

폴 오스터 | 소설가
Paul Auster / 1947~

폴 오스터의 소설에 갇힌 기분이었어.

폴 오스터의 소설에서는 많은 사건이 우연히 일어나는 것처럼 보인다. 작가는 그것이 우리의 불안한 실제 삶을 반영한 것이라고 주장한다.

어린 시절 오스터는 폭풍우 치는 날씨에 밖에서 놀다가 옆에 있던 친구가 벼락을 맞아 즉사하는 것을 보게 되었다. 그 사건을 오스터는 이렇게 회상했다. "친구가 혀를 삼키지 못하도록 입에서 잡아 빼던 기억이 납니다. 어느새 피부가 파르스름하게 변해 가더군요. 열네 살에 이런 경험을 하면 세상이 생각보다 훨씬 불안한 곳이라는 생각을 하게 됩니다." 친구의 죽음을 목격한 것은 분명 끔찍한 일이었을 테지만 그것은 오스터의 소설을 관통하는 우연성이라는 진지한 주제를 선물해 주기도 했다. 덕분에 오스터는 지식층이 인정하는 몇 안 되는 스릴러 작가로 발돋움했다.

오스터의 소설 중 가장 주목받는 세 편의 소설을 『뉴욕 3부작The New York trilogy, 1987』이라고도 하는데 이 작품들에는 불안감이 계속 고조되는 스릴러의 분위기와 기법이 살아 있다. 소설에서 그는 살인자 대신 인생의 의미에 초점을 맞춘다. 하지만 소설 속의 인물들은 인생의 의미를 끝내 찾지 못한다. 일부 비평가들은 누가 했느냐보다 왜 그것이 중요한지에 주목하는 실존주의적 스릴러는 다소 부자연스럽다고 비판한다.

하지만 오스터의 생각은 다르다. "내게 세상은 기이한 일들로 가득 차 있습니다. 현실은 우리가 판단하는 것보다 훨씬 더 이해하기 힘드니까요." 그의 소설에서

미국은 앞뒤가 안 맞고 혼란스러운 장소다. 어쩌면 그것이 프랑스에서 오스터의 소설이 인기를 끄는 이유 중의 하나일지도 모른다.

최근에 오스터는 소재가 고갈되었다고 털어놓았다. "예전에는 이야기가 비축되어 있었는데 몇 년 전부터 내 서랍이 텅 비어 있다는 사실을 깨달았습니다."

오스터는 자기를 낮추는 유형의 사람이다. 그렇지만 최고 권위의 문학상을 받으면서 앞으로 살날이 얼마 남지 않아서 선정된 것 같다고 소감을 말한 작가에 비할까.

어이없는 일에 대해서는 오스터식 불안감과 당혹스러움을 언급해 보자.
"전화 자동 안내로 전기 요금을 내려고 했는데 안 되는 거야.
끝없이 이어지는 폴 오스터의 소설에 갇힌 기분이었어."

루이즈 부르주아 | 조각가

Louise Bourgeois / 1911~2010

루이즈 부르주아의 작품에 대해 이야기하는 건가요?

'부르주아'라는 말은 관습에 얽매여 사는 사람들을 경멸할 때 자주 쓰인다. 루이즈 부르주아가 유난히 관습을 벗어난 그림을 그렸던 것을 보면 부르주아라는 이름은 그녀에게 어울리지 않는 것 같다.

부르주아의 작품 활동은 자신과 어머니를 억누르던 아버지를 향한 맹렬한 분노를 표출하는 데 집중되었다. 아버지는 쉽게 화를 내는 사람이었고 다른 사람들 앞에서 딸을 깎아내리고 조롱했다. 그러다가 부르주아를 감싸 주던 어머니가 병들어 눕자 아버지는 딸의 가정교사와 불륜을 저질렀다.

어린 시절 기억이 이러니 모든 작품이 부모와 관계된 것도 그리 놀라운 일은 아니다. 그녀는 거침없이 자전적이라는 의미에서 '고백 예술'이라는 장르를 구축한 초기 작가이다. 특히 그녀는 이름만 들어도 이미지를 떠올릴 수 있는 「마망 Maman」이라는 작품으로 유명해졌다. 거대한 청동 거미를 형상화한 이 조각상의 높이는 무려 9미터나 되어 압도적인 높이에서 관람객을 내려다본다. 거미 조각상이 위협적으로 느껴지는가? 부르주아의 말을 들어 보면 꼭 그렇지만은 않다. "거미는 모기를 잡아먹는 이로운 존재로, 도움을 주고 우리를 보호해 주는 엄마와 같은 존재입니다." 아버지에 대한 작품은 더욱 거칠다. 「아버지의 파괴 Destruction of the Father」라고 이름 붙인, 역시 제목만으로도 짐작이 가능한 작품에서는 형태가 모호한 어린아이들이 한 남자의 시체를 둘러싸고 있다.

아이들이 아버지를 살해한 뒤 그 시신을 훼손했음을 암시한다. 아마도 어릴 적

부르주아의 희망사항이었으리라.

추상표현주의 조각가로 불리는 루이즈 부르주아는 1938년 미국인 미술사학자 로버트 골드워터Robert Goldwater와 결혼해 미국으로 건너간 후 주로 그곳에서 작품 활동을 했다.

암울하고 충격적인 작품 세계를 가지고도 부르주아는 큰 성공을 거두었다. 그녀가 세상을 떠난 이듬해에 「마망」은 여성 미술가의 작품으로는 기록적인 금액인 1,100만 달러에 거래되었다.

함부로 '부르주아적'이라는 표현을 쓰며 상대를 비난하는 사람에게 묻는다.

"지금 루이즈 부르주아의 작품에 대해 이야기하는 건가요?"

미천하고 늙은, 저 말인가요?

진짜 겸손인가, 아니면 꾸며낸 거짓 겸손인가?
때로는 분간하기 어렵지만 적어도 지금 소개하려는 인물들은
자신의 작품에 대해 진정으로 겸허한 마음이었던 것 같다.

도리스 레싱 | 프랭크 게리 |
Doris Lessing | Frank Gehry |

엔리코 페르미 | 가츠시카 호쿠사이
Enrico Fermi | Katsushika Hokusai

도리스 레싱 | 소설가
Doris Lessing / 1919~2013

최고의 페미니스트

89세의 도리스 레싱이 어느 날 외출했다가 돌아와 보니 집 앞 도로에 수많은 TV 카메라맨이 모여 있었다. 레싱은 그들이 자신을 기다리고 있었다는 사실은 꿈에도 모르고 그저 드라마를 찍는 것이려니 했다.

그런데 기자 하나가 다가오더니 그녀가 노벨문학상 수상자로 선정되었다는 소식을 전해 주었다. 이 말을 들은 레싱은 "세상에!"라고 외쳤다. 그러고는 기자들에게 혹시 '고상한 발언'을 기대하고 있느냐고 물었다. 후일 레싱은 심사위원들이 그녀가 '급작스럽게 사망할까 봐' 숨지기 전에 상을 준 것 같다는 소감을 밝혔다. 실제로 몇 년 뒤 레싱은 세상을 떠났다.

보통 레싱을 페미니스트 작가로 보지만 그녀의 작품에는 페미니스트 소설만으로 치부하기에는 아까운 다른 뭔가가 담겨 있다. 레싱의 대표작 『황금 노트북The Golden Notebook, 1982』이 페미니스트 걸작으로 칭송받았을 때 그녀는 놀라움을 표했다.

한 여자가 광기의 나락으로 빠지는 과정을 세밀하게 묘사한 이 소설에서 레싱은 공산주의에 대한 신뢰의 상실이 빚어낸 심리적 상처를 고찰하고자 했다. 그것은 로디지아, 즉 오늘날의 짐바브웨에서 자란 레싱이 직접 경험한 것이기도 했다. (레싱은 1949년에 런던으로 이주했다.) 독자들이 이 소설을 여권주의 성향의 작품으로 받아들이는 데는 성에 대한 거리낌 없는 표현이 한몫했다. 레싱은 영국 남자들의 대다수가 외도를 한다면서 그렇지 않은 남자들은 조기에 사정해 버리

는 경향이 있다고 말했다. 그런데도 젊은 아내들이 자살하지 않는 것은 아기들에 대한 책임감 때문이라고 덧붙이기도 했다.

레싱은 관심 영역에 제한이 없었고 예상을 깨는 일탈을 즐겼다. 말년에는 공상 과학 소설을 집필하는 재주를 발휘해 팬들을 깜짝 놀라게 하기도 했는데 『제8 행성의 대표자 만들기The Making of the Representative for Planet 8, 1982』가 그 예다. 짓궂게도 그녀는 출판사의 반응을 보기 위해 원고에 레싱이 아닌 다른 사람의 이름을 써서 보냈다. 출판사에서 원고를 되돌려 보내자 레싱은 무명작가들이 책을 내기가 얼마나 어려운지를 보여 주는 사례라고 말했다. 그러나 막상 책이 출간되었을 때 반응은 그리 좋지 않았고, 소설 자체가 별로여서 거절당했던 것 아니냐며 고개를 갸웃거리는 사람도 적지 않았다.

최고의 페미니스트. 여성 공동체의 방침을 따르지는 않았지만 언제나 자기 생각을 숨김없이, 정확하게 말했던 사람으로 레싱을 인용한다.

프랭크 게리 | 건축가

Frank Gehry / 1929~

프랭크 게리의 효과를 추구한 겁니다.

프랭크 게리의 작품은 따분함과는 거리가 멀다. 그의 건축물 중 다수는 초현실주의 조각물처럼 숨을 턱 막히게 하면서도 훨씬 중요한 의미를 담고 있다.

그런 건축물이 과연 안전하기는 할까? 이름도 거창한 「스프루스 스트리트New York by Gehry at Eight Spruce Street」라는 마천루는 건물의 해체와는 무관한 '해체주의' 원칙을 극단으로 발전시켰다. 건물 외관에 9.11 테러 이후의 뉴욕 사람들에게는 충격이었을 균열 모양의 단층선을 넣어서 곧 무너져 내릴 것만 같은 효과를 냈다. 단층선은 하늘을 향해 뻗어 나가는 식물의 덩굴손처럼 보이기도 한다.

유대계 미국인인 게리는 1970년대 후반에 캘리포니아에 있는 자기 집을 리모델링하면서 처음으로 대중의 관심을 받았다. 그는 집 주변에 금속판을 세우고 틈을 남겨 건물 내부의 전통적인 특징들 일부가 그대로 노출되도록 했다. 그 후 수많은 작업을 했으며 질서와 무질서, 자연과 인공의 세계, 과거와 미래가 조화로운 긴장 상태를 유지하는 건축물로 성공을 거두었다.

그는 세계 환경의 95%가 건물임을 들어 인간과 건축물이 불가분의 관계에 있다고 주장했다. 모든 건물은 나아질 수 있으며, 더 나은 건물은 인간의 경험을 개선한다고 말했다. 공간 쇄신을 위한 모든 시도가 의미 있으며 과정에 혁신이 숨어 있다고도 설파했다.

시카고의 야외 공연장인 「제이 프리츠커 파빌리온Jay Pritzker Pavilion」은 마치 거대한 공룡 화석 같은 형태를 하고 있다. 게리의 대표작 「구겐하임 빌바오 미술관

Guggenheim Bilbao Museum」은 파도에 휩싸인 육중한 배의 모양인데, 다른 건축물과 마찬가지로 동일한 프레임 안에 진보와 파괴의 가능성이 마구 뒤섞여 있다.

"서툴더라도 미지의 영역으로 나아가야만 한다." 그가 소크라테스적 겸손함으로 밝힌 성공의 비결은 상대를 무장 해제시켜 버리고 만다.

게리가 그의 말처럼 서툰 사람이라면 얼마나 운이 좋은 편인가? 그는 1989년에 건축업계의 노벨상인 프리츠커 상을 받았으며, 빌바오 미술관은 지난 수십 년간을 통틀어 세계에서 가장 중요한 건축물의 하나로 손꼽힌다.

정원에 창고를 짓고 보니 위태로울 정도로 기울어져 있다면 말한다.

"프랭크 게리의 효과를 추구한 겁니다."

엔리코 페르미 | 물리학자

Enrico Fermi / 1901~1954

이론과 실제에 모두 능해요.

제2차 세계대전의 모순 가운데 하나는 연합국의 최종 승리에 가장 크게 기여한 공로자들이 추축국의 시민이었다가 인종적 편견으로 쫓겨난 사람들이라는 사실이다. 엔리코 페르미도 그중 하나다.

이탈리아에서 태어난 그는 베니토 무솔리니의 반유대인 정책으로 유대인 아내 라우라가 핍박을 받자 1938년에 미국으로 망명했다. 페르미의 망명이 이탈리아에 미친 손실은 엄청났다. 페르미는 망명한 그해에 중성자 충격에 의한 방사능 유도 연구로 노벨물리학상을 받았다.

페르미는 이론을 획기적으로 발전시켰을 뿐만 아니라 실험을 하는 데에도 뛰어난 실력을 갖춘 과학자였다. 그가 물리학의 거의 전 분야에 이바지했지만 아마 일반인들은 그를 역사상 최초의 제어 핵반응controlled nuclear reaction 을 주재한 인물로 먼저 기억할 것이다. 이 위대한 실험은 가로, 세로가 각각 9미터, 16미터로 적당한 크기였던 시카고의 한 라켓 코트에서 진행되었다. 이렇게 해서 1942년 12월 2일에 페르미의 지도로 새로운 형태의 에너지가 탄생했다. 그는 훗날 원자력이 파괴적 목적의 핵무기로 발전될 때도 로버트 오펜하이머, 알베르트 아인슈타인과 함께 연구에 참여해 핵무기의 창시자로 불리기도 한다.

페르미는 대단한 업적을 이루었음에도 좀처럼 자기를 내세우지 않는, 온화하고 겸손한 사람이었다.

동료 과학자들은 페르미가 어디를 가나 들고 다니던 약 7.6cm짜리 접이식 자가

그의 실용주의와 겸손함을 단적으로 드러낸다고 말했다.

1942년 그날, 시카고의 체육관에서 마지막 측정을 할 때도 페르미는 어김없이 접이식 자를 꺼내 들었다. 그리고 상당히 확신에 찬 어조로 선언했다. "자기 유지 핵반응이 일어나고 있습니다." 그는 역사적 순간을 기리는 가운데도 화려한 말로 자신을 꾸미지 않았고 자신의 업적을 드러내는 말도 하지 않았다. 페르미와 연구팀은 그저 키안티 포도주를 종이컵에 따라 몇 모금 마시는 것으로 축하를 대신했다.

이론과 실제에 모두 능한 사람을 칭찬하려면?
엔리코 페르미에 비유한다.

가츠시카 호쿠사이 | 화가

Katsushika Hokusai / 1760~1849

호쿠사이풍風이로군요.

수백 년 동안 서양 미술과 동양 미술은 서로 독자적으로 발전했다. 그러다가 19세기에 이르러 인상파 화가들이 일본 우키요에ukiyo-e[7]의 장점을 발견했다. 목판 인쇄 기술을 활용해 한 장에 국수 곱빼기 가격 정도를 받고 대중에게 파는 그림이었다. 물론 지금은 그만한 돈을 주고는 살 수 없다.

우키요에의 걸작은 우아한 선과 견고한 구성을 바탕으로 다른 어떤 시대의 대작에 견주어도 손색없는 아름다움과 예술성을 갖추고 있다. 가츠시카 호쿠사이는 우키요에에 가장 능했던 거장이라는 평가를 받는 화가다. 많은 예술가가 당대에 이해받지 못하고 사후에야 인정받았던 것과 달리 호쿠사이는 생전에 명예를 거머쥐었다. 그러나 안타깝게도 부마저 그의 것으로 만들지는 못했던 것 같다.

호쿠사이는 방탕한 손자가 흥청망청 돈을 쓰는 바람에 늙어서까지 계속 그림을 그려야 했는데 이것이 전화위복이 되었다. 인생에서 가장 위대한 작품이 말년에 탄생한 것이다. 그는 70세 전에는 쓸 만한 작품을 전혀 그리지 못했다고 겸손하게 말했고 실제로 필생의 역작 『후지산 36경』은 70대에야 제작되었다. 모두 46점으로 이루어진 이 연작 판화에서 가장 유명한 작품은 첫 작품인 「가나가와의 큰 파도神奈川沖浪裏かながわおきなみうら」이다. 그림 속의 거대한 파도는 뱃사공들이 탄 두 척의 배를 삼킬 것만 같다. 호쿠사이의 화풍은 프랑스 인상주의의 발전에 심대한 영향을 끼쳤다.

7. 일본 에도 시대에 만들어진 풍속화.
 오늘날에는 일반적으로 여러 색상으로 찍은 목판화를 말하는 경우가 많다.

호쿠사이는 거대한 파도, 재정난, 창고의 화재 같은 재난에서 예술적 영감을 얻은 것이 분명하다. 79세에는 작업실에 불이 나서 많은 작품이 소실되는 안타까운 일까지 벌어졌다. 하지만 호쿠사이가 당한 화재는 적어도 의도적 방화는 아니었다. 미국의 가장 위대한 건축가의 집을 잿더미로 만든 화재와는 달랐다.

강렬함과 간결함에 밝은 색감, 깔끔하고 분명한 윤곽이 있는 이미지라면?
'호쿠사이풍(風)'이다.

How to Sound Cultured

화마가 집어삼키다

가위, 바위, 보!
이 셋을 모두 이기는 건 바로 불이다.

프랭크 로이드 라이트 | 하인리히 하이네
Frank Lloyd Wright | Heinrich Heine

프랭크 로이드 라이트 | 건축가

Frank Lloyd Wright / 1867~1959

프랭크 로이드 라이트가 고안한 방식이라네.

건축가 프랭크 로이드 라이트는 1911년 위스콘신 주에 「탤리에신Taliesin」을 세웠다. 모더니즘의 걸작인 이 건물은 라이트와 그의 내연녀 마마Mamah가 따가운 여론의 눈을 피해 몰래 만나던 집이었다. (두 사람은 각각 가정이 있었다.)

몇 년 후 라이트가 집을 비운 사이 정신이상 증세가 있던 하인이 집에 불을 질렀다. 방화범은 탈출구를 단 하나만 남겨 놓고 그 문으로 나오는 사람들을 차례로 도끼로 찍어 죽였다. 라이트의 내연녀도 이때 목숨을 잃었다.

10년 후 개축한 「탤리에신 II」에 또 불이 났는데 이번에는 전기 누전이 문제였다. 진절머리를 내면서도 라이트는 「탤리에신 III」을 지었다.

이 건물의 이름은 주술을 부릴 줄 알던 웨일스의 시인 이름에서 따온 것인데, 이름의 유래로 미루어 라이트가 자신을 어떻게 생각했는지 짐작할 수 있다.

라이트는 평범한 소재에서 마법과도 같은 아름다움을 끌어내는 드루이드교적 인물이었다. 모더니즘 건축물의 창시자로 불러도 좋을 그는 통념을 깨고 콘크리트로 건물을 지었다. 그는 무뚝뚝한 느낌이라는 평을 들을 정도로 대담한 기하학 형태를 종종 활용했는데, 이것은 어린 시절 어머니가 쥐여 주던 장난감 블록에서 영감을 받은 것이었다.

그는 오픈 플랜 설계를 개척했는데 시대가 변해 더는 하인을 두고 살 수 없는 주부들을 위해 주방에서 아기방을 지켜볼 수 있도록 만든 것이다. 라이트는 건축

8. 공간을 목적별로 구분하지 않고 넓고 자유롭게 이용할 수 있도록 하는 방식

물에 '유기적 요소'를 도입하고자 했다. 「폴링워터Fallingwater」는 집이 주변 풍경과 조화를 이루며, 뉴욕의 「솔로몬 R. 구겐하임 미술관」은 위를 향해 빙빙 돌아 올라가는 나선 형태가 조가비를 연상시킨다.

그는 사회적으로 큰 성공을 거두고 미국의 가장 위대한 건축가로 손꼽히며 존경도 받았지만 한편으로는 터무니없는 실수로 악명이 높았다. 지붕이 새거나 기술자들이 설계를 바로잡아야 하는 경우가 잦았다. 특히 라이트는 돈 관리가 허술하기 짝이 없어서 위기 상황이 닥칠 때면 갚아야 할 돈을 마련하기 위해 일본 판화를 내다 팔곤 했다.

친구의 오픈 플랜 방식[8] 주택을 칭찬하면서 한마디 덧붙인다.

"하인을 두는 집이 줄어들던 시절,
프랭크 로이드 라이트가 고안한 방식이라네."

하인리히 하이네 | 시인, 극작가

Heinrich Heine / 1797~1856

하이네가 이미 100년 전에 예고한 일인걸요.

베를린의 베벨 광장Bebelplatz에는 "그건 시작에 불과했다. 책을 불사른 그들은 종국에는 사람들도 불태울 것이다."라는 문구가 새겨진 동판이 있다. 19세기 초에 활동했던 독일의 유대계 작가 하인리히 하이네의 희곡에 나오는 구절이다.

오싹하게도 그의 문장은 100년 뒤에 실현된 예언이 되었다. 나치가 독일 문화를 '정화하는' 캠페인의 하나로 하이네가 쓴 책과 더불어 수많은 '금서'를 베벨플라츠 등 여러 광장에서 공개적으로 불태운 것이다.

앞선 시대의 바이런 경과 마찬가지로 하이네도 반半 근친상간의 욕정에 사로잡혀 낭만주의자가 되었다. 하이네는 사촌을 짝사랑했지만 퇴짜를 맞자 그 사촌의 여동생에게 눈길을 돌렸다.

동생마저 자신을 냉대하자 적개심이 커진 하이네는 역설을 즐겨 사용했고 사랑의 시 대신 풍자를 선호하게 되었다. 당시 독일에서는 지나칠 정도로 당국의 검열이 심했는데 하이네는 이런 세태를 비웃었다. 당국에 난도질당한 글에 결국 남은 두 단어가 '독일 검열'과 '멍청이들'뿐이더라는 구절을 쓴 것이다.

하이네의 풍자시 중에서는 「아타 트롤Atta Troll」도 유명하다. 신이 자신과 마찬가지로 곰의 모습을 하고 있을 것이라고 믿는 어떤 곰의 이야기로, 그 곰의 새끼는 부조리하게도 국가주의적 시각을 가지고 있다. 하이네는 자신이 조국을 사랑하기는 하지만 조국을 지나치게 사랑하는 사람들은 혐오한다고 말했다. 그는 독일의 국가주의가 종국에는 비극으로 이어져 '프랑스 혁명을 마치 순수한 목가적 이

야기처럼 들리게 할 것'이라고 예언했다. 하이네가 기독교로 개종하기는 했어도 유대계인 데다 이런 예언까지 하자 나치는 그를 반독일 인사로 몰았다.

이 밖에 그가 성인기에 지나치게 많은 시간을 파리에 머물면서 까막눈에 가게 점원인 마틸드라는 프랑스 여자와 결혼했다는 사실, 심지어 프랑스어를 너무 잘해서 프랑스 독자들에게 자신의 책을 직접 번역해 준 점을 들어 하이네를 적대시했다. 그래도 하이네는 침울한 한 극작가처럼 프랑스어를 모국어로 받아들여 글을 쓰지는 않았다.

1930년대 유럽에서 나치의 세력 확장을 조장한 유화 정책에 대해 논하는 자리라면?
하인리히 하이네가 이미 100년 전에 제3제국의 악행을 예고했다고 귀띔한다.

언어의 달인들

영국인이나 미국인은 세계 어느 곳에 가더라도
자기 나라 말을 쓰며 살아갈 수 있다.
그런데도 굳이 모국어가 아닌 언어를 배우고
그 언어로 글을 쓰는, 언어 능력이 특별히 뛰어난 사람들이 있다.
그런가 하면 모국어를 써서 참신한 자기만의 언어로
존재와 삶의 본질을 꿰뚫은 표현의 달인들도 있다.

에우제네 이오네스코 | 밀란 쿤데라 | 안톤 체호프 |
Eugène Ionesco | Milan Kundera | Anton Chekhov |

헨리크 입센 | 블라디미르 나보코프
Henrik Ibsen | Vladimir Nabokov

에우제네 이오네스코 | 극작가

Eugène Ionesco / 1909~1994

갈 데까지 가서 코뿔소로 변하지 않을까 걱정되는군.

20세기의 주요 사상 가운데 하나는 모든 게 완전히 무의미하다는 것이다. 사람은 결국 죽을 운명이고 사후에는 아무것도 없다. 살아 있는 동안 우스꽝스러운 옷을 입는 것을 비롯한 작위적인 소음을 통해 의사소통하려는 시도에 이르기까지 대부분 행위는 의미 없는 것이다. 알베르 카뮈, 사뮈엘 베케트, 그리고 에우제네 이오네스코를 보라.

이오네스코는 루마니아 출신의 극작가인데 프랑스어로 글을 썼다. 그리고 영어를 배울 때의 경험에서 영감을 얻어 처녀작을 집필했다. 영어 교재에는 독자들에게 새 단어를 가르쳐 주는 스미스라는 영국인 부부가 등장한다.

그런데 모든 행동이 너무나 부조리해서 이오네스코는 그 평범한 인물들에 대한 희곡을 쓰기로 했다. 날카로운 자의성으로 「대머리 여가수 La Cantatrice Chauve」라고 이름 붙인 이 연극은 이오네스코가 머물던 파리에서 1950년에 초연했을 때 큰 화제를 불러일으켰다. 이 부조리극은 영국다움을 패러디하고 부르주아를 조롱하며 모든 것이 의미 없음을 드러낸다. 50년이 흐른 지금도 「대머리 여가수」는 별다른 의미 없이 파리의 위셰트 극장에서 상영되고 있다.

이오네스코는 「코뿔소 Rhinocéros」라는 또 다른 희곡에서 관련 주제를 계속해서 다루었다. 이 작품에서 주인공은 사람들이 코뿔소로 변해 가는 기이한 광경을 관찰한다. (1930년대 루마니아에 휘몰아쳤던 파시즘을 비유한 것이다.) 때로는 좀 유치하게 느껴지지만 키 작고 대머리에 졸린 눈을 한 이오네스코는 유치함도 심오

함으로 승화시킬 수 있다고 믿었다. 언젠가 그는 마음이 맞는 사람들과 모임을 결성했는데 이들은 이오네스코에게 똥 모양의 공로 배지를 수여했다.

이오네스코는 아내 로디카와 파리 아파트의 펜트하우스에 살았는데 그 집의 한 쪽 벽면에는 친구 막스 에른스트가 그린 코뿔소 그림이 걸려 있었다.

친구의 정치 성향이 우파로 변질되고 있다면?

"자네가 갈 데까지 가서 코뿔소로 변하지 않을까 걱정되는군."

밀란 쿤데라 | 소설가

Milan Kundera / 1929~

참을 수 없는 존재의 가벼움 때문에 괴로워.

1980년대, 자존감 강한 지식인이라면 너나 할 것 없이 누구나 들고 다니던 화제의 책이 있는데, 바로 밀란 쿤데라의 『참을 수 없는 존재의 가벼움 L'insoutenable légèreté de l'ètre, 1984』이다.

엄지를 어디에 둘지에 대한 흥미로운 시사점을 주는 변태적 성행위와 철학적 분석의 결합은 도저히 저항을 느끼지 않을 수 없는 어려운 조합이었다.

독자는 토마스가 침실에서 테레사에게 한 짓을 읽다가 어느 순간 니체의 영원 회귀에 관련된 짧은 글과 마주친다. 영원 회귀는 무한한 우주에서 모든 일은 무한하게 일어나므로 사실은 그 무엇도 중요하지 않다는 사상, 즉 인생은 지극히 '가볍거나' 하찮다는 것이다.

쿤데라가 즐겨 다룬 인생의 무의미함이라는 주제는 『무의미의 축제 La fête de l'insignifiance, 2014』에서도 이어졌다. 제목은 허무주의를 암시하며 동시에 우리가 쾌활하고 열렬한 행복의 반응을 보여야 한다는 것을 시사한다. 카뮈의 시시포스처럼 우리는 그 모든 것에도 행복해야만 한다. 쿤데라가 성장하고 작가로서 첫발을 내디딘 조국 체코슬로바키아가 소련의 억압 아래 있었던 맥락에서 보면 이런 의도적 긍정성에 고개가 끄덕여진다.

쿤데라가 1975년 파리로 이주하자 체코슬로바키아 사람들은 이를 배신행위로 여겼다. 게다가 1980년대 말에 쿤데라가 체코어가 아닌 프랑스어로 소설을 쓰기 시작하자 그런 시각은 더욱 짙어졌다.

전체주의에 무릎을 꿇은 이들에 대한 쿤데라의 비평은 작가 자신의 과거를 양심
적인, 때로는 그리 양심적이지 않은 판단에 맡겼다. 2008년, 한 신문은 쿤데라가
1950년에 반체제 인사를 밀고하는 바람에 그 인사가 무려 11년 동안을 강제 노동
수용소에서 복역했다는 의혹을 보도했다. 그러자 여러 문학계 거장들이 공개서
한을 통해 쿤데라를 변호했다. 쿤데라 역시 단호히 부인했지만 진실은 아직 베일
에 싸여 있다.

기분이 썩 좋지 않음을 인상적으로 표현하려면?
"참을 수 없는 존재의 가벼움 때문에 괴로워."

안톤 체호프 | 극작가, 소설가

Anton Chekhov / 1860~1904

체호프풍風이로군요.

새라는 소재를 통해 체호프의 엉뚱한 인생을 살펴보자. 어릴 적 그는 용돈을 벌기 위해 방울새를 잡아서 내다 팔았고 성인이 되어서는 학을 애완동물로 키웠다. 체호프의 기념비적 희곡 작품 「갈매기Chaika」에서는 고통에 시달리는 청년이 갈매기를 쏘아 자신이 갈망하는 여인에게 선물로 바치는 장면이 나온다. 하지만 상대는 별다른 감흥이 없다.

「갈매기」가 초연된 1896년에 관객들의 반응도 이와 크게 다르지 않았다. 작품의 독창성에 관객은 혼란스러워했고 웃어야 할지 울어야 할지 몰라 망설이다가 결국 야유를 퍼부었다. 충격을 받은 체호프는 다시는 희곡을 쓰지 않겠노라고 선언하기에 이르렀다. 하지만 운 좋게도 연출가 콘스탄틴 스타니슬랍스키Konstantin Stanislavskii의 설득에 그는 마음을 돌렸다. 스타니슬랍스키는 체호프의 희곡에서 자신이 찾고 있던 전위적인 자연주의를 발견했던 것이다.

체호프는 과거의 희곡 작가들이 중시하던 '사건 플롯' 대신 인물과 분위기에 더 많은 관심을 쏟았다. 또한 정해진 장르에 맞추지도 않아 「벚꽃동산」, 「바냐 아저씨」의 경우 희극과 비극의 사이를 오간다. 연극이 모호한 것은 우리 인생이 그렇기 때문이라고 그는 생각했다.

체호프가 희곡보다 비평에 더 뛰어났다고 하는 사람도 있다. 글쓰기의 기술에 관한 글에서 체호프는 방에 장식용 총이 걸려 있다는 장치가 전반부에 언급되었다면 이야기 끝 무렵에는 '반드시 총이 발사된다.'고 썼다.

원래 직업이 의사였던 체호프는 독일 체류 중에 결핵으로 숨을 거두었다. 우습게도 고향으로 그의 시신을 옮기던 객차에는 냉동 굴이 실려 있었다. 장례식에서는 참석한 일부 조문객들이 같은 날 매장될 예정이던 육군 장성의 관을 실수로 따라가는 해프닝도 벌어졌다.

회한 섞인 동경과 기발함 혹은 둘 다 담겨 있는 분위기나 자세를 보고 말한다.

"체호프풍(風)이로군요."

헨리크 입센 | 시인, 극작가

Henrik Ibsen / 1828~1906

삶을 위한 거짓말

살기 위한 거짓말. 입센은 그 거짓말이 우리를 아침마다 일어나게 해 주는 망상
이라고 했다. 또한 거짓말의 내용은 사람마다 제각각이라고 말하기도 했다. 부
르주아 사회의 '삶을 위한 거짓말'이란 남편과 아내가 서로에게 충실하다, 누구
도 외도를 하지 않는다, 모든 사람이 근본은 착하다는 것 아닐까.

입센은 그런 모든 것이 말도 안 되는 거짓말이라며 자기주장을 뒷받침하기 위해
희곡을 썼다. 『인형의 집Et dukkehjem, 1879』에서 주인공 노라는 아이들과 지긋지
긋한 남편을 두고 집을 나가면서 자신은 스스로 충만한 삶을 살 권리가 있다고
외친다. 관객들은 분개했지만 평단에서는 천재적 작품이라며 극찬했다.

입센의 희곡은 셰익스피어의 작품 다음으로 무대에 가장 자주 오를 정도로 주목
받는다. 그런데 그는 자신이 쓴 희곡 못지않게 파란만장한 삶을 살았다. 열여덟
살에 하녀를 임신시켰는데 아이를 만나 본 적도 없으면서 15년 동안 양육비를 댔
다. 그러고는 고국 노르웨이를 떠나 이탈리아와 독일에서 살았다.

연극이 화제작이 되면서 입센도 유명해졌는데, 그는 특히 관객의 뇌리에 깊이
박힐 만한 인물을 만들어 내는 재주가 있었다. 『페르 귄트Peer Gynt, 1867』의 공상
적 주인공과 『헤다 가블레르Hedda Gabler, 1890』의 자기 파괴적인 여자 주인공을
보라.

또 입센의 대표작 중 하나인 『들오리Vildanden, 1884』의 그레거스와 얄마르는 어
떤가. 그레거스는 친구 얄마르에게 그의 아내가 자기 아버지와 잔 적이 있다고

알려 준다. 그레거스는 얄마르가 행복해지기 위해서는 진실을 알아야 한다는 생각에 말을 꺼냈지만 그것이 오판이었음을 깨닫는다. 이 작품에는 어찌 보면 고통스러운 진실을 드러내는 데 집착했던 입센의 자기 비판적 성찰이 담겨 있다.

그런데 입센 자신의 삶을 위한 거짓말은 무엇이었을까? 단정할 수는 없지만 입센은 우스꽝스러웠던 자기 머리 모양에 대해 스스로 눈 감았던 것은 아닐까. 게다가 얼굴을 무성하게 뒤덮은 구레나룻은 마치 아교로 붙인 것처럼 보였다.

심각하지만 흥미롭게 이어지는 대화 자리에서 한마디 해야 한다면?
입센이 말한 '삶을 위한 거짓말'에 대해 이야기해 보자고 제안한다.

블라디미르 나보코프 | 소설가

Vladimir Nabokov / 1899~1977

나비를 오래 들여다보셨군요.

우리는 대체로 철학자 앞에서는 왠지 위축감을 느끼는 반면 소설가는 좀 더 친근하거나 가볍게 생각한다. 결국 이야기나 풀어내는 사람들이니 말이다. 하지만 꼭 그렇지만은 않다. 어떤 소설가들은 기가 막히게 잘나고 똑똑해서 책을 덮고 나면 지적인 난쟁이가 된 기분이 들게 한다. 블라디미르 나보코프가 그런 소설가의 하나인데 그는 러시아어, 프랑스어에 이어 세 번째로 습득한 영어로 글을 쓰곤 했다.

나보코프의 대표작 『롤리타 Lolita, 1955』는 열두 살 소녀를 유혹하는 데 성공한 한 남자의 이야기다. 엄연히 명작으로 분류되는 소설이니 버스나 지하철 안에서 내놓고 읽어도 낯부끄러울 게 없다.

소설의 화자는 속임수에 능하고 수치를 모르는 소아 성애자 험버트이다. (엄밀히 말하면 어린아이뿐 아니라 청소년에게도 욕망을 느낀다는 점에서 청소년 성애자라고 볼 수 있다.) 이 작품은 문학성과 음란물 사이에서 절묘한 줄타기를 하며 유머를 자아내는 한편 파토스를 이끌어 내기까지 한다. 또한 『희미한 불꽃 Pale Fire, 1962』, 『말하라, 기억이여 Speak Memory, 1966』 같은 나보코프의 다른 소설들과 마찬가지로 풍부한 어휘, 운율과 음악적 효과, 언어유희의 충만함을 맛볼 수 있다. 혹시 이 거장을 비판하려거든 지나치게 말장난이 많아 내 취향은 아니라고 말해도 될 것이다.

소설의 내용과 달리 나보코프 자신은 아내 베라와 오랫동안 행복하게 살았다.

참고로 베라는 언젠가 한 번은 그랬겠지만 열두 살 소녀는 아니었다.

나보코프는 그의 이름을 딴 나비가 몇 종류 있을 정도로 권위 있는 나비 연구가이기도 했다. 그는 암수 구분을 위해 나비의 작디작은 생식기를 하도 오래 들여다보는 바람에 시력이 나빠졌다.

기이하고도 생생한 지각 능력을 지닌 나보코프는 사실은 공감각자였다고 한다. 나보코프와 같은 국적을 지닌 한 화가도 공감각자였는데 이러한 능력은 추상미술의 창시에 영감을 주었을 가능성이 있다.

갑자기 시력이 나빠져 안경을 쓰고 나타난 사람에게 농담 한마디.
"나비를 오래 들여다보셨군요. 나보코프처럼."

How to Sound Cultured

공감각

공감각은 오감五感 중에서
최소한 두 가지 이상의 감각을 동시에 느끼는 것이다.
가령 어떤 공감각자들은 음악을 들을 때 색깔을 본다.
예술가라면 이런 능력이 도움되지 않을까?

바실리 칸딘스키 | 아르튀르 랭보
Vasilii Kandinskii | Arthur Rimbaud

바실리 칸딘스키 | 화가

Vasilii Kandinskii / 1866~1944

90도 돌려놓아도 좋겠군요.

1911년 어느 날, 바실리 칸딘스키의 매력적인 애인 가브리엘레 뮌터 Gabriele Münter 가 작업실을 정리하다가 무심코 실험적 그림 「구성 4 Composition No 4」를 90도 회전시켜 놓았다. 그림을 본 칸딘스키는 이제껏 본 그림 중에서 가장 아름다운 그림이라며 무릎을 꿇고 흐느꼈다. 이 사건은 칸딘스키에게 추상 미술에 대한 비전을 제공했다. (나중에 칸딘스키는 오랜 연인이자 동료 화가였던 가브리엘레 뮌터를 배신하고 러시아로 돌아가 버렸다.)

칸딘스키는 추상 미술의 창시자인가? 그렇게 말할 수 있다. 클로드 모네 Claude Monet 이후의 그림들을 터무니없다고 생각하는 사람이라면 칸딘스키를 좋아하지 않을 것이다. 그의 그림들은 대체로 마치 오케스트라에 수류탄을 투척한 것으로 보이니까. 칸딘스키는 모네의 「건초더미」를 보고 색을 실제와 달리 표현하면서도 보는 이에게 감동을 줄 수 있음을 깨달았다고 한다.

칸딘스키는 색에 대한 이런 생각을 형태와 선으로까지 확장했다. 『예술에서의 정신적인 것에 관하여 On the Spiritual in Art, 1912』와 『점 · 선 · 면 Point and Line to Plane, 1926』에서 피력한 견해 덕분에 칸딘스키는 작품뿐만 아니라 이론 분야에서도 영향력을 인정받고 있다. 그의 저서에는 (오늘날 너무나도 당연시되는) 노란색은 따뜻하고 파란색은 차갑다는 식의 색온도 이론, 원이 영혼을 상징한다는 등의 형태에 대한 다소 부실한 주장이 총망라되어 있다.

그가 제시한 핵심적인 논리는 미술 작품이 완전히 비구상적일 수 있으며, 그러면

서도 여전히 그림을 감상하는 사람들에게 강한 감정적 영향을 미칠 수 있다는 것이었다.

이전 시대의 사람들처럼 칸딘스키도 미술을 음악에 빗대어 기술했다. "색깔은 건반이다.", "눈은 망치다. 영혼은 수많은 현을 가진 피아노다." 등이 그 예다. 어떤 사람들은 칸딘스키가 공감각자였다는 점을 들어 그는 사실 의식의 차원에서 그런 말들을 한 것이라고 해석하기도 했다.

추상 미술에 대해 무슨 말이라도 해야 하는 상황이라면?
"그림을 90도 돌려놓아도 좋겠군요. 칸딘스키의 「구성 4」처럼."

아르튀르 랭보 | 시인

Arthur Rimbaud / 1854~1891

랭보와 람보의 공통점은······.

프랑스의 시인 아르튀르 랭보와 1982년 영화 「람보Rambo」에서 실베스터 스탤론
이 연기했던 베트남 참전 용사 존 람보John Rambo는 성이 비슷하지만 전혀 관련이
없는 사람들이다. 다만 몇 가지 공통점이 있기는 하다. 둘 다 총에 맞았고, 분노
장애를 겪었으며, 다루기 힘든 동료였다는 점이다.

부르주아 집안에서 태어난 프랑스의 시인 랭보는 열다섯 살에 집을 나와 파리로
도망쳤다. 그리고 퇴폐의 나락으로 빠져들었다. 술을 마시고 마약을 했으며, 시
인 폴 베를렌Paul Verlaine과 관습을 거스르는 성관계를 했다. 둘의 폭풍 같았던 관
계는 베를렌이 랭보의 손목에 총상을 입혀 감옥에 가면서 끝났다.

사실 이런 결말은 랭보가 자초한 측면도 있다. 그는 완전히 망나니 같은 면을 가
진 사람이었다. 언젠가 랭보는 그림이 따분하게 느껴지자 탁자에 대변을 보아 불
만을 표시한 일도 있다. 또 한 번은 장난삼아 다른 사람의 음료수에 황산을 집어
넣기도 했다. 랭보를 변호하자면 그는 어렸고, 좋은 시를 쓰려고 의도적으로 감
각을 교란할 필요도 있었다. 그렇다 하더라도 어쨌든 어리석은 짓을 저지른 건
부인할 수 없는 사실이다.

랭보는 「모음」이라는 시에서 자신이 느끼던 공감각을 시적으로 표현했다. 또한
「골짜기에 잠든 이」라는 시는 평화롭게 잠든 것처럼 보이는 한 젊은 남자를 묘사
하다가 마지막 줄에서 사실 그가 총상을 입고 죽어 있더라는 으스스한 내용으로
끝을 맺는다. 산문체로 쓴 시집 『지옥에서 보낸 한철Une Saison en Enfer, 1873』에서

는 자신의 인생 철학을 열정적인 시 언어로 풀어냈다. 하지만 랭보는 이 책이 비평가들의 혹평을 받자 불과 스무 살에 절필하고 말았다.

그 후 랭보는 인도네시아로 건너가 네덜란드군의 용병 생활을 했고, 키프로스에서는 채석장을 운영했다. 에티오피아에서는 총기, 커피와 더불어 노예도 거래했던 것으로 보인다. 그 후 뼈암에 걸려 다리를 절단했으며 서른일곱 살에 세상을 떠났다.

허세 부리기 좋아하는 보헤미안들은 랭보의 젊음, 재능과 방탕함에 매료되어 그를 영웅으로 떠받들어 왔다. 그런 사람들을 짜증이 나게 하려면 혹시 람보에 관해 이야기하고 있느냐고 철면피처럼 굴어 보라.

허세 부리기 좋아하는 보헤미안들이 랭보를 영웅으로 떠받드는 게 짜증날 때 혹시 람보에 관해 이야기하고 있는 거냐고 철면피처럼 굴어 본다.

목숨과 바꾼 연구

사람이 과학 연구를 하다가 자기 목숨을 버리면
이보다 더 큰 배움에 대한 사랑이 없나니…….[9]

헨리 데이비드 소로 | 아르키메데스 | 프랜시스 베이컨
Henry David Thoreau | Archimedes | Francis Bacon

9. 신약성경 요한복음 15장 13절 「사람이 친구를 위하여 자기 목숨을 버리면 이보다 더 큰 사랑이 없나니」의 패러디

헨리 데이비드 소로 | 작가

Henry David Thoreau / 1817~1862

날이 개면 나가는 게 어떨까요?

인생의 본질을 마주하고자 숲속 오두막에 들어가 살았던, 헨리 데이비드 소로의 사상은 의도하지 않았겠지만 과격한 환경 운동가들의 지지를 얻었다. '근본으로 돌아가자, 자연과 하나로 살자.'는 표어에 그의 삶이 응축되어 있다.

소로는 이런 주장을 실천에 옮기기도 했다. 물론 자연 속에서 행한 그의 실험이 모두 성공적이었던 것은 아니다. 언젠가는 친구와 함께 불을 피웠다가 걷잡을 수 없이 큰 화재로 번지면서 300에이커(1에이커는 4,047m^2)에 이르는 삼림지대가 망가져 버리기도 했다.

자연과 하나가 되자고 주장하던 그는 1845~1847년에 매사추세츠 주의 월든 숲으로 들어가 직접 오두막을 짓고 혼자 살았는데, 그때가 그의 일생 중 가장 행복했던 때라고 한다. 당시 그의 삶은 웅변적이고 독자를 고취시키는, 그러나 종종 설교를 하려 드는 『월든Walden, 1854』에 잘 드러나 있다.

소로는 또 다른 대표작 『시민 불복종Civil Disobedience, 1849』에서 정부가 비도덕적이라면 국민은 저항할 권리가 있다고 주장했다. 자신의 주장을 항상 실천에 옮기는 인물이었던 소로는 당시 매사추세츠 주가 노예제도를 허용하자 이에 반항하는 뜻으로 세금 납부를 거부했다. 결국 그는 그 일로 감옥에 수감되었는데 그의 이모가 소로의 뜻을 거스르고 대신 세금을 내는 바람에 이튿날 풀려나기도 했다.

그는 레오 톨스토이, 마하트마 간디, 마틴 루터 킹 등에게 영향을 끼쳤다. 무엇보다 그는 친구였던 랄프 왈도 에머슨이 칭송했던 용기와 자립심의 미덕, 자연과

일체를 이룬다는 초월론을 구현해 낸 인물로, 미국인들의 영웅이다.

못생겼지만 성실했던 소로는 끈질긴 탐구열 때문에 결국 목숨을 잃었다. 어찌 보면 소로다운 결말이다. 그는 뇌우가 퍼붓는 한밤중에 그루터기의 나이테를 세러 나갔다가 기관지염에 걸렸는데 결국 회복되지 못하고 목숨을 잃고 말았다.

지나치게 자기 일에 몰두하는 사람에게 소로를 언급하며 한마디.

"날이 개면 나가는 게 어떨까요?"

아르키메데스 | 수학자, 발명가

Archimedes / BC 287~212년경

내 원을 밟지 말게.

『통상관념사전 Le Dictionnaire des idées reçues, 1911』에서 귀스타브 플로베르는 이렇게 말했다. "아르키메데스의 이름을 듣거든 '유레카!'라고 외치거나 '내게 지렛대를 주면 지구를 들어 올리겠소.'라고 말한다. 아르키메데스의 나사라는 것도 있지만 나는 그게 뭔지 별로 알고 싶지 않다." 플로베르는 이렇게 냉소적이었다.

'유레카!'는 그리스어로 '알았다!'라는 뜻이다. 아르키메데스가 시칠리아에 있는 집에서 몸을 씻으려고 물을 가득 받아 놓은 욕조에 들어서자 물의 수위가 높아져 넘치는 것을 보고 '유레카!'라고 외쳤다고 한다. 모양이 정해져 있지 않은 물체의 부피를 재려면 물을 가득 채운 통에 물건을 넣은 다음 넘친 물의 부피를 재면 된다는 사실을 깨달은 것이다.

아르키메데스는 또 긴 지렛대와 이를 받칠 지렛목만 있으면 거대한 행성도 들어 올릴 수 있다고 주장했다. 원의 넓이를 구하는 방법 등 우리가 학창 시절에 배웠던 여러 가지 수학 공식의 일부는 아르키메데스가 발견한 것들이다. 물론 우리는 그가 발견한 것을 이해하는 데만도 무척 애를 먹었지만 말이다. 더 놀라운 것은 그는 생전에 수학적 원리보다는 발명품으로 더 유명했다는 사실이다. 앞서 언급한 아르키메데스의 나사가 그 한 예다. 이것은 성적 기교와는 무관하며[10] 배 바닥에 고인 물을 제거하는 데 쓰는 펌프의 일종이다.

아르키메데스의 고향 시라쿠사가 로마에 함락될 당시 그의 집에도 병사들이 들

10. 영어로 '나사(screw)'는 섹스를 뜻하기도 한다.

이닥쳤다. 그런데 기하학 문제에 빠져 있던 아르키메데스는 다가온 병사를 향해 연구를 방해하지 말라며 외쳤다. "내 원을 밟지 말게."

결국 그는 화가 난 병사의 손에 목숨을 잃고 말았다. 로마 장군 말라케스가 아르키메데스는 절대 죽이지 말라는 명령을 내린 뒤였다. 아르키메데스의 무덤은 그가 죽은 지 300년이 지나 로마 감찰관 키케로에 의해 발견되었다.

아르키메데스는 '유레카의 순간'이라는 함축적 표현으로 가장 빈번하게 언급된다. 무엇인가를 문득 깨달았을 때 쓰는 말이다.

프랜시스 베이컨 | 철학자, 과학자, 정치인

Francis Bacon / 1561~1626

베이컨의 동굴에 살고 계신가요?

프랜시스 베이컨이 정말로 셰익스피어 희곡의 원작자일까? 아니다. 하지만 베이컨이 셰익스피어의 뒤에서 은밀하게 희곡을 써 주었다고 믿는 사람들이 실제로 있는데, 이것은 베이컨이 얼마나 천재적 인물인지를 방증하는 예라고 할 수 있다.

하긴 베이컨은 희곡 여러 편을 써도 좋을 만큼 풍부한 소재거리가 있는 파란만장한 삶을 살았다. 법학을 공부했고, 마흔다섯 살에 열네 살짜리 여성과 결혼식을 올렸으며, 대법관의 자리에까지 올랐다. 하지만 뇌물수수 혐의로 기소되었고 혐의가 사실로 확인되어 런던탑에 갇히기도 했다.

석방된 후에는 철학에 전념했다. 그는 6부작으로 구성된 미완성의 저서 『학문의 대혁신The Great Instauration, 1605 미완성』을 통해 인간의 모든 지식을 발전시킬 방법을 집대성할 계획이었다. 베이컨은 관찰이나 실험에 바탕을 두지 않은 일반적인 명제를 '우상(이도라idora)'이라 규정했다. 그리고 인간이 세계를 바라보는 관점이 왜곡되어 있음을 '종족'의 우상(모든 인간 종족에게 공통된 편견), '동굴'의 우상(개인의 선입견), '시장'의 우상(언어의 부당한 사용으로 인한 혼란), '극장'의 우상(권위나 전통에 대한 맹목적인 신뢰)이라는 표현을 써서 설명했다.

나아가 실험과 결과의 정리를 토대로 과학을 탐구하는 정확한 방법을 구체적으로 기술하기도 했다. 이런 이유로 베이컨을 '과학적 방법론의 아버지', 때로는 '경험주의(실험에 기초한 탐구)의 아버지'라고 부른다. 하지만 그는 이론 때문에

죽음을 자초했다. 어느 추운 겨울날, 닭에 눈을 채워 넣으면 부패가 더뎌지는지를 알아보려고 하다가 감기에 걸려 결국 숨을 거두고 말았다.

이런 허무한 최후를 맞은 지적 거인을 이름 때문에 20세기의 화가와 혼동해서는 안 될 일이다.

개인적 선입견을 가지고 섣부른 판단을 내리는 사람에게 한마디.

"베이컨의 동굴에 살고 계신가요?"

람보 / 랭보

유명하거나 매력적인 인물의 이름을 계속해서 틀리게 부르는 것만큼
듣는 사람을 짜증나게 하는 일도 없다.
안타깝게도 이런 실수는 저지르고 나면 수습할 방법이 없다.

프랜시스 베이컨 | 클로드 레비스트로스 | 마르틴 루터 |
Francis Bacon | Claude Lévi-Strauss | Martin Luther |

어빙 벌린 | 이사야 벌린 | 게오르그 루카치
Irving Berlin | Isaiah Berlin | Georg Lukács

프랜시스 베이컨 | 화가

Francis Bacon / 1909~1992

집에 걸고 싶지 않은데 비싼 그림

화가 프랜시스 베이컨은 17세기의 영국 철학자와 이름이 같아 혼동을 일으키곤 한다. 하지만 베이컨이 그린 그림을 다른 화가의 작품으로 착각할 일은 거의 없을 것이다.

그의 그림은 음산한 분위기에 형태가 일그러져 있고, 인물들은 우리에 갇힌 동물처럼 웅크리고 있다. 그런 그림을 자기 집에 걸고 싶어 할 사람은 거의 없을 것이다. 하지만 베이컨의 추종자들은 그의 그림에는 감정적 고통의 단면이 말해 주는 심오한 무언가가 있다고 말한다. 그림을 보고 울적한 기분이 드는 것은 20세기 중반을 살아가는 무익한 삶의 의미를 정확하게 짚어 냈기 때문이라는 것이다.

대중의 상상력을 진정으로 자극하고자 한다면 사생활이 작품 못지않게 화려한 것이 도움이 되는데 베이컨이 딱 이런 경우였다. 땅딸막한 키에 권투 글러브 같은 외모, 동성애자였던 베이컨은 런던 소호의 지하식당을 자주 드나들었다.

거기서 그는 루치안 프로이트Lucian Michael Freud 같은 화가들과 어울리기도 하고, 오랫동안 파트너로 지낸 조지 다이어 같은 건달과도 함께 나타나곤 했다. 베이컨이 다이어를 처음 만난 것은 다이어가 그의 아파트를 털려고 들어왔을 때였다. 도둑질이 서툴렀던 다이어는 물건을 훔치는 데 실패했고 베이컨은 그를 침대로 끌어들였다.

격정적이었던 두 사람의 관계는 술과 더불어 다이어가 베이컨의 작품을 이해하지 못한 탓에 끝이 나고 말았다. 다이어는 베이컨이 자신을 강렬하고도 상처 입

기 쉬운 모습으로 그린 초상화를 보고는 "정말 끔찍하다."는 의견을 말했다. 결국 두 사람의 관계는 1971년 다이어가 자살하면서 끝나 버렸고 베이컨은 엄청난 충격에 빠졌다.

이후 베이컨은 그림에서 고통, 충치와 함께 죽음을 그 어느 주제보다 더 중요하게 다뤘다. 음산하고 일그러진 분위기의 그림을 집에 걸어 놓고 싶어 하는 사람은 별로 없을 텐데도 오늘날 베이컨의 작품은 수천 만 달러를 호가한다.

화가 프랜시스 베이컨이 화제에 오르면
생전에 그의 친구들이 그를 친근하게 불렀던 '프랜' 베이컨이라는 이름을 써 본다.

클로드 레비스트로스 | 인류학자
Claude Lévi-Strauss / 1908~2009

그건 클로드 레비스트로스의 의견이기도 하죠.

클로드 레비스트로스는 20세기 프랑스의 인류학자다. 19세기에 청바지를 만든 독일계 미국인 리바이 스트라우스Levi Strauss와는 전혀 무관하다. 당연히 레비스트로스는 스트라우스보다 훨씬 중요한 사람이고, 월가의 은행가에서 아마존 부족에 이르기까지 모든 인간은 공통적인 사고의 구조를 지니고 있다는 그의 주장은 많은 사람에게 위안을 주었다.

레비스트로스는 1955년에 『슬픈 열대Tristes tropiques, 1955』를 발표하면서 명성을 얻었다. 이 작품은 인류학에 관한 학술서적은 아니다. 브라질 아마존 지역에 머물렀던 경험을 기록한 이 작품은 공쿠르상 위원회에서 『슬픈 열대』가 소설이 아니어서 상을 줄 수 없다는 사실을 안타까워할 정도로 뛰어난 것이었다. 비평가들은 이 책이 허구는 아닐지언정 왜곡은 있다고 지적했다. 레비스트로스가 브라질의 특정 지역에 머문 시간이 얼마 되지 않아 토착 언어로 원주민들과 직접 대화를 나눌 수 없었으리라는 것이다.

그렇다 해도 그게 큰 문제는 아니다. 레비스트로스는 『야생의 사고La Pensée sauvage, 1962』와 4권짜리 『신화학Mythologiques, 1964-1971』 등 다른 저서를 통해 모든 문화권에서 가족 집단 사이에 공통적인 구조가 존재하며 이야기와 신화에서도 공통된 구조적 요소가 발견된다고 주장했다. 이런 집념 덕분에 레비스트로스는 모든 인간 문화에는 전체를 아우르는 구조가 있다는 구조주의의 선구자로 추앙받는다.

단적인 예가 큰까마귀다. 어떤 문화권에서든 신화에 등장하는 큰까마귀는 흉조를 뜻한다. 그리스인들은 아폴로가 까마귀를 벌해 까맣게 만들고 시체를 파먹으며 살게 했다고 믿었다. 또 셰익스피어 희곡에서 가장 많이 언급되는 새가 바로 까마귀인데 언제나 불안감을 조성하는 장치로 활용되었다.

사람들이 생각보다 공통점이 많다는 주장을 하는 사람에게 대꾸해 준다.

"그건 클로드 레비스트로스의 의견이기도 하죠."

마르틴 루터 | 신학자, 개혁가
Martin Luther / 1483~1546

마르틴 루터 이래 가장 위협적인 사건이로군요.

16세기의 교회 개혁가 마르틴 루터와 20세기의 인물로 이름이 거의 비슷한 시민 운동가 마틴 루서 킹Martin Luther King을 혼동해서는 안 된다. 마틴 루서 킹의 아버지는 1934년에 독일에 갔다가 마르틴 루터의 일대기에 깊은 감명을 받아 아들의 이름을 비슷하게 지었다고 한다. 훗날 그 아들은 마르틴 루터 못지않게 어떤 개인적 희생도 마다치 않고 자신의 신념을 지키는 데에 일생을 바쳤다.

마르틴 루터는 어린 나이에 수도사가 되었으며 눈 오는 날 노숙을 하는 등 거룩한 목적으로 자신을 힘들게 하는 고행을 했다. 그의 인생은 로마에 다녀온 이후 송두리째 바뀌었다. 성직자들의 부패에 경악한 그는 교회의 잘못을 지적한 「95개조 의견서Disputatio pro declaratione virtutis indulgentiarum, 1517」를 써서 오늘날 독일 중부의 비텐베르크 성당에 붙였다. 나중에 그가 집필한 선동적인 논문과 마찬가지로 「95개조 의견서」도 인쇄되어 여러 사람이 돌려 보았다. 격분한 교황 레오 10세는 모든 주장을 철회하라고 했으나 루터는 거부했다. 그리고 '보름스 회의 The Diet of Worms'에서 독일 황제 카를 5세도 같은 요구를 했지만 역시 거부했고 결국 그는 로마 교황청에서 파문당하고 말았다.

"나는 그리스도께서 내게 은혜를 베풀어 주시는 한 한 글자도 철회하지 않을 것입니다. 내 양심은 하나님의 말씀에 사로잡혀 있습니다. 나는 아무것도 철회할 수 없고 또 그럴 생각도 없습니다. 하나님이시여, 이 몸을 도우소서. 아멘."

루터는 사제가 아닌 성경에서 가르침을 얻어야 한다고 주장했고 이 주장은 종교

개혁으로 이어졌다. 그 결과 구교와 신교가 분리되었으며 그것이 오늘날까지 이어지고 있다.

루터는 성경을 히브리어 및 헬라어에서 독일어로 번역해 고등 교육을 받지 않은 사람들이라도 손쉽게 읽을 수 있게 했다. 또 성직자도 결혼할 수 있어야 한다고 믿었는데 1525년에 카타리나 폰 보라Katharina von Bora라는 수녀 출신의 매력적인 여성과 결혼하며 자기 생각을 몸소 실천에 옮겼다.

교황청이 거센 비판에 직면했다는 뉴스를 듣고 한마디.

"마르틴 루터 이래 최대로 위협적인 사건이로군요."

어빙 벌린 | 작곡가
Irving Berlin / 1888~1989

쇼처럼 즐거운 인생은 없지요.

어빙 벌린은 「화이트 크리스마스 White Christmas」, 「왓 윌 아이 두? What'll I Do?」, 「데어즈 노 비즈니스 라이크 쇼비즈니스 There's No Business Like Showbusiness」 등의 수많은 히트곡을 작곡했다.

그가 세상을 떠났을 때 「뉴욕타임스」는 벌린이 만든 노래들에 대해 '20세기의 상당 기간 동안 미국인들이 즐기고 부르고 춤췄던 선율'이라고 평했다. 음악 공부를 해 본 적도 없고 타고난 음악성을 지닌 것도 아닌데 벌린이 큰 인기를 끈 요인 가운데 하나는 가사가 마치 일상 대화처럼 단순하다는 점이다. 그의 가사들은 사람들 사이에서 마치 격언처럼 인용되었고 그러면서 그는 유명세를 타게 되었다. 또한 초기 재즈 형태의 '래그타임' 음악이 갖는 에너지와 열정은 젊은이들을 열광하게 하는 마력을 갖고 있었다.

벌린은 가난한 집안에서 태어나 자수성가한 인물이다. 러시아의 시베리아 지방에서 유대인 부모 밑에 태어난 그와 일곱 남매는 극심한 빈곤 속에서 자랐다. 다섯 살이 되던 해 러시아에 반유대주의 기류가 확산되자 온 가족이 뉴욕으로 이주하게 되었다. 몇 년 후 아버지가 세상을 떠나자 벌린은 신문을 팔면서 연명했는데 우연히 한 음반사가 벌린의 음악적 재능을 알아보고 계약을 맺었다. 그 후 본격적으로 곡을 쓰기 시작했고 결국에는 미국 역사상 가장 성공한 작곡가로 우뚝서게 되었다.

하지만 벌린의 명성도 영국 총리의 귀에까지 들어가지는 못했던 모양이다. 처칠

은 제2차 세계대전 중 런던의 한 오찬 모임에서 벌린을 소개받았다. 그런데 처칠은 그가 이사야 벌린이라는 철학자인 줄 알고 전쟁이 어떻게 전개될 것이라고 예상하는지를 물었다.

놀란 벌린은 그런 질문을 받다니 영광이라면서 고국에 돌아가면 손자들에게 자랑하겠다고 답했다. 그러자 처칠은 서둘러 변명을 하고 황급히 자리를 떴다고 한다.

쇼(Show)를 저급한 오락이라고 폄하하는 사람에게 한마디.

"그래도 어빙 벌린이 말했잖아요. 쇼처럼 즐거운 인생은 없다고."

이사야 벌린 | 철학자

Isaiah Berlin / 1909~1997

가치 다원주의 때문에 받는 고통이에요.

철학자 이사야 벌린은 사람을 크게 고슴도치형과 여우형 인간으로 나눌 수 있다고 말했다. 고슴도치형은 모든 행위에 영향을 미치는 하나의 큰 아이디어를 가지고 있는 사람들로 플라톤, 니체가 이에 해당된다. 여우형은 여러 잡다한 분야에 관심이 있고 능한 인물들로 셰익스피어, 발자크를 꼽을 수 있으며 벌린도 이 유형에 속하는 것으로 보인다.

벌린이 세상을 떠났을 때 신문의 부음 기사에는 당대 최고의 달변가, 20세기의 탁월한 학자라는 다소 과장된 표현이 사용되었다.

그는 러시아 태생으로 1917년 혁명을 직접 목격한 이후 영국으로 이주했다. 그러고는 불과 몇 달 만에 영어를 습득하는 등 지적 능력이 뛰어나 더 유명해졌다. 영국에 정착한 이후 골프 대회 챔피언과 결혼했고, 영국 정부의 정보원으로 일한 덕분에 1957년에 기사 작위를 받기도 했다.

오늘날 벌린은 재미있는 에세이를 쓴 저자로 주로 인용되며 그중에서도 '여우형'과 '고슴도치형'의 차이를 설명한 글이 특히 유명하다.

또 다른 에세이에서는 '가치 다원주의'라는 개념을 정의하기도 했다. 이 개념을 간단히 말하면 다음과 같다. 각 사람은 자신만의 가치를 창조하는데 이 가치가 때로는 타인의 가치와 충돌한다. 약속을 지키는 일은 중요하지만 진실을 말하는 것 역시 중요한데 약속을 지키려면 거짓을 말해야 하는 경우가 생긴다.

아내를 버리고 내연녀를 선택해야 할지에 대해 조언을 구하는 한 남자의 경우를

예로 들어 보자. '가정생활'에 가치를 두는 사람들은 아내를 선택하라고 권하겠지만 '진정한 사랑'이 더 소중하다고 믿는 사람이라면 내연녀와 달아나라고 말할 것이다. 벌린은 개인이 겪는 수많은 고통은 결국 가치 다원주의로 요약된다고 정의했다.

심각한 딜레마에 빠져 고민하는 친구가 있다면?

"그건 아마도 이사야 벌린이 말한 '가치 다원주의'에서 비롯되었을 거야."

게오르그 루카치 | 철학자

Georg Lukács / 1885~1971

발자크의 사실주의에 대해서는
루카치와 같은 의견이에요.

헝가리의 마르크시스트 철학자이자 문예비평가 게오르그 루카치가 「스타워즈 Star Wars」 개봉 몇 해 전에 숨을 거둔 것은 다행스러운 일이다. 이름이 비슷한 조지 루카스 George Lucas 감독과 지금처럼 혼돈되는 상황을 직접 맞닥뜨렸다면 무척 당황했을 테니 말이다.

루카스 감독은 미국인이며 「스타워즈」 시리즈로 갑부가 되었다. 하지만 진지한 공산주의자였던 루카치는 루카스 감독을 할리우드에서 쓰레기나 만들어 내는 인물로 취급했을 것이다. 그는 영화야말로 자본주의자들이 대중의 주의를 흐트러뜨려 사회에 무관심하게 만들고자 하는 도구라고 생각했기 때문이다. (기 드보르 Guy Debord 참고)

루카치는 마르크스 이론을 정교하게 설명한 저서 『역사와 계급의식 History and Class Consciousness, 1923』으로 명성을 얻어 1930년 소련 정부의 초청을 받았다. 그는 마르크스-엥겔스 연구소에서 몇 년을 꼼짝없이 붙들려 있었고 거기서 자본주의 철학을 공격할 기발한 아이디어들을 토해 냈다. 이 무렵 루카치는 자본주의가 사람을 물건이나 상품으로 전락시킨다는 '사물화 reification' 이론을 주장했다. 끝내는 스탈린의 대대적 숙청 시기에 도망치듯 소련을 떠나야 했지만 시련도 그의 혁명 열정을 시들게 하지는 못했다. 마침내 고국 헝가리로 돌아온 후 그는 반공 지식인들을 투옥시키는 데 협력한 것으로 알려졌다.

루카치의 문학 이론은 다소 논란의 여지가 있으나 어디까지나 '다소' 그럴 뿐

이다. 루카치는 사실주의야말로 최고의 소설이며 내용보다 형식에 치중하는 것은 자본주의 타락의 징후라고 여겼다. 그런 점에서 루카치는 월터 스콧 경과 오노레 드 발자크 등이 쓴 역사 소설을 높이 평가했다. 소설에 드러나는 역사적 배경은 독자들에게 사회 변화의 가능성을 일깨운다는 것이다. 루카치가 보기에 이런 역사 소설은 근본적으로 마르크스주의 메시지이며 실제 저자들의 개인적인 정치 성향이 어떻든 존경할 만한 대상이었다.

루카치는 평생 사회주의에 헌신했지만 알고 보면 부유했고, 투자 은행가였던 아버지에게서는 '남작'의 작위까지 물려받았다. 그런데 역시 은행가 삼촌의 경제적 도움으로 사회주의에 관해 세계에서 가장 유명한 책을 쓴 사람이 따로 있었으니 그가 바로 카를 마르크스다.

역사 소설에 대한 이야기가 나왔을 때 한마디.
"저도 발자크의 사실주의에 대해 루카치와 같은 의견이에요."

술꾼들

생활을 유지할 수 있는 재산이 얼마라도 있으면
사회 불평등을 통렬하게 비판하는 글을 쓰기가 한결 쉬워진다.
게다가 내키면 술도 실컷 마실 수 있으니 더 좋은 일이지만
술에 탐닉하는 것은 어떤 면에서 작가들에게는 산업 재해와도 같다.

카를 마르크스 | 프리드리히 엥겔스 | 브렌던 비언 |
Karl Marx | Friedrich Engels | Brendan Behan |

H. L. 멩켄 | 찰스 디킨스 | 마야 안젤루 |
H. L. Mencken | Charles Dickens | Maya Angelou |

싱클레어 루이스 | 레이먼드 카버 | 찰스 부코스키
Harry Sinclair Lewis | Raymond Carver | Charles Bukowski

카를 마르크스 | 철학자

Karl Marx / 1818~1883

역사가 항상 계급투쟁의 단계를 거쳐 발전한다는 신념

독일의 철학자이자 경제학자, 혁명이론가 카를 마르크스는 뜻밖에 유복한 집안 출신이었다. 『공산당 선언Manifest der Kommunistischen Partei, 1848』을 쓸 때는 은행가인 삼촌의 지원을 받았고, 청년 시절에는 물려받은 유산 대부분을 공산주의 대의를 위해 썼다. 예를 들어 그는 유산의 3분의 1을 벨기에 혁명가들이 총기를 사들이는 데 지원했다. 마르크스의 극단적 정치 견해를 유럽에서 유일하게 포용하던 런던으로 이주한 후에는 아내인 남작 부인 제니와 궁핍하게 살면서 사회주의의 명저를 저술했다.

마르크스는 괴짜였을까? 만약 그렇다면 그는 놀랄 정도로 영향력이 강력했던 괴짜였던 셈이다. 그의 이론은 전 세계 공산주의 정권은 물론 의도와 달리 여러 독재 정권에도 영감을 불어넣었다. 마르크스가 중요한 인물임을 부인할 사람은 아마 없을 것이다. 수염까지 무성하게 길렀던 마르크스는 한때 주당에 장난을 잘쳤으며 우스꽝스럽게도 당나귀를 타고 거리를 활보한 청년이었다.

하지만 나이가 들면서 진중해져서 혁명적 언론에 몸담았고 나중에는 거대한 사상의 발전에 전념했다. 마르크스는 모든 역사는 '계급투쟁의 역사'이며 종국에는 노동자 계층이 승리할 것이라고 주장했다. 당연한 일이지만 그의 이론은 노동자들 사이에서 인기를 얻었다. 이에 더해 마르크스는 우리가 민주주의라고 생각하는 것이 현실에서는 부자들의 배를 불리는 방식일 때가 많다고 지적했다.

그러면서 계급 체계를 철폐하고 모든 사람이 빈자와 부자의 격차가 존재하지 않

는 거대한 공동체commune에서 살아야 한다고 했다. 이것이 공산주의commun-ism의 유래다. 하지만 마르크스는 이런 작위적인 상태를 지탱하려면 극도의 독재적 강압이 필요하다는 사실을 미처 예상하지 못했다. 급기야 미국의 정치철학자 프랜시스 후쿠야마Francis Fukuyama는 공산주의의 붕괴와 자유민주주의의 승리를 두고 "역사의 종언"을 고하기도 했다.

마르크스주의적 해석이란?
역사가 항상 계급투쟁의 단계를 거쳐 발전한다는 신념으로 바라본다는 의미다.

결혼?
남성이 여성을 지배할 목적으로 만든 제도겠죠.

원칙적으로 프리드리히 엥겔스라는 사회 개혁가는 부富의 재분배가 필요하다고 믿었다. 하지만 그 믿음을 실행하기에는 현실적으로 그가 가진 재산이 많았다. 독일의 상당히 유복한 집안에서 태어난 엥겔스는 루드비히 비트겐슈타인Ludwig Wittgenstein처럼 자기 재산을 모두 내놓는 데는 반대였다. 그래서 그는 자기 재산을 지켰고, 세상을 떠날 때 오늘날 화폐로 무려 340만 파운드(한화로 약 48억 원)나 되는 유산을 유족에게 남겼다.

오늘날 엥겔스는 카를 마르크스와 『공산당 선언Manifest der Kommunistischen Partei, 1848』을 공동으로 쓴 저자로 널리 알려져 있다. 엥겔스가 마르크스의 그늘에서 산 것도 사실이다.

두 사람이 처음 만난 것은 독일 서부의 쾰른에서였다. 당시 엥겔스는 마르크스가 편집인으로 있던 신문에 혁명에 관한 기사를 쓰고 있었다. 두 사람은 이내 아주 가까워졌고, 엥겔스는 마르크스에게 질세라 덥수룩하게 수염을 길렀다. 엥겔스의 행보를 걱정하던 그의 부모는 아들을 가족 사업장의 하나인 영국 맨체스터 공장으로 보내 일을 하게 했다. 너무나도 하기 싫은 일이었지만 엥겔스는 마르크스를 위해 모든 것을 참고 견뎠다. 마르크스가 맡은 임무가 얼마나 중요한지 알았기 때문이다. 엥겔스는 마르크스가 『자본론Das Kapital, 1867』을 집필하는 동안 공장에서 일하면서 자신이 받은 임금의 일부를 그에게 보냈다.

엥겔스는 마르크스주의에 사상적인 기여도 했다. 그는 혁명으로 가장 큰 혜택을

보게 되는 노동자들이 결국 혁명을 일으킬 것이라고 주장했다. 또 결혼은 남성들이 여성을 지배하기 위한 수단으로 고안해 낸 장치에 불과하다고 말했다. 성정이 어두운 사람이라 이런 주장을 했다고 생각한다면 오산이다. 엥겔스는 삶의 기쁨 joie de vivre을 한껏 누려 여우 사냥을 즐겼고 종종 활기 넘치는 만찬도 주최했다. 그의 개인적 신조는 '쉬엄쉬엄하자.'였다.

샴페인을 얼마나 좋아했던지 그의 사위가 '위대한 샴페인 병 참수자'라고 놀렸을 정도다. 그렇기는 해도 엥겔스는 다음에 소개할 작가처럼 대놓고 술의 권위자를 자처하는 수준은 아니었다.

결혼에 대해 논할 때 엥겔스를 인용한다.

"엥겔스가 그랬던가요?
결혼은 남성이 여성을 지배할 목적으로 만든 제도라고."

브렌던 비언 | 극작가
Brendan Behan / 1923~1964

만취한 브렌던 비언 같다니까.

아일랜드의 극작가 브렌던 비언이 가장 즐겨 마신 것은 샴페인과 셰리주(백포도주) 칵테일이었다. 둘 다 당분이 많은 술이어서 비언은 결국 술 때문에 당뇨병에 걸렸다. 그리고 더블린의 한 술집에서 쓰러진 뒤 41세의 젊은 나이에 숨을 거뒀다.

돌아보면 그의 인생은 술을 중심으로 돌아갔다고 해도 과언이 아니다. 비언은 보통 아침 7시에 일어나서 술집이 문을 열기 전인 12시까지 몇 시간 동안만 제정신으로 글을 썼다. 그러다가 술집이 문을 열면 작업을 멈추고 술을 마셔 댔다. 술 마시는 일을 어찌나 중시했는지 한번은 이런 말을 했다.

"나는 글쓰기 장애를 겪는 술꾼이다."

그는 열여섯 살 때 아일랜드공화국군IRA에 입대해 리버풀 부두를 날려 버리겠다는 일념으로 잉글랜드로 건너갔다. 하지만 목적을 이루지 못하고 체포되어 3년 동안 소년원에 갇혀 지냈다. 석방된 후에는 경찰관 두 명을 살해해 또다시 투옥되었다가 IRA 사면으로 풀려났다.

한동안 파리에 거주했고 공과금을 내기 위해 외설물을 쓰기도 했다. 그러던 어느 날 자신이 잘 알고 있는 주제, 곧 감옥에 대해 글을 써야겠다는 생각이 들었다. 첫 번째 희곡은 교수형을 기다리는 한 남자의 이야기 『사형수The Quare Fellow, 1954』였고, 두 번째 희곡 『인질The Hostage, 1958』도 구금을 주제로 한 내용이었다. IRA의 포로가 된 한 영국군이 젊은 아일랜드 여성과 사랑에 빠진다는 이야기다.

극작가로 조명을 받기는 했지만 비언의 이름을 대중에 각인시킨 것은 TV 프로그램 「파노라마panorama」에 출연했을 때다. 어떤 이들은 그것이 사상 최초로 영국 텔레비전을 통해 선언한 사건이라고 했지만, 사실 비언은 술을 마시고 난 후라 발음이 너무나 불분명해서 무슨 말을 내뱉는지 알아듣기 힘들었다. 방송이 나간 후 수많은 시청자가 방송국에 항의 전화를 걸었을 정도였다. 비언이 취하기도 했거니와 그렇지 않아도 아일랜드 억양이 강해서 대다수 시청자는 그의 말을 알아듣기 힘들었을 것이다.

비언은 호방한 술꾼으로 유명했을 뿐더러 사람들 앞에서 독주를 마시기를 좋아했다.

술고래를 묘사할 때.

"그 남자는 만취한 브렌던 비언 같다니까."

H. L. 멩켄 | 기자

H. L. Mencken / 1880~1956

부도덕이란 더 나은 시간을 보내고 있는 자들의 도덕이다.

독설가로 유명한 미국의 기자 H. L. 멩켄은 애주가였고 특히 샴페인을 좋아했다. 그가 쓴 수많은 글 중에는「신사처럼 술 마시는 법, 30년의 면밀한 연구로 얻은 할 일과 하지 말아야 할 일How to Drink Like a Gentleman: The Things to Do and the Things Not to Do, As Learned in 30 Years' Extensive Research」이라는 에세이도 포함되어 있다.

멩켄은 증류주보다는 맥주와 와인을 권하지만 만약 할 일이 있다면 일을 끝마치기 전까지는 맨 정신으로 있는 편이 낫다고 말했다.

다른 훌륭한 언론인들처럼 멩켄도 모든 주제에 대해 항상 글을 쓸 준비가 되어 있었으며 실제로 자주 그랬다. 그는 주로 재치 있게 도발하는 태도를 보여 누구에게든, 무슨 일이든 덮어놓고 존경심을 표하는 법이 없었다. 멩켄이 가장 즐겨 빈정댄 것은 종교, 정치인, 결혼에 대해서였다.

그러다가 50세에 자기보다 열여덟 살 어린 여성과 사랑에 빠져 결혼했다.

"모든 다른 무신론자와 마찬가지로 나도 미신적이고 예감을 믿는데 이번 여자는 내 인생에 있어 최고인 듯하다."

그러나 불행하게도 아내는 5년 후 뇌막염으로 세상을 떠나 멩켄의 마음을 아프게 했다.

전성기에 멩켄은 미국인들이 어떻게 영어를 구사하는지에 대해 분석한『미국어The American Language, 1919~1948』라는 전문서적으로 많은 인기를 얻었고 존경을 받았다. 지금은 대부분 잊혔고 많은 주장이 충격적일 정도로 시대에 뒤떨어진 것

으로 느껴진다. (그는 여성, 유대인, 흑인을 비판하기를 즐겼다.) 오늘날 멩켄은 그가 남다른 재능을 발휘했던 경구들로 더 많이 기억되고 있다.

"민주주의는 보통 사람들이 자신이 원하는 것을 잘 알고 열심히 노력해서 이를 쟁취할 가치가 있다는 이론이다."

"나이가 들어 보니 나이 먹으면 지혜로워진다는 익숙한 원칙을 불신하게 된다."

"부도덕이란 더 나은 시간을 보내고 있는 자들의 도덕이다."

멩켄의 짤막한 농담 한마디.

"여성혐오자란, 여자들이 서로를 못 견뎌하는 정도로 여자를 싫어하는 남자다."

찰스 디킨스 | 소설가
Charles Dickens / 1812~1870

일종의 디킨시언 소설이네요.

찰스 디킨스는 최고이자 최악의 작가였다. 어떤 면에서 최악일까? 지나치게 대중에 영합하는 소설을 썼다는 오명을 피하기는 어렵다는 점이다. 현대인들에게는 디킨스의 소설이 극도로 감상적으로 느껴질 수 있다. 오스카 와일드Oscar Wilde는 디킨스가 꼬마 넬[11]의 죽음을 장황하게 묘사한 부분에서는 웃음을 터뜨리지 않을 수 없다고 꼬집었다. 구성도 일부 개연성 없는 우연에 기대고 있다. 『황폐한 집Bleak House, 1853』에서는 등장인물 중 하나가 자연스럽게 사라져 버린다.

그렇다면 어떤 면에서 최고일까? 디킨스는 대단한 상상력과 수사법을 써서 잊혀지지 않을 인물들을 만들어 냈다. 『데이비드 코퍼필드David Copperfield, 1850』의 수완 좋은 유라이어 힙이나 『크리스마스 캐럴A Christmas Carol, 1843』에서 성탄절을 혐오하는 사업가 에브니저 스크루지를 생각해 보라. 디킨스는 다작, 독창성, 인간미의 면에서 천재였다. 또 그는 최초로 『올리버 트위스트Oliver Twist, 1838』 같은 어린이를 주인공으로 한 소설을 썼다. 처녀작 『피크위크 페이퍼스The Pickwick Papers, 1837』는 최초의 신문 연재소설이기도 하다. 그는 자신이 실제로 겪었던 빈곤층의 역경 등 당대의 사회 문제를 소설 속에서 다룬 초기 소설가 중의 한 사람이기도 하다. 독자로부터 많은 사랑을 많은 것이 그가 쓴 작품의 약점이자 강점이었다.

11. 디킨스의 소설 『오래된 골동품 상점』의 주인공

디킨스는 열두 살 때 아버지가 빚 때문에 감옥에 가자 학교를 중퇴하고 구두닦이로 내몰렸다. 당시에 겪었던 시련은 평생 마음에 남아서 남을 돕는 일뿐만 아니라 자기 재산을 지키는 일에도 갖은 노력을 기울이게 했다. 그는 부를 얻고 유명해진 후에도 쉬지 않고 일했으며 자작 낭독회를 하러 방방곡곡 다녔다. 낭독회 때는 막간에 샴페인 1파인트(약 0.57리터)를 마시며 기운을 차리곤 했다.

극빈층을 묘사한 장면, 유쾌하지만 별난 인물들이 나오는 소설을 읽고 말한다.
"일종의 '디킨시언(Dickensian)' 소설이네요."

마야 안젤루 | 작가

Maya Angelou / 1928~2014

안젤루의 방식으로 영감을 얻으려는 거예요.

마야 안젤루는 항상 호텔 방 침대에 들어가 셰리주(백포도주) 한 병을 옆에 놓고 글을 썼다. 일단 처음에는 혼자 정신없이 카드 점을 치다가 과거로 침잠해 들어가 기억들을 퍼 올렸다. 그러면서 이따금 그토록 아끼는 셰리주를 홀짝였다.

안젤루는 퍼 올릴 기억을 많이 가진 사람이었다. 한 기자는 "안젤루의 인생사를 아는 것은 위안을 얻는 일이다. 우리의 삶을 돌아보면서 우리는 그녀가 겪었던 일의 절반도 겪지 않았다는 것을 확인하게 되기 때문이다."라고 말했다.

안젤루는 여덟 살에 부모가 이혼했다. 그러고는 곧바로 어머니의 새 남자친구에게 강간을 당했다. 그러자 이 사실을 알게 된 삼촌들이 강간범을 살해했다. 안젤루는 어찌 되었든 자신이 '입을 놀려서 그 남자가 죽었다.'는 생각 때문에 이후 5년 동안 한 마디도 하지 않았다. 대신 책 속에 파묻혔는데 그 당시 읽은 책들 가운데 에드거 앨런 포Edgar Allan Poe와 찰스 디킨스Charles Dickens의 소설이 위안을 주고 다시 말을 꺼낼 용기를 주었다고 한다. 이후 안젤루는 매춘부로 일하면서 틈틈이 습작을 했다.

그러던 어느 날 그녀는 한 만찬 연회에서 랜덤하우스의 편집자를 만나면서 본격적으로 작가의 길을 걷게 된다. 그는 안젤루에게 자전적 소설을 써 보라고 권했고 그렇게 해서 집필한 책이 『새장에 갇힌 새가 왜 노래하는지 나는 아네I know why the caged bird sings, 1969』다.

이 책은 그녀가 낸 7권의 자전적 소설 가운데 첫 번째이자 가장 널리 알려진 작

품이다. 자신을 둘러싼 수많은 인간관계 외에도 흑인으로 산다는 것, 신생 독립 국인 가나에서 기자로 산다는 것, 절친했던 마틴 루서 킹과의 행진 등 의미 있는 일에 관해서도 썼다. (나중에 마틴 루서 킹은 안젤루의 생일에 암살당했다.) 안젤루는 흑인으로는 처음으로 흑인으로서의 자신을 소설 한복판에 당당히 자리매김한 작가다.

점심 먹고 잠깐 눈을 붙이려는데 누군가가 잔소리한다면?

"안젤루의 방식으로 영감을 얻으려는 거예요."

싱클레어 루이스 | 소설가

Harry Sinclair Lewis / 1885~1951

그 사람 싱클레어 루이스를 닮았군요.

싱클레어 루이스는 미국인으로서는 처음으로 노벨문학상을 받은 작가다. 인물들의 갈등을 생생하게 그려 내고 자신의 정치적 열망, 특히 사물을 관통하는 남다른 통찰력을 성공적으로 현대인들에게 전달한 공로를 인정받았다. 하지만 정작 자신은 앞날을 예측하지 못했다. 1937년, 알코올 중독자였던 루이스에게 의사는 술을 끊지 않으면 목숨을 잃을 것이라고 경고했지만 의사의 말을 허투루 듣고 계속해서 술을 마시다가 1951년에 세상을 떠났다.

루이스의 인생이 처음부터 전도유망했던 것은 아니다. 어머니를 일찍 여의었고 아버지는 꺽다리에 감수성 예민한 아들과 충분한 시간을 함께 보내지 않았다. 어린 시절 그는 여드름투성이에 눈도 튀어나와 있었다. 하지만 글 쓰는 데 탁월한 재능을 발휘하고 작품이 히트하면서 여성들에게 대단한 인기를 얻었다.

소설 『메인 스트리트Main Street, 1920』는 지적인 새댁이 미국의 작은 마을에 도착하면서 벌어지는 이야기다. 이 여성은 자유로운 삶을 꿈꾸며 변화를 유도하지만 마을 사람들은 그런 그녀를 배척한다. 주로 미국 소도시의 미덕을 격찬하는 작품에 익숙해 있던 대중에게 루이스의 소설은 충격 그 자체였다. 1920년에 발표되었을 당시 엄청난 파문을 일으켰고 20세기 출판업계의 화제작으로 떠올랐다. '메인 스트리트'가 중심가라는 본래 의미 밖으로 외연을 넓혀간 시점 역시 '메인 스트리트'였던 것이다.

위선적인 복음 전도사의 이야기를 담은 소설 『엘머 갠트리Elmer Gantry, 1927』도

호평을 받았다. 이 작품은 나중에 영화로 제작되어 버트 랭커스터Burt Lancaster에게 아카데미 남우주연상을 안겨 주었다. 루이스는 문장가로 독보적인 위치에 오르지는 못했지만 진보적인 성향과 현대 미국 사회에 대한 날카로운 비판으로 대단히 영향력 있는 인물로 평가받는다.

남의 일은 잘 아는데 정작 자기 일은 잘 알지 못하는 사람이 있다면?

"싱클레어 루이스를 닮았군요."

레이먼드 카버 | 소설가

Raymond Carver / 1938~1988

레이먼드 카버처럼 전업 음주가가 될까 해요.

아카데미상을 받은 영화 「버드맨Birdman」의 주인공은 진지한 연기로 대중의 인정을 받고 싶어 하는 영화배우다. 그래서 이 배우는 무슨 일을 벌였을까? 레이먼드 카버의 단편소설 『사랑을 말할 때 우리가 이야기하는 것What We Talk About When We Talk About Love, 1981』을 희곡으로 각색해서 무대에 올리기로 한다.

영화 「버드맨」에 관한 이야기가 나왔을 때 레이먼드 카버를 언급하면 깊은 인상을 남길 수 있다. 영화 속 주인공이 희곡으로 각색하려는 소설의 제목은 카버의 문체와 관심사를 엿보게 한다. 카버는 간결하고 담백한 언어로 평범한 일상의 껍질을 벗겨 내 그 속에서 무슨 일이 벌어지는지를 보여 준다. 나아가 비도덕적 인물들 혹은 따분하고 고된 일에 찌든 사람들을 주목했다는 사실 때문에 카버는 미니멀리즘 문학의 계파인 '더러운 리얼리즘dirty realism' 작가로 불리기도 한다.

카버는 그의 아버지처럼 매우 치열하게 술독에 빠져 산 것으로도 유명하다. 술을 얼마나 좋아했던지 주류 판매점이 문을 열기도 전에 술을 사러 가서 기다렸다. 식당에서는 저녁을 먹으면서 반주를 취하도록 마셔 놓고 계산도 안 하고 줄행랑치기 일쑤였다. 카버는 열아홉의 나이에 열여섯 살 난 아내 메리언과 결혼을 했는데 아마도 너무 일찍 결혼을 했고 늘 생활고에 시달려야 했기 때문에 압박감에서 벗어나고 싶었는지도 모를 일이다.

워싱턴 주와 캘리포니아에서 고된 일을 하며 일상의 추레함을 견디면서 그는 짬짬이 글을 썼다. 그리고 더욱더 맹렬하게 술을 마셨다. 절필하고 전업 음주가가

되겠다고 선언을 했다는 일화가 전해질 정도니 그가 얼마나 술을 마셔 댔는지 알 만하다. 하지만 실제로는 잠시나마 맨 정신 상태일 때 주옥같은 단편들을 쏟아 냈는데 그런 단편을 읽은 비평가들은 레이먼드 카버야말로 20세기 후반의 헤밍웨이라며 극찬을 아끼지 않았다.

술자리에서 과음하는 것 아니냐며 걱정해 주는 사람에게 웃으며 답한다.
"레이먼드 카버처럼 전업 음주가가 될까 해요."

찰스 부코스키 | 작가

Charles Bukowski / 1920~1994

문제는 멍청이들이 자신감에 차 있다는 거죠.

작가 찰스 부코스키를 위험에 빠뜨린 음료는 위스키였다. 이 술고래는 작가로서는 거의 유일하게 로스앤젤레스 하층민의 삶을 파고들었으며 스스로 그런 사실을 기쁘게 생각했다.

그의 대표작 『호밀빵 햄 샌드위치Ham on Rye, 1982』는 자전적 성격이 짙은 소설로, LA에 사는 여드름 많은 외톨이에 관한 이야기다. 제목에서 '햄'은 정통 비평가들이 부코스키를 '삼류ham' 배우처럼 쓰레기 취급하던 태도를 상징한다. '호밀빵'은 위스키를 좋아하던 부코스키의 취향을 반영한 것이다.

많은 훌륭한 작가와 마찬가지로 부코스키도 불우한 어린 시절을 보냈다. 아버지는 툭하면 매질을 해 댔고 열한 살이 되었을 때는 구타로는 부족했는지 악성 여드름이 난 아들의 얼굴에 평생 없어지지 않을 곰보 자국을 남겼다. 밑바닥의 일자리를 전전하던 그는 마침내 우체국에서 가장 따분한 일을 하게 된다.

이윽고 49세가 되어 자포자기 상태에 빠진 부코스키는 선언했다.

"내 앞에는 두 가지 선택지가 있다. 우체국에 머물면서 미쳐 버리든지, 아니면 글놀음을 하며 굶는 것이다. 나는 굶는 편을 택하겠다."

그리고는 우체국을 그만두고 나가 문학작품을 집필하는 모험을 시작했다. 부코스키는 여성, 위스키, 단조롭고 고된 일, 빈곤층의 문제 등을 주로 다루었다.

그가 이룬 가장 큰 성공으로 「더러운 노인의 일기Notes of a Dirty Old Man」라는 신문 칼럼을 들 수 있다. 글이 어찌나 자극적이었는지 연방수사국FBI이 부코스키에

대한 파일을 새로 만들 정도였다. 어떤 비평가는 부코스키의 매력은 그가 '남의 눈을 전혀 의식하지 않는 독신남과 질퍽거리고 반사회적이며 완전히 자유로운, 금기시되는 남성 판타지'를 대변하는 것이라고 평가했다.

사람들은 이런 그의 모습이 유명 TV 프로그램 「캘리포니케이션Californication」 시리즈에 영감을 주었다고 본다. 드라마에서는 데이비드 듀코브니David Duchovny가 바로 그런 독신남으로 출연하며 LA를 어슬렁거리는 모습을 연기했다. 하지만 「캘리포니케이션」은 어디까지나 TV 프로그램일 뿐, 듀코브니의 얼굴에는 곰보 자국도 없을 뿐만 아니라 아름다운 나타샤 맥켈혼Natascha McElhone이 구원의 손길을 뻗치기까지 한다. 드라마의 팬들은 최근 수십 년 동안 제작된 TV 프로그램 중 최고라면서 또 다른 개성 강한 작가의 정신이 깃든 드라마 「매드 맨Mad Men」에 필적할 만하다고 평한다.

논쟁에 지겠다 싶으면 찰스 부코스키의 말을 인용하자.
"문제는 지적인 사람들은 의심에 차 있지만, 멍청이들은 확신에 차 있다는 거죠."

드라마와 뮤지컬

2000년 이후 10년 동안 텔레비전의 세계에 일대 변화가 일어났다.
드라마는 영화보다 흥미진진하고 소설보다 더 명쾌해져
지배적 내러티브의 자리를 꿰찼다. 게다가 점점 더 기발해져서
과거의 문화 영웅들에게 경의를 표하기도 한다.
연극 공연과 뮤지컬 또한 요즘 한창 인기를 끌고 있다.
지식인들은 뮤지컬이 허황되고 깊이가 없다고 비웃지만
알고 보면 흠잡을 데 없는 문학적 뿌리를 지닌 뮤지컬도 많다.

에인 랜드 | 에드워드 올비 | 윌리엄 셰익스피어 |
Ayn Rand | Edward Albee | William Shakespeare |

크리스토퍼 이셔우드 | 장 콕토 | T. S. 엘리엇
Christopher Isherwood | Jean Cocteau | T. S. Eliot

에인 랜드와 잘 어울리겠네요.

TV 시리즈 「매드 맨Mad Men」의 배경은 1960년대 뉴욕으로, 사회적으로 성공한 광고회사 임원들의 이야기다. 주인공 돈 드레이퍼에게 상사는 소설 『아틀라스 Atlas shrugged, 1957』를 읽으라고 권한다. 자본주의자들에게 인기 있는 소설인 『아틀라스』의 비결은 무엇일까? 소설의 밑바탕에는 인생에서 가장 중요한 사람은 바로 당신이며 누군가 이에 반하는 말을 한다면 그저 쓸데없는 이야기를 하는 것이라는 생각이 깔려 있다. 상당히 길고 조악한 글이지만 그건 중요하지 않다. (관능적인 자본가들은 그토록 강인한 턱을 가지고 있는데 앞으로 고꾸라지지 않는다니 기적이다.) 『아틀라스』는 1950년대에 출간된 덕에 수백만 부나 팔렸다.

저자 에인 랜드는 문학을 통해 이기주의를 철학으로 탈바꿈시켰다. 랜드는 이를 '객관주의'라고 불렀는데 저자는 자신의 성공에 상당히 의기양양했던 것 같다. 언젠가 자신을 '생존하는 가장 창의적인 사상가'라고 불렀고 읽어 볼 가치가 있는 철학자로 이름이 'A'로 시작하는 세 명을 꼽기도 했다. 아리스토텔레스Aristotle, 아퀴나스Aquinas, 그리고 에인 랜드다. 셋 중에 아리스토텔레스와 아퀴나스를 포함시킨 근거는 이들이 이성의 중요성을 강조했기 때문이다. (그나마 아퀴나스를 셋 중에서 빼 버릴 때도 있었다.) 랜드는 이성이야말로 등대 역할을 한다면서 편견 없는 사상가들이 일생 동안 온전히 자기중심주의를 유지하도록 도와준다고 주장했다.

그녀의 메시지가 살맛나게 해 준다는 사람도 있지만 어떤 사람들에게는 그녀의

주장이 참기 힘든 독설에 지나지 않을 수도 있다. 삶의 맥락을 근거로 이해해 보자면 랜드는 러시아에서 태어나 지나친 혁명의 폐해를 두 눈으로 직접 본 사람이었다. 뉴욕으로 도피한 후에는 정반대의 정치 성향인 우파 개인주의를 받아들였다. 대표작으로는 객관주의 건축가의 이야기『파운틴헤드The Fountainhead, 1943』와 객관주의 사업가를 그린『아틀라스』가 있다.

특히『아틀라스』에서는 주인공 존 골트가 장장 60쪽에 걸쳐 이기주의를 찬양하는 연설을 한다. 대부분 비평가가 랜드를 비웃었지만 그녀는 꿋꿋하게 자본주의의 수호성인 역할을 자처했다. 랜드의 장례식에는 2미터 남짓의 달러화 모양 꽃 장식이 등장했다.

혼자 튀려고 안달이 난 기업인에게 한마디 해 준다.
"에인 랜드와 잘 어울리겠네요."

에드워드 올비 │ 극작가
Edward Albee / 1928~2016

「누가 버지니아 울프를 두려워하랴」에 나오는 사람들 같아요.

에드워드 올비는 스물여덟 편의 희곡을 썼지만 그의 이름을 들으면 제일 먼저 떠오르는 희곡은 딱 하나다. 나머지 희곡이 별로여서가 아니다. 1975년 작품인 「바다풍경Seascape」 외에 두 편은 풀리처상도 받았다. 1962년 뉴욕에서 초연한 「누가 버지니아 울프를 두려워하랴?Who's Afraid of Virginia Woolf?」가 워낙 탁월하다 보니 한 번 연극을 본 사람은 이 작품을 머릿속에서 지우기 힘들다.

1966년에 제작된 영화에서는 리처드 버턴Richard Burton이 냉소적인 대학교수 조지 역을, 리즈 테일러Liz Taylor가 기가 센 아내 마사 역을 맡았다. 이들은 겁에 질린 젊은 부부 앞에서 서로에게 비수 같은 말을 뱉어 대는 장면을 연출했다. 밤이 깊어 술잔을 기울이던 네 사람은 언어 및 비언어적 게임을 한다. 조지는 게임 설정에서 마사에게 총 쏘는 흉내를 내다가 사실 부부가 밤새 거론했던 아이는 존재하지 않는다는 비밀을 폭로한다. 이 작품은 장면 하나하나가 흥미진진하며 마치 스타들의 실제 결혼 생활을 엿보는 듯한 효과를 자아내 영화의 재미를 더했다. 하지만 실제로는 극작가와 그의 남자 친구이자 작곡가인 윌리엄 플래너건William Flanagan의 전투적 관계에서 영감을 얻은 것이라고 한다.

올비는 이 작품이 "목에 걸린 빛나는 메달처럼 정말 좋기는 해도 좀 부담스럽다."고 털어놓았는데, 사실 이 부담감이 그에게는 별 다섯 개 수준으로 심각한 문제였다.

연극이 정기적으로 재공연된 덕에 올비의 최근작도 관심을 얻었다.

2002년 작 「염소 혹은 실비아는 누구인가?The Goat, or Who is Sylvia?」는 제목에 등장하는 네발 달린 짐승과 사랑에 빠지는 건축가의 이야기다. 올비는 어린 시절부터 항상 권위에 도전해 왔다. 어렸을 때 책을 치우면 부모님은 책꽂이에 생긴 공간이 보기 흉하다며 그를 꾸짖었다고 한다. 그래서 자신이 입양아가 아닐까 하는 의문을 품게 되었다는데 나중에 알고 보니 올비는 실제로 입양된 아이였다.

서로 사랑하면서도 남들 앞에서 말다툼하는 연인들을 말리며 한마디.
"에드워드 올비의 「누가 버지니아 울프를 두려워하랴」에 나오는 사람들 같아요."

윌리엄 셰익스피어 | 극작가, 시인

William Shakespeare / 1564~1616

셰익스피어풍風이네요.

미국 드라마 「하우스 오브 카드House of Cards」에서 프랭크 언더우드라는 부도덕하고 부패한 정치인을 연기한 케빈 스페이시는 드라마가 "셰익스피어의 희곡에 기반을 두고 있다."고 설명했다. 어떤 점에서 그럴까?

언더우드가 카메라를 응시하며 마음속의 생각을 털어놓는 독백 장면은 셰익스피어 희곡의 악당들이 관객을 향해 직접 이야기하는 장면과 같은 발상의 장치다. 그뿐만이 아니라 언더우드 부부가 무자비하게 욕망을 이루어 가는 모습에서는 「맥베스Macbeth」의 두 주인공이 오버랩된다. 권력에 사로잡힌 부부는 자신들이 꾸민 계략의 최면에 걸려 있다.

또한 언더우드는 망령든 리처드 3세, 「오셀로Othello」의 비뚤어지고 사악한 이아고까지 담고 있는 인물이다. 잉글랜드의 작은 마을 스트랫퍼드어폰에이번에서 장갑 장수의 아들로 태어난 윌리엄 셰익스피어가 어떻게 이런 강렬한 인물들을 만들어 냈을까?

어떤 사람들은 이 모든 것이 셰익스피어의 솜씨가 아니라고 본다. 훌륭한 교육을 받은 옥스퍼드 백작 에드워드 드 비어Edward de Vere나 프랜시스 베이컨Francis Bacon이 희곡을 썼으리라는 주장이다.[12] 하지만 부디 이런 어리석은 추측에 시간을 허비하지 말기 바란다.

그의 작품에는 탁월한 문장이 수없이 많이 실려 있다. "운명이 나를 부르는구

12. 요즘에도 여전히 떠도는 소문으로, 이 소재로 영화 「위대한 비밀(Anonymous, 2011)」이 만들어졌다.

나!", "약한 자여, 그대 이름은 여자니라!", "열정의 노예가 되지 않은 자, 내게 데려와 주게. 내 마음 깊은 곳에 간직하겠네." 「햄릿Hamlet」에 나오는 거의 모든 대사가 우리가 살면서 경험하게 되는 것들의 정곡을 찌른다.

셰익스피어의 영향력에 관한 한 과장은 있을 수 없다. 「하우스 오브 카드」 외에 수많은 뮤지컬 또한 그의 영향을 받았다. 뮤지컬 애호가들을 위해 소개해 보자면, 「웨스트사이드 스토리West Side Story」는 「로미오와 줄리엣Romeo and Juliet」을 각색한 것이며, 콜 포터Cole Porter의 「키스 미 케이트Kiss Me Kate」는 「말괄량이 길들이기The Taming of the Shrew」에서 영감을 얻었다.

말이 나온 김에 비슷한 주제에 대한 퀴즈를 하나 내 볼까.

뮤지컬 「캬바레Cabaret」의 원작자는 누구일까?

등장인물들이 허풍을 떨고 결점이 있으며 종종 끔찍한 결말로 끝맺어도 자연스럽게 받아들여지는 연극과 영화라면 '셰익스피어풍(風)'이라고 말한다.

크리스토퍼 이셔우드 | 소설가

Christopher Isherwood / 1904~1986

나는 카메라다.

크리스토퍼 이셔우드가 친구이자 시인인 W. H. 오든W. H. Auden을 만나러 베를린에 갈 때만 해도 몇 주만 머물다 돌아올 계획이었다. 그런데 막상 가 보니 모든 것이 허용되는 베를린의 밤 문화가 오든의 취향은 아니었지만 이셔우드에게는 딱 맞았다.

이셔우드는 체재비용을 마련하려고 영어를 가르치는 한편 자기 생각과 경험을 담아낸 단편을 여러 편 집필했다. 특히 단편소설에서는 나치주의로 말미암아 점점 더 위험에 처하게 되는 취약 계층을 조명했다. 이때 집필한 『베를린 이야기The Berlin Stories, 1935』 시리즈를 바탕으로 뮤지컬 「카바레Cabaret」가 탄생했다.

1972년에 만들어진 영화 「카바레」를 본 사람들은 리자 미넬리Liza Minnelli가 연기했던 화려한 나이트클럽 가수 샐리 바울스를 기억할 것이다. 원작인 그의 소설에는 영화와 달리 산문의 묘미가 잘 살아 있다. '나는 카메라다.'라는 유명한 첫 문장에서 알 수 있듯이 차분하고 세밀하게 쓴 글이다. 무엇보다 이 첫 문장에는 편견을 불러올 그 어떤 논평도 없이 눈으로 본 것을 충실하게 담아내겠다는 저자의 의도가 함축적으로 담겨 있다.

암울한 분위기의 베를린에 살던 이셔우드와 오든은 1930년대 말 미국의 캘리포니아로 건너갔다. 그곳은 베를린과 완전 딴판으로 봄볕이 따사로운 낙원과도 같았다.

두 사람이 만남과 이별을 반복하던 어느 날 LA의 한 대학에서 영문과 교수로 일

하던 이셔우드는 해변에서 돈Don이라는 열여덟 살의 학생과 운명적으로 만난다. 당시 이셔우드의 나이가 마흔여덟이라 두 연인을 곱지 않은 시선으로 바라보는 사람들도 있었다. 하지만 둘은 30년 후 이셔우드가 숨을 거둘 때까지 함께 사랑을 나누며 살았다.

이셔우드의 최고 걸작이라는 평가를 받기도 하는 『싱글 맨A Single Man, 1964』에는 그런 두 사람의 관계가 녹아들어 있다. 책은 독자의 예상대로 LA에 사는 박식한 영국 남자가 자신보다 훨씬 어리며 눈부시게 아름다운 청년과 사랑에 빠지는 이야기다. 2009년 제작된 같은 제목의 영화에서는 콜린 퍼스Colin Firth가 이셔우드의 역할을 맡았다.

친구의 사진을 들여다보면서 "나는 카메라다."라고 읊조린다. 그게 무슨 말이냐고 물으면 이셔우드의 『베를린 이야기』에 나오는 첫 대사라고 일러 준다.

장 콕토 | 작가, 화가, 영화감독

Jean Cocteau / 1889~1963

앙팡 테리블enfant terrible[13]이로군요.

프랑스 리비에라의 빌프랑슈에 갈 기회가 생기면 해안가에 위치한 작은 생피에르 예배당Chapelle St-Pierre에 가 볼 것을 권한다. 예배당에는 콕토가 그린 벽화가 있는데, 베드로가 겪었던 일을 묘사한 이 그림을 통해 콕토가 어떤 사람인지 엿볼 수 있다. 콕토는 무수히 다양한 작품을 남겼는데 활기 없고 무심한 듯 가볍게 그린 그의 작품에 대해 천재적 작품인가, 아니면 나약한 속임수인가? 하는 질문이 언제나 꼬리표처럼 따라다녔다.

러시아발레단의 단장 세르게이 디아길레프는 당시 열아홉 살의 콕토에게 "나를 놀라게 해 보게!"라고 말했다. 그러자 콕토는 단막극 「퍼레이드Parade」를 썼고 실제로 이 작품은 디아길레프에게 놀라움을 안겨 주었다.

무대에 오른 「퍼레이드」의 음악은 에릭 사티Erik Satie가, 무대는 파블로 피카소가 맡았으며 현대 무용을 대표하는 작품으로 오늘날까지 칭송받고 있다. 나아가 그는 시, 소설, 회고록을 쓰는가 하면 수많은 그림과 데생을 그렸고 세계 영화사에서 고전으로 추앙받는 작품도 남겼다.

우화를 바탕으로 한 흡인력 있는 「미녀와 야수La Belle Et La Bete」에서는 단단한 턱선이 매력적인 장 마레Jean Marais가 야수 역할을 맡았다. 50년 후 디즈니는 이 화제작을 뮤지컬 애니메이션으로 재탄생시켰다.

저술가로서 콕토의 대표작은 『무서운 아이들 Les Enfants terribles, 1929』이다. 제멋

13. 장 콕토의 소설 제목에서 비롯된 표현으로 '무서운 아이'라는 뜻

대로인 두 남매가 심한 장난을 치다가 결국 둘 다 죽는다는 이야기다. 사춘기의 등장인물에 의해 전개되는 이야기는 제2차 세계대전 이후 세계의 초상이기도 하다. 『무서운 아이들』은 미숙한 문명의 서사인 것이다. 서술된 내용이 주인공들이 실제로 느끼는 감정인지, 아니면 그저 장난인지 독자는 확신할 수 없다. 포스트모더니스트들이 즐겨 쓰는 장치를 콕토는 이미 수십 년 전에 큰 힘도 들이지 않고 사용한 셈이다.

끊임없이 속임수를 쓰고 감정을 숨기는 사람이 있다면?

"장 콕토가 말한 '앙팡 테리블(enfant terrible)'이로군요."

T. S. 엘리엇 | 시인, 극작가, 비평가

T. S. Eliot / 1888~1965

실존적 절망이 가득 담긴 산문시

현대 시는 압운과 운율이 없어 정통 시로 볼 수 없다고 믿는 보수주의자들이 있다. 이들에게 엘리엇은 현대 시에 대한 답을 제시한 시인으로 보일 것이다.

미국에서 태어났지만 생애 대부분의 시간을 런던에서 보낸 엘리엇은 산문의 운율을 시에 적용한 초창기 시인이었다. 『황무지The Waste Land, 1922』, 『재의 수요일 Ash Wednesday, 1927-1930』이 발표된 이래 압운과 운율이 있는 전통 시는 구식처럼 느껴지게 되었다.

얇은 입술에 보수적인 옷차림을 한 엘리엇의 사진을 보면 시인이라기보다는 교사나 회계사일 것만 같은 느낌을 준다. 사진 속의 그는 위축된 표정을 짓고 있는데 실제로도 그런 감정에 빠져 있었던 것으로 짐작된다.

『앨프레드 프루프록의 연가The Love Song of J. Alfred Prufrock, 1917』에서 엘리엇은 중년 남자의 쓸모없는 삶을 한탄했기 때문이다. 엘리엇이라는 이름을 세상에 본격적으로 알리게 된 『황무지』에는 제1차 세계대전 이후 유럽인들을 사로잡은 실존적 절망감이 잘 드러나 있다.

『황무지』는 엘리엇이 동양철학을 연구했던 탓에 시가 길고 지루해서 많은 사람이 이해하기 어려워했다. 하지만 엘리엇의 전체 작품과 일관성을 가지느냐 마느냐를 떠나 이 시에는 행마다 서늘한 아름다움이 배어 있다.

"사월은 잔인한 달", "한 줌의 먼지 속에서 공포를 보여 주리라.", "이 단편들로

14. T. S. 엘리엇 『황무지』 황동규 옮김, 민음사, 1974년

나는 내 폐허를 지탱해 왔다."[14]

434행의 장시인 『황무지』는 산스크리트어를 포함해서 6개 국어로 쓰였는데, 이 시의 분위기는 극도로 암울하다. 프랑스 솜 학살에 대한 절망감의 표현이기도 하고, 시인의 고백처럼 개인적으로 끔찍했던 경험도 반영되어 있다. 특히 비비안이라는 정신이 불안정한 영국 여성과의 첫 번째 결혼이 엘리엇을 무척이나 고통스럽게 했다고 전해진다.

하지만 엘리엇은 마냥 절망에만 빠져 있던 인물은 아니었다. 그루초 막스Groucho Marx의 코미디를 은밀히 즐겼고 고양이에 대한 압운과 음보가 완벽한 시집을 펴내기도 했다. 앤드루 로이드 웨버Andrew Lloyd Webber는 이 시집을 뮤지컬 「캣츠」로 각색했다.

엘리엇은 보수적 외모와는 달리 작가로서는 처음으로 인쇄물에서 '헛소리bullshit'라는, 당시에는 매우 선정적으로 간주되던 비속어를 쓰기도 했다. 물론 비속어만 놓고 따지자면 엘리엇은 당대의 입이 가장 거칠었던 작가들에 비하면 애송이 수준이었지만 말이다.

산문시에 심상이 정확히 묘사되어 있고 실존적 절망이 만연해 있다면
T. S. 엘리엇의 영향을 받은 시다.

How to Sound Cultured

빌어먹을!

요즘 영화에는 'fuck'이라는 단어가 심심치 않게 등장한다.
하지만 그런 단어를 입에 올리는 것만으로도
입방아에 오르내리던 시절이 있었다.

D. H. 로렌스 | 케네스 타이넌

D. H. Lawrence | Kenneth Tynan

D. H. 로렌스 | 소설가, 시인

D. H. Lawrence / 1885~1930

로렌스의 즉흥적 문체를 지향하거든요.

1960년 런던에서는 펭귄 출판사가 D. H. 로렌스의 마지막 소설 『채털리 부인의 연인Lady Chatterley's Lover, 1928』을 영국 최초로 발간하도록 허용해야 하느냐 마느냐를 놓고 치열한 법정 공방이 벌어졌다. 선량한 산지기와 귀족 부인의 정사를 생생하게 담아낸 이 소설에 네 글자의 욕설 fuck, cunt 같은 게 거침없이 등장하기 때문이다.

일부 사람들은 이 책을 외설물이라고 폄하하기도 했다. 하지만 배심원들은 흥미를 자아낼지언정 위험한 책은 아니라는 판결을 내렸다. 소설이 처음 집필된 이후 30년 동안 무삭제라는 태도를 고수한 출판사의 승리였다.

사실 『채털리 부인의 연인』이 로렌스가 남긴 최고의 작품은 아니라는 게 중론이다. 『아들과 연인Sons and Lovers, 1913』과 『연애하는 여인들Women in Love, 1920』이 작품 면에서 더 훌륭하다는 평가를 받고 있기 때문이다. 열거한 제목을 보면 알겠지만 로렌스는 사랑에 천착하는 작가였다. 그에게 사랑이란 자연스럽고 깊은 관계일 뿐만 아니라 남녀 사이의 육체적인 열망이었다.

로렌스는 서구 문학이 인간의 정신을 지나치게 강조하는 반면 본능적인 감성은 무시한다고 생각했다. 그리고 자연스러움이라는 자신의 표어를 소설과 시에 그대로 반영했다. 때로는 지나치게 감상적이라는 느낌도 들지만 이는 로렌스의 괴이한, 때로는 주체할 수 없이 들쭉날쭉한 신념 체계와도 잘 어울린다. 그에게 풍요로운 삶은 열정과 열망일 뿐만 아니라 증오의 대상이기도 했다.

한편 로렌스는 증오에 가득 차 있고 남들에게 불쾌감을 자아내는 극단적인 정치 신념을 드러내기도 했다. 친구에게 보내는 편지에서는 '약한 자'들을 처형하는 가스실을 만들어야 한다고 주장했다.

그런 결점에도 로렌스가 문화에 미친 영향력은 실로 엄청났다. 서민 출신의 작가가 드물던 시절에 노팅엄셔의 탄광촌에서 태어난 서민으로서 큰 성공을 이루어냈고, 예지력을 갖춘 이 작가는 영국의 전통적 예의를 못 견뎌 하던 사상가이기도 했다.

누군가 내 글을 읽고 엉성하다는 평가를 한다면?

"로렌스의 즉흥적 문체를 지향하거든요."

케네스 타이넌 | 연극비평가

Kenneth Tynan / 1927~1980

엉덩이 맞을 짓을 했군요.

영국 TV에서 최초로 'fuck'이라는 단어를 내뱉은 인물이 아일랜드의 극작가 브렌던 비언이라고 주장하는 사람도 있다. 하지만 사실은 연극 비평가 케네스 타이넌이 비언을 앞선다는 의견이 우세하다.

타이넌은 1965년 생방송에 출연했을 때 등장인물들이 무대에서 성행위를 하는 극을 올리겠느냐는 질문을 받았다. 그는 사람들이 무대 위의 성행위를 보는 것보다 'fuck'이라는 말을 들을 때 충격이 더 클 것 같다고 답했다. 이 방송을 보고 도덕운동가 메리 화이트하우스Mary Whitehouse는 타이넌이 '엉덩이 맞을' 짓을 했다며 비난했다. 화이트하우스는 미처 몰랐겠지만 타이넌은 S&M(가학 피학성 변태성욕자)이었기 때문에 엉덩이를 맞는다면 오히려 더 좋아했을 것이다.

타이넌과 오스카 와일드Oscar Wilde는 공통점이 많았다. 타이넌도 오스카 와일드처럼 현란한 문장을 구사했고 재기 넘치는 천재였다. 와일드가 희곡과 시를 쓴 반면 타이넌은 「이브닝 스탠더드Evening Standard」와 「옵저버The Observer」에 연극 비평을 기고하며 더욱 높은 수준의 저널리즘을 지향했다.

타이넌은 이른바 성난 젊은이들Angry Young Men[15]을 옹호했다. 반면 영국 전원지역의 대저택을 주로 배경으로 하는 틀에 박힌 연극에 대해서는 '로엄셔 연극the Loamshire play'[16]이라면서 호되게 비판했다. 타이넌은 사뮈엘 베케트Samuel Beckett의 『고도를 기다리며』를 걸작이라고 칭송했고, 존 오스본John Osborne의 『성난 얼

15. 1950년대 영국의 전후세대 젊은 작가들을 지칭하는 용어
16. 가상의 영국 전원 마을로, 작가들이 실제 마을의 이름을 언급하지 않기 위해 사용했음

굴로 돌아보라』에 대해서는 "『성난 얼굴로 돌아보라』를 볼 생각이 없는 사람과는 사랑에 빠질 자신이 없다."고도 했다.

작가로서 타이넌은 '다른 이야기, 완전히 다른 이야기를 쓰라.'는 모토를 내걸었다. 이 말은 언론계에 첫발을 내디딘 패기 넘치는 청년들에게 꼭 필요한 조언이다. 한편으로는 주체할 수 없는 과시 본능을 지닌 타이넌의 기질상 약점을 드러내는 모토이기도 하며, 이것은 와일드와의 또 다른 공통점이다.

타이넌의 과시적 성향은 가정사의 비밀을 깨닫는 과정에서 생긴 불안에 기인하는 듯하다. 그는 스물한 살 때 어머니가 아버지 피터 피콕 경Sir Peter Peacock의 정식 부인이 아니라 내연녀라는 사실을 알게 되었다.

이런 점에서 다음에 소개할 작가도 타이넌과 공통점을 지닌다. 누나로 알고 자란 사람이 사실은 친어머니였음을 어른이 되어서야 알게 된 것이다.

연극이나 영화를 격찬하려거든 케네스 타이넌의 표현을 빌려 보자.

"(최신 연극 이름을 대며) 이 작품을 보려고 하지 않는 사람을 사랑할 자신이 없네요."

사생아

다행스럽게도 오늘날에는 사생아라는 낙인 효과가 예전만큼 강하지는 않다.
과거에는 사생아라는 굴레가 한 인간이 걸머지기에 너무나 무거운 짐이었다.
하지만 그것이 어떤 '사생아들(bastards)'에게는 극도의 노력을 끌어내는
자극제 역할을 하기도 했다.

루이 아라공 | 프랑수아 트뤼포 | 토머스 페인
Louis Aragon | François Truffaut | Thomas Paine

루이 아라공 | 작가

Louis Aragon / 1897~1982

초현실주의의 창시자이자 우아한 문필가

프랑스의 작가 루이 아라공은 남다른 어린 시절을 보냈다. 어머니는 자신보다 나이가 훨씬 많은 유부남과의 부적절한 관계로 아라공을 낳았지만 아버지는 그를 아들로 인정하지 않았다. 어른들은 스캔들을 숨기기 위해 어린 아라공이 생모를 큰누나로, 할아버지에게 버림받은 할머니를 양어머니로 알고 자라게 했다.

그런데 그 비밀이 무덤까지 가지는 못했다. 아라공이 제1차 세계대전에 참전하기 위해 집을 떠날 무렵 진실이 밝혀졌다. 그가 살아 돌아오지 못할지도 모른다는 생각에 어른들이 출생의 비밀을 말해 준 것이다.

불안정한 성장기를 거치면서 아라공은 본능적으로 여성들에게 동정심을 가졌고 집단에 소속되고자 하는 강한 열망을 품었다. 그는 다다이스트, 곧 허무주의적 예술가 대열에 합류해 도통 이해할 수 없는 그림과 시를 쏟아 냈다. 이후 앙드레 브르통André Breton과 함께 다다이즘과 유사하면서도 더욱 지각이 있었던 초현실주의 운동을 이끌었다. 아라공은 훗날 자신이 초현실주의에 몸담았던 15년을 회고하며 머릿속에 떠오르는 것들을 자동기술법의 시로 남겼는데, 당시를 '젊은 날의 오류'라고 표현했다.

다른 초현실주의자들과 마찬가지로 아라공도 공산주의에 매료되어 당원이 되었다. 더구나 공산당에는 어린 시절 옆에 없었던 아버지를 대체할 강력한 아버지 격의 인물, 이오시프 스탈린이 있었다.

전쟁 영웅이자 초현실주의의 창시자, 공산주의 시와 소설의 저자인 아라공은 프

랑스에서 인기가 좋았고, 레오 페레Leo Ferre와 같은 샹송 가수들이 그의 시를 노래로 부른 덕에 더욱 유명해졌다. 우아한 문필가 homme de letters의 전형이었던 아라공에게는 러시아 작가인 엘사 트리올레Elsa Triolet라는 매력적인 아내가 있었다.

초현실주의를 말할 때 흔히 언급되는 살바도르 달리(Salvador Dalí), 앙드레 브르통 (André Breton)과 더불어 루이 아라공을 언급한다. 상대적으로 덜 알려진 아라공의 이름이 나오면 이야기가 좀 더 흥미롭게 펼쳐질 것이다.

프랑수아 트뤼포 | 영화감독

François Truffaut / 1932~1984

프랑스 영화의 무덤을 파는 사람?

프랑수아 트뤼포는 사생아였다. 그의 어머니는 사생아를 낳았다는 사실을 숨기려고 아들을 할머니 집으로 보내 버렸고, 그래서 아무도 자신을 원치 않는다는 생각에서 벗어나지 못했다. 십대에는 금속 손잡이를 훔치다가 붙들려 소년원에 가기도 했다.

그런 트뤼포를 구원한 것이 바로 영화였다. 그는 시간 날 때마다 영화를 보았고 특히 제2차 세계대전 후 파리로 쏟아져 들어오던 미국 영화에 빠져들었다. 그러다가 평론가 앙드레 바쟁André Bazin과 친분이 생겼는데, 바쟁은 트뤼포에게 잡지 「카예 뒤 시네마Cahiers du Cinéma」에 영화 평론을 쓰게 했다.

트뤼포는 툭하면 혹평을 일삼아 '프랑스 영화의 무덤을 파는 사람'이라는 오명을 얻었다. 심지어 1958년 칸 영화제 조직위원회에서는 트뤼포의 영화제 참석을 거부했다. 하지만 그는 자신이 주장한 것을 실제 작품으로 만들어 낼 수 있었던 보기 드문 비평가였다.

그는 칸 영화제 참석을 거부당한 바로 이듬해에 「400번의 구타Les Quatre Cents Coups」라는 데뷔작으로 칸 영화제 최우수 감독상을 수상하는 쾌거를 이루었다. 어린 시절 비행을 저질렀던 감독의 자전적 이야기에 점프 컷jump-cuts[17]과 당혹스러운 보이스 오버voice-over[18] 등을 적용한 혁신적 기법으로 관객에게 깊은 인상을 남겼다. 감독으로서 성공적인 첫발을 내디딘 트뤼포는 이어 화제작 「줄 앤 짐

17. 장면의 급전환으로 영화의 연속성이 갖는 흐름을 깨뜨리는 편집 기법
18. 영상에서 등장인물이나 해설자 등이 화면에 나타나지 않고 목소리만 내는 표현 방식

Jules et Jim」을 선보였다. 이 작품은 카트린(잔 모로)이라는 매력적인 여자가 두 남자 사이에서 갈팡질팡하면서 두 사람 모두와 데이트를 즐기는 이야기다.

트뤼포는 장뤼크 고다르Jean-Luc Godard, 클로드 샤브롤Claude Chabrol 등과 함께 프랑스 영화의 누벨바그Nouvelle Vague(새로운 물결) 선봉에 서서 세련되고 매력적인 작품들을 선보였다.

트뤼포는 영화감독으로서뿐 아니라 '작가주의'를 발전시킨 인물로도 기억될 것이다. 작가주의란 영화 제작에 수많은 사람이 참여하더라도 작품은 근본적으로는 감독의 창작물이라는 사상이다. 영화는 통일성을 부여하는 한 사람의 작품이라는 작가주의의 사상은 영화가 더욱 진지한 예술의 형태로 자리잡는 데 일조했다.

"비평가들은 정작 자신은 만들지도 못하면서 쓴소리나 하는 사람들이야."라는 말에 반론을 펴고 싶다면? 프랑수아 트뤼포의 사례를 소개한다.

토머스 페인 | 작가
Thomas Paine / 1737~1809

자유사상의 창시자, '옛 친구 톰 페인'

노퍽의 서민층 가정에서 사생아로 태어난 토머스 페인은 지배자들의 압제에 대항해 평범한 사람들의 권리를 지키는 데 일생을 바쳤다.

그는 미국에서 독립전쟁이 일어날 때에 맞추어 현지에 도착해 50쪽 분량의 소책자『상식Common Sense, 1776』을 썼다. 이 책은 병사들이 자유를 위해 영국 왕에 대항해 싸우도록 사기를 고취시켰다. 당시 미국의 거의 모든 병사가『상식』을 직접 읽거나 낭독을 들었다고 한다.『상식』이라는 제목 자체가 옳고 그름을 분별하는 데 신분의 높고 낮음이 상관없음을 시사한다는 점에서 파격적이다. 상식은 모든 사람이 공통으로 가진 것이기 때문이다.

페인은 프랑스에서 혁명의 열기가 고조되자 유럽으로 돌아갔다. 그리고 에드먼드 버크Edmund Burke의『프랑스 혁명에 대한 고찰 Reflection on the French Revolution, 1790』에 담긴 보수성에 경악해『인간의 권리Rights of Man, 1791』를 발표했다. 여기서 페인은 국민은 자신의 이익을 지켜 주지 못하는 정부에 대항해 봉기할 권리가 있다고 주장했다.

『인간의 권리』가 큰 성공을 거두었지만 그 이후 그는 굴곡진 삶을 살았다. 버크에 대한 명예훼손으로 유죄판결을 받았는데 다행히 처벌은 받지 않았다. 혁명기의 프랑스에서 영웅 대접을 받았지만 로베스피에르의 지지자들과 갈등을 빚은 그는 하마터면 기요틴guillotine [19] 신세를 질 뻔했다.

19. 프랑스 혁명 당시 죄수의 목을 자르는 형벌을 가할 때 사용한 사형 기구

그는 자신이 쓴 『인간의 권리』를 베개 밑에 두고 잔다는 나폴레옹을 직접 만나기도 했다. 그러나 나폴레옹이 점점 권력을 장악해 가는 모습을 지켜본 그는 '역사상 최악의 사기꾼'이라며 비판했다.

말년을 미국에서 보내는 동안에는 자신이 이신론자라고 선언해 고립을 자초했다. 이신론자들은 신이 존재하는 것은 인정하지만 그 신이 기독교 성경의 하나님과 동일하지는 않다고 믿는다. 페인은 자기감정에 솔직한 사람이었다. 사실 그의 일생을 통틀어 가식을 보인 부분은 이름뿐이었다.

본명은 페인 Pain이었으나 기품을 더하기 위해 끝에 'e'를 덧붙였다. 하지만 이것은 어떤 화가와 비교하면 참으로 미약한 수준의 허세에 불과하다.

허세 부리기 좋아하는 사람들의 특징 중의 하나는 토머스 페인의 이름을 '톰 페인'이나 친분이 있는 양 '톰 페인 그 친구'라고 부른다는 것.

배경의 힘

창의적 인물들은 자신이 귀족적 능력을 타고났다고 생각한다.
이 중 몇몇은 아예 스스로 귀족적 배경을 만들어 냈다.
인맥이라는 끈은 문화 예술계에서도 대단한 힘을 갖기 때문이다.
장 폴 사르트르의 어머니가
노벨상 수상자 알베르트 슈바이처의 사촌이라는 사실은
그에게 득이 되면 득이 됐지 해가 되지는 않을 것이다.
여기 소개하는 사람들은 배경의 힘을 잘 아는 사람들,
그 덕을 본 사람들이다.

발튀스 | 고트프리트 폰 라이프니츠 | 오노레 드 발자크 |
Balthus | Gottfried von Leibniz | Honoré de Balzac |

볼테르 | 프랑수아 모리아크 | 장 뤼크 고다르
François-Marie de Voltaire | François Mauriac | Jean-Luc Godard

발튀스 | 화가
Balthus / 1908~2001

발튀스처럼 이해 못 할 사람이네.

발튀스의 본명은 발타사르 클로소프스키Balthazar Klossowski다. 발튀스라는 이름은 어머니의 애인인 시인 라이너 마리아 릴케Rainer Maria Rilke가 지어 준 것인데, 릴케는 그가 12세 때 출판한 40점으로 된 드로잉 화집에 서문을 써 주기도 했다.

말년에 발튀스는 성에 드 롤라de Rola를 붙여 드 롤라 백작으로 불렸다. 그는 그 호칭을 귀족이었던 부계의 조상에게서 따왔다고 주장했지만 사실인지에 대해서는 여전히 의견이 분분하다.

발튀스는 삶에 대해서도, 작품에 대해서도 독자적인 행보를 견지했다. 그는 주로 나체의 인물들, 그중에서도 사춘기 이전의 소녀들을 자주 그렸다. 그런가 하면 엉뚱하게도 화풍은 전통적인 구상화의 기법을 사용했다. 당대 대다수의 화가가 최신 경향의 추상주의를 지향하던 시기에 이런 보수주의는 꽤 충격적이었다.

발튀스의 대표작 「기타 레슨La Leçon de guitare」을 보면 성인 여자는 옷을 제대로 갖춰 입었지만 한쪽 가슴이 드러나고 그 무릎에 마치 기타처럼 가로 누운 소녀는 반나체다. 보는 이들은 그림의 구성을 통해 이 소녀가 곧 '연주될' 것임을 짐작할 수 있다. 발튀스는 이런 이미지가 성애와는 무관하다는 주장을 고수하면서 어린이도 성기를 가진 존재라는 불편한 진실을 드러내고자 했을 뿐이라고 말했다. 이런 주장을 믿고 안 믿고를 떠나 그가 어린 소녀들에게 끌렸던 것만은 확실하다. 첫 번째 부인을 처음 만났을 때 상대의 나이가 불과 열두 살이었는데 결혼은 15년을 기다렸다가 했고, 두 번째 부인은 자신보다 서른다섯 살이나 어렸다.

발튀스는 알베르토 자코메티Alberto Giacometti와 앙드레 말로André Malraux 같은 문화계의 유명인사들과 교류한 덕분에 나이가 들수록 명성이 높아졌다. 「이방인 L'Étranger」의 작가 알베르 카뮈Alberto Camus, 페데리코 펠리니Federico Fellini 감독, 「어린왕자Le Petit Prince」의 작가 생텍쥐페리Antoine de Saint-Exu-péry 등과 친하게 지냈고, 피카소는 개인적으로 그의 그림을 수집하기도 했다.

천수를 누린 덕분에 말년의 발튀스는 마치 옛 시대의 멋진 유물처럼 보였다. 또한 모델 케이트 모스Kate Moss가 잘 써먹었던 기술, 즉 인터뷰에 거의 응하지 않음으로써 대중의 호기심을 부채질하는 기교를 부리기도 했다. 발튀스의 장례식에는 총리들에서 록스타들까지 온갖 유명인사가 다 참석했다.

U2의 보노가 만가를 부르는 동안 한구석에서는 모델 엘 맥퍼슨Elle Macpherson이 눈물을 훔쳤다고 한다.

심히 위험한 인물에 대해 교양 있게 평하고 싶다면?

"발튀스처럼 이해 못 할 사람이네. 내 말뜻을 알아듣는지 모르겠지만."

고트프리트 폰 라이프니츠 | 철학자

Gottfried von Leibniz / 1646~1716

라이프니츠적 질서를 피해 갈 수 없네요.

고트프리트 폰 라이프니츠는 문자 그대로 거물bigwig로, 정말이지 거대한 가발 big wig을 썼다. 그리고 상당히 다양한 분야에서 중요한 업적을 남기기도 했다. 라이프니츠는 파스칼의 계산기와 오늘날 디지털 컴퓨터에서 사용하는 2진 체계를 발전시켰다. 또한 초보자를 위한 수학, 논리학, 법학, 윤리학, 신학, 역사 에세이를 썼다. 라이프니츠의 저서를 이어 붙여서 불태웠다면 현재 우리가 읽어야 할 거리가 크게 줄었을지 모른다.

비전문가들이 기억하는 라이프니츠는 당대 두 사람의 사상을 표절한 의혹을 받았던 사람이다. 아이작 뉴턴Isaac Newton은 라이프니츠가 변화를 계산하는 수학의 방법인 미적분 이론을 표절했다고 비난했다. 당시 라이프니츠는 유죄 판결을 받았고, 이 때문에 말년을 불명예스럽게 지냈다. 하지만 오늘날에는 라이프니츠 역시 독자적으로 미적분을 발전시켰다는 것이 중론이다.

라이프니츠는 자신과는 대조적 행보를 보였던 바뤼흐 스피노자Baruch de Spinoza 의 사상도 베꼈다는 의혹을 받았다. 스피노자는 네덜란드에 있는 자택에 머무르며 세상에서의 성공에 무관심했지만 라이프니츠는 고국 독일을 떠나 영국, 프랑스 등 세계 곳곳을 다니며 온갖 작위와 표창을 받았다. 또한 성 앞에 귀족 느낌의 '폰von'을 붙였지만 정당한 근거는 없어 보인다. 스피노자는 신을 인간사에 간섭하지 않는 모습으로 그린 반면 라이프니츠는 질서가 우주를 지배하고 인도한다고 보았고 우리가 모든 가능성 가운데 최상의 상태에 살고 있다고 생각했다.

볼테르 Francois-Marie de Voltaire 는 소설 『캉디드 Candide ou l'Optimisme』에서 영원히 낙천적인 팡글로스 박사의 모습을 통해 라이프니츠의 이런 낙관주의를 풍자했다. 레너드 번스타인 Leonard Bernstein 이 뮤지컬로 만든 「캉디드」에서는 팡글로스가 처형 직전에 외친다. "지혜의 하나님이 밧줄을 세상에 만드셨다. 그런데 그 밧줄이 고작 올가미를 만드는 데 쓰이다니?" 그러고는 교수형을 당했다.

몇 잔을 홀짝이고 몽롱한 가운데 문득 사랑을 느낀다면?

"우주를 지배하는 라이프니츠적 질서를 피해 갈 수 없네요."

오노레 드 발자크 | 소설가

Honoré de Balzac / 1799~1850

이렇게 소설 하나가 또 가네.

오노레 드 발자크는 섹스가 끝나면 "이렇게 소설 하나가 또 가네."라고 중얼거렸다고 한다. 그는 창의력이 고갈될까 두려워 되도록 오르가슴을 피했다. 그런 믿음이 옳았는지 발자크는 다작으로 유명한 작가가 되었고, 훗날 자신의 저서를 묶은 대작에 『인간희극』이라는 이름을 붙였다.

방대한 총서를 내겠다는 생각이 처음 떠올랐을 때 그는 파리에 있는 누이의 아파트로 달려가 숨도 안 쉬고 외쳤다. "나 곧 천재가 되겠어!"

발자크는 프랑스의 찰스 디킨스Charles Dickens로 추앙받았으며 섬세한 사실주의와 풍부한 역사적 지식이 살아 있는 소설, 한 소설의 등장인물이 다른 소설에도 등장하는 흥미로운 기법으로 주목받았다. 옹졸한 사람들은 그의 문체가 디킨스와 마찬가지로 천박하며 초창기에 돈벌이 목적으로 집필했던 싸구려 소설에서 별반 나아진 게 없다고 비판할지 모른다.

귀스타브 플로베르Gustave Flaubert는 발자크가 "어떻게 쓰는지를 제대로 알았더라면 달라졌을 텐데."라며 혀를 끌끌 찼다고 한다. 물론 플로베르는 아르키메데스에 대해서도 냉소적인 태도를 보였다.

발자크는 평범한 가정에서 태어났지만 엄청난 에너지를 쏟아부은 덕분에 위대한 소설가 반열에 올랐다. 나중에는 자신의 격을 높이려고 이름에 '드de'를 집어넣어 귀족의 후손임을 암시했다. 유쾌한 사람이었던 그는 키가 작고 통통했으며 숱이 많은 검은 머리칼이 갈기 모양으로 퍼져 어딘지 모르게 위엄이 풍겼다.

그는 오후 다섯 시면 잠자리에 들었다가 자정 무렵에 일어나 열다섯 시간 동안 내리 글을 써 내려갔다. 그는 일하는 동안 블랙커피를 무려 50잔씩 들이켰다고 한다. 이런 발자크에 필적하는 수준으로 카페인을 대량 섭취한 저술가가 한 사람 더 있으니 바로 다음에 소개할 종잡을 수 없는 프랑스 철학자다.

연인과 다정한 밤을 보내고 난 뒤 발자크의 말을 빌려 농담 한마디.
"이렇게 소설 하나가 또 가네."

볼테르 | 작가, 철학자

François-Marie de Voltaire / 1694~1778

자기 정원은 자기가 가꿔야죠.

임종이 가까웠을 때 사제가 마귀를 배격하느냐고 묻자 볼테르는 이렇게 대답했다. "지금은 적을 만들 만한 시간이 없군요."

이 일화는 그에 대해 우리가 알아야 할 두 가지를 함축적으로 보여 준다. 우선 볼테르는 재치 있는 사람이었다. 둘째 그는 회의적인 사상가로, 일부 성직자와 정부 당국자들을 자극하는 데 에너지를 쏟아부었다.

그는 무신론자는 아니었지만 고국 프랑스의 가톨릭교회가 보였던 종교적 극단주의에는 맹렬히 반대했다. 반면 잉글랜드를 방문했을 때는 그곳 사람들의 너그러운 태도에서 영감을 받았다. 그는 "미신이 세상을 화염으로 휩싸겠지만 철학이 그 불을 끌 것"이라고 말했다. 18세기 계몽주의 운동의 정신을 훌륭하게 요약한 말이다.

볼테르는 무미건조한 철학가가 아니라 행동가였다. 그리고 이에 걸맞게 이름조차 가명이었다. 변호사의 아들로 태어난 그의 본명은 프랑수아 마리 아루에였다. 그는 시와 역사적 작품을 썼는데, 전쟁과 왕보다는 예술과 관습에 초점을 두었다는 점에서 혁신적이었다. 또한 그는 『미크로메가스 Micromégas, 1752』라는 초기 공상과학 소설을 쓴 데 이어 1759년에는 대표작 『캉디드 Candide ou l'Optimisme』를 발표했다.

『캉디드』의 주인공은 낙천적 성격의 청년으로 수많은 고난을 겪은 후 "자기 정원은 자기가 가꿔야 한다."고 말한다. 이것은 해석의 여지가 열려 있는 문장으

로, 정신 나간 계략에 휘말리지 말 일이다. 조용히 살자, 연구하라, 자유로운 사상가가 되어라 등의 의미로 받아들일 수 있다.

한편 볼테르는 자신의 조카딸과 오랫동안 자유분방한 관계를 이어 갔는데 대중들은 그의 이런 행동에 분개했다. 또한 많은 사람을 자극하는 바람에 여러 나라에서 추방당하기도 했다. 아무튼 볼테르는 하루 50잔 이상의 커피를 마시고도 잠을 잤다고 하니 기적 같은 이야기다.

'볼테르주의'란?
조직적인 종교나 권위자들을 향해 기지에 차고 날카로운 독설을 날리는 행위다.

프랑수아 모리아크 | 작가

François Mauriac / 1885~1970

중년이 되기 전에는 누구도
좋은 소설을 쓸 수 없다.

프랑수아 모리아크는 지난 100년 이래 가장 위대한 프랑스 소설가 중의 한 사람으로 꼽히며 1952년 노벨문학상을 수상했다. 그의 작품 가운데 해외에서 가장 널리 알려진 것은 『테레즈 데케루Thérèse Desqueyroux, 1927』다.

프랑스의 시골에서 따분한 삶을 살고 있는 한 주부가 남편의 독살을 시도했다는 혐의로 법정에 서는 이야기다. 이 소설은 모리아크가 무성 영화를 보다가 플래시백[20]과 같은 기법을 보고 익혀서 그 기법을 도입해서 쓴 것이다. 그리고 저자가 소설에서 사건을 테레즈의 처지에서 바라보면서 독자가 그녀를 이해하고 심지어 용서하도록 유도한다는 점이 신선하고 충격적이다.

모리아크에게 인생의 화두는 화해였다. 제2차 세계대전 이후 모리아크와 알베르 카뮈 사이에 언쟁의 장이 펼쳐지자 모리아크는 알베르 카뮈의 의견에 반대 의사를 표했다. 그는 프랑스에 진정으로 필요한 것은 관용이라고 말했다.

하지만 모리아크는 젊은 세대와 종종 마찰을 빚었고 때로는 일부러 반감을 일으키려는 듯 보이기도 했다. 「파리 리뷰Revue de Paris」와의 유명한 인터뷰에서 모리아크는 저자가 실제 체험한 내용에 대해 잘 쓰려면 오랜 세월이 흘러야 한다고 밝혔다. 뒤집어 말하면 젊은 사람들은 유년기에 대해 쓰지 않는 이상 좋은 소설을 쓸 수 없다는 뜻이다.

무신론이 득세하던 시절에 가톨릭 신자였고, 극단주의의 시대에 평화주의자

였던 모리아크는 시대에 어울리지 않는 인물이었다. 하지만 한 가지 측면에서는 시대를 잘 만났다. 유명한 사람들을 잘 알고 지내며 인맥을 쌓았고 그런 측면에서는 자손들도 마찬가지였다.

모리아크의 아들은 마르셀 프루스트 동생의 손녀와 결혼했고, 모리아크의 손녀 안느 비아젬스키는 장뤼크 고다르라는 젊은 영화감독과 결혼했다.

겁 없는 젊은이들이 소설에 대해 의견이 분분할 때 프랑수아 모리아크의 말을 인용한다.

"중년이 되기 전에는 누구도 좋은 소설을 쓸 수 없다."

장 뤼크 고다르 | 영화감독

Jean-Luc Godard / 1930~

진실성을 저버리지 마세요.

예술적 혁명가 장뤼크 고다르는 인맥이 정말로 좋은 사람이었다. 고다르의 할
아버지는 파리바 은행의 창립자였고 그 자신은 프랑수아 모리아크의 손녀와
짧게나마 결혼 생활을 했다. 어긋난 관계는 고다르가 주목했던 주제 가운데 하
나였다.

그의 대표작으로 거론되는 「경멸Le Mépris」은 한 젊은 시나리오 작가가 침대에
나체로 누운 아내 카미유 자발(브리지트 바르도)의 몸을 구석구석 살피며 찬
탄하는 장면으로 시작된다. 관객의 주의를 집중시키기에 더없이 좋은 설정이
다. 하지만 작가가 시나리오를 쓰기 위해 진실성을 저버렸다는 사실을 깨달은
카미유는 남편에 대한 경외심을 한순간에 잃어버린다.

고다르는 프랑스의 영화 산업에 깊이 뿌리박힌 낡은 보수주의를 송두리째 흔
들어 놓은 누벨바그를 이끈 양대 산맥 중 하나였다.

또 다른 주축인 프랑수아 트뤼포는 고다르의 초기작이자 최고의 작품으로 평
가받는 「네 멋대로 해라À bout de souffle」에 힘을 보탰다.

실화를 바탕으로 한 이 영화에서는 경찰관을 살해한 자동차 절도범 미셸 푸가
드(장 폴 벨몽도)가 파리로 돌아와 미국인 여자 친구 퍼트리샤(진 세버그)에게
함께 도망치자는 제안을 한다. 이 영화에서 눈길을 끈 것은 스토리보다는 영화
기법이었다. 고다르는 카메라맨이 휠체어를 타고 촬영하는 방식으로 화면이
홈 메이드 영화처럼 흔들리는 효과를 냈다.

고다르에 대해 알아야 할 또 한 가지는 그가 감독이 되기 전 영화평론가였다는 사실이다. 그런 영향 때문인지 고다르가 연출한 많은 영화는 제작 기법에 대한 비평으로 해석된다. 안타깝게도 많은 사람은 1960년대 이후 고다르가 만든 영화가 초기작들만 못하다고 평한다. 특히 1982년 작 「열정Passion」의 대화는 끝까지 집중해서 듣기가 어려울 정도인데 여주인공이 말을 더듬은 게 한몫했다고 지적하는 사람도 있다.

손쉽게 돈을 벌고자 신념을 버리려는 친구에게는?
고다르의 「경멸」에서 시나리오 작가가 카미유 자발에게 버림받은 이유가 바로 그것이라고 일러 준다.

육체의 벽을 넘어서

장애와 단신, 병약한 몸……
마음과 정신은 육체의 벽을 넘어 훨훨 날아오른다.
장애도 문제지만 키가 너무 작아도 불편한 일이다.
'키 작은 남자 신드롬'이라는 표현은 왜소한 사람들이
과잉보상을 받으려는 경향을 묘사하는 데 빈번하게 활용된다.
나폴레옹(약 167cm)과 피카소(약 162cm)가 그 전형이다.
그런가 하면 몸이 아주 약해 고생하면서도
인류 문화에 빛을 준 사람들이 있다.

쇠렌 키르케고르 | 이마누엘 칸트 | 툴르즈 로트렉 | 윌리엄 포크너 |
Søren Kierkegaard | Immanuel Kant | Henri de Toulouse-Lautrec | William Faulkner |

장 폴 사르트르 | 마르셀 프루스트 | 발터 벤야민
Jean-Paul Sartre | Marcel Proust | Walter Benjamin

쇠렌 키르케고르 | 철학자

Søren Kierkegaard / 1813~1855

키르케고르의 내러티브 전개

덴마크의 철학자 쇠렌 키르케고르는 기이한 방법으로 커피를 마셨다. 먼저 작은 컵에 설탕을 가득 채운 후 커피를 부어 설탕을 녹였다. 그리고 그 커피를 한 입에 꿀꺽 마셨다.

'인생길의 3단계'를 상징한다는 이 커피 제조법은 무엇을 뜻하는 걸까? 키르케고르는 우리가 젊을 때는 육체적인 쾌락이라는 이기심을 추구하는 '미적' 단계에 있다고 생각했다(설탕). 이어 '윤리적' 단계에서는 결혼을 하고 아이를 낳고 지도하고 이끌어 주는 등 시민의 의무를 이행한다(쓴 커피). 마지막으로 '종교적' 단계에서는 인생에서 가장 중요한 일에 집중한다(음료 그 자체와 마신 후의 느낌).

실존주의의 아버지라고도 불리는 키르케고르는 후기 실존주의자인 장 폴 사르트르 같은 사람들과 달리 종교적 신앙심이 깊었다.

키르케고르는 '나는 누구인가?', '어떻게 살 것인가?' 하는 것이 모든 것에 우선하여 고려해야 할 가장 중요한 질문이라고 믿었다. 이런 질문은 키르케고르가 이른바 '자유의 현기증'이라고 이름 붙인 실존적 불안을 야기한다. 사실 키르케고르 자신이 이 현기증으로 고생하기도 했다.

그는 레기네라는 소녀를 열렬히 사랑했고, 사랑에 성공하여 약혼까지 했지만 1841년에 심오한 철학적 이유를 들어 파혼했다. 그러고는 비참한 상태에 빠지지만 훌륭한 창작자들이 으레 그렇듯 키르케고르 역시 번민을 예술로 승화시

컸다. 그 영감을 바탕으로 심미적 인생관과 윤리적 인생관을 고찰한 철학적 소설 『이것이냐 저것이냐Enten-Eller, 1843』를 집필했다. 심미적 인생관에서 윤리적 인생관으로 이행하는 인물들의 모습은 여러 소설과 영화에 영향을 주었고 훗날 이것을 '키르케고르의 내러티브 전개'라고 부르게 되었다.

열정적 철학자 키르케고르는 머리카락이 머리 위로 15cm가량 솟아 있었는데 그가 꼽추였다는 기록도 있다.

낭만적 헌신에서 삶의 의미를 찾는 등 오로지 자기 자신에게만 몰두하는 인물을 영화나 소설에서 보거든 '키르케고르의 내러티브 전개를 따르는 전형'이라고 말한다.

이마누엘 칸트 | 철학자

Immanuel Kant / 1724~1804

모든 사람이 따를 때 행복해지는 도덕률

키가 작고 왜소하고 곱사등이였던 독일의 철학자 이마누엘 칸트는 믿을 수 없을 만큼 따분해 보이는 삶을 살았다. 북해 끝자락 쾨니히스베르크의 작은 항구 도시에서 태어난 그는 날마다 어김없이 정확한 시간에 일어나 움직였다. 칸트가 점심에 산책하는 모습을 보고 동네 이웃들이 시계를 맞출 정도였다. 칸트가 주최하는 만찬은 기묘하게 진행되었다. 소식 교환, 진지한 토론, 농담하는 시간이 각각 구분되어 있었고 배경음악은 없었다. 그런데도 식사에 초대된 손님들은 칸트의 만찬을 꽤 즐거워했다고 한다.

교수이기도 했던 칸트의 진짜 모험은 서재에서 일어났다. 그는 『순수이성비판 Kritik der reinen Vernunft, 1781』처럼 위화감을 불러일으키는 제목의 길고 복잡한 책을 썼다. 그런데도 칸트 철학이 불가사의하고 획기적이며 심지어 꽤 흥미진진하다고 평하는 사람들도 있다.

그는 실제 세계의 모습, 즉 '본체적 세계'가 어떤지 이해하는 것은 불가능하다고 했다. 우리는 오로지 '현상적 세계'를 이해할 수 있을 뿐이다. 우리가 인식하는 것은 뇌에서 조건 지어지며 시간, 공간 등의 제약 아래에서 이해할 수 있을 뿐이나 우주의 실재는 우리가 인식하고는 것과 완전히 다를지 모른다.

나아가 칸트는 종교에 기대지 않고 도덕률의 기초를 제시하려 했다. 칸트는 세상 모든 사람이 따를 때 행복해지는 도덕률을 선택해야 한다는 '정언명령'[21]을

21. 한 행위를 그 자체로서, 어떤 다른 목적과 관계없이 객관적 · 필연적인 것으로 표상하는 명령

제시했다. "남이 해 주기를 원하는 대로 남에게 행하라."는 성경 구절과 본질상 크게 다르지 않지만 이를 칸트의 정언명령이라고 언급하면 더 깊은 인상을 남길 것이다. 초월적 존재에 의지하지도 인간의 경험을 신봉하지도 않는 법적 보편성을 강조했던 것이다.

어떤 행위를 도덕적으로 볼 수 있느냐는 질문에 대해서는 칸트의 '정언명령'을 인용하여 대답한다. 우리는 모두가 따름으로써 행복해지는 규칙에 따라 행동해야 한다고.

툴르즈 로트렉 | 화가

Henri de Toulouse-Lautrec / 1864~1901

툴르즈 로트렉처럼
창의적 도취에 빠졌을 뿐입니다.

앙리 드 툴르즈 로트렉은 특히 남성들이 호감을 가질 법한 화가다. 캉캉 춤을
추는 여성들을 그린 그림을 보면 무용수들이 다리를 힘껏 올린 덕에 속이 보일
듯하고 또 어떤 그림은 치마를 걷어 올려 허벅지를 넘어 그 이상의 부위까지
드러냄을 알 수 있다. 그는 주로 매춘부들의 인물화와 활기 넘치는 밝은 색감

의 포스터를 제작했다.

그림에 등장하는 육감적인 이미지는 이 화가가 겪었던 신체적 제약과 슬픈 대
조를 이룬다. 로트렉은 유전적 장애로 열세 살에 성장이 멈춰 키가 아주 작았
다. 그는 귀족 집안에서 태어났지만 그 배경을 버리고 나와 파리 홍등가에서
하류인생을 살았다. 포스터를 그려 주고 그 대가로 받은 돈으로 물랑루즈라
는 나이트클럽을 드나들었다. 혹시 로트렉을 그린 영화를 보려거든 2001년 작
「물랑루즈Moulin Rouge」 대신 같은 제목의 1952년 작품을 추천한다. 이 작품은
전형적인 전기 영화 스타일로, 주인공의 불행했던 연애사를 조명한 것이다.

로트렉은 부르주아의 도덕성에 충격을 주는 그림을 그렸다. 매음굴에서 작품
을 그릴 때면 "나는 잠시 이곳에 들르는 것은 싫다."고 말하며 한곳에서 1년 넘
게 머물기도 했다.

키가 작고 외모가 수려하지 않은 (그러나 성기가 두드러지게 큰) 화가가 남들
같은 연애를 하기란 쉽지 않았다. 사창가를 드나들다 매독에 걸렸고 알코올 중

독 증세까지 얻어 죽을 때까지 헤어나지 못했다. 마침내는 자신의 키보다도 높이 술을 쌓아 놓고 마시다가 서른여섯 살의 젊은 나이에 숨을 거두었다.

죽은 후 시립미술관에 작품이 기증되어 일반에 공개되었다. 몽마르트르에서는 이미 유명인이었지만 대중에게 각인되기까지는 오랜 시간이 걸린 셈이다.

로트렉은 왠지 모르게 『음향과 분노 The Sound and the Fury, 1929』의 작가와 많이 닮은 것 같다.

사창가에 들렀다가 붙잡혔는데 달리 변명할 말이 없다면?

"툴르즈 로트렉처럼 창의적 도취에 빠졌을 뿐입니다."

윌리엄 포크너 | 소설가

William Faulkner / 1897~1962

윌리엄 포크너가 자랑스러워했을 겁니다.

미국의 소설가 윌리엄 포크너도 애주가였고 키가 약 165cm밖에 되지 않았다. 작은 키 때문에 육군에 입대할 수 없었지만 포기하지 않고 정식 절차를 밟아 토론토의 영국 공군 기지에 입대했다.

포크너의 문체는 어니스트 헤밍웨이와 대조적이었다. 단문을 선호한 거장 헤밍웨이와 달리 포크너는 복잡한 종속절을 지닌 긴 문장을 즐겨 사용한 완전히 반대 성향의 작가였다. 그래서 두 사람은 툭하면 서로를 헐뜯었다.

흥미로운 것은 헤밍웨이의 소설 『가진 자와 못 가진 자To Have And Have Not, 1937』를 영화화할 때 시나리오를 쓴 사람이 포크너였다는 사실이다. 원작은 헤밍웨이의 다른 소설보다 상대적으로 높은 평가를 받지 못했지만 영화는 호평을 받았다. 포크너는 레이먼드 챈들러Raymond Chandler의 『깊은 잠Big Sleep, 1939』을 시나리오로 쓰기도 했다. 하지만 포크너는 소설가로서 더 널리 알려져 있다.

포크너는 출판사가 자신의 세 번째 소설을 출판할 것을 거절하자 충격에 사로잡혔다. 하지만 이런 쓰디쓴 경험은 포크너가 자신을 위한 글을 쓰고, 더욱 실험적인 문체를 사용하도록 변화시키는 계기로 작용했다. 묘하게도 고전적 작법을 고수한 전작들에서 그는 번번이 고배를 마셔야 했지만 작가적 개성을 유감없이 발휘한 『음향과 분노The Sound and the Fury, 1929』를 기점으로 포크너는 이전과 완전히 상반된 성취를 얻어낸다.

모두 4부로 구성된 『음향과 분노The Sound and the Fury』에서는 각각의 인물이 의식

의 흐름 기법으로 말한다. 미주리의 부유한 콤프슨 가家가 몰락해 가는 과정을 그린 이 소설에는 작가 자신이 미국 남부의 유복한 가정에서 자랐던 경험이 녹아 있다. 포크너는 아름다운 문체 덕분에 1949년 노벨문학상을 수상했다.

상대방의 말이 너무 장황해져서 중간에 끊고 싶다면?
"그런 의식의 흐름은 윌리엄 포크너가 자랑스러워했을 겁니다."

장 폴 사르트르 | 철학자, 작가

Jean-Paul Sartre / 1905~1980

실존은 본질에 앞선다.

1964년 장 폴 사르트르는 노벨문학상 수상자로 선정되었지만 '제도권institution에 편입'되기를 원치 않는다며 수상을 거부했다. 역사상 유일하게 노벨상을 거부한 작가다. (사실은 라이벌인 알베르 카뮈Albert Camus보다 늦게 선정된 것에 불만을 품고 수상을 거부한 것이라고 한다.)

하지만 당시 사르트르는 이미 유명인사였다. 프랑스 최고의 지성인으로 베레모와 검은색 터틀넥 스웨터를 즐겨 입고 파리의 카페에서 담배를 태우며 사회주의에 대해 지겨울 정도로 지껄이고 섹스를 즐기던 사람으로 널리 알려져 있었다.

사르트르는 자신의 사상을 소설 및 연극『구토La Nausée, 1938』, 그리고 더욱 난해한 철학논문『존재와 무L'Être et le néant, 1943』를 통해 전개해서 성공을 거뒀다. 그의 주장은 '우리는 자유로울 운명'이라는 말로 간단히 요약된다. 신이나 운명이란 존재하지 않으며 자기 행동에 책임을 질 사람은 바로 자기 자신이라는 것이다.

그는 또 "실존은 본질에 앞선다."고 말했는데 이것은 곧 우리가 인생에서 원하는 것을 무엇이든 자유롭게 할 수 있다는 뜻이다. 먼저 우리는 자신의 존재를 자각한다. 그리고 목표와 기능을 설정하는 과정에서 선택을 내리지 않으면 본질이 없음을 깨닫는다. 다시 말해 우리는 의지를 발휘해서 인생에 자신만의 의미를 부여한다는 것이다. 사르트르는 사람들이 '실존적 불안'을 느끼게 하는

자유를 두려워하며, 그 자유를 부인하려고 신을 믿는 등 무슨 일이라도 한다고 보았다. 그리고 이런 식으로 자유를 부정하는 행동에 대해 '자기기만'이라는 이름을 붙였다. 자신의 행동을 마치 피할 수 없는 것인 양 가장하기 때문이다.

사르트르는 유년 시절에 병을 앓아서 몸집이 유독 작았다. 키도 150cm를 간신히 넘을 정도였다. 오랫동안 침상에 누워 지내는 바람에 키는 자라지 못했지만 수많은 책을 읽었고 그 덕에 사색하는 시간을 가졌다.

어린 시절의 병치레가 주는 미덕을 누린 또 다른 인물로 독일의 문학 비평가가 있다.

자신의 행동을 피할 수 없는 것인 양 가장하는 사람을 만난다면?

"사르트르가 말한 '자기기만'의 사례군요."

마르셀 프루스트 | 소설가

Marcel Proust / 1871~1922

프루스트 효과를 경험해 보셨나요?

'20세기의 가장 위대한 소설가는 누구인가?'라는 질문이 나오면 주로 제임스 조이스와 마르셀 프루스트가 언급된다.

공교롭게도 두 사람은 파리의 한 파티에서 마주친 적이 있었는데 서로 상대의 저서를 아직 읽어 보지 않았다고 고백하고선 조이스는 안구 질환을, 프루스트 는 어린 시절부터 그를 괴롭혔던 위경련을 핑계로 자리를 피했다.

실제로 프루스트는 말년에 몇 년을 침대에 누워 지냈을 정도로 건강이 좋지 않 았다. 집 안에 갇혀 지내게 되자 그는 외부의 소음이 들어오지 못하도록 벽에 코르크를 덮고 방에만 틀어박혀 일곱 권짜리 방대한 분량의 소설『잃어버린 시 간을 찾아서À la recherche du temps perdu, 1913-1928』를 집필했다. 그렇게 그의 대표 작이 태어났다.

이야기는 화자가 마들렌을 홍차에 적시면서 시작된다. 마들렌의 맛은 주인공 의 유년기의 선명한 기억을 점화시키는 역할을 한다. 그리고 그 기억에 대한 감상이 화려하게 표현된다. 이 소설을 계기로 감각적 경험이 기억을 불러내는 작용을 '마들렌 효과' 혹은 '프루스트 효과'라고 부른다.

병들어 시간을 잃어가는 동안, 자신의 기억을 필사적으로 되살려 잃어버린 줄 알았던 기억을 생생한 언어로 소생해낸 것이다. 이 자전적 소설에는 환상과 허 구가 결합되었음에도 화자를 프루스트와 동일시하기에 어려움이 없다. 독자 라면 누구나 수기를 읽어나가는 체험을 하게 되지만 모든 작가가 그러한 독서

경험을 부여할 수 있는 것은 아니다. 천재라면 가능했다.

검은 눈동자의 프루스트는 얼굴이 매우 창백했고 기이한 형태의 콧수염을 길렀다. 동성애자였던 그는 자기를 닮은 남성들에게 끌렸다. 프루스트의 지지자들은 그를 문학 분야의 성자로 받들었지만 반유대주의자라며 비난하는 사람들도 있었다.

특정 음료를 마시거나 노래를 듣는 등의 감각적 경험이 잊고 있던 기억을 떠오르게 하는 작용을 '프루스트 효과'라고 부른다.

발터 벤야민 | 문화비평가

Walter Benjamin / 1892~1940

영화는 포스트 아우라의 매체라는
사실을 잊지 마세요.

독일의 저술가 발터 벤야민은 병약한 유년 시절을 보냈다. 베를린의 집에서 오랜 시간을 침대에서 보내는 동안 책을 읽으며 마음을 가라앉히고 깊이 생각하고 몰입하는 시간을 가졌다. 이 시간은 벤야민이 20세기의 가장 위대한 사회 참여 지식인으로 부상하는 데 큰 디딤돌이 되었다.

그는 『기술복제 시대의 예술작품 Das Kunstwerk im Zeitalter seiner technischen Reproduzie rbarkeit, 1936』에서 작품의 대량복제가 문화에 부정적 영향을 미친다고 말했다. 반 고흐의 「해바라기」 복사물과 원작 사이에 어떤 차이점이 있는가? 원작은 원작만이 풍기는 마법에 가까운 아우라를 지닌다. 그런데 현대의 복사물들은 이런 마법이 사라져 버렸다. 원작이 부리는 마법이란 고유성과 일회성이다. 대량 생산 시스템에서 복제된 예술품은 원작만이 지속할 수 있는 존재적 가치와 일회성을 상실해버리고 일시성과 반복성을 획득한다. 게다가 포스트 아우라post-auratic의 영화라는 매체는 레니 리펜슈탈Leni Riefenstahl의 친親나치 성향의 영화에서 볼 수 있듯이 유해한 정치적 선전을 전달하는 매개체로 전락하기도 한다.

벤야민은 탁월한 생각을 분열적으로 기술했다. 여기 그의 인생과 성격을 보여주는 포스트 아우라 시대의 스냅샷이 있다. 벤야민은 제1차 세계대전 당시 징병을 피할 요량으로 친구이자 카발라 학자인 게르숌 숄렘과 밤새도록 커피를 들이켰다. 심계 허약 판정을 받기 위한 술수였다.

그는 위기에 처한 서구문화에 일생 동안 관심을 기울였는데 특히 나치의 부상

으로 이런 생각이 더 짙어졌다. 유대인이었던 벤야민은 나치를 피해 프랑스를 탈출하던 중 스페인 국경에서 경비병에게 붙들렸다. 그는 서류가방을 움켜잡고 목숨보다 더 소중한 원고가 들어 있으니 보내 달라고 주장했지만 국경 통과가 좌절되자 결국 자결했다.

영화에 대한 이야기를 하다가 상대방을 당황하게 하고 싶다면?

"영화는 근본적으로 포스트 아우라의 매체라는 사실을 잊지 말아요."

How to Sound Cultured

별난 외모, 특별한 옷차림

셰익스피어는 "대부분의 경우 옷이 그 사람을 말해 준다."고 했다.
그 말이 사실이라면 이 장에 등장하는 네 사람은 정말 괴짜임에 틀림없다.

아우구스트 스트린드베리 | 이디스 시트웰 |
August Strindberg | Edith Sitwell |

라이너 마리아 릴케 | 콘스탄틴 스타니슬랍스키
Rainer Maria Rilke | Konstantin Stanislavskii

아우구스트 스트린드베리 | 극작가

August Strindberg / 1849~1912

스트린드베리가 나타난 줄 알았어요.

"여자들과의 관계에 관해서는 나는 아우구스트 스트린드베리 상 수상자 감이
지요."

영화 「맨해튼Manhattan」에서 우디 앨런은 이런 농담을 통해 스웨덴 극작가 스트
린드베리의 여자관계가 복잡하기로 악명 높았음을 시사했다.

그런데 앨런은 스트린드베리가 만든 영화 「미스 줄리Miss Julie」에서 여주인공
줄리가 밀고 당기는 언쟁 끝에 결국 자살로 삶을 마감하는 줄거리를 두고 그
런 농담을 한 것일까? 아니면 끔찍할 정도로 쓰라린 연애와 파경의 과정을 되
풀이했던 스트린드베리를 염두에 두고 한 말일까? 뭐, 큰 상관은 없을 듯하다.
어차피 본질은 같으니 말이다.

"반半유인원에, 제정신이 아니고, 본능적으로 사악한 동물."

스트린드베리는 특유의 불평을 섞어 여성을 이렇게 묘사했다. 하지만 그는 페
미니스트 작가로도 분류되니 이 말은 특별히 상태가 안 좋았던 날에 투덜댄 것
이거니 하자. 스트린드베리를 혐오했던 헨리크 입센, 안톤 체호프와 더불어 그
는 현대 희곡의 창시자로 분류된다. 즉 사람들이 실생활에서 말하듯 대사를 하
고 여성해방과 같은 동시대의 중요한 문제를 다루는 희곡을 쓴 것이다.

한 인간으로서의 스트린드베리는 굉장히 별난 사람이었다. 특히 연금술에 빠
져 있었고, 남성으로서의 자신감을 갖는 일에 집착했다. 언젠가 애인의 놀림
에 불안감이 든 그는 의사를 채근해 사창가에 갔다. 그러고는 의사에게 자신의

성기를 재도록 하고 적당한 길이라고 확신시켜 주자 매춘부와 관계를 가졌다. 정사가 끝난 후에는 매춘부에게 어땠는지를 묻고 '괜찮았다.'는 답을 듣고서야 안심하고 돌아왔다고 한다. 또 스트린드베리는 아이스크림을 연상시키는, 문인으로서는 역사상 가장 우스꽝스러운 머리 모양을 하고 다녔다.

이런 여러 단점에도 고국 스웨덴에서는 그의 희곡뿐 아니라 소설도 주목받고 있다. 영어권 국가에서는 주로 희곡이 더 높은 평가를 받는다.

우스꽝스럽게 부풀어 오른 곱슬머리의 남자가 지나가면 농담 한마디.

"어머, 스트린드베리가 나타난 줄 알았어요."

이디스 시트웰 | 시인

Edith Sitwell / 1887~1964

이디스 시트웰의 정신을 전하는군요.

귀족 출신인 이디스 시트웰은 『영국의 괴짜들The English Eccentrics, 1933』같은 흥미진진한 산문집을 내긴 했지만 대부분 시를 쓰는 데 열정을 바쳤으며 그녀 자신이 특히 기이한 행동으로 이름난 사람이다. 약 180cm의 장신으로, 마르고 야윈 몸매에 콧날이 날카로웠던 그녀는 외모를 승화시키고자 종종 터번형 모자를 쓰는 한편 두툼한 비단에 금실과 은실로 무늬를 넣은 브로케이드와 벨벳으로 만든 이국적 느낌의 옷을 즐겨 입었다.

그녀의 대표작은 「파사드Façade」다. 윌리엄 월튼의 음악이 배경으로 깔렸고 시트웰은 커튼 뒤에 몸을 숨기고 앉아 앞뒤가 안 맞는 말을 확성기에 대고 쩌렁쩌렁한 소리로 읊어 댔다.

시트웰은 음악적인 소리 효과와 재즈라는 새로운 음악 장르의 리듬을 시에서 재현하려고 애썼던 훌륭한 시인이다. 하지만 시트웰이 잘난 척하며 겉만 꾸미는 아마추어에 불과하다고 폄하하는 사람도 없지 않았는데 특히 F. R. 리비스가 혹평했다.

유명한 시인인 오스버트와 사쉬버렐이 시트웰과 자매고 할리우드에서 대본을 쓰다가 만난 마릴린 먼로와는 친구가 되었으며 배우이자 극작가인 노엘 카워드Noel Coward와는 숙적이었다.

그녀의 인생은 그리 평탄하지 못했다. 유일한 연애 상대는 러시아의 초현실주의 화가인 파벨 첼리체프Pavel Tchelitchew였다. 그녀는 동성애자였지만 둘 사이

에 성관계는 전혀 없었던 것으로 보인다.

그녀의 어머니는 알코올 중독자였고 아버지 조지 시트웰 경은 반미치광이 귀족이었다. 그는 시트웰의 코를 짧게 만들어 준다며 얼굴에 기구를 묶어 놓기도 했다. 이렇게 불우한 어린 시절에서 도피하는 긴 여정의 일부였는지, 그녀는 극단적이고 기이한 행동을 보인 것으로도 유명하다.

남을 의식하며 별난 행동을 하는 사람, 특히 그 사람이 상류층이라면?

"이디스 시트웰의 정신을 전하고 있군요."

라이너 마리아 릴케 | 시인

Rainer Maria Rilke / 1875~1926

사랑이 아닌 것은 준비 과정에 불과해요.

오스트리아의 지배를 받던 시절 프라하에서 태어난 시인 라이너 마리아 릴케는 섬세한 영혼의 소유자일 수밖에 없었다. 릴케가 태어나기 일주일 전에 누이가 세상을 떠났는데 슬픔에 잠긴 어머니는 한동안 릴케에게 여자아이의 옷을 입히는가 하면 남자아이들과 노는 것마저 금하며 여자아이처럼 키웠다. 아버지보다 좋은 집안 출신으로 허영심이 많았던 어머니는 결국 릴케가 아홉 살 되던 해에 이혼하고 집을 떠났다.

자라면서 릴케는 예민하고 걱정이 많은 시인이 되었다. 대표작『두이노의 비가 Duineser Elegien, 1922』의 첫 행에서 릴케는 외쳤다. "그 누가 있어, 내 울부짖은들, 천사들의 열에서 내게 귀 기울여 줄까?" 릴케는 절벽을 거닐다가 바람결에 실려 온 이 말을 듣자마자 노트에 급히 받아썼다고 한다.

그가 울부짖으면 누가 들어 줄까? 그 답으로 후대의 독자들을 꼽을 수 있다. 릴케는 시인으로서는 장수한 축에 속하기 때문이다.

릴케는 한때 조각가 오귀스트 로댕Auguste Rodin의 조수로 일하며 로댕에게서 많은 영향을 받았다. 그는 로댕의 "거칠고 과장된 문체를 누그러뜨리고 객관적으로 바라보라."는 조언을 받아들였다. 그리고 그에게 지도를 구하는 어린 청년들에게 조언을 해 주기도 했다.

릴케는 그에게 조언을 구하던 프란츠 크사버 카푸스Franz Xaver Kappus에게 열 통의 긴 편지를 보냈고 나중에 그 서신이『젊은 시인에게 보내는 편지Briefe an Einen

Jungen Dichter, 1929」로 출간되었다. 편지에서 릴케는 카푸스에게 무릇 시인이란 사물을 어떤 느낌으로 접해야 하는지에 대해 알려 주었다. 또한 사랑에 대해서는 "우리 앞에 놓인 가장 궁극적인 시도이자 시험이며 사랑이 아닌 나머지는 그저 준비 과정에 불과하다."라고 적었다.

사랑에 대해 이야기할 때 릴케의 말을 인용한다.
"삶의 가장 궁극적 시도는 사랑이죠.
 사랑이 아닌 모든 것은 사랑을 위한 준비 과정에 불과해요."

콘스탄틴 스타니슬랍스키 | 배우, 연출가, 작가

Konstantin Stanislavskii / 1863~1938

다음 작품이 멍청이 역인가요?

러시아의 배우 콘스탄틴 스타니슬랍스키는 흑해 연안의 얄타로 휴가를 가곤
했다. 그러고는 그 당시 맡았던 배역으로 분장하고 매일 아침 한 시간씩 거리
를 배회했다. 부랑자 역을 맡았을 때는 더러운 옷에 찌그러진 모자를 쓰고 나
가 노숙자처럼 행동했고, 신사 역을 맡았을 때는 흠잡을 데 없이 깔끔한 양복
을 차려입고 돌아다녔다.

지나치게 자의식이 강한 사람이 아닌가 생각할 수도 있지만 스타니슬랍스키는
사실 자의식에서 벗어나려고 애썼다. 연습하면 할수록 더 자연스러운 연기를
할 수 있다고 그는 믿었다. 바로 이것이 그가 내세운 연기 철학의 핵심으로, 오
늘날 배우들이 매우 중요하게 여기는 '메서드The Method' 기법이다.

스타니슬랍스키 이전에는 배우가 주로 영감을 받아 연기한다고 생각했다. 이
것을 반박한 사람이 스타니슬랍스키다. 그의 대표적 저서가 『배우수업Rabota
aktera nad soboi, 1936』인데 제목만 봐도 그가 주장하고자 하는 내용을 충분히 짐
작할 수 있다. 연기는 천부적 소질이 다가 아니라 배우 각자가 실천해나가는
것이라는 이 주장은, 재능이나 우연에 기대 타성에 젖는 것을 경계하고 다만
수업을 받듯 진지한 태도로 임해야 함을 일깨우는 것이었다. 요즘 일부 배우들
이 자신을 대단한 인물로 생각하는 것은 일정 부분 스타니슬랍스키의 공로라
고 할 수 있다.

스타니슬랍스키가 배우로만 머물러 있었다면 우리는 그의 이름을 전혀 들어

보지 못했을 가능성이 크다. 그는 그리 뛰어난 배우는 아니었기 때문이다.

하지만 그는 어느 날 십대 시절부터 기록한 연기에 대한 생각을 다른 사람과 나눠야겠다고 결심하고 '메서드 연기법'을 탄생시켰다. 이런 '유레카 모멘트 eureka moment' 덕분에 그는 '연기 훈련을 체계화한 사람'이라 불리었고, 사회주의 리얼리즘의 선구자로 이름을 남기게 되었다.

대단한 인물이라도 된 듯 거드름을 피우는 배우에게 한마디.

"그 태도는 혹시 메소드 기법으로 다음 작품의 멍청이 역을 준비하기 위한 건가요?"

How to Sound Cultured

말더듬이들

때로는 문체가 너무나 유려하거나
너무 박식한 사람인 덕분에
글쓴이가 말더듬이라는 사실을 깜빡 잊기도 한다.

찰스 다윈 | 존 업다이크 | 아리스토텔레스
Charles Darwin | John Updike | Aristotle

찰스 다윈 | 과학자
Charles Darwin / 1809~1882

포스트 다윈의 진화론

진화라는 개념은 실로 혁명적이었다. 19세기 이전의 사람들은 자연의 경이로운 다양성을 보면서 "신이 없다면 이런 자연은 존재할 수 없다, 이런 자연이 있다는 것은 신이 있다는 증거다."라는 결론을 내렸다.

하지만 진화론에 따르면 자연이 반드시 신이 존재하는 것을 의미하지 않는다는 것이다. '자연선택'이나 '적자생존'의 과정으로도 다양성을 설명할 수 있다. 다시 말해 가장 빠르다거나 위장술이 탁월하다거나 하는 등의 최적의 조건을 갖춘 동물은 살아남고 그 속성을 자손에게 전달한다. 이 과정에서 공룡과 같이 종 전체가 멸종하거나 반대로 침팬지에서 진화한 인간처럼 새로운 종이 출현하는 일이 벌어지기도 한다.

찰스 다윈은 19세기에 진화론을 발전시킨 여러 과학자 중 한 사람에 지나지 않는데도 진화론에 관해서는 압도적인 권위를 누리고 있다. 여기에는 다윈의 철저한 연구, 열정과 더불어 『종의 기원On The Origin of Species, 1859』에서 명료한 결론을 내린 사실, 거대한 수염을 기른 일 등이 작용했다. 특히 다윈의 수염은 인간이 침팬지에서 진화했다는 생각을 조롱하려던 만화가들에게 좋은 먹잇감이었다.

불가지론자였던 다윈은 신을 향한 사람들의 믿음까지 흔들 의도는 없었다. (사촌이면서) 독실한 신자였던 아내 엠마를 화나게 할까 두려워 여러 해 동안 『종의 기원』의 출판을 미루기도 했다. 그는 훗날 사람들에게 진화를 설명하는

과정은 마치 살인을 고백하는 것과 같은 느낌이었다고 회고했다. 진화는 단순히 신을 죽이는 행위를 넘어 신의 형상대로 창조된 고귀한 인간에게 상처를 입히는 행위였기 때문이다.

다윈에게도 결점이 있었는데 의문에 끊임없이 시달리며 대답을 못 해 주저하는 동안 말을 더듬었다고 한다.

진화론을 거론하면서 '포스트 다윈의'라는 말을 해 보자.
진화론이 19세기 이후 발전했다는 사실을 아는 사람만 쓸 수 있는 표현!

존 업다이크 │ 소설가

John Updike / 1932~2009

웅장한 문체를 구사하는 비주류 소설가

존 업다이크가 말더듬이였다는 사실은 흥미롭다. 그는 믿을 수 없을 정도로 유창한 언어로 우아하면서도 자연스러운 리듬이 살아 있는 문장을 구사했기 때문이다. 그는 다작한 작가로도 유명한데, 소설, 시, 희곡, 비평, 중수필에 이르기까지 전 방위로 활약한 그의 작품은 무려 60여 권에 이른다.

심지어 어떤 비평가들은 업다이크가 지나치게 글을 잘 쓴다는 느낌을 받았는데, 그의 글에는 작가 자신이 쓰고 있는 것에 대해 크게 연연하지 않는다는 듯한 관조적 아름다움이 살아 있다고 했다. 해럴드 블룸을 비롯한 비평가들은 업다이크를 '웅장한 문체를 구사하는 비주류 소설가'라면서 그가 다소 가볍고 사소해 보이는 주제에 관심을 기울였다고 지적했다. 그를 풍속작가로 분류하는 것도 같은 맥락에서다.

업다이크가 관심을 두던 주제는 섹스와 간음, 결혼과 이혼이며 대표적인 연작소설 두 편도 이에 대한 소설이었다. 가장 널리 알려진 『토끼Rabbit Series, 1960-2001』 연작에서는 해리 '래빗' 앵스트롬이라는 평범한 미국인 남자의 모험을 다뤘다. 완벽과는 거리가 먼 인물이지만 악한도 아니어서 독자들이 쉽게 공감할 만했다. 다른 연작의 주인공 헨리 벡은 반反업다이크적 인물로, 외로운 유대인이며 글을 자주 쓰지 않는데도 노벨상을 수상한 소설가다.

사교적이고 개신교도였던 업다이크는 노벨상은 못 받았어도 퓰리처상은 두 차례나 수상했다. 그는 글쓰기에 대해 "일상에 아름다움을 부여한다."는 목표를

내걸었고 이를 성공적으로 이루어 냈다.

소설뿐만 아니라 업다이크라는 작가도 유명해져서 「뉴요커The New Yorker」는 그에게 시, 단편소설, 문학 비평을 싣는 코너를 마련해 주었다. 그는 서평을 쓸 때 몇 가지 원칙을 세워 놓고 이를 고수했다. 예를 들어 작가가 시도하지 않은 것에 대해 이루지 못했다는 공격을 하지 않았으며, 되도록 해당 작품을 길게 인용해 독자들이 스스로 판단을 내리는 데에 도움이 되게 했다.

시도조차 하지 않은 일에 대해 시도하지 않았다는 이유로 비난을 받는다면?
존 업다이크가 고수한 서평의 첫 번째 원칙을 일러 준다.

아리스토텔레스 | 철학자, 과학자

Aristotle / 기원전 384~322

귀납적 추론과 연역적 추론

아리스토텔레스의 문체를 무미건조하다고 하는 것은 가혹한 평일지 모른다. 그가 남긴 좀 더 가벼운 내용의 저서는 세월이 지나는 동안 사라져 버렸기 때문이다. 오늘날 우리에게 남아 있는 책은 강의록일 가능성이 높은데, 분야가 시학 및 정치학에서 지질학, 신학, 기상학에 이르기까지 다양하며 분량도 수천 쪽에 이른다. 이것을 강의하는 것도 쉬운 일은 아니었을 것이다. 아리스토텔레스는 말을 더듬었기 때문이다.

그러나 학생의 사기를 진작시키는 데에는 무리가 없었던 모양이다. 아직 황태자였던 알렉산더 대왕도 그의 수업을 들었는데, 진리를 향한 열망이 강했다고 『플루타르코스 영웅전』에 기록되어 있다. 물론 알렉산더 대왕의 업적을 추적해보면, 그저 입바른 소리에 지나지 않았을 가능성이 크다.

인간의 사유에 관련된 거의 모든 분야를 포괄하는 아리스토텔레스의 이론에 대해서는 오랫동안 필적할 상대가 없다시피 했다.

오늘날까지 아리스토텔레스의 영향력이 크게 남아 있는 두 영역 중 하나가 논리학이다. 귀납적 추론과 연역적 추론을 고안해 낸 사람이 바로 아리스토텔레스기 때문이다. (전자는 여러 사례를 근거해서, 후자는 순수한 이성을 통해 일반적 원리를 이끌어 낸다.)

또 다른 분야는 윤리학이다. 『니코마코스 윤리학Ethika Nikomacheia』에서 아리스토텔레스는 주된 임무를 성취하게 하는 곳에 선이 있다고 주장했다. 말에게는

속력이 주된 임무고, 인간에게는 이성이 그렇다. 그래서 그는 이성이 뛰어난 사람을 이상적 인간으로 간주했다. 인간은 이성의 힘 덕분에 지나치지도, 부족하지도 않은 중간에 해당하는 중용을 따른다는 것이다.

아리스토텔레스와 관련하여 흥미로운 대목은 행복한 삶을 살기 위한 핵심 요소로 우정을 꼽았다는 점이다. 어린 시절 양친을 잃은 아리스토텔레스에게는 친구가 베푸는 친절이 남달랐을 것이다.

누군가 '아리스토텔레스의 엄밀한 논리'라는 말을 하면 그냥 입을 다물어 준다.
그는 그저 '논리'를 말하려던 것뿐이니.

VASLAV NIJINSKI

ERNEST HEMINGWAY

GUY DE MAUPASSANT

AUGUSTUS PUGIN

LEOPOLD VON SACHER-MASOCH

광기와 천재 사이

예술적 천재성과
정신병자가 아닐까 싶게 더러운 성질과 못 말리는 행동들은 한 끗 차이다.
그 경계를 넘나든 사람들을 여기 소개한다.

바츨라프 니진스키 | 어니스트 헤밍웨이 | 기 드 모파상 |
Vaslav Nijinskii | Ernest Hemingway | Guy de Maupassant |

오거스터스 퓨진 | 레오폴드 폰 자허마조흐
Augustus Pugin | Leopold von Sacher-Masoch

바츨라프 니진스키 | 무용수

Vaslav Nijinskii / 1890~1950

니진스키의 우아한 몸짓을 보는 것 같아요.

바츨라프 니진스키가 춤을 출 때는 마치 발이 무대에 닿지 않는 듯 보였다고 한다. 그는 20세기의 가장 위대한 무용수로 인정받는데 이런 평이 뒤집힐 가능성은 거의 없어 보인다. 니진스키의 춤사위를 담은 영상이 존재하지 않기 때문이다.

니진스키의 멘토이자 연인이면서 그를 옭아맸던 러시아발레단의 세르게이 디아길레프Sergei Diaghilev 단장은 니진스키가 춤추는 영상을 찍지 못하게 했다. 무용수에 대한 전설적 평가에 흠집이 나지 않을까 경계한 것이다. 지금 남아 있는 것이라고는 니진스키의 춤을 직접 본 열렬한 지지자들의 평가뿐이니 디아길레프의 조치는 영리했다. 이제 사람들은 그의 춤사위에 대해 전해 들은 이야기를 제외하고는 그저 상상에 맡기는 수밖에 없다.

발레계의 톱스타였던 니진스키는 즉흥성과 혁신으로 기존의 무용계를 발칵 뒤집어 놓았다. 그는 무용이 기품 있고 아름다워야 한다는 전통을 과감히 깨 버렸다. 스테판 말라르메의 동명 시에서 영감을 얻은 「목신의 오후L'après-midi d'un-faune」에서 니진스키는 천으로 자위행위를 연상시키는 몸짓을 했다.

무대 위의 니진스키를 만나는 것은 팬들에게는 신을 알현하는 행위와도 같았다. 하지만 항상 어딘가 산만한 모습을 보이던 그의 정신세계는 마침내 정상과 비정상의 경계가 완전히 허물어져 폭력적 성향을 드러냈다. 신과 결혼하겠다

22. 미식축구의 쿼터백에 해당하는 중요한 포지션으로 10번

면서 헝가리인 아내 로몰라와 아이들을 계단 아래로 떠밀려고 한 것이다. 니진스키는 아내 로몰라가 지고 가기에는 너무 무거운 십자가였다. 우선 남편의 동성애 성향을 없애야 했다. 로몰라는 니진스키가 정신분열증 진단을 받은 후에 30년 동안 그를 돌보았다. 물론 이 기간이 니진스키에게도 행복한 시간만은 아니었을 것이다.

럭비 경기를 보면서 선수를 칭찬할 때 말한다.
"플라이 하프[22]의 사이드스텝은 니진스키의 몸짓을 보는 것 같아요."

어니스트 헤밍웨이 | 소설가

Ernest Hemingway / 1899~1961

헤밍웨이 스타일을 선호하시는군요.

헤밍웨이를 희화화한 캐리커처에는 수염을 기르고 전 세계를 활보하는 허풍쟁이, 술주정꾼, 동물을 사냥하며 용맹에 대해 계속 지껄이는 모습들이 담겨 있다. 이런 이미지는 헤밍웨이가 초기에 이룬 업적마저도 제대로 인정받지 못하게 한다. 물론 그는 실제로 술을 좋아했고 동물을 사냥했으며 자기 생각을 계속 떠벌렸다. 세 번째 아내였던 언론인 마서 겔혼Martha Gellhorn은 헤밍웨이가 지저분하고 양파 냄새를 풍겼다고 폭로했다.

하지만 그가 이룬 업적은 실로 대단하다. 헤밍웨이는 단어를 길게 나열하고 화려한 문체를 구사하면 독자들의 관심이 저자에게 쏠린다고 생각했다. 오히려 짧고 단순하며 직설적인 문장을 통해 독자들에게서 더욱 강렬한 공감을 이끌어 낸다는 사실을 그는 알고 있었다. 특히 감정을 직접 언급하지 않고 사건이나 상황을 지극히 객관적인 시각으로 서술함으로써 독자가 스스로 느낄 여지를 남겨 주었다. 헤밍웨이는 글을 쓸 때 이런 원칙을 고수했고, 건조한 문체로 사실만을 쌓아 올린 탁월한 단편소설들로 '하드보일드 문학'을 대표하는 작가가 되었다.

하지만 장편소설의 경우 들쭉날쭉한 감이 없지 않다. 『무기여 잘 있거라 A Farewell to Arms, 1920』는 걸작이지만 『강을 건너 숲 속으로 Across the River and into the Trees, 1950』는 형편없다는 혹평을 듣기도 했다.

그래도 그가 미친 영향력은 막대하다. 전쟁이나 바다낚시처럼 거친 일을 담담

하게 쓰는 사나이들은 모두 헤밍웨이의 그늘 아래 있다고 봐도 좋을 것이다.

헤밍웨이는 1954년 『노인과 바다The Old Man and the Sea, 1952』로 노벨문학상을 수상했다. 이 작품은 바다에서 낚시를 즐기는 한 강인한 남자의 이야기를 담은 중편소설이다. 하지만 이 무렵 헤밍웨이는 술을 너무 많이 마신 탓에 스스로 세운 글쓰기의 원칙마저 잊어버렸다.

두 번의 비행기 사고로 오랫동안 극심한 신체적 고통을 겪으며 정신적으로도 피폐해진 그는 1961년 자살로 삶을 마감했다.

마초 스타일의 남자에게 싸늘하게 한마디,

"헤밍웨이를 좋아하시는군요."

기 드 모파상 | 소설가
Guy de Maupassant / 1850~1893

현대 단편소설의 아버지

기 드 모파상은 19세기의 많은 문인과 마찬가지로 매독에 걸려 온전한 정신을 잃어버렸다. 그는 코와 입으로 뇌가 쏟아져 내릴 거라 생각했으며 자신의 소변은 다이아몬드로 만들어졌다고 이야기하기도 했다. 그렇다고 모파상이 수입이 없어서 다이아몬드를 운운했던 것은 아니다. 모파상은 맹렬한 속도로 단편소설을 써서 돈을 벌었다. 또 소설을 신문에 게재했는데 당시에는 고료가 오늘날보다 후했기 때문에 수입도 많았다.

해외 저자의 작품을 읽을 때 한 가지 단점은 저자가 신중하게 고른 단어가 주는 시적 감흥이 번역 과정에서 산으로 가 버릴 수 있다는 것이다. 그런 우아미야말로 궁극적으로 문학을 문학으로 만드는 요소인데 말이다.

그런데 모파상은 이런 우려가 상대적으로 덜하다. 워낙 무미건조한 문체로 글을 썼기 때문이다. 분석하지 않고 묘사했으며 심판대에 삶을 올리지 않고 지면 위에 현실을 재현해냈다. 그것만으로도 혁혁한 문학사적 공로를 인정받는데, 단편소설의 형식을 완성해냈기 때문이다.

그는 경제적 글쓰기를 지향했다는 점에서 현대 단편소설의 아버지로 불리기도 한다. 모파상은 한 단어로 표현할 수 있는 것을 굳이 두 단어로 쓰는 법이 없었으며 작중인물의 행동에 대해 저자 자신의 가치판단을 명시적으로 드러내지 않았다. 이런 접근법은 어니스트 헤밍웨이를 비롯한 20세기의 많은 단편소설가에게 큰 영향을 미쳤다.

인생에 대한 음울한 전망에서는 어딘가 전위적인 요소도 발견된다. 모파상은 정신이 나가기 전에도 괴팍한 구석이 있었던 것으로 보인다. 그는 에펠탑 근처에서 자주 식사했는데, 에펠탑이 좋아서가 아니고 너무나 혐오했기 때문이다. 그 식당은 유일하게 에펠탑이 시야에 들어오지 않는 곳이기에 즐겨 찾았다고 한다.

모파상을 현대 단편소설의 아버지라고 하는 이유?
한 단어로 표현할 수 있는 것을 굳이 두 단어로 쓰는 법이 없었으며 작중인물의 행동에 대해 저자 자신의 판단을 제시하지 않았기 때문.

오거스터스 퓨진 | 건축가

Augustus Pugin / 1812~1852

VP 이외에 다른 이니셜을 새기지 않으리라.

런던 의회광장의 시계탑 빅벤Big Ben은 영국의 상징이다. 우뚝 선 위용에서 견고함이 느껴지며 전통과 양식을 자랑으로 여기는 영국이라는 민주주의 사회에 아주 잘 어울린다. 빅벤은 런던의 랜드마크로 그 위용을 드러낸 반면 빅벤의 건축가인 퓨진의 말로는 비참했다. 불행하게도 너무 열정적으로 일하다가 그만 제정신을 잃고 만 것이다.

오거스터스 퓨진은 프랑스인 아버지와 영국인 어머니 사이에서 태어났고 종교적인 사명감을 지닌 사람이었다. 그는 산업혁명이 불러온 실용주의와 공장, 높은 굴뚝의 무미건조함을 개탄했다. 그래서 중세 고딕 건축물의 소박한 아름다움을 회복시켜야 한다고 굳게 믿었다.

퓨진이 설계한 건물은 수직으로 솟아 있으며 교회 첨탑과 창문은 마치 천국으로 향하는 푯말인 양 뾰족한 모양으로 하늘을 향해 있다.

"내 이름 뒤에 VPVery Pointed 이외에 다른 이니셜을 새기지 않으리라." 언젠가 퓨진이 농담 삼아 한 말이다. 1834년에 웨스트민스터 궁에 화재가 나자 궁의 재건을 찰스 배리 경이 맡았고 퓨진은 호화로운 인테리어와 풍향계, 외부 첨탑, 그리고 빅벤을 설계했다.

이때 퓨진은 얼마나 열정적으로 일에 임했던지 건강을 챙기지 못했다. 그는 기차를 타고 가던 중에 신경쇠약에 걸리고 말았다. 목적지에 다다랐을 즈음에는 문장을 제대로 나열하지도, 아내와 아이들을 알아보지도 못했다.

퓨진은 왕립 베스렘 병원에 수용되었다. 병원 길 건너에는 퓨진이 설계한 서더크의 성 조지 대성당이 위용을 자랑하며 서 있었다. 그는 영영 회복되지 못한 채 마흔이라는 젊은 나이에 세상을 떠났다. 하지만 그가 낳은 시계탑은 여전히 영국의 심장부에서 약동하는 중이다.

퓨진을 이야기할 때는 그냥 '퓨진'이라 하지 말고 '가엾은 오거스터스 퓨진'이라고 불러 주자.

레오폴드 폰 자허마조흐 | 작가

Leopold von Sacher-Masoch / 1836~1895

마조히스트 VS 사디스트

오스트리아의 젊은 소설가 자허마조흐는 1869년에 내연녀 파니 피스토르와 계약을 맺었다. 6개월 동안 자허마조흐가 피스토르의 노예가 되는 계약으로, 피스토르가 가능하면 자주, 특히 잔혹한 행위를 하는 상황에서는 반드시 모피를 입는다는 단서 조항이 붙어 있었다.

두 사람은 기차를 타고 베네치아로 떠났다. 물론 피스토르는 1등석에, 노예 자허마조흐는 3등석에 탔다. (열정적인 채찍질을 포함해) 당시의 구체적인 설정과 사건은 자허마조흐가 쓴 유일한 중편소설 『모피를 입은 비너스Venus im Pelz, 1870』라는 작품에 그대로 실려 있다.

자허마조흐라는 성이 불멸의 단어로 자리매김한 것은 리하르트 폰 크라프트에빙Richard von Krafft-Ebing의 공로다. 그는 자신의 저서 『성적 정신병질Psychopathia Sexualis, 1886』에서 고통받을 때 성적 쾌감을 느끼는 사람을 '마조히스트'라고 명명했고, 반대로 남에게 고통을 주면서 흥분하는 사람은 '사디스트'라고 이름 붙였다.

자허마조흐는 채찍질을 당하지 않는 기간에는 여성의 권리옹호와 유대인에 대한 관용을 주장했다. 그러다가 자신이 키우던 고양이를 교살했다. 짓이겨진 동물과 함께 있는 모습을 아내 헐다가 보고 기겁하자 그는 사랑하는 대상을 죽일 때의 즐거움에 대해 이야기하며 자신의 행동을 정당화했다. 아내가 그를 정신병원으로 보낸 것은 당연한 일이다. 그는 병원에서 1895년에 숨을 거두었다.

자허마조흐는 20세기 중반에 반문화 기류를 타고 영웅 대접을 받았다. 사랑에 대한 그의 왜곡된 기술은 미국의 록그룹 벨벳 언더그라운드The Velvet Underground 의 루 리드Lou Reed에게 영감을 주었다. 루 리드는 '모피를 입은 비너스'라는, 소설과 똑같은 제목의 노래를 지어 첫 LP판에 수록했다.

행동이나 성격이 사디스트적 성향을 지닌 여자를 보면?

"모피를 입은 비너스로군요."라고 한마디.

록 가수에게 영감을 준 사람들

록 가수들은 언제나 자신의 독서 습관을 과시하려는 경향을 보였다.
더 큐어(The Cure)의 「킬링 언 아랍(Killing an Arab)」은
알베르 카뮈의 소설 『이방인』에서 영감을 받은 것이다.
수잔 베가의 「칼립소(Calypso)」는
그리스 신화에 나오는 요정이며 호메로스의 『오디세이아』에도 등장한다.

헤르만 헤세 | 미하일 불가코프
Hermann Hesse | Mikhail Bulgakov

헤르만 헤세 | 소설가

Hermann Hesse / 1877~1962

헤세 못지않게
자기실현에 몰두해 있나 보군요.

영화「이지 라이더Easy Rider」를 보면 데니스 호퍼와 피터 폰다가 할리 데이비슨을 타고 고속도로를 누비는 장면에서 미국의 록그룹 스테픈울프의 「본 투 비와일드Born to be Wild」가 깔린다.

스테픈울프라는 이름은 헤세가 1927년에 발표한 『황야의 늑대Der Steppen wolf』에서 따온 것이다. 헤세는 반문화를 추종하는 1960년대의 히피들에게 특히 인기가 좋았다. 그들은 '가장 중요한 일은 자유로운 영혼이 되어 본래 타고난 재능으로 자기실현을 하는 것'이라는 헤세의 주장에 환호했다.

헤세 자신도 이를 굳게 믿어 정신 질환을 앓던 아내를 버리고 떠날 때 이런 주장을 펴며 자신의 행동을 정당화했다. 헤세에게 가장 중요한 일은 위대한 작가가 되는 것이기 때문이었다.

자기실현의 추구는 헤세의 인생뿐만 아니라 소설에서도 중요한 주제였는데, 특히 『싯다르타Siddhartha, 1922』에 분명히 드러나 있다. 이 작품은 석가모니가 살았던 같은 시기에 싯다르타라는 이름의 인도 청년이 영적 깨달음을 얻으려고 길을 나서는 이야기다. 이보다는 다소 복잡한 『황야의 늑대』는 문명과 야생 사이에서 갈등하는 한 남자의 이야기며, 주인공은 자살충동을 이겨 내는 데 성공한다. 1946년 노벨문학상 수상작으로 먼 미래를 배경으로 한 『유리알 유희 Das Glasperlenspiel, 1943』는 지식인 엘리트 남성이 자기 인생의 의미를 찾으려고 자신이 속한 사회를 등지는 내용이다.

이 소설이 탄생할 당시 나치는 헤세의 저서가 퇴폐적 내용을 담고 있다며 출간을 금지시켰다. 헤세의 저서가 가식적이고 제멋대로라고 비판하는 사람들이 있지만 그들에게 헤세는 그래도 정치적으로 정직한 사람이었다고 이야기해 주고 싶다. 헤세는 동시대 많은 작가가 신념을 저버리는 상황에서도 끝까지 국가주의를 배격했기 때문이다.

아내나 연인을 버리고 엉뚱한 이유를 대는 남자에 대해 한마디.
"헤세 못지않게 자기실현에 몰두하나 보군요."

미하일 불가코프 | 소설가, 극작가

Mikhail Bulgakov / 1891~1940

사후 26년 만에 인정받은 소설

영국의 록그룹 롤링스톤스의 믹 재거Mick Jagger는 「심퍼시 포 더 데빌Sympathy for the Devil」이 미하일 불가코프의 『거장과 마르가리타Master i Margarita, 1966-1967』라는 작품에서 영감을 받아 쓴 곡이라고 말한 적이 있다. 이 말은 원저자에 대한 경의의 표현이지만 정작 불가코프는 자기 책이 인쇄되는 것을 보지도 못한 채 눈을 감았다.

불가코프와 조국은 아주 미묘한 관계였다. 스탈린은 불가코프 희곡의 대단한 팬으로 「트루빈 가家의 날들Dni Turbinykh, 1926」을 열다섯 번이나 관람했다고 전해진다. 하지만 불가코프의 다른 희곡은 무대에 오르기도 전에 공연이 금지되었다.

절망에 빠진 불가코프는 스탈린에게 소련을 떠나도록 허락해 달라는 개인적 서신을 보냈다. 편지를 보낸 지 얼마 되지 않아 정녕 소련을 떠나기를 원하느냐고 스탈린이 물었다. 불가코프는 소련 바깥에서는 소련의 작가란 존재할 수 없다는 현명한 답으로 목숨을 건졌다. 그러나 죽을 때까지 '국내 망명 작가'로서의 핍박에 시달려야 했다.

목숨을 건진 후 그는 『거장과 마르가리타』의 집필에 온 힘을 쏟았다. 1세기 예루살렘에서 현대 러시아에 이르는 기간을 아우르는 이 작품은 등장인물 중에 악마를 포함한 비범하고도 예지력을 갖춘 소설이다. 불가코프는 12년 동안이나 이 소설을 썼지만 막상 완성되었을 때는 모든 출판사에 퇴짜를 맞았다.

소련 정권을 혹독하게 비난하는 내용이 담긴 소설이니 당연한 일이었는지도 모른다. 그 후 소설이 출간되었을 때 걸작이라는 칭송을 받았지만 그때는 이미 불가코프가 세상을 떠난 지 26년이나 흐른 뒤였다.

시대를 앞서가거나 역행하는 작품으로 인정받지 못하고 고생하는 작가를 보면?

"불가코프 못지않게 안타까운 사람이로군요."

How to Sound Cultured

공개적인 입씨름

유명한 사람들 중에는 감수성이 예민해서 사소한 모욕에도
화를 내는 사람이 있는가 하면 공개 석상에서 자기 생각을
거침없이 말해 버리는 전투적인 성향의 인물도 있다.
그래서 그들이 한자리에 모이면 종종 입씨름이 벌어진다.

표도르 도스토옙스키 | 칼 포퍼 | 존 메이너드 케인스 |
Fyodor Dostoevskii | Karl Popper | John Maynard Keynes |
프리드리히 하이에크 | 애덤 스미스 | 고어 비달
Friedrich Hayek | Adam Smith | Gore Vidal

표도르 도스토옙스키 | 소설가
Fyodor Dostoevskii / 1821~1881

도스토옙스키가 된 기분이었어.

표도르 도스토옙스키는 어울리기 쉽지 않은 사람이었다. 아내의 등 뒤에서 버
젓이 외도를 했고 걸핏하면 친구들과 싸움을 벌였다. 그런 그의 성질을 맞춰
주며 옆에 붙어 있을 사람은 거의 없었다.

소설 한 편이 성공했지만 두 번째 작품은 졸작이었다. 게다가 체제 전복적인
정치집단에 연루된 혐의로 총살형을 선고받았다. 다행히도 총살되기 전 차르
의 명으로 가까스로 목숨을 건졌지만 그 대신 8년 동안 시베리아의 감옥에서
노동을 했다. 그 후 사회로 복귀한 그는 밑바닥부터 모든 것을 다시 시작해야
했다. 수많은 좌절을 맛보며 글을 쓴 그는 결국 걸작을 남기는 데 성공한다.

도스토옙스키가 겪은 극한의 고통은 오히려 작품을 살찌우는 역할을 했고 등
장인물들에는 작가 자신의 모습이 투영되었다. 『백치Idiot, 1868-1869』의 주인
공은 도스토옙스키처럼 간질환자이고 『노름꾼Igrok, 1867』의 주인공은 도스토
옙스키처럼 도박 중독자다. 『죄와 벌Prestuplenie i nakazanie, 1866』의 주인공이자 고
뇌하는 지식인인 라스콜리니코프는 전당포 주인을 살해하는데 도스토옙스키
역시 그런 충동을 느꼈을까?

결점투성이의 소외당한 인간들에 대한 깊은 이해와 그들의 비참한 상황에 대
한 탁월한 묘사 덕에 도스토옙스키는 러시아의 영혼을 지닌 소설가로 추앙받
는다. 낯선 사람조차 상트페테르부르크 거리에서 그를 마주쳤을 때 모자를 벗
어 경의를 표할 정도였다.

사람들은 종종 톨스토이와 도스토옙스키 중에 누가 더 위대한 작가인지를 묻는다. 이때 도스토옙스키의 손을 들어주면 어떨까? 고통에 시달리는 결점투성이의 반反영웅을 창조해 낸 점을 강조하면서 말이다. 아니면 그의 마지막 작품 『카라마조프가家의 형제들Bratya Karamazovy, 1879-1880』을 '역사상 가장 중요한 소설'이라고 평한 지그문트 프로이트의 말을 인용해도 좋을 것이다.

돈 걱정, 도덕적 딜레마, 온전한 정신을 잃어버릴 듯 힘든 한 주를 보냈다면?

"도스토옙스키가 된 기분이었어."

칼 포퍼 | 철학자

Karl Raimund Popper / 1902~1994

다시 말해 의미 없다는 뜻이지요.

과학자는 우리가 아는 것을 설명하고 철학자는 우리가 모르는 것을 말하는 사람이라고들 한다. 이 말이 사실이라면 빈의 사상가 칼 포퍼는 역사상 가장 위대한 철학자의 한 사람임이 틀림없다.

포퍼는 우리가 안다고 생각하는 것의 대부분을 사실은 모른다고 주장했다. "과학은 군건한 기반 위에 있지 않으며, 잠시 후면 그 이론의 거친 구조가 늪 위로 떠오른다." 이런 거창한 주장을 정당화하고자 그는 과학이 대부분 귀납법의 원리를 따른다는 점을 이유로 들었다.

예를 들어 과학자들은 청개구리를 몇 번 관찰하고 나면 모든 개구리는 녹색이라는 일반적인 원칙을 이끌어 낸다. 그러나 포퍼는 그러한 결론은 오직 추측에 의한 것이라서 파나마의 분홍나무개구리pink-sided tree frog 같은 단 하나의 예외만 발견되어도 이론이 무너져 버린다고 지적했다.

어찌 보면 소극적 철학에 지나지 않을지 모르지만 포퍼는 자신의 '반증주의 falsificationism' 접근이 일종의 진전이라고 주장했다. 만약 무엇이 참이 아님을 알면 이전보다 더 많은 것을 아는 셈이기 때문이다. 또 틀렸음을 입증하지 못하는 주장은 본질적으로 의미 없다며 프로이트 이론의 상당 부분을 보란 듯이 묵살해 버렸다.

나치 침략 직후 오스트리아를 빠져나온 포퍼는 여생의 대부분을 런던에 머물며 후학을 가르쳤다. 까다롭고 오만했던 그는 학문적인 논쟁에 안달이 난 사람

처럼 보였다. 아도르노와는 공개적으로 언쟁을 벌였으며 루드비히 비트겐슈타인과는 사적인 자리에서 신경전을 벌였다.

1946년 캠브리지에서 포퍼가 「철학적 문제가 실재하는가?」라는 논문을 발표하던 자리에 있던 비트겐슈타인은 그의 주장에 화가 난 나머지 부지깽이를 집어 들고 위협했다고 한다.

반대하기 어려운 주장을 하는 사람이 있다면?
"칼 포퍼라면 반증 불가한 주장이라고 할 겁니다.
다시 말해 의미 없다는 뜻이지요."

존 메이너드 케인스 | 경제학자

John Maynard Keynes / 1883~1946

국가의 통제된 개입이 필요합니다.

존 메이너드 케인스의 경제이론을 혐오하는 일부 비평가들은 정작 케인스는 경제가 어찌 되든 관계없는 입장이었다고 비난했다. 상류계층 출신인 데다 죽을 때까지 돌볼 자녀가 없었기 때문이다. 한편으로 이런 비판은 케인스가 동성애자였음을 시사한다. 그는 화가 덩컨 그랜트, 작가 리튼 스트래치 등과 사랑을 나눴다. 그러다가 1925년에 러시아의 발레리나 리디아 로포코바_{Lydia} Lopokova와 결혼하여 모두를 깜짝 놀라게 했다. 심지어 그랜트가 결혼식에서 신랑 들러리를 서기까지 했다.

케인스는 경제학을 완전히 뒤엎은 것으로 유명하다. 케인스 이전 시대에는 경제에 문제가 생기고 실업률이 치솟더라도 자연스러운 과정에 따라 문제가 해결된다고 생각했다. 가령 실업자들은 일단 일해야 한다는 생각에 고용주가 주는 대로 적은 월급이라도 받으리라는 것이다. 하지만 케인스는 그렇지 않다고 반박했다. 현실에서 근로자들은 자존심 등을 이유로 낮은 임금을 거부하는 경우가 많다. 그저 팔짱 끼고 앉아서 행운을 빌어서는 경제가 절대 회복될 수 없으며 정부가 도로를 건설하고 공공사업을 수행하는 등 재정을 지출해야 한다고 그는 주장했다. 그러면 더 많은 일자리가 생기고, 무엇보다 납득할 만한 임금을 받는다는 것이다. 그의 대표적인 저서 『고용·이자 및 화폐의 일반이론 The General Theory of Employment, Interest and Money, 1936』에 이런 주장이 담겨 있다.

각국의 정부가 케인스의 이론을 현실에 적용하던 1950~1960년대에는 그의 주

장이 먹히는 듯했다. 만일 이 시기에 경제가 호전되지 않았다면 수십 년간 경제 붕괴가 이어진 여파로 전 세계적인 혁명이 발발했을 것이라고 보는 사람들도 있다. 케인스가 자본주의를 구원한 사람으로 불리는 이유다. 그의 이론은 오늘날에도 지대한 영향을 미치고 있다.

물론 세계 경제의 환경에 따라 그 영향력의 정도에 차이는 있다. 2007~2008년 금융위기 이후 경제 '불황기'에는 모두가 케인스주의를 입에 올렸다. 하지만 1980년대 '호황기'에는 케인스와 완전히 다른 주장을 하는 경제학자의 이름이 더 자주 거론되었다.

20세기 중반을 지배한 '케인스 경제학'은 경제 호황과 불황의 진폭을 완만하게 하려는 정부의 통제된 개입이 필요하다고 주장했다.

프리드리히 하이에크 | 경제학자, 사회이론가

Friedrich Hayek / 1899~1992

우리의 신념이 이 책에 담겨 있습니다.

1930년대 런던에서 경제학자 케인스와 프리드리히 하이에크는 최적의 경제 운용방안에 대해 설전을 벌였다. 케인스는 국가가 제한적이나마 개입하는 것을 옹호했지만 하이에크는 충분한 지식과 정보도 없는 정치인들이 상황을 악화시킬 뿐이므로 개입하지 않는 것이 좋다고 반박했다.

경제가 나빠지면 애초에 경제를 엉망으로 만들어 놓은 바로 그 정치인들이 개입을 강화한다. 하이에크는 『노예의 길The Road to Serfdom, 1944』에서 이런 해악이 결국 독재로 이어질 수 있다고 경고했다.

당시 하이에크의 주장은 인기가 없었다. 케인스의 이론이 일반적으로 받아들여졌고, 학계에서는 하이에크를 괴짜 취급했다. 그만 우울증에 빠져 고통받던 그는 놀랍게도 1974년에 노벨경제학상을 받았다. 이 일은 하이에크 개인에게 행복이기도 했지만 그의 경제이론이 재조명되는 계기가 되기도 했다.

하이에크는 사회적 자유와 관련된 더욱 폭넓은 사상에도 관심을 두었다. 경제와 마찬가지로 국제관계에 대해서 역시 불간섭주의를 견지했고, '자생적 질서'가 생길 여지를 두어야 한다고 생각했다.

하이에크가 노벨상을 받은 이듬해 영국 보수당 당수 마거릿 대처는 회의에서 핸드백에 있던 하이에크의 저서 『자유헌정론The Constitution of liberty, 1960』을 꺼내며 말했다. "우리의 신념이 이 책에 담겨 있습니다!" 대처의 신념이란 감세 정책을 추진하고 자력갱생을 강조하는 신자유주의적 지향이었다. 대처 총리

는 자수성가한 아버지 밑에서 식료품점 딸로 자라나며 성취 여하는 개인의 역량에 따라 얼마든지 달라질 수 있다고 생각했던 것이 분명하다. "요람에서 무덤까지" 정부가 개인의 사정을 일일이 봐줄 수 없다고 판단한 것이다. 그나저나 대처의 핸드백은 크기가 꽤 컸던 게 분명하다. 그녀가 들고 다녔다고 알려진 무거운 책이 한두 권이 아니기 때문이다.

공감하는 생각을 담은 새 책을 소개할 때 마거릿 대처를 흉내 내어 한마디.

"우리의 신념이 이 책에 담겨 있습니다."

애덤 스미스 | 경제학자

Adam Smith / 1723~1790

마거릿 대처의 핸드백 속 또 한 권의 책?

애덤 스미스는 경제학의 아버지로 불리지만 평생 미혼이었다. 그도 그럴 것이 눈코입이 전부 돌출된 외모였다. 말을 더듬었고 사람들 앞에서는 자기가 전혀 알지 못하는 주제에 대해서만 말했다. 자신의 이론을 이야기해 버리면 사람들이 굳이 책을 사지 않을 것이라 생각했기 때문이다. 당연히 재미있는 대화 상대가 아니었다.

그런데도 스코틀랜드 출신의 이 경제학자는 묘하게 사람을 끌어당기는 구석이 있었다. 한번은 정신이 딴 데 팔려서 찻주전자에 샌드위치를 넣어 우려 마시고는 이제껏 마셔 본 차 중에 최악이라고 말했다고 하니 평범한 사람은 아니었던 게 분명하다.

스미스의 경제이론은 언뜻 보기에는 흥미롭다. 『도덕감정론The Theory of Moral Sentiments, 1759』에서 그는 대다수의 사람이 어떤 일을 할 때는 도덕적으로 옳아서가 아니라 편하기 때문인 경우가 많다고 지적했다. 그의 책은 히트를 쳤다. 독자들은 우리 모두가 사실은 이기주의자며 이에 대해 죄책감을 느낄 필요가 없다는 대목에 열광했다. 특히 이기심을 나쁘게 생각할 필요가 없다는 주장은 그의 대표 저서인 『국부론The Wealth of Nations, 1776』에 더욱 자세히 기술되어 있다. 그는 경제의 모든 구성원이 자기 이익을 추구하면 '보이지 않는 손'의 인도에 따라 결국 사회를 이롭게 하는 방향으로 행동하게 된다고 주장했다. 사회의 안정이 궁극적으로 개인의 이해에도 보탬이 되기 때문이다. 이는 자유시장경

제가 가장 건강하고 안정적인 사회를 만든다는 사상으로 이어졌다.

마거릿 대처는 핸드백에 『국부론』이 들어 있다고 말한 적이 있다. 좌파가 스미스를 매도한 것은 어찌 보면 당연한 일이리라. 한편 스미스의 주장은 이론상으로는 그럴 듯하지만 의문이 든다. 과연 그 말이 맞을까?

보수주의자가 애덤 스미스를 언급할 때는 대체로 이기적인 행동의 결과가 나쁘지 않으리라는 주장을 하려는 것이다.

고어 비달 | 소설가, 정치인
Gore Vidal / 1925~2012

섹스와 TV 출연에 관해서는 기회를
놓친 적이 없답니다.

"고어는 더 많은 것을 드립니다." 고어 비달이 1960년 민주당 의원에 출마했을 당시 선거운동 구호였다. 나름대로 선전했지만 당선에는 실패했다. 유권자들은 고어 비달이 예상보다 넘치게 많은 것을 안겨 줄까 걱정했는지도 모른다. 작가로서 비달은 지적이고 논리가 정연했지만 논쟁을 몰고 다니는 인물이기도 했다. 그는 자신이 성별에 개의치 않는 '범성애자'라고 생각했다. 또 누구나 인정하는 과시 본능의 소유자였다. 비달은 자신의 두 가지 특징을 절묘하게 요약한 바 있다. "섹스와 TV 출연에 관한 한 기회를 놓친 적이 없다."

번뜩이고 톡톡 튀는 재치 때문에도 정작 비달이 이룬 진지한 업적이 가려지는 측면도 있다. 그럼에도 뉴욕 타임스는 "고어 비달 보다 다재다능한 작가는 없을 것이며 누구도 그의 업적을 따라갈 수 없을 것"이라는 평가를 내렸다. 그만큼 그는 시대를 앞서간 인물이었다. 최초로 동성애를 긍정적으로 다룬 『도시와 기둥The City and the Pillar, 1948』에서 묘사한 노골적인 동성애 정사 장면은 독자들을 충격에 빠뜨리며 문제작이라는 평을 받았다. 그러나 일곱 권짜리 역사소설 『제국의 서사Narratives of Empire, 1967-2000』는 대체로 호평을 받았다.

소설 외에 에세이도 잘 썼던 비달이 누구보다 뛰어나게 잘했던 것은 아마 사람을 머리끝까지 화나게 하는 일이었을 것이다. 비달과 작가 트루먼 커포티 Truman Capote가 서로 반목한 것은 유명하다.

비달은 TV에 출연했던 어느 날, 우파 성향의 전문가 윌리엄 F. 버클리를 '나치

비밀당원'이라고 부르며 비웃기도 했다. 이에 버클리는 지지 않고 비달을 '동성애자'라고 부르며 "망할 면상을 날려 주겠다."고 위협했다.

다행히 버클리는 실제로 주먹을 날리지는 않았지만 비달의 도발을 좌시하지 않고 주먹을 날린 작가도 있다.

누구나 인정하는 과시 본능의 소유자 고어는 자신을 한마디로 이렇게 표현했다.

"섹스와 TV 출연에 관해서는 기회를 놓친 적이 없답니다."

성질 더러운, 못 말리는

어떤 작가들은 같이 잔다. 결혼하는 경우도 있다.
반대로 서로 주먹을 날린 작가들도 있다.
때로는 재능이 넘치는 사람일수록 성미가 불같아서
쉽게 자제력을 잃고 살인까지 저지르기도 한다.

노먼 메일러 | 베르너 헤어조크 | 기 드보르 |
Norman Mailer | Werner Herzog | Guy Debord |
루이스 부뉴엘 | 마리오 바르가스 요사
Luis Buñuel | Mario Vargas Llosa

노먼 메일러 | 소설가

Norman Mailer / 1923~2007

노먼 메일러를 닮으셨군요.

미국 소설가 노먼 메일러는 아마 역사상 가장 전투적인 문인이었을 것이다. 메일러는 잠자코 참는 사람이 아니었다. 그런 그가 고어 비달을 때려눕힌 것은 놀랄 일이 아니다. 두 사람이 부딪쳤을 당시 먼저 결정적 발언을 한 쪽은 비달이었다. 그러고는 맞아서 바닥에 나뒹굴면서도 느릿느릿한 말투로 "노먼 메일러는 여전히 말로는 표현을 못 하는군." 하고 비아냥대기까지 했다.

스탠드업 코미디언 론 화이트는 메일러의 인생을 이렇게 요약했다.

"60년 동안 날마다 퍼마셨지, 마리화나 피우지, 여섯 번이나 결혼했지, 두 번째 아내는 칼로 찌르기까지 했다니……. 나는 당신 소설을 한 번도 읽어 보진 않았지만 이건 꼭 말해 줘야겠군요. 정말 팬입니다!"

요점을 제대로 짚었다. 사실 메일러는 소설보다는 싸움질하고 술을 진탕 마시며 여성을 학대하는 미국 문단의 앙팡 테리블enfant terrible로 더 유명했던 인물이다.

문학분야에 기여한 것을 짚어 보면 트루먼 커포티 등과 함께 '창조적 논픽션'이라는 장르를 개척한 점을 들 수 있다. 간단히 말하면 실화에 상상력을 가미해서 소설처럼 쓰는 기법으로, 메일러의 『밤의 군대들The Armies of the Night, 1967』을 보면 이 기법의 소설에서는 종종 사실의 왜곡도 일어난다.

처녀작 『벌거벗은 자와 죽은 자The Naked and the Dead, 1948』는 제2차 세계대전의 경험을 바탕으로 쓴 소설로, 태평양의 한 섬에서 일본군과 싸우는 미군 소대의

이야기를 그린 것이다. 메일러가 스물다섯 살 때 쓴, 거칠지만 가슴 저미는 이 소설이 출간되자 뜨거운 반응이 이어졌다. 그가 작품으로 조명을 받은 처음이 자 마지막 일이었다.

그 후에 발표된 소설들은 반응이 이전만 못했고 그럴수록 메일러는 이혼한 부 인들에게 위자료를 주고 자녀 양육비를 보내려면 돈벌이용 싸구려 소설을 쓸 수밖에 없었다. 여섯 명의 아내에게서 여덟 명의 아이를 낳았기 때문이다.

허세 부리기, 싸움 잘하기, 재혼하기, 술 마시기로 이름난 사람을 만나면?

"노먼 메일러를 닮으셨군요."

이건 베르너 헤어조크의 영화가 아니잖아요.

1970년대에 유명세를 얻은 이후 헤어조크는 기이하고 강박적이며 자연의 냉엄한 힘에 맞서 싸울 수밖에 없이 내몰린 사람들의 이야기를 주로 다루었다. 천재적 주연 배우였던 클라우스 킨스키는 헤어조크 감독의 초창기 영화에서 빼놓을 수 없었던 긴장감을 잘 살려 냈다. 그는 「피츠카랄도Fitzcarraldo」에서 페루의 산에 증기선을 옮기려고 애쓰는 남자를 연기했다. 산 위로 증기선을 끌어올리는 이 장면은 실제로 증기선을 끌어올리는 모습을 다큐멘터리 형식으로 촬영했다고 하니 헤어조크 감독의 열정과 광기 덕분에 얼마나 고생했을지 짐작이 가고도 남는다. 킨스키는 촬영 중에 헤어조크를 포함한 모든 관계자와 툭하면 싸움을 벌여서 촬영 현장에 팽팽한 긴장감을 만들어 놓곤 했다. 하지만 그럴 때마다 헤어조크도 지지 않고 맞받아치며 더 이상 문제를 만들면 총으로 쏴 버리겠다며 으름장을 놓았다. 헤어조크의 성격을 아는 사람들은 그것이 빈말이 아님을 알고 있었다.

킨스키가 세상을 떠나자 헤어조크는 이 열정적인 배우와 나눈 우정을 다룬 다큐멘터리 「나의 친애하는 적 클라우스 킨스키Mein liebster Feind - Klaus Kinski」를 만들었다.

오랫동안 컬트적 인물로 간주되던 헤어조크는 다큐멘터리 「그리즐리 맨Grizzly Man, 2005」의 성공으로 최근 더욱 유명해졌다. 「그리즐리 맨」은 티모시 트레드웰이라는 자연주의자가 회색 곰에게 잡아먹히는 내용의 영화다.

헤어조크는 종종 다른 감독이 만든 영화에 단역으로 얼굴을 내비치기도 했다. 예를 들어 톰 크루즈 주연의 액션 영화 「잭 리처Jack Reacher」에서는 소시오패스 악당 역할로 관객들의 뇌리에 각인되는 열연을 했다.

연기할 때나 연출할 때나 맡은 일에 전념하고 최선을 다하는 것이 헤어조크의 좌우명이었다. "영화는 미학aesthetics을 넘어 경기athletics다."라는 유명한 말을 남긴 그는 "장면을 연출하는 데 도움이 된다면 교도소에 들어가 하룻밤을 보내는 것도 나쁘지 않다."고 말하기도 했다.

너무 오래 걷고 싶은 생각이 없다면?
"이건 베르너 헤어조크의 영화가 아니잖아요."

기 드보르 | 작가
Guy Debord / 1931~1994

내 안의 포악함에서
자유로워지려던 것뿐이에요.

1984년 출판인이자 영화 제작자였던 제라르 레보비치Gerald Levovici가 파리의
한 주차장에서 머리에 총상을 입은 시신으로 발견되었다. 사건을 조사하던 당
국은 프랑스의 작가 겸 감독인 기 드보르를 유력한 용의자로 보았다.

일각에서는 드보르가 레보비치와 친분이 있었고 정신이 온전치 않은 측면은
있어도 미제 살인사건과 그를 연결 지을 근거는 없다고 주장한다. 그러나 어
찌 보면 드보르에게 혐의를 두는 것 자체가 그의 이론이 옳다는 것을 방증한다
고 할 수 있다. 드보르는 그의 저서 『스펙터클 사회La société du spectacle, 1967』에
서 '스펙터클'이 현실을 대체한다면서 자본주의의 이미지는 우리를 만족한 백
치 상태로 만들려고 고안된 것이라고 주장했다.

드보르의 이러한 사상은 십대 후반부터 발전되어 온 것이다. 당시 그는 무감각
한 사람들에게 충격을 주는 것을 진지한 목표로 내걸었던 문자주의자들 같은
후기 초현실주의 집단에 매료되어 있었다.

드보르가 만든 영화 「사드를 위한 절규Hurlements en faveur de Sade」에서는 사람들
이 대화를 나누는 장면에서는 흰색 스크린이, 침묵할 때는 검은 스크린이 나타
난다. 이 작품은 모두가 감명 받을 만한 영화는 아니었지만 드보르의 반자본주
의 주장에 힘이 실리면서 차츰 주목받았다.

1968년 여름 파리에서 일어난 학생운동 당시 많은 시위자가 『스펙터클 사회』
와 함께 드보르가 이끌던 '상황주의 인터내셔널'이라는 집단에서 빌려 온 슬로

건을 외쳤다. 한 상황주의자는 스펙터클의 힘이 커지면 혁명이냐, 자살이냐 둘 중의 하나를 선택할 수밖에 없다고 주장했다. 결국 혁명을 시도했지만 성공하지 못한 드보르는 종국에 나머지 선택으로 내몰렸고 63세에 총으로 심장을 쏘아 자살했다.

예배 도중 비명을 지르는 등의 극단적인 행동에 대해 한마디.
"자기 안의 포악함에서 자유로워지려던 것이겠죠.
기 드보르가 '스펙터클' 이라고 부른."

루이스 부뉴엘 | 영화감독

Luis Buñuel / 1900~1983

욕망의 모호한 대상

스페인의 영화감독 루이스 부뉴엘은 설사 결과가 폭력이 될지라도 순간의 충동에 따라 행동해야 한다고 믿었다. 그는 언젠가 저녁을 먹다가 살바도르 달리의 애인을 목 조르려고 한 적도 있었다. 그러자 달리는 부뉴엘을 공산주의자로 지목하여 제대로 앙갚음을 했다. 미국에서 공산주의를 하찮게 여기던 시절이었기 때문이다. 화가 난 부뉴엘은 달리의 무릎을 쏠 작정으로 달리가 묵던 뉴욕의 한 호텔로 쫓아갔지만 다행히 자제력을 발휘하여 총을 쏘지는 않았다.

부뉴엘은 영화감독으로는 드물게 위대한 현대 화가와 조각가에 비견된다. 그는 예술가로서 다른 예술가들과 함께 많은 시간을 보냈다. 앙드레 브르통이 주도하는 초현실주의 운동에도 공식적으로 초청받았다. 12분짜리 단편 영화 「안달루시아의 개Un Chien Andalou」는 달리와 함께 공동 작업한 작품인데, 그의 전작이 그랬듯이 발표 후 센세이션을 일으켰다. 이것은 철저히 부뉴엘이 의도한 것이었는데 이 영화는 한 여성의 눈알을 면도칼로 베는 장면으로 시작된다.

부뉴엘은 감독으로서 훌륭한 영화를 많이 남겼다. 「세브린느Belle De Jour」는 평범한 주부가 매춘부로서 은밀한 생활을 한다는 내용이고, 「부르주아의 은밀한 매력Le Charme Discret De La Bourgeoisie」은 중산층 무리가 만찬에 참석하려 하지만 계속 좌절된다는 이야기다. 부뉴엘의 유작 「욕망의 모호한 대상Cet obscur objet du désir」에서는 한 여성에게 집착하는 노인의 모습을 담았다.

부뉴엘은 언제나 능숙하게 사람들을 선동했는데 그가 일으킨 최대의 스캔들은

초창기에 연출한 「황금시대L'Âge d'Or」일 것이다. 관객들은 이 영화를 가톨릭에 대한 공격으로 받아들였고 파리에서는 폭동까지 일어났다. 결국 당국에서는 '공공질서 유지를 위해' 영화의 상영을 금지시켰다. 하지만 부뉴엘은 그런 조치에도 아랑곳하지 않았다.

모임에서 끌리는 사람을 발견했을 때 루이스 부뉴엘의 영화 제목을 언급한다.

"저기 부뉴엘의 '욕망의 모호한 대상'이 있네."

마리오 바르가스 요사 | 소설가

Mario Vargas Llosa / 1936~

마르케스가 요사한테 왜 맞았게?

문인들끼리의 주먹다짐으로 가장 유명한 사건은 1976년 한 영화 시사회에서 벌어졌다. 페루의 소설가 마리오 바르가스 요사가 『백년의 고독Cien años de Soledad, 1967』을 쓴 콜롬비아의 소설가 가브리엘 가르시아 마르케스Gabriel Garcia Marquez의 얼굴을 강타한 것이다.

대체 무슨 이유에서였을까? 마르케스는 요사의 아내 패트리샤에게 남편의 빈번한 외도에 대처하는 법을 조언해 주었다고 한다. "남편이 질투할 만한 사내와 바람피우는 척하시오." 그러고는 덧붙였다. "세상에서 요사가 질투하는 사람이 딱 하나 있는데, 그게 바로 나요."

한때 친구였던 요사와 마르케스는 문단에서 라이벌이자 '붐boom'으로 알려진 라틴 아메리카 문인 집단의 일원이었다. 라틴 아메리카 문학은 1960년대부터 1970년대에 전 세계적인 인기를 누렸다.

바르가스 요사는 초기작부터 정치적 논란을 불러일으켰다. 어떤 장군들은 풍자적인 내용을 담은 그의 처녀작 『영웅의 시대La Ciudad Y Los Perros, 1963』에 격노해서 책을 불태우라고 명령하기도 했다. 초창기에 사회주의자였던 요사는 점차 자본주의의 장점을 인정하는 모습을 보였다. 1990년 대통령 선거에 출마하자 분개한 좌파 정적들은 요사의 소설에서 생생한 성적 묘사 부분을 발췌해 낭독하면서 요사가 정부를 이끌 만한 인물이 아니라고 유권자들을 설득했다. 결국 그는 참패했다.

다시 문학계로 돌아온 후에는 대표작이라고 해도 좋을 『염소의 축제La fiesta del chivo, 2000』를 발표했다. 도미니카 공화국의 라파엘 트루히요의 독재를 묘사한 소설이다. (한 평론가는 『염소의 축제』가 20세기의 가장 위대한 라틴 아메리카 소설이며 가르시아 마르케스의 『백년의 고독』을 능가한다고 극찬했다.) 요사는 또한 무신론자임을 공개적으로 밝히고 평생 그 신념을 유지해 가톨릭 교회를 자극했다. 종교계와의 기나긴 적대관계를 가진 것으로 유명하기는 요사 이외에 황태자의 교사로 알려진 또 한 사람도 마찬가지였다.

상대의 말장난이 지나쳐 신경을 건드릴 때 경고 한마디.
"마르케스가 요사한테 왜 맞았게?"

How to Sound Cultured

전투적인 무신론자들

소크라테스는 무신론자라는 이유로 사형당했지만
사실은 무신론자가 아니었을 것이다.
그런데 여기에 소개하는 세 사람은 확실한 무신론자들이다.

토머스 홉스 | 프리드리히 니체 | 데이비드 흄
Thomas Hobbes | Friedrich Nietzsche | David Hume

토머스 홉스 | 철학자
Thomas Hobbes / 1588~1679

그러면 자연 상태로 돌아가는 거래요.

우리는 왜 정부를 필요로 할까? 이래라저래라 하는 말 들을 필요 없이 각자 삶을 영위한다면 모두가 더 행복하지 않을까? 하지만 토머스 홉스는 그렇지 않다고 했다. 법이 없다면 인간은 곧 '자연 상태'로 돌아간다는 것이다. 그러면 짐승처럼 '외롭고 빈곤하며 끔찍하고 잔인하게 단명하는 삶'이 될 것이라고 홉스는 주장했다.

무신론자로 불리는 홉스는 아이러니컬하게도 목사인 아버지와 독실한 신자인 어머니 사이에서 "공포의 쌍생아"로서 태어났다. 어머니는 스페인의 무적함대가 쳐들어온다는 소식을 듣고 너무 놀라서 홉스를 조산했다고 전해진다. 훗날 홉스는 내전으로 인한 영국의 혼탁한 상황을 목격하면서 절대군주가 필요함을 확신했다.

그의 대표적 저서인 『리바이어던The Leviathan, 1651[23]』의 제목은 성경에 나오는 바다괴물의 이름에서 따온 것이다. 하지만 홉스가 말한 괴물은 성경의 내용과는 달리 인간의 한계를 넘어선 매우 강한 동물을 뜻하는 긍정적 의미로 쓰였고, 국가라는 거대한 창조물을 이 동물에 비유한 것이다.

홉스는 종교적 정당화를 배격했지만 한편으로는 영국의 전통에 따른 세속적 사유를 옹호했고 이런 태도는 그의 정치철학의 토대를 마련했다.

그가 제시한 가장 중요한 개념은 '사회계약'이다. 홉스의 사회계약 이론을 설

23. 구약성서 욥기에 등장하는 바다에 사는 거대한 짐승으로, 악의 힘을 상징한다.
24. 절대적 권위를 가진 철학적 명제나 종교상의 진리

명하기 위해서는 그가 제시한 '제3 자연법'에 대한 이해가 선행되어야 하는데, 정부는 계약을 통해 맺어진 관계이며, 계약은 다른 사람이 그것을 준수할 의사가 있는 한 이행하여야 한다는 주장이 바로 그것이다. 계약에의 참여는 권리의 희생을 감수하는 것이라고 말한다. 그의 사회계약 개념은 권리의 희생을 '포기'와 '양도'의 두 양상으로 분류한 점에서 특별하다.

홉스는 거의 모든 사람을 충동질했다. 또한 하느님을 믿기는 해도 교회의 도그마[24]를 비판했기 때문에 무신론자라는 비판을 받았다. 또 군주제 지지자였음에도 왕의 권한이 신에게서 주어진 '신성한 것'이라는 사실을 인정하지 않아 다른 군주제 지지자들의 분노를 샀다.

법이 없어도 산다는 사람에게 홉스의 말을 인용해 준다.
"홉스가 그러는데 그러면 자연 상태로 돌아가는 거래요."

초인 콤플렉스를 가지고 있군요.

"너 자신이 되어라."라는 말을 즐겨 했던 프리드리히 니체는 그러나 나중에 정신 줄을 놓아 버리고 말았다. 토리노에서 채찍질당하는 말을 보고 그 목을 끌어안으려다 신경쇠약에 걸린 것이다. 사실은 사창가를 갔다가 매독에 걸려서 미치광이가 된 것이라고도 하는데 현재 이 주장에 대해서는 의견이 분분하다. 뇌종양을 앓았을 가능성도 제기된다.

늘 소화불량에 시달렸던 니체는 세상을 자기 뜻대로 좌지우지하는 절대자인 초인의 존재를 믿었다. 니체가 제시한 초인 개념은 정치적 독재자가 아니라 창의성으로 세상을 바꾸는 뛰어난 지식인에 가까웠다.

하지만 극우 광신도들은 자신들의 구미에 맞게 니체의 초인 개념을 도용했다. 나치 동조자였던 누이동생 엘리자베스 니체는 니체가 세상을 떠난 후 그가 쓰던 지팡이를 아돌프 히틀러에게 선물했다. 나중에 히틀러는 니체의 흉상을 뚫어지게 쳐다보는 자신의 모습을 사진에 담았다. 하지만 히틀러가 니체의 저서를 읽었을 것 같지는 않다. 니체의 저작에 담긴 그의 요지는 인종차별주의나 도덕적 해이, 전체주의와는 거리가 멀었기 때문이다. 오히려 그는 사회적 인습과 억압에 굴하지 말고 의지적으로 생을 살아갈 것을 역설하였다.

니체는 뛰어난 고전 학자로서, 이성적이고 통제적인 아폴로 형의 성품과 광적이고 창의적인 디오니소스 형 성품의 충동이 끊임없는 투쟁을 벌인다고 기술했다. 『차라투스트라는 이렇게 말했다Also sprach Zarathustra, 1883-1885』, 『인간적

인, 너무나 인간적인Menschliches, Allzumenschliches, 1878-1880』등의 경이로운 제목
에서도 알 수 있듯이 그는 정치 사상가라기보다는 시인이나 예언자에 가까운
유형의 사람이었다. 니체의 사상은 종종 명언 형태로 쓰이기도 하는데 "신은
죽었다.", "도덕률은 군중의 군집 본능이다." 등이 널리 알려져 있다.

자신이 우월한 사람이라며 행동을 정당화하는 이기주의자에게 한마디.
"니체의 초인 콤플렉스를 가지고 있군요."

데이비드 흄 | 철학자
David Hume / 1711~1776

신의 존재를 논하는 것보다
더 형편없는 일이 있을까요?

프랑스인들은 데이비드 흄을 '사람 좋은 다비드'라고 불렀다. 온화하고 고결한 성품을 높이 산 것으로, 그는 꽤 괜찮은 사람이었던 듯하다.

하지만 그런 그에게도 문제가 있었으니, 저서의 제목을 도통 기억하기 어려운 것으로 정한다는 것이다. 『인성론A Treatise of Human Nature, 1738-1740』, 『인간 오성에 관한 철학 논집An Enquiry Concerning Human Understanding, 1748』 등은 동시대에 발간된 유사한 제목의 책과 나란히 있으면 더 헷갈린다. 또 다른 문제는 워낙 광범위한 분야를 아우르다 보니 책 내용을 요약하기가 쉽지 않다는 점이다.

특히 흄은 비전문가의 눈에는 다소 모호하게 느껴지는 사상의 분야에서 통찰력을 발휘했다. 예를 들어 인간에게 생득적 관념이 있느냐, 혹은 결정론자의 세계에서 자유의지를 갖는 것이 가능한가 하는 질문을 보자. 흄은 전자의 경우는 긍정했고 후자는 부정했다.

경험주의자 흄은 신이 존재하지 않는다고 말하지는 않았다. 단지 신의 존재를 논하는 것이 형편없는 짓이라고 했을 뿐이다. 언젠가 흄의 말에 화가 난 노파가 흄에게 늪에 빠지거든 신의 존재를 인정할 때까지 도움을 주지 않겠노라고 독설을 날린 적이 있다. 그러자 흄은 그 말이 자신이 이제껏 들었던 신을 믿는다는 말 중 최고였다고 평가했다.

회의론자였던 이 스코틀랜드인은 자신이 죽으면 카론(망자가 강을 건너다 만난다는 나루터지기)에게 사람들이 미신에서 벗어나는 것을 볼 수 있도록 몇 년

만 더 살게 해 달라고 말하겠다고 했다. 그러면 카론은 아마도 이렇게 대답할 것이라고 덧붙였다. "그런 일은 수백 년이 흘러도 일어나지 않을 테니 썩 배에 타거라!"

냉소적인 유머감각을 지닌 이 철학자는 사람들이 암울한 인생을 한탄하면서도 인생이 짧다고 애석해 하는 모순적 모습을 보인다고 지적했다.

우디 앨런 감독이 영화 「애니홀 Annie Hall」 도입부에 나오는 독백에서 말하고자 한 것도 이와 다르지 않을 것이다. "불행, 고독, 고통으로 가득한 인생이지만 너무 빨리 끝나 버린다네."

관대한 불가지론자는 신의 존재에 대해 '흄의 유쾌한 회의론'을 지향한다고 말할 것이다.

"신의 존재를 논하는 것보다 더 형편없는 일이 있을까요?"

우디가 사랑한 것들

우리 시대의 지식인 1순위는 영화감독 우디 앨런일 것이다.
이 책에 등장하는 사람들은 전부 앨런의 영화에서
최소한 한 번 이상은 거론되었다.
그중에서 특히 주목받았던 사람들을 소개한다.

잉마르 베리만 | 월트 휘트먼 | 귀스타브 플로베르
Ingmar Bergman | Walt Whitman | Gustave Flaubert

잉마르 베리만 | 영화감독, 무대연출가
Ingmar Bergman / 1918~2007

베리만풍風의 영화를 좋아해?

시나리오도 쓰고 연출도 직접 하는, 위대한 영화감독의 목록을 살펴보면 잉마르 베리만이 얼마나 큰 영향을 미쳤는지 확인할 수 있다. 그는 불륜, 죽음, 신앙, 광기와 같이 무거운 주제를 파고들었다. 60여 편에 이르는 베리만의 영화 중 「산딸기Smultronstället」와 「제7의 봉인Det sjunde inseglet」은 걸작으로 호평받았다. 작품이 히트한 승률로 따지면 엉뚱하기로 악명 높은 우디 앨런보다는 높았다. 스웨덴 출신의 베리만은 루터교 목사인 아버지 밑에서 엄격한 훈육을 받고 자랐다. 아버지는 이불에 오줌을 싸면 그를 벽장에 가두곤 했다. 감독으로서 절정의 기량을 펼칠 무렵 탈세 의혹이 제기되자 신경쇠약에 걸려 버린 것은 어쩌면 어린 시절의 참혹한 기억 때문일지 모른다. 그는 아우구스트 스트린드베리August Strindberg의 「죽음의 춤Dödsdansen」을 리허설하다가 사복경찰 두 명에게 체포되었다. 또다시 벽장에 갇힐까 봐 두려웠던 것일까? 결국 탈세 혐의는 벗었지만 우울증에 빠져 다시는 스웨덴에서 영화를 만들지 않겠노라고 선언했다. 그러고는 뮌헨으로 거처를 옮겨 8년간 두문불출하며 지냈다.

이후 베리만은 2003년 마지막 작품 「사라방드Saraband」를 만들 때까지 대작을 쏟아 냈다. 그의 영화에는 막스 폰 시도우Max von Sydow와 비비 안데르손Bibi Andersson이 붙박이로 출연했다. 베리만은 언젠가 자신은 제작비 유치에 전혀 어려움을 겪은 적이 없다고 털어놓기도 했다. 저예산 영화를 선호한 데다 재정적 성공에 목매는 미국에서 영화를 제작하지 않았기 때문이다. 잉마르 베리만

은 2002년, 65년간의 노고가 담긴 자신의 창작물과 관련 수집물을 스웨덴 영화협회에 기증했다. 이 '잉마르 베리만 기록물'은 중요성과 고유성, 대체 불가능성을 인정받아 2007년 유네스코 세계 문화유산으로 지정되었다.

음산하고 진지하며 사색적인 분위기의 영화를 보는 친구에게 묻는다.

"베리만풍(風)의 영화를 좋아해?"

월트 휘트먼 | 시인

Walt Whitman / 1819~1892

월트 휘트먼의 팬이세요?

우디 앨런의 로맨틱 코미디 「맨해튼Manhattan」에는 가식적인 두 인물이 나온다. 그들은 과대평가되었다고 생각하는 사람들의 이름을 나열하면서 칼 융, 노먼 메일러, 월트 휘트먼을 언급한다. 그러자 깜짝 놀란 우디 앨런이 끼어들어 "지금 말한 사람들은 전부 훌륭한 분들입니다. 절대 과대평가되지 않았습니다." 라고 두둔한다.

휘트먼은 훌륭한 사람이었을까? 그렇게 볼 수도 있다.

그는 금주를 지지하는 내용의 소설인 『프랭클린 에번스Franklin Evans, 1842』에 대해 사실은 만취한 상태에서 사흘 만에 쓴 소설이라고 털어놓은 적이 있다. 또한 남성미를 풍기는 멋진 수염을 기르고 다녔지만 게이였을 것으로 추측된다. 휘트먼과 키스했다고 주장하는 남자들이 젊은 시절의 오스카 와일드를 비롯해 여럿 있었기 때문이다. 정작 본인은 성적 취향을 둘러싼 소문을 부정했지만 그의 대표시집 『풀잎Leaves of Grass, 1855』에 남성을 강렬하게 희구하는 내용이 담긴 것을 보면 소문이 사실이었을지 모른다.

『풀잎』은 미국의 사상에 매우 중요한 의미가 있는 작품이다. 비평가 해럴드 블룸은 마크 트웨인의 『허클베리 핀의 모험Adventures of Huckleberry Finn, 1885』과 더불어 이 작품이 미국의 정신을 완벽하게 표현했다고 극찬했다. 시집의 절반 분량을 차지하는 첫 번째 시 「나 자신의 노래Song of Myself」는 개인주의 철학의 보

25. 월트 휘트먼 『풀잎』, 허현숙 옮김, 열린책들, 2011년

편성을 담아 다음과 같이 시작한다.

"나는 나 자신을 찬양한다 / 내가 생각하는 것을 또한 그대가 생각할 터 / 내게 속한 모든 원자는 마찬가지로 그대에게 속하므로……." [25] 「나 자신의 노래」는 다른 시와 달리 일반 대중을 위해 썼으며 휘트먼을 일약 스타로 만들었다.

대중문화에 그가 남긴 발자취는 또 있다. 브램 스토커는 『드라큘라 Dracula, 1897』를 쓰면서 평소에 흠모하던 휘트먼의 외모를 바탕으로 뱀파이어를 묘사했다. 또 영화 「죽은 시인의 사회 Dead Poets Society」에서 학생들이 책상 위에 올라가 외치던 "오, 캡틴! 나의 캡틴!"도 휘트먼의 시다.

333

수염이 덥수룩한 사람에게 농담 한마디 던진다.

"월트 휘트먼의 팬이세요?"

귀스타브 플로베르 | 소설가

Gustave Flaubert / 1821~1880

플로베르적이로군요.

귀스타브 플로베르는 소설가 중의 소설가로 꼽을 만하다. 문체를 매우 중시했던 그는 작품을 쓸 때마다 몇 해를 들여 클리셰[26]를 없앴고 문장이 서로 조화를 이루도록 갖은 노력을 기울였다. 『보바리 부인Madame Bovary, 1856』은 사실주의를 탄생시킨 소설로, 플로베르는 이 작품에서 최대한 실제 삶에 가깝게 이야기를 풀어 갔다. 말도 안 되는 사건들을 나열하는 대신 감정의 힘이 점진적으로 축적되도록 하는 '정적인 문체'를 추구하는 작가들은 모두 그에게 빚진 셈이다.

시골의 삶에 따분해진 한 여인이 남편을 두고 외도한다는 내용의 『보바리 부인』은 현실성이 뛰어나 플로베르도 자기 작품에 깊이 빠져 버렸다. 보바리가 독약을 마시고 자살하는 구상을 한 후에는 자신도 먹은 것을 모두 토해 낼 정도였다.

비평가 월터 페이터는 플로베르를 '문체의 순교자'라고도 표현했다. "맹렬하고 독창적인 작품을 쓰려면 규칙적이고 정돈된 삶을 살아야 한다."는 플로베르의 말은 유명하다. 그가 『보바리 부인』을 쓰는 데는 5년이 걸렸고 기원전 3세기의 이국적 이야기인 『살람보Salammbô, 1862』를 집필하는 데는 4년, 자전적 소설인 『감정교육L'Education sentimentale, 1869』을 쓰는 데는 무려 7년이 걸렸다. 이 작품들은 모두 수작이라는 평을 받는다. 특히 『감정교육』은 우디 앨런 감독의 「맨

26. 진부한 표현이나 고정관념을 뜻하는 프랑스어

해튼」에서 인생을 살 만한 가치가 있게 해 주는 존재로 거론되었다.

평상시에 플로베르는 담배를 많이 피웠으며 자신의 작품을 낭독하면 어떻게 들리는지 알려고 큰 소리로 읽었다. 옆에 사람이 없을 때는 꽃을 향해 책을 낭독하기도 했다.

젊을 때는 여행도 했지만 나중에는 틀어박혀 앉아 글쓰기에 매진했다. 평생 결혼하지 않는데 누군가를 끌어안고 입 맞추고 싶은 충동이 들 때는 가까운 곳의 사창가에 들렀다. 이런 면에서는 독일의 위대한 작가들과 공통점을 갖고 있다.

> 침착하고 세밀한 문체, 작품 집필에 온전히 헌신하는 자세를 일컬어 '플로베르적(的)'이라고 한다.

매춘부를 품는 남자

'사랑은 공짜가 아니야(Love Isn't Free).'라는 돌리 파튼의 노래가 있다.
여기 소개하는 세 명의 문인들에게 참으로 적절한 표현이다.

괴테 | 샤를 보들레르 | 에밀 졸라
Johann Wolfgang von Goethe | Charles Baudelaire | Émile Zola

괴테 | 작가, 정치인

Johann Wolfgang von Goethe / 1749~1832

파우스트처럼 거래하려는 건가요?

누군가가 자살하면 다른 사람들도 덩달아 자살 충동을 느끼곤 한다. '뒤르켕의 자살론'은 '베르테르 효과'라고도 한다. 『젊은 베르테르의 슬픔 Die Leiden des jungen Werthers, 1774』에서 유래된 표현인데, 이 소설은 출간되자마자 스물여섯 살의 저자 요한 볼프강 폰 괴테를 단숨에 유명인사로 만들었다.

그런데 소설이 성공을 거두면서 부작용도 있었다. 피 끓는 남성들이 실연을 당하면 주인공처럼 머리에 총을 겨누는 사태가 유럽 곳곳에서 일어난 것이다.

과학자이자 시인, 극작가, 정치인, 귀족이었던 괴테는 매춘부에게 동정을 잃었고 일흔두 살에는 열아홉 살짜리 소녀와 사랑에 빠졌다. 친구들은 어린 소녀에게 구애하는 그를 만류했다.

영국인들이 셰익스피어를 존경하듯 독일인들에게는 괴테가 중요한 존재다. 셰익스피어와 동시대 인물인 크리스토퍼 말로Christopher Marlowe의 대표작은 지식과 권력을 위해 악마에게 영혼을 판 포스터스 박사에 대한 희곡이다.[27] 괴테의 버전은 엄밀하게 말해 희곡'들'이라고 불러야 한다. 독일인이어서 그런지 내용을 한 편에 다 담지 못해 『파우스트 1부』에 이어 『파우스트 2부』를 썼다. 둘 중에서는 1부가 더 낫다는 평을 받는다.

괴테의 영향력은 우리의 생각보다 훨씬 크다. 베토벤과 구스타프 말러처럼 독일어를 쓰는 위대한 작곡가들이 모두 괴테의 시를 음악으로 만들었을 정도다.

27. 크리스토퍼 말로의 『포스터스 박사 Dr. Faustus, 1592』는 1500년대 초 독일의 점성술사 요하네스 파우스터스의 생애를 다루었으며 괴테의 『파우스트』는 이 작품의 19세기 버전이다.

슈베르트도 그중 일부였는데, 애석하게도 괴테의 시에 곡을 붙인 그의 가곡은 괴테에게 끝내 인정받지 못했다.

괴테의 색상 이론은 오스트리아 철학자 루트비히 비트겐슈타인Ludwig Josef Johann Wittgenstein에게 영감을 주었다. 랠프 월도 에머슨은 『대표적 인물 Representative Men, 1849』에서 플라톤, 나폴레옹과 더불어 괴테를 인류 역사상 가장 위대한 일곱 명에 포함시켰다.

돈과 권력, 성공을 위해 삶의 다른 요소들을 무시하는 사람에게 충고 한마디.

"파우스트처럼 거래하려는 건가요?"

샤를 보들레르 | 시인

Charles Baudelaire / 1821~1867

그대의 머리카락 냄새를
오래오래 맡게 해 주오!

프랑스 시인 샤를 보들레르는 빈번하게 사창가를 드나드는 문란한 생활을 하다 대학시절에 임질과 매독에 걸렸다. 상속받은 유산이 상당했지만 20대 중반이 되자 거의 바닥나 버리고 말았다. 그러고는 여생을 빚쟁이들을 피해 셋방을 전전했다. 마흔두 살에는 알코올 중독과 마약 남용 때문에 쓰러지기도 했다.

보들레르의 시집 『악의 꽃Les Fleurs du Mal, 1857』은 걸작으로 손꼽힌다. 보들레르는 당시 막 산업화가 시작된 파리의 청결함을 한탄했다. 그는 도시에 매춘부와 거지를 되돌려 달라, 와인과 방탕함을 탐하자고 노래했다. 그가 최초의 모더니스트로 추대받는 이유다. 타인에 대한 냉소를 서슴지 않던 귀스타브 플로베르마저 보들레르에게는 다음과 같은 서신을 전한다. "낭만주의를 쇄신할 방법을 찾아낸 당신은 대리석만큼 견고하고 영국의 안개처럼 예리합니다."

시집 초반부에서는 독자를 도덕군자인 체하는 '위선자'라며 조롱했는데 그는 이 모든 거친 생각을 고전적이고 운율이 있는 시로 표현했다. 결국 프랑스 정부는 「레스보스」를 포함한 그의 시 일부를 시집에서 삭제시켰다.

보들레르는 낭만파 시인이었는데, 여기서 낭만파란 산업혁명이라는 기계 시대에 반발해 강렬한 감정을 써 내려간 예술가들을 지칭한다. 하지만 대다수의 낭만파 시인들이 자연을 노래할 때 보들레르는 섹스와 마약에 대해 노래했다. 폭풍과도 같던 그의 인생도 말년에는 눈에 띄게 잠잠해졌고 고향으로 내려가

28. 샤를 보들레르 『파리의 우울』, 윤영애 옮김, 민음사, 2008년

해변에서 어머니와 함께 조용히 살았다. 보들레르가 세상을 떠난 후 그의 어머니는 아들이 변호사가 되기를 원했다고 털어놓았다.

"만약 그랬다면 아들의 이름이 문학작품에 남지는 않았겠지만 우리는 더 행복했겠지요."

영화 「위드네일과 나Withnail and I」의 몬티 삼촌처럼 보들레르의 시를 읊어 보자.

"그대의 머리카락 냄새를 오래오래 맡게 해 주오!"[28]

에밀 졸라 | 소설가

Émile Zola / 1840~1902

자연주의자 행세는 그만하시죠.

프랑스의 소설가 에밀 졸라는 자신의 주장을 실천에 옮기고 동시에 자기 행동의 정당성을 다른 사람들에게 설득하는 사람이었다. 데뷔작 『클로드의 고백La Confession de Claude, 1865』에서는 매춘부와 사랑에 빠지는 남자의 이야기를 그리며 매춘에 호의적인 입장을 드러냈다. 그러니 졸라가 사창가에서 일하던 가브리엘을 만나 결혼했다는 사실은 그다지 놀랄 일이 아니다.

그는 인생의 추악한 면을 성찰하는 소설을 주로 써서 문학을 타락시킨다는 비판을 받았다. 그런 비판에 대해 졸라는 아마도 그것이 자연주의라는 문예운동의 일환이라고 응수했을 것이다.

졸라는 사실적 묘사가 풍부한 소설을 썼다. 우리 인생은 유전형질과 함께 주변의 사회적 힘의 지배를 받는다는 사실을 나타내기 위해서였다. 그런데도 졸라의 소설에서는 '타락'의 징후가 발견되곤 한다.

『테레즈 라캥Thérèse Raquin, 1867』에서는 한 여인과 그녀의 애인이 남편을 죽일 음모를 꾸미고 『인간 짐승La Bête humaine』에서는 주인공 남자가 여성을 살해하려는 저항할 수 없는 욕망과 씨름한다.

정치적인 관여와 치밀한 조사를 바탕으로 한 소설 못지않게 졸라를 유명하게 만든 것은 「나는 고발한다J'accuse!」라는 논설문이다. 그는 1898년 「로로르L'Aurore」라는 신문에 대통령에게 보내는 공개장 형식의 논설을 실었다. 알프레드 드레퓌스Alfred Dreyfus라는 유대인 군인을 옹호하는 내용이었다. 드레

퓌스는 기밀 유출의 오해를 받고 투옥된 상태였는데 반유대 편견 때문에 좀처럼 혐의를 벗지 못하고 있었다. 그런데 졸라가 논쟁에 끼어들면서 형세가 반전되었다. "진실은 전진하며 그 무엇도 발걸음을 멈추게 하지 못하리라." 이 논설 덕분에 드레퓌스는 결국 무죄판결을 받았다.

그러나 이 논설 때문에 졸라는 일산화탄소 중독으로 1902년에 사망했다. 처음에는 사고사로 간주했으나 졸라의 정치적 의견에 반감을 품은 굴뚝 청소부가 의도적으로 굴뚝을 막아서 생긴 사고였음이 나중에 밝혀졌다.

사람의 모든 행동을 유전과 가정교육의 영향이라고 말하는 사람에게 한마디.
"졸라 같은 자연주의자 행세는 그만하시죠."

How to Sound Cultured

별난 죽음

이 장에서 소개하는 사람들은 아름답고도 감격스러운 삶,
치열한 삶…… 각기 다른 삶을 살았다.
그러나 그들의 마지막은 전혀 달랐다.
심지어 세상을 떠난 뒤 타인에 의해 시신이 훼손되는
섬뜩한 종말을 맞기도 했다.

로렌스 스턴 | 제러미 벤담 | 이반 투르게네프 |
Laurence Sterne | Jeremy Bentham | Ivan Turgenev |

이사도라 덩컨 | 페데리코 가르시아 로르카 | 체 게바라
Isadora Duncan | Federico García Lorca | Che Guevara

로렌스 스턴 | 작가

Laurence Sterne / 1713~1768

『트리스트럼 샌디』를 읽으면서 나도 그렇게 느꼈어.

영국계 아일랜드인 소설가 로렌스 스턴은 세상을 떠난 후 런던의 한 교회 경내에 묻혔다. 그런데 시신이 도굴되어 케임브리지 대학의 해부학자들에게 팔렸다. 다행히 스턴과 안면이 있던 외과의사가 시신의 주인을 알아보고는 스턴의 유해를 하노버 광장의 원래 자리로 온전히 되돌려 놓으라고 지시했다.

문제 많던 인생의 문제적 결말이었다고 할까? 장난기 가득하고 실험적이며 때로는 매우 유쾌한 『신사 트리스트럼 샌디의 생애와 의견The Life and Opinion of Tristram Shandy, Gentleman, 1759–1767』의 가장 큰 특징은 저자 스스로 밝혔듯 엄청난 부담감을 안고 쓴 소설이라는 점이다.

스턴은 원래 성직자였지만 문인이 되기로 마음을 고쳐먹었다. 그래서 마흔여섯 살에 교구를 부목사에게 물려주고 자신은 들어앉아 『트리스트럼 샌디』를 집필했다. 그즈음 어머니가 세상을 떠났고 아내는 신경쇠약증에 걸려 스턴을 죽이겠다는 협박을 일삼았다. 그런 분위기에서 어렵게 쓴 소설이지만 1759년부터 1767년 사이에 여러 권으로 나누어 출판되었을 때 큰 호평을 받았다.

『트리스트럼 샌디』는 라블레에게 영감을 받아서 쓴 초기작으로 워낙 별난 소설이라 줄거리를 요약하기가 쉽지 않다. 샌디가 자신의 신념을 밝히는 장면으로 소설은 시작된다. 그러다 주제를 벗어나더니 결말에 이르기까지 계속해서 방향 전환이 일어난다. 다행히 그 과정에 재미가 있다. 인쇄된 책 자체도 특이했는데 한쪽 면이 완전히 검게 처리된 것이다.

스턴은 집필 도중에 폐결핵이 악화되어 요양을 위해 이곳저곳을 떠돌았다. 이때의 경험을 담아낸 『풍류여정기A Sentimental Journey Through France and Italy』는 세상을 떠나기 직전인 1768년에 출간되었다. 쾌활하고 실험적이던 스턴은 20세기의 모더니즘 문학과 포스트모더니즘에 영향을 미친 작가로 평가받는다.

현대 문학의 혁신적 기법에 대해 이야기를 나눌 때 고개를 끄덕이며 한마디.
"로렌스 스턴의 『트리스트럼 샌디』를 읽으면서 나도 그렇게 느꼈어."

제러미 벤담 | 철학자

Jeremy Bentham / 1748~1832

쾌락을 조장하고 고통을 방지하는 능력

유니버시티 칼리지 런던University College London에는 모두가 볼 수 있도록 제러미 벤담의 유해가 진열장 안에 전시되어 있다. 독립적 사고를 몸소 실천한 괴짜 철학자가 자신의 시신을 전시해 달라는 유언을 남겼기 때문이다. 머리는 원래 시신이 충격적인 모양새라 전시된 부분은 밀랍 모형이다. 한동안 머리 부분이 같은 진열장 안에 있었지만 학생들이 가져다 장난하는 바람에 결국 따로 안전하게 보관하고 있다.

이처럼 특이한 생각을 한 남자가 역사상 가장 직관적이고 합리적인 사상 체계를 고안했다는 사실이 흥미롭다. 벤담의 공리주의는 쉽게 말하자면 '최대한 많은 사람을 최대로 행복하게' 하는 것이 인생의 목적이며, 쾌락을 만들고 고통을 방지하는 능력이야말로 모든 도덕과 입법의 기초 원리라는 사상이다. 너무나 뻔해서 감흥이 별로 없을지 모르지만 알고 보면 절대 뻔한 이야기가 아니다. 대다수의 도덕률은 종교적 교리나 다른 철학자가 제시한 복잡한 사상에 기반한다. 그런데 벤담의 사상은 마치 벽돌처럼 단순하고 굳건하며 후대에 실로 지대한 영향을 미쳤다.

우선 벤담은 평생 미혼으로 살면서 여성의 권리와 동물의 권리를 옹호했다. 또한 노예제도와 사형제도, 태형의 폐지와 더불어 동성애를 범죄로 취급하지 말 것을 주장했다. 벤담이 보기에 동성애는 그저 '성적 기호의 이상'일 뿐이었다.

29. 발달장애의 일종으로, 지능과 언어발달은 정상이지만 행동이 자폐증과 유사해 사회생활과 의사소통에 문제가 있다.

벤담이 시대를 앞서간 인물이었음을 부인할 사람은 없을 것이다. 개인적으로는 까다롭고 비현실적인 성격이었는데 그런 면을 두고 그가 아스퍼거 장애[29]를 앓았다고 주장하는 사람도 있다.

벤담은 자신의 이론을 지나치게 단순화한 측면이 있다. 예를 들어 도덕적 온당함을 정의할 때 행복뿐만 아니라 정의justice의 개념도 포함시켰어야 하는 것 아닐까? 인명을 구하기 위해서라면 폭탄의 위치를 아는 사람 등을 고문해도 괜찮은 걸까?

종교와 무관한 도덕, 곧 '벤담식의 공리주의적 접근'을 구상한다면?
과연 '최대 다수의 최대 행복'을 만드는 것이 무엇일까 하는 질문은 좋은 출발점이다.

이반 투르게네프 | 작가

Ivan Turgenev / 1818~1883

햄릿도 위험하고 돈키호테도 위험해.

19세기 말이 되자 과학자들은 똑똑한 사람들이 사망하면 뇌를 꺼내 잘라 보는 실험을 했다. 혹시 고인의 지적 능력과 뇌의 크기에 연관성이 있는지 보려던 것이다. 크게 상관관계가 없지만 투르게네프는 달랐다. 투르게네프의 뇌는 특별히 컸고 무게가 무려 2kg이나 되었다.

그는 거대한 뇌뿐만 아니라 문인이라면 지녀야 할 핵심 요건을 또 하나 갖추고 있었다. 바로 불우한 어린 시절이다. 투르게네프의 아버지는 상습적으로 바람을 피웠고 어머니는 분이 풀릴 때까지 어린 그를 매질하며 화풀이하곤 했다. 그의 유일한 위안거리는 사냥이었다. 부유한 가정이어서 집 주변에 500에이커나 되는 큰 숲이 있었는데 거기서 사냥하며 마음을 달랜 것이다. 그리고 나이가 들면서 마음이 맞는 농노들과 함께 불장난을 즐기기도 했다.

첫 번째 주요 작품인 『사냥꾼의 수기Zapiski okhotnika, 1852』는 이때의 경험을 바탕으로 쓴 단편소설 모음집이다. 당시 지주의 재산에 불과했던 농노들의 삶에 대한 연민과 공감을 담은 이 소설은 러시아 사실주의로 알려진 문예운동의 시금석이 되었다.

또한 1861년 농노제가 폐지되는 데에 일조하기도 했다. 투르게네프는 『사냥꾼의 수기』를 자신의 가장 위대한 작품으로 꼽았다. 하지만 그의 지지자들은 의견을 달리할지 모른다.

낡은 전통의 러시아와 새 사회의 갈등을 그린 『아버지와 아들Ottsy ideti, 1862』도

걸출한 작품이기 때문이다.

모더니즘 소설가로서 투르게네프는 새로운 세대의 러시아를 대변하는 것으로 비쳤고, 니콜라이 2세 치세 아래 꽉 막힌 보수주의자들은 그를 고향에서 쫓아냈다. 하지만 투르게네프는 온건주의자였다. 그는 에세이에서 사람은 햄릿을 꿈꾸는 고뇌하는 지식인 유형과 순박한 어린애 같은 돈키호테 유형이 있다면서 그 중간이 최선이라고 주장했다.

또한 지나치게 뻔한 메시지를 전달하거나 종교심이 충만한 소설에 대해서는 의구심을 나타냈다.

지나치게 관대하거나 반대로 자기중심적인 사람을 보고 한마디.

"햄릿도 위험하고 돈키호테도 위험해."

이사도라 덩컨 | 무용가

Isadora Duncan / 1877~1927

이 스카프처럼 나는 붉다!

조각가 오귀스트 로댕은 덩컨을 가리켜 '역사상 가장 위대한 여성'일 것이라고 했다. 반면 안무가 조지 발란신은 '돼지처럼 굴러먹던 술 취한 뚱보'라고 혹평했다. 미국의 자유로운 영혼 이사도라 덩컨에게는 현대무용의 창시자라는 수식어가 종종 따라붙는다.

19세기 말 발레에서는 이미 특정 동작이 자리를 잡았다. 그러나 캘리포니아 은행가의 딸이었던 덩컨은 고대 그리스인들에게서 영감을 받아 스키핑이나 팔을 휘젓는 등 더욱 자연스러운 동작을 선호했다. 덩컨은 영국 박물관을 돌아다니며 고대의 꽃병 그림을 유심히 살펴보곤 했다. 또 그리스 양식의 흰색 튜닉 차림에 맨발로 춤을 추었다. 자연스러움이야말로 덩컨이 가장 중시한 것이었다. 보스턴 공연에서는 가슴을 드러낸 채 빨간 스카프를 흔들며 친親소련 정서를 담아 외쳤다. "이 스카프처럼 나는 붉다!"

나중에는 모스크바에 무용학교를 설립했고 알코올 중독이던 러시아의 시인 세르게이 예세닌Sergei Yesenin과 결혼했다. 이사도라 덩컨은 예술세계만큼이나 관습에 얽매이지 않는 삶을 살았다. 그녀는 술을 즐겼고 남자 여자를 가리지 않고 섹스를 했다. 아이들은 모두 혼외 자식이었는데 아이들을 남겨 둔 채 사고로 먼저 세상을 떠나고 말았다.

어느 날 밤 분별없이 길게 흩날리는 스카프를 매고 차를 타려다가 봉변당한 것이다. 니스의 호텔을 나서면서 "안녕, 제군들. 저는 영광을 향해 갑니다!"라고

말하던 찰나 스카프가 자동차 바퀴에 끼었다. 도로에 내동댕이쳐진 덩컨은 목뼈가 부러져 목숨을 잃고 말았다.

장 콕토 등은 덩컨의 죽음이 예술작품과도 같았다고 말했지만 거트루드 스타인처럼 냉소적인 사람들은 '가식은 위험한 행위'라며 비꼬았다.

우아하게 작별인사를 하고 싶다면 어깨 너머로 스카프를 날리면서 한마디.

"안녕, 제군들. 저는 영광을 향해 갑니다!"

페데리코 가르시아 로르카 | 작가

Federico Garcia Lorca / 1898~1936

위대한 예술은 항상
세 가지 기준을 만족시킨다.

스페인 작가 페데리코 가르시아 로르카는 "위대한 예술은 항상 세 가지 기준을 만족시킨다."고 말했다. 그 세 가지란 '죽음'의 필연성을 인식하는가, 예술이 창조된 땅의 '토양과 교집합을 가지는가, 그리고 '이성'의 한계를 인정하는가 하는 것이다. 이 기준은 말할 필요도 없이 로르카 자신의 작품을 설명한 것으로 보인다.

시인으로 문단에 처음 발을 들여놓은 로르카는 『집시 민요집Romancero gitano, 1928』으로 일약 스타 작가가 되었다. 그러나 아이러니컬하게도 그것이 개인적으로는 위기의 시작이었다. 자신이 순진한, 시골풍의 시나 쓰는 작가로 전락하지나 않을까 전전긍긍한 것이다. 게다가 친한 친구였던 화가 살바도르 달리가 성적 구애를 거절하자 거의 넋이 나가 버렸다.

달리와 루이스 부뉴엘은 영화 「안달루시아의 개Un Chien Andalou」에서 친구 로르카를 풍자했을까? 아닐 가능성이 높지만 로르카는 그렇다고 믿었다.

"달아오르는 욕망에 침묵하는 것은 우리가 자신에게 가하는 가장 가혹한 형벌이다." 로르카는 언젠가 이렇게 말했다. 1930년대 스페인의 보수적인 분위기 때문에 동성애자였던 작가는 자신의 내밀한 욕망에 대해 말할 수 없었다. 대신 자신의 감정을 「피의 결혼Bodas de Sangre」과 같이 길고도 열정적인 희곡으로 풀어냈다. 「피의 결혼」은 한 신부가 결혼식을 올리자마자 옛 연인과 달아나 버리는 이야기다.

「베르나르다 알바의 집La casa de Bernarda Alba」에서는 가장이 된 어머니가 딸들을 집 안에 가두면서 벌어지는 비극적인 결말을 그렸다.

로르카는 스페인 내전 당시 프랑코군에 처형당했다. 그를 사살했던 한 병사는 로르카가 죽었는데도 일부러 그의 등에 한 발의 총을 더 쏘았다. 그의 성적 정체성에 노골적으로 혐오감을 드러내면서.

진정으로 위대한 문학작품을 판별하려면 로르카가 제시한 세 가지 기준을 참고한다.

체 게바라 | 혁명가
Che Guevara / 1928~1967

침실에 체 게바라의 포스터를
걸어 놓는 수준이겠지.

체 게바라는 혁명가이지만 젊고 잘생겼으며 저항할 수 없는 마력을 지녔기에 록스타만큼이나 대중적인 인기가 있었다. 이목구비가 뚜렷한 얼굴에 근사한 베레모를 쓰고 긴 머리를 흩날리는 사진은 짐 모리슨Jim Morrison, 커트 코베인 Kurt Cobain의 포스터와 더불어 유럽과 아메리카 대륙 학생들의 침실 한 켠을 장식해 왔다.

체 게바라는 아르헨티나의 중산층 가정에서 태어나 의과대학에 다니던 평범한

청년이었다. 친구와 함께 오토바이 여행을 하던 중 라틴 아메리카의 가난과 고통, 경제적으로 불평등한 일들을 목격한 그는 이들을 돕기로 결심하고 1956년 쿠바 반정부 혁명군에 들어간다. (당시의 일화가 2004년 영화「모터사이클 다이어리The Motorcycle Diaries」에 담겨 있다.)

공산주의자가 된 그는 미국이야말로 '인류의 적'이라 여기고 전 세계에 혁명을 확산시키기로 결심했다. 쿠바가 혁명의 시발점이었다. 체 게바라는 카스트로와 함께 잠행하며 카스트로보다 더 용맹한 군인이자 무자비한 살인자로 명성을 얻었다. 반대파들을 직접 처형한 과정을 무덤덤하게 기록한 일기를 보면 간담이 서늘해진다.

그는 쿠바에서 승리를 거둔 후 아프리카 대륙의 콩고로 건너가 혁명을 도모했지만 별다른 성과가 없었다. 이후 볼리비아에서도 혁명을 꾀했는데 이번에는 운이 다해 1967년에 볼리비아군에 붙잡혔다.

볼리비아군은 체 게바라를 무참하게 총살한 후 신원 확인을 위해 손목을 잘랐다. 그의 유해는 총살당한 지 30년 후인 1997년 6월 볼리비아의 공동묘지에서 발견되었다.

매력적이고 흥미롭지만 위협적인 인물이었던 체 게바라는 다른 혁명가들보다 문학적 소양이 남달랐으며 특히 시를 즐겨 읽었다. 또 다른 흥미로운 사실은 젊을 때 위생 상태가 엉망이어서 친구들이 돼지라는 별명을 붙여 주었다는 것이다. 하지만 역사상 가장 고약한 냄새를 풍기고 다닌 공산주의자는 중국의 공산주의 지도자 마오쩌둥이라고 한다.

누군가를 확신 없는 좌파라고 깎아내리고 싶을 때 한마디.
"그 사람의 정치적 견해라는 게 침실에 체 게바라 포스터를 걸어 놓는 수준이겠지."

How to Sound Cultured

시력은 잃었지만
필력은 빛나는

그리스 신화의 눈먼 예언자 테이레시아스(Teiresias)는
시력을 가진 보통 사람들보다도 잘 '본다.'
여기 소개하는 인물들은 말하자면 테이레시아스의 후예들이다.

존 더스 패서스 | 호메로스 | 호르헤 루이스 보르헤스
John Dos Passos | Homeros | Jorge Luis Borges

존 더스 패서스 | 소설가
John Dos Passos / 1896~1970

잃어버린 세대의 대표적 작가

존 더스 패서스의 소설은 1930년대 미국의 위대한 소설의 대표작으로 손꼽힌다. 사실 그의 대표작으로 알려진 『미합중국USA, 1930-1936』은 『북위 42°선The 42nd Parallel』, 『1919년』, 『거금The Big Money』이라는 세 편의 소설로 구성되어 있어 분류가 애매하긴 하다. 그렇더라도 20세기 위대한 소설 목록에 여전히 이름이 올라 있다.

헤밍웨이와 더불어 더스 패서스도 잃어버린 세대의 일원으로 거론된다. 잃어버린 세대란 거트루드 스타인이 만든 말로, 제1차 세계대전의 참상으로 심리적 상처를 입은 작가들을 지칭하는 말이다. 무엇을 믿어야 할지 모르는 상태로 내버려졌다는 의미에서 '잃어버린' 사람들인 것이다.

더스 패서스의 경우 전쟁 중에 프랑스와 이탈리아에서 구급차를 몰았다. 그는 당시의 경험을 바탕으로 반전反戰 소설 『3인의 병사Three Soldiers, 1921』를 썼다. 그 후 패서스는 위대한 3부작을 쓰려고 시야를 넓혔다. 3부작은 1900년부터 1930년까지 미국인들의 삶을 거만한 야심가와 온화한 정비공 등 열두 명의 시각에서 연대기적으로 기술한 것이다.

분량도 방대하지만 허구적 신문 기사를 오려 내어 배치한 '콜라주 기법'은 혁신적이었다. 이에 큰 감명을 받은 장 폴 사르트르는 더스 패서스를 생존하는 가장 위대한 작가라며 찬사를 보냈다.

그러나 한때 열성적인 사회주의자였던 더스 패서스가 갈수록 우파 성향으로

기울면서 문학계에서의 인기도 덩달아 시들해졌다. 그러나 후에 『조국을 쌓아 올린 사람들The Men Who Made the Nation, 1957』, 『세기의 중간Midcentury, 1961』 등의 저작을 발표하면서 오명을 씻기 위한 노력을 기울였다.

그 후 그는 50대에는 끔찍한 교통사고로 아내를 잃었고 자신은 한쪽 눈을 실명하는 비극을 겪었다.

더스 패서스는 우여곡절 끝에 문학적 유명세를 얻은 예로 언급하기에 좋은 인물.

호메로스 | 시인

Homeros / BC 12세기~8세기

호메로스의 정체를 아시나요?

호메로스는 맹인이었을까? 보통 그렇다고들 하지만 사실 호메로스에 대해서는 알려진 게 거의 없어서 이제는 호메로스가 눈먼 방랑 시인이라는 사실을 곧이곧대로 믿는 사람은 없을 것이다.

그의 위대한 서사시 「일리아스Ilias」, 「오디세이아Odysseiâ」는 여러 저자의 작품이라는 게 중론이다. 두 편 모두 구전으로 내려오는 시라서 시간이 흐르면서 변형되었고, 시마다 제각각 다른 사람이 지었을 것이라는 추측이 나오는 것도 충분히 타당한 일이다.

따라서 누군가가 '호메로스'라고 지칭할 때는 특정 저자가 아니라 기원전 12세기에서 8세기 사이에 그리스어로 지어진 두 편의 긴 이야기 시 자체를 가리킨다고 봐도 좋다.

「일리아스」는 트로이 전쟁을 줄거리로 한 일화로, 트로이의 왕자 헥토르가 그리스의 전사 아킬레우스의 손에 목숨을 잃는 장면으로 막을 내린다. 시적 아름다움과 생생한 폭력이 교차하며 간결한 문장으로 독자를 압도하는 힘을 지닌 작품이다.

그런데 「오디세이아」는 전혀 다르다. 그리스 이타카 섬의 왕인 오디세우스가 트로이에서 귀환하는 여정과 마녀와 괴물을 상대로 싸우는 모험 이야기, 마침내 귀향하여 집을 비운 동안 아내 페넬로페에게 구혼한 무리들을 응징하는 이야기다. 이 작품은 더욱 쾌활한 분위기에 기지와 생동감이 넘치며 인간적인 묘

사 틈틈이 유혈이 낭자한 공포의 장면이 등장한다.

호메로스에 대해 알려진 게 거의 없다 보니 그의 정체를 놓고 검증되지 않은 주장도 많이 나돈다. 하드리아누스 황제는 아폴로 신탁에서 호메로스가 오디세우스의 손자라는 이야기를 들었다고 한다. 19세기의 소설가 새뮤얼 버틀러는 시칠리아에 살던 한 젊은 여성이 「오디세이아」의 저자라고 주장하기도 했다. 심지어 호메로스가 오디세우스 자신이라는 귀가 솔깃한 주장도 있다.

트로이 전쟁에 대한 이야기가 무르익었을 무렵 한마디.
"호메로스의 정체를 아시나요?"

호르헤 루이스 보르헤스 | 소설가

Jorge Luis Borges / 1899~1986

본질적으로 보르헤스의 분위기로군요.

아르헨티나의 위대한 문인 보르헤스는 단편소설 작가였다. 단편을 좋아하기도 했지만 워낙 시력이 나빠서 장편소설을 쓸 만큼 오랜 시간 앉아서 글을 쓰지 못했다.

시간이 흐를수록 보르헤스는 시를 선호했다. 시는 여러 쪽에 걸쳐 써 놓은 글을 살펴볼 필요 없이 작품 전체를 머릿속에 담아 놓을 수 있어서다. 시든 단편소설이든 그의 글은 14페이지를 넘어가는 경우가 없었다.

그는 장편소설에 대해 이런 말을 한 적도 있다. "5분이면 완벽하게 전달할 아이디어를 장장 500페이지에 걸쳐 쓴다는 것은 고된 일일 뿐만 아니라 제정신인 사람이 할 일이 아니다."

진지하게 한 말일까? 보르헤스와 관련해서는 아리송한 일이 많다. 문학적 장난을 즐겼던 그는 오로지 자기 머릿속에나 존재하던 책에 대해 서평을 쓰기도 했다. 때로는 에마누엘 스베덴보리Emanuel Swedenborg 같은 유명한 작가의 알려지지 않은 단편소설을 번역했다는데 알고 보니 원작자가 보르헤스였다.

그는 마술적 사실주의magical realism라는 장르를 일군 작가로 인정받지만 여기에는 오해의 소지가 있다. 보르헤스의 소설에는 마술적 사실주의의 특징으로 분류되는 '동화 속 옛날 옛적 분위기'가 없다. 물론 기괴하고 마법과도 같은 사건이 지적이고 이해하기 어려운 방식으로 벌어지긴 한다.

소설 『알렙El Aleph, 1945』은 한 남자가 우연히 타임머신을 발견하면서 세상에

서 벌어지는 모든 일을 목격한다는 이야기다. 보르헤스의 작품에는 거울, 도서관, 미로라는 모티브가 반복적으로 등장한다.

나중에 보르헤스는 시력을 완전히 잃었다. 어머니가 99세로 세상을 뜰 때까지 맹인이 된 아들과 함께 살며 극진히 돌보았다고 한다.

심오한 실존적 질문을 던지는 수준 높은 공상과학소설을 만난다면?

"본질적으로 보르헤스의 분위기로군요."

How to sound Cultured

유레카!

빛처럼 스치는 갑작스러운 깨달음으로
인생이 한순간에 바뀌는 경우가 있다.

랠프 월도 에머슨 | 알베르트 슈바이처 | 알베르트 아인슈타인

Ralph Waldo Emerson | Albert Schweitzer | Albert Einstein

랠프 월도 에머슨 | 철학자

Ralph Waldo Emerson / 1803~1882

에머슨 같은 초월주의자로군요.

랠프 월도 에머슨은 어느 날 파리 식물원을 거닐다가 갑자기 큰 깨달음을 얻었다. 그에게 영감을 준 것은 식물원의 경탄할 만한 아름다운 경치뿐만이 아니었다. 모든 것이 체계적으로 배치되었던 덕분에 만물 사이의 위대한 연결성을 꿰뚫어 보았던 것이다. 그 순간 에머슨은 유일신 하나님이라는 진리를 버리고 신이 자연과 만물에 깃들어 있다고 믿는 초월주의자가 되었다.

보스턴에서 나고 자란 에머슨은 원래 목사였다. 그러다가 아내와 두 형제가 먼저 세상을 뜨자 비탄에 빠졌다. 그리고 하나님이 사람의 일을 친히 주관한다는 기독교 사상에 의문을 품기 시작했다.

그는 결국 목회의 길을 접고 대신 강연자로 대중들 앞에 섰다. 「자기 신뢰」 등의 강연 내용을 읽기 편한 에세이로 묶은 두 권의 『에세이집Essays, 1841-1844』은 베스트셀러가 되었고 그 덕에 에머슨은 많은 수입을 올렸다. 그는 영적 초월주의와 더불어 각자가 미국의 정치적 독립에 필적하는 개인적 독립을 이루도록 노력해야 한다고 설파했다. 재미없고 말만 잘하는 미국의 '개인주의'를 때로는 꾸밈없이, 때로는 열렬하게 비판하는 그가 사람들에게 미친 영향은 지대했다. 다른 초월주의자인 헨리 데이비드 소로부터 시인 월트 휘트먼에 이르기까지 많은 사람이 에머슨의 영향을 받았다.

에머슨은 오늘날 자주 입에 오르내리는 이름은 아니지만 여전히 19세기 미국의 지성인 중 가장 중요한 사람으로 손꼽는다. 개인성을 강조한 낭만주의자 매슈

아널드는 19세기 영문학 중 가장 위대한 성취는 워즈워스의 시와 에머슨의 수필이 이루었다고 평가했다.

비평가 해럴드 블룸은 에머슨의 이론이 의도치 않게 기독교를 대체할 만한 다른 종교의 발생을 자극해 몰몬교와 크리스천 사이언스가 탄생했다고 지적했다.

신을 믿지는 않지만 존재한다고 말하는 사람에게 한마디.

"그러니까 당신은 에머슨 같은 초월주의자로군요."

알베르트 슈바이처 | 의사, 선교사
Albert Schweitzer / 1875~1965

슈바이처가 말한 생명에 대한 경외는 어디 있나요?

"인간은 자신이 할 수 있는 일을 할 뿐이다. 하지만 하루종일 자기 일을 열심히 하다 보면 밤에 잠을 잘 수 있고 다음 날 또 일할 수 있다."

이런 말을 남긴 알베르트 슈바이처는 자신의 주장을 실천으로 옮기면서 살아 간 보기 드문 사람이다.

젊을 때 그는 서른 살이 되면 남을 돕는 일에 헌신하겠다고 마음먹었다. 그는 여자들을 따라다니거나 술에 취하는 법이 없었다. 대신 성경 연구에 매진했다.

슈바이처는 자기 말을 지키려고 7년 동안 스트라스부르 대학에서 의학을 전공 한 후 아프리카로 떠났다. 그러고는 가봉에 알베르트 슈바이처 병원을 설립한 후 세상을 떠날 때까지 대부분의 시간을 그곳에서 지내면서 환자들을 돌보 았다.

어느 날 그가 탄 배가 하마 떼 사이로 나아갔는데 그 순간 그는 '생명에 대한 경외Ehrfurcht vor dem leben'라는 엄청난 깨달음을 얻었다. 간단히 말하면 그것은 타인을 위해 일해야 한다는, 나름의 윤리관 같은 것이었다. 슈바이처는 이후 집필한 저서를 통해 자신의 윤리관을 설득력 있게 표현했고 1952년에 노벨평 화상을 수상했다.

물론 그에 대한 비판의 목소리도 있다. 슈바이처는 '사람을 낚는 어부'가 되라 는 예수의 가르침과 더불어 조국 독일의 식민 지배에 대한 죄책감으로 타인을 위한 삶을 선택했다고 말했다. 그러나 슈바이처 역시 식민 지배자의 오만함으

로 가봉 주민들을 대했다고 비판하는 사람도 있다.

말년에는 알베르트 아인슈타인, 버트런드 러셀 등과 함께 핵 확산에 반대하는 운동을 주도했다. 한편 그는 리하르트 바그너, 바하의 음악에 조예가 깊었고 오르간 연주에도 능했다.

키스를 시도하는 상대를 혼란에 빠뜨리고 싶다면?

"슈바이처가 말한 생명에 대한 경외는 어디 있나요?"

알베르트 아인슈타인 | 물리학자

Albert Einstein / 1879~1955

전차가 빛의 속도로 움직이면 어떻게 될까?

1905년 어느 날, 스위스 베른의 특허청 직원으로 일하던 아인슈타인은 집으로 가는 전차 속에서 문득 전차가 빛의 속도로 움직이면 어떤 결과가 벌어질까 하는 의문을 떠올렸다. 그리고 곰곰이 생각한 끝에 그러면 시간이 좀 더 천천히 흐를 것이라는 결론에 이르렀다. 아인슈타인은 1905년 말에 이런 내용의 '특수상대성이론'을 담은 논문을 발표했다. 이어 빛이 에너지 덩어리로 구성되어 있다는 광양자이론, 물질이 원자구조로 이루어져 있다는 브라운운동의 이론과 같은 다른 논문도 발표했다. (사실 이 세 논문은 그의 첫 아내 밀레바 마리치와 공동연구, 저술한 것이라고 한다.)

「특수상대성이론Special Theory of Relativity, 1905」에는 앞서 200년 동안 우주 관련 이론을 지배했던 아이작 뉴턴 경의 이론에서 벗어나는 획기적인 내용이 담겨 있었다. 대부분의 사람은 시간과 공간을 신뢰할 만한 상수라고 생각했지만 아인슈타인은 시공간이 그리 간단하지 않음을 증명했다. 또한 그가 특수상대성이론을 발표하고 10년 후에 내놓은 「일반상대성이론General Theory of Relativity, 1916」은 뉴턴의 중력이론조차 의심하게 만들었다. 그의 이론에 의하면 비행기에서 뛰어내린 낙하산 부대원은 보이지 않는 힘의 작용으로 지면으로 빨려 가는 것이 아니라 중력의 영향으로 공간이 휘어 지표면을 향해 떨어진다는 것이다.

1921년 노벨물리학상을 수상하면서 아인슈타인은 세계적인 명사가 되었다.

그리고 그의 넓적한 얼굴과 헝클어진 머리는 천재의 전형적 이미지로 자리 잡았다.

아인슈타인에 대한 상식 한 가지 더. 아인슈타인이 사망한 날 근무하던 병리학자가 그의 뇌를 훔치는 사건이 벌어졌다. 그러고는 수십 년 동안 뇌를 보관했다가 지적 능력이 뛰어난 고인의 뇌에 어떤 특이점이 있는지 보려고 뇌를 열어보았다. 당연히 아무것도 없었다. 이 일은 결국 위대한 인물의 시신을 터무니없이 훼손한 해프닝으로 끝났다.

오늘날의 물리학은 '후기 아인슈타인 물리학'이라 불릴 정도로 아인슈타인의 물리학에 미친 영향은 대단하다.

How to Sound Cultured

사촌과의 사랑

요즘에는 사촌과 결혼할 수 없다.
둘이 사랑하는 것만으로도 낙인이 찍힐 것이다.
하지만 과거에는 사촌 간의 사랑이나 결혼이 그리 큰일이 아니었다.
찰스 다윈, 알베르트 아인슈타인 모두 사촌과 결혼했다.
그리고 여기에 소개하는 두 사람도……

시어도어 드라이저 | 앙드레 지드
Theodore Dreiser | André Gide

시어도어 드라이저 | 소설가
Theodore Dreiser / 1871~1945

드라이저의 접근법을 택하겠어요.

미국 소설가 시어도어 드라이저는 두 편의 소설로 유명해졌고 그 소설들은 모두 할리우드 영화로 제작되었다.

첫 번째 소설 『시스터 캐리Sister Carrie, 1900』는 도시로 올라온 한 시골 처녀가 기업인의 내연녀가 되는 이야기다. 그 처녀는 남자가 재산을 잃자 미련 없이 그를 버리고 떠났고 나중에 유명한 영화배우가 된다.

다른 소설 『아메리카의 비극An American Tragedy, 1925』은 「젊은이의 양지A Place In The Sun」라는 영화로 제작되기도 했는데, 변변찮은 배경의 청년이 매력적인 상속녀와 만나려고 임신한 여자 친구를 살해한다는 내용이다.

드라이저는 원하는 것을 이루려고 물불을 가리지 않는 야심 찬 인물들을 통해 아메리칸 드림의 어두운 진실을 조명했다. 이 작품은 다소 불편한 방식으로 서사를 진행하는데, 그 과정을 통해 적발되는 것은 미국에서의 삶을 위해 태연하게 받아들인 삶의 관습들이었다.

드라이저의 연애사를 살펴보면 그 소설들이 자신의 이야기를 그린 것처럼 보이기도 한다. 드라이저는 잡지사 동료의 딸과 결혼했는데 그녀는 십대의 어린 아이였다. 그녀와의 첫 번째 결혼에 실패한 후 뉴욕에서 한 미술가를 만나 동거했는데 그녀는 자신보다 스무 살이나 어렸다. 두 번째 결혼은 육촌인 헬렌과 했는데 그녀도 아주 어린아이였다.

어린 신부와 사랑을 나눈, 어찌 보면 행운이라 할 그에게는 가까스로 사고를

피해 가는 운도 따랐다. 1912년에 타이타닉호에 승선할 예정이었지만 마지막 순간에 돈을 아끼려고 다른 배로 갈아타는 바람에 수장되는 것을 면하고 목숨을 구한 것이다.

두 가지 여행 옵션에서 저렴한 쪽을 고르면서 농담 한마디.

"시어도어 드라이저의 접근법을 택하겠어요."

앙드레 지드 | 소설가

Andre Gide / 1869~1951

예술이 꽃피던 시기에 특별히 번성했다더군요.

앙드레 지드는 사촌 누나 마들렌과 결혼했다는 사실 외에도 결혼하지 말았어야 할 이유가 또 있었다. 자신이 젊은 남성들에게 더 끌린다는 사실을 알았기 때문이다. 북아프리카 여행은 그의 성향을 확인시켜 준 계기였다.

그는 마들렌과 결혼 후 20년 동안이나 한 번도 잠자리를 함께하지 않았다. 그러고는 어느 날 자신의 결혼식에 들러리를 섰던 남자의 열다섯 살짜리 아들 마크 알레그레와 눈이 맞아 도망쳤다. 마들렌은 너무 화가 나서 지드가 보냈던 편지를 전부 태워 버렸다고 한다.

지드는 알레그레와 10년 동안 같이 살았는데 그사이 잠시 이성에게도 한눈을 팔았다. 그 결과 딸이 태어나는 바람에 알레그레와의 관계가 냉랭해졌다. 결국 이번에는 알레그레가 지드의 전철을 밟아 아프리카로 여행을 떠났는데, 그곳에서 그는 지드와는 정반대의 체험을 한다. 1927년 콩고에서 자신이 여러 여성에게 매력을 느끼는 이성애자임을 깨달은 것이다. 그 후 그는 지드와는 친구로만 지냈다.

지드는 자신을 멈춰 서게 한 것에 충실할 때 자신을 완성시킬 수 있다고 믿었다. 『배덕자 L'Immoraliste, 1902』에 나오는 지식인은 북아프리카에서 소년들과 관계 맺는 일이 행복의 비결임을 깨닫는다. 『좁은 문 La porte etroite, 1909』의 여주인공은 교회에서 사랑하는 이를 버리고 신에게 헌신하라는 목소리를 듣는다. 말할 것도 없이 이것은 모두를 불행으로 이끄는 결정이었다.

지드 자신이 가장 높게 평가한 소설은 『코리동Corydon, 1924』으로, 플라톤식의 대화 네 편을 통해 동성애를 논하고 있다. 여기에서 지드는 동성애가 부자연스러운 것이 아니며 실은 예술이 꽃피던 시기에 특별히 번성했다고 주장하고 있다. 오히려 이성애를 엄격하게 고집하는 태도야말로 작위적이라고 꼬집었다. 지드는 1947년 노벨문학상을 수상했다. 그가 사망하고 수년이 지난 후 교황청은 지드의 소설을 금서로 지정했다. 400년 전 또 다른 프랑스인처럼 금지의 대상이 된 것이다.

동성애를 논하는 자리에서 지드의 주장을 인용한다.
"예술이 꽃피던 시기에 특별히 번성했다더군요."

FRANÇOIS
RABELAIS

FEDERICO
FELLINI

NICOLAUS
COPERNICUS

How to Sound Cultured

바티칸의 반대

가톨릭교회는 때때로 모종의 금지를 해야 한다는 충동을 느끼는 듯하다.

프랑수아 라블레 | 페데리코 펠리니 | 니콜라우스 코페르니쿠스
François Rabelais | Federico Fellini | Nicolaus Copernicus

프랑수아 라블레 | 소설가

Francois Rabelais / 1494~1553

라블레적인 인물?

라블레의 초창기 소설은 부도덕한 인물이 곤경에 빠지는 뻔한 이야기가 주를 이루어 세간의 눈길을 끌지 못했다. 그러나 그의 대표작인 『가르강튀아와 팡타그뤼엘La vie de Gargantua et de Pantagruel, 1532-1534』 시리즈는 파격적 내용을 담아 가톨릭교회가 금서로 지정했다. 그럼에도 불구하고 프랑수아 라블레는 16세기 프랑스 르네상스 문학을 대표하는 작가로 우뚝 섰다. 그가 종종 영국의 셰익스피어, 에스파냐의 세르반테스와 비견되는 것은 그 때문이다.

라블레는 다재다능한 사람으로 박식가이자 의사, 수도자였다. 라블레 못지않게 그의 소설도 종잡을 수 없이 다채로웠다. 초기의 작품 두 편에서는 가르강튀아, 팡타그뤼엘이라는 거인들이 주축이 되어 음식과 술을 탐닉하고 허풍을 떤다. 또 다른 소설에서는 등장인물들이 '신성한 병'을 찾아 임무를 수행하는 과정을 그렸다. 가르강튀아는 엄청난 식욕을 지닌 거인인데 몸집만큼 지식욕과 체력이 왕성하다. 라블레는 가르강튀아를 통해 중세 봉건사회의 모순과 가톨릭교회의 병폐를 신랄하게 비판한다.

라블레의 글에는 공상, 유머, 말장난, 이중적 의미가 있는 어구가 가득하다. 소설 속 주인공들이 반복해서 말하는 "그대가 하고 싶은 것을 행하라."라는 모토는 라블레 자신의 좌우명이기도 했다. 성직자였던 사람이 한 말이라고는 생각되지 않지만 말이다. 삶에 대한 라블레의 태도 또한 제멋대로였으며 솔직했다. 라블레는 유쾌한 사람으로 세상을 떠날 때도 딱 한 줄의 유언을 남겼다고 한다.

"나는 가진 것이 없고 많은 빚을 졌다. 내게 남은 모든 것을 빈자들에게 주노라."

하지만 라블레는 많은 것을 남겼다. 그가 이룩한 르네상스 문학의 유산은 오노레 드 발자크, 귀스타브 플로베르에 전달되어 근대성의 한 축을 형성한 것이다.

음식, 술, 섹스 같은 육체적 쾌락을 즐기며 도덕성이 부족한 호감형 허풍쟁이들을 일컬어 '라블레적(的)'이라는 표현을 쓴다.

페데리코 펠리니 | 영화감독

Federico Fellini / 1920~1993

「사티리콘」의 한 장면 같군요.

페데리코 펠리니의 고전 영화 「달콤한 인생La Dolce Vita」이 바티칸의 심기를 불편
하게 한 부분은 알몸 노출 장면이었다. 바티칸에서 어찌나 통렬하게 비판했던지
여론이 시끄러웠고 그 이유가 궁금한 사람들이 극장으로 몰려들었다. 덕분에 이
영화는 고국 이탈리아에서 박스 오피스 기록을 깨는 기염을 토했고, 생계를 해결
하느라 급급했던 펠리니는 돈방석에 올라앉았다.

풍부함, 초현실성, 절망 어린 쾌락주의는 '펠리니풍風'으로 분류할 만한 요소다.
즉 그의 영화는 뼛속 깊이 이탈리아인들을 닮았다.

제2차 세계대전 종전을 앞두고 한창 삶이 곤궁했던 시절 펠리니는 미군을 상대
로 캐리커처 그리는 일을 했다. 몇몇 영화감독들이 펠리니의 '퍼니 페이스 숍'에
들르곤 했다. 덕분에 감독들과 대화를 나눌 기회를 얻은 그는 그런 인연으로 영
화대본 작업을 맡았고 상업적으로도 성공한 감독이 되었다. 두 편의 영화에서 주
연을 맡은 줄리에타 마시나는 펠리니의 아내였는데, '펠리니-마시나'라는 합성
어가 생겨날 만큼 두 사람의 연합은 매끄러웠다. 이어 「길La Strada」, 「카비리아의
밤 Le Notti Di Cabiria」 등의 연출까지 맡았다. 펠리니의 연출 스타일이 잘 드러난 「달
콤한 인생」은 창의성의 귀환을 알리는 작품으로 환영받았다. 전쟁 이후의 숙취
가 완전히 해소되었음을 방증하는 영화였다. 펠리니가 신호탄을 쏘아 올리기 전
까지, 이야기는 네오리얼리즘의 율법을 벗어나기가 힘들었던 것이다.

세련된 이미지의 마르첼로(마르첼로 마스트로야니)는 낭만적이지만 선정적인

384

기사를 다루는 잡지의 기자인데 로마를 방문한 미국 영화배우인 실비아(아니타 에크베르크)와 하룻밤을 보낸다. 이 영화는 가슴이 크기로 유명한 에크베르크가 트레비 분수로 들어가는 장면이 유명하다.

요즘 뉴스에 자주 등장하는 '파파라치'라는 말도 이 영화에서 유래된 것이다. 가십거리를 쫓아다니는 단역의 사진기자 이름이 파파라초였다.

퇴폐적 파티 장면을 흔히 '펠리니풍(風)'이라 하는데, 여기에 동성애 요소까지 있다면?

"펠리니의 영화 「사티리콘」의 한 장면 같군요."

니콜라우스 코페르니쿠스 | 천문학자

Nicolaus Copernicus / 1473~1543

코페르니쿠스적 전환이로군요.

'코페르니쿠스적 전환Copernican revolution'은 일종의 반란, 저항과 연관된 말처럼 들린다. 여기에서 '전환'이란 행성의 공전을 가리킨다.

그의 사상이 '거대한 전환'이 될 수 있었던 이유는 그가 당대의 표준을 정면으로 거슬렀기 때문이다. 여기에서 표준이란 프톨레마이오스의 천문 체계였다. 지구는 세계인과 그들이 이룩한 문명의 초석이었고 그 기반 위에서 가장 강고히 자리 잡은 것은 가톨릭교회였다. 코페르니쿠스의 이론은 참과 거짓 말고도 신념까지 위배하는 불경한 것일 수 있었다. 하지만 그가 제기한 의구심은 천체에 관한 진리를 좀 더 명확한 것으로 만들었다. 그 역시 엄격한 실험과정을 거치지 않았지만, 기반을 뒤흔든 그의 직관은 근대적 합리성에 주춧돌을 마련한 셈이었다.

폴란드의 철학자 니콜라우스 코페르니쿠스는 역사상 처음으로 지구가 아닌 태양이 우주의 중심이라는 '지동설'의 구체적인 이론을 제시했다. 코페르니쿠스가 말한 '전환'이라는 말은 태양이 지구 주위를 도는 것이 아니라 지구가 태양 주위를 '공전'하는 것을 의미했다.

코페르니쿠스는 천문학자인 동시에 의사, 경제학자, 시인이었고 음산한 날씨의 북유럽 바르미아 지방의 공직자였다. 지동설이 지구가 우주의 중심이라는 '천동설'과 배치되다 보니 그는 가톨릭교회가 자신을 이단으로 지목할까 봐 두려워했다. 그래서 숨을 거둘 때까지 『천체의 회전에 관하여De revolutionibus orbium

coelestium, 1543』의 발표를 미루었다. 뇌졸중으로 의식불명 상태였던 그는 첫 인쇄본을 손에 쥐여 주자 얼굴에 미소를 머금고 숨을 거두었다고 전해진다.

당시 과학자들조차 코페르니쿠스의 이론을 받아들이는 데 수십 년이 걸렸다. 그들은 코페르니쿠스가 상식을 거슬러 똑똑한 체한다고 여겼다. 만약 그의 말대로 지구가 우주를 돌아다닌다면 공중으로 던진 사과가 즉시 날아가 버리지 않는 이유는 무엇인가? 왜 사과는 땅으로 떨어지는가? 이런 질문은 세기가 바뀌어 영국의 과학자 아이작 뉴턴이 답하기 전까지는 풀 수 없는 문제였다.

이전의 모든 상식을 뒤집는 새로운 이론을 접했을 때 한마디.

"코페르니쿠스적(的) 전환이로군요."

How to Sound Cultured

신경쇠약증

혹시 신경쇠약에 걸리거든 (그럴 가능성은 충분하니까)
과거에 다수의 문화계 위인들도 겪은 일이라 생각하며 위안을 찾자.
뉴턴, 니체, 베리만, 그리고 여기 소개하는 몇몇 사람도
신경쇠약으로 고생했다.

아이작 뉴턴 | 뮤리엘 스파크 | 칼 구스타프 융
Isaac Newton | Muriel Spark | Carl Gustav Jung

아이작 뉴턴 | 과학자
Isaac Newton / 1642~1727

뉴턴 같은 사람이로군요.

많은 유명인이 문란한 생활을 했지만 아이작 뉴턴은 자신의 몸을 깨끗하게 지켰고 볼테르Voltaire의 말에 의하면 총각으로 세상을 떠났다. 볼테르의 말이 사실인지는 알 수 없으나, 나무에서 떨어지는 사과를 보고 중력에 대한 아이디어를 얻었다는 일화는 뉴턴 본인이 사실이라 밝혔다.

근대 과학의 아버지로 추앙받는 뉴턴은 사실은 남몰래 연금술을 연구했고 성경의 정확한 연대표를 작성하려고 시도했다. (그는 2060년에 종말이 찾아온다고 계산했다.) 노년에는 조폐국장으로 일했는데 위조지폐 범인들을 잡으려고 정체를 숨긴 채 선술집에 잠행하기도 했다. 때때로 체포에 성공했고 범죄자들은 처형당했다. 물론 뉴턴이 과학 분야에서 이룬 거대한 업적과 비교하면 이런 것들은 잡담에 불과한 이야기다.

그는 중력을 발견하고 미적분을 고안했으며 소형 반사망원경을 제작해 모든 파장의 빛이 합성되어 백색광을 이루는 원리를 설명함으로써 광학 분야에 지대한 공헌을 했다. 더불어 『자연철학의 수학적 원리Philosophiæ Naturalis Principia Mathematica, 1687』에서는 우주를 지배하는 물리의 기본법칙을 규정했다. 과학자들은 알베르트 아인슈타인이 수정이론을 제시하기 전까지 200년 동안 뉴턴의 이론을 복음처럼 받아들였다.

뉴턴은 언젠가 이런 말을 남겼다. "세상 사람들 눈에 내가 어떤 사람으로 비치는지 모르겠다. 하지만 내가 생각하는 나는 바닷가에서 노는 소년이다. 눈앞에는

아무것도 발견되지 않은 진리라는 거대한 대양이 펼쳐져 있고, 이따금 더 매끈한 돌이나 예쁜 조개껍데기를 발견하고 즐거워하는 그런 소년이다."

그러나 세상이 생각하는 뉴턴은 달랐다. 많은 이가 그를 역사상 가장 위대한 과학자로 기억한다. 그렇다고 뉴턴이 완벽한 인간이었다는 말은 아니다. 1693년 뉴턴은 벗들을 향해 터무니없는 비난을 하다가 신경쇠약에 걸렸다.

지적이며 완벽한 것 같지만 사실은 전혀 그렇지 않은 사람을 가리켜 말한다.

"뉴턴 같은 사람이로군요."

뮤리엘 스파크 | 소설가

Muriel Spark / 1918~2006

히틀러와 무솔리니를 비웃어야 하는 것
아니었을까요?

1954년 T. S. 엘리엇의 책을 연구하던 소설가 뮤리엘 스파크는 갑자기 큰 충격을 받았다. 엘리엇이 시에 자신에게 보내는 암호를 써넣었다는 확신이 든 것이다. 당시 그녀는 불안감에 시달렸는데 천주교로 개종하면서 조금씩 영적으로 평안을 얻었다.

종교의 힘으로 피해망상증에서 회복한 스파크는 『진 브로디 양의 전성시대The Prime of Miss Jean Brodie, 1961』라는 대표작을 내놓았다.

이 소설은 스코틀랜드 여학교에서 만난 교사의 이야기로, 독자들에게 많은 공감을 주었다. 이 소설은 학생인 샌디 스트레인저의 눈을 통해 '브로디' 일가의 교육이 흥미로울 정도로 효율성이 전혀 없다는 사실을 보여 준다. 이 소설은 1969년 매기 스미스 주연으로 훌륭하게 영화화되었는데 "감수성이 예민한 나이의 소녀 하나를 주세요. 그 애는 평생 내 거예요."라고 선언한 구절이 유명하다.

『죽음을 기억하라Memento Mori, 1959』, 『운전석The Driver's Seat, 1970』 등 그녀의 다른 소설도 기지에 넘친다. 스파크는 인물들의 실패를 신랄하게 비판하며 폐부를 찌른다. 감정이입이 부족하다는 비평가들의 지적에 스파크는 때로는 풍자가 더 낫다고 응수했다. "대중은 히틀러와 무솔리니를 보고 감동할 게 아니라 비웃어야 했지요."

하지만 뮤리엘 스파크의 작품은 작가가 구성에 강박장애를 가진 게 아닐까 싶을 정도로 지나치게 통제된 점을 지적하는 사람도 있다. 이런 맥락에서 스파크는 자

신의 소설을 반드시 남성이 번역해야 한다고 주장했다.

남자들과의 악연을 따져 봤을 때 남성 번역가를 고집했다는 사실은 의외다. 남편 시드니는 조울증 진단을 받았고 애인이었던 데렉은 스파크가 유명해지자 그녀가 보냈던 편지를 판매하고 근거 없는 책까지 펴냈다. 나중에 스파크는 조각가 페넬로페 자딘Penelope Jardine과 토스카나에서 살았다.

의견이 진지하지 못하다는 핀잔을 들으면 스파크의 말을 인용한다.
"뮤리엘 스파크가 그러더군요.
히틀러를 보고 감동할 게 아니라 비웃어야 했다고."

칼 구스타프 융 | 심리학자

Carl Gustav Jung / 1875~1961

믿지 않습니다. 알 뿐이지요.

취리히 호숫가에는 볼링겐 타워라는 건물이 있다. 분석심리학의 창시자인 칼 구스타프 융이 설계하고 직접 공사에도 참여한 집으로, 그는 업무에 지칠 때면 이곳에 와서 쉬곤 했다. 집을 보면 융이 어떤 사람인지 알 수 있다. 수도와 전기가 없는 소박한 집으로, 인간 무의식의 원시 자연에 대한 융의 사상을 잘 드러낸다. 융은 무의식을 판독하거나 통제할 대상이 아니라 탐색하고 인정해야 할 대상이라고 생각했다. 이런 점에서 한때의 멘토였던 프로이트와 의견이 달랐다.

융의 사상은 종종 프로이트와 대조를 이룬다. 예를 들어 융은 프로이트가 인간의 정신발달에서 성의 역할을 지나치게 강조한다고 보았다. 두 사람 사이의 균열은 융에게 트라우마와도 같은 상처를 남겨 신경쇠약으로까지 이어졌다. 당시에는 큰 고통을 받았으나 시간이 지나 보니 그때의 불안감이 무의식의 작용에 대한 통찰력을 얻는 데 도움을 주었다고 융은 회고했다.

심리학자들은 종교를 감정적으로 의지하는 경향이 있다. 하지만 융은 신이 존재하느냐 안 하느냐, 라는 질문은 중요한 문제를 가린다고 주장했다. 핵심은 전능한 창조자의 '원형'이 인간의 무의식에 부인할 수 없이 실재한다는 점이다.

테레사 수녀가 고해신부에게 보낸 편지가 공개된 바 있다. 여기에는 신의 실재를 느낄 수 없어 고통스럽다는 절절한 호소가 담겨있다. 하지만 '원형'을 고안해 낸 융은 사정이 달랐다. 1959년 인터뷰에서 신을 믿느냐는 질문을 받았을 때, "믿지 않습니다. 알 뿐이지요."라고 답한 것이다. '원형'은 융이 만들어 낸 주요

용어 중의 하나로 사기꾼, 홍수, 신과 같이 여러 세대와 문화에 걸쳐 인간의 정신
세계에 등장하는 특정 인물, 아이디어를 지칭할 때 사용하는 용어로 융은 이것이
'집단 무의식'을 형성한다고 했다. 융은 또한 '내향적', '외향적'이라는 용어를 만
든 사람이기도 하다.

신을 믿느냐는 질문에는 칼 융의 말을 인용하여 대답한다.

"믿지 않습니다. 알 뿐이지요."

참신한 표현

자기 분야에서 업적을 이루는 한편 유용한 표현을 만들거나
혹은 만드는 데 영감을 준 사람들이 여기 있다.

드니 디드로 | 스탕달 | 앙드레 말로
Denis Diderot | Stendhal | André Malraux

드니 디드로 | 철학자
Denis Diderot / 1713~1784

에스프리 데스칼리에!

기발한 생각이 떠올랐지만 적절한 때를 놓쳐 애석한 적이 있을 것이다. 이 상황에 딱 맞는 표현이 있다. 바로 프랑스 철학자 드니 디드로가 만든 '에스프리 데스칼리에l'esprit d'escalier'라는 표현이다. (영어로는 '계단에서 떠오른 아이디어'라고 번역된다.)

디드로가 만찬 자리에서 모욕을 당하고는 씩씩거리며 방문을 박차고 나간 적이 있다. 계단을 다 내려왔을 때쯤 상대의 코를 납작하게 해 줄 번뜩이는 아이디어가 떠올랐다. 하지만 다시 위층으로 올라가 그 아이디어를 써먹을 수는 없었다. 사람이 우스워 보일 위험이 있기 때문이다. 여기에서 '에스프리 데스칼리에'라는 말이 유래되었다.

디드로는 계몽주의의 선구자였다. 그는 사람들의 생각을 도우려고 『백과전서 Encyclopédie, 1751-1766』를 편찬했는데, 이 책은 디드로가 전부 집필한 것이 아니라 여러 사람이 집필한 것을 모아서 편집한 것이다. 이전의 백과사전은 한 사람이 집필해서 저자 한 사람의 제한된 지식만 담겨 있었는데 이 책은 여러 사람이 함께 집필해 더욱 종합적인 내용의 책으로 완성되었다. 『백과전서』에 포함된 일부 항목은 그 자체로 혁명적이었다.

예를 들어 "정부는 시민의 복지에 관심을 두어야 한다."는 표현은 당국의 분노를 사기에 충분했다. 디드로는 낙관적인 프로젝트를 추진한 사람이었지만 실제로 비관론자였다. 그러다가 이신론을 거쳐 무신론에 이르렀고 결국 투옥되었다.

그는 인간에게 자유의지가 없으며 인성과 행동은 철저히 유전형질의 지배를 받는다고 생각했다. 그가 맹렬하게 종교에 반대했음은 말할 필요도 없다. 교회에 대한 반감은 수녀였던 누이가 수녀원장 때문에 과로사했을 때 극에 달했다.

기발한 생각이 떠올랐지만 적절한 때를 놓쳐 애석할 때 한마디.

"에스프리 데스칼리에!"

스탕달 | 소설가

Stendhal / 1783~1842

스탕달 신드롬 때문이에요.

본명이 마리 앙리 베일Marie Henri Beyle인 19세기의 프랑스 소설가 스탕달은 자신의 책이 1935년은 되어야 재평가 받으리라 전망했다. 그리고 그 말은 현실이 되었다.

그의 대표작인 『적과 흑Le Rouge et le Noir, 1830』도 처음에는 별로 주목받지 못하다가 나중에 작품성을 인정받았다. 『적과 흑』은 평민 출신 쥘리앵의 출세에 대한 욕망과 귀족들의 모습에 관한 이야기다. 특히 심리적 통찰의 깊이와 세밀한 묘사가 호평받았는데 이것은 스탕달이라는 작가가 지닌 강점이었다.

철학자 프리드리히 니체는 스탕달을 '프랑스의 마지막 위대한 심리학자'라고 하면서 이 분야에서 스탕달을 넘어서는 소설가는 도스토옙스키 한 사람뿐이라고 말했다.

스탕달은 오늘날 두 종류의 심리적 증후군을 분석한 것으로도 유명하다.

그는 『연애론De L'Amour, 1822』에서 사랑이라는 감정이 일종의 '결정작용'인데, 결정화는 4단계에 걸쳐 진행된다고 했다. 그 첫 번째 단계는 사랑할 대상을 인식하고 경애하는 감탄의 과정이고, 그 다음은 사랑하는 사람이 우리의 감정을 눈치채고 또 우리는 그 사실을 알게 되는 인정의 단계다. 이어서 상대를 향한 열망을 충족시킬 수 있으리라는 희망을 품는 희망의 단계, 마지막으로 상대를 아끼고 즐거워하는 기쁨의 단계로 이어진다고 했다.

또 다른 증후군은 더욱 구체적인 것으로, 스탕달 증후군으로도 불린다.

위대한 예술 작품을 접한 사람에게 갑자기 힘이 풀리거나 어지러움, 심장 맥박이 빨라지는 현상이 나타나는 것이 바로 그것이다. 스탕달은 피렌체의 교회 주변을 걷다가 이런 증상을 처음 느꼈다고 한다. 미술관에서 작품을 감상하거나 오페라를 볼 때, 혹은 이 책을 읽을 때도 느낄 수 있다.

지루한 오페라나 연극을 못 참고 뛰어나가다 걸리면 생긋 웃으며 둘러댄다.
"스탕달 신드롬 때문이에요."

앙드레 말로 | 소설가, 정치인

Andre Malraux / 1901~1976

이게 모두 앙드레 말로 덕분이네요.

말로는 서른두 살에 『인간의 조건La Condition Humaine, 1933』으로 공쿠르상을 수상하는 영예를 안았다. 그는 이 소설에서 중국 공산당이 초창기에 겪었던 고통을 그렸는데, 일부 공산당원은 증기기관차의 보일러에서 산 채로 타 죽는다. (당국이 일부 공산주의자들을 탄압하던 시대였다.)

말로가 이 작품을 발표했던 때는 동아시아 지역이 잘 알려지지 않았던 시기였다. 그는 또한 단순히 글을 쓰는 데 머물지 않았다. 스페인 내전 당시 파시스트에 맞서 싸웠고 나치가 프랑스를 점령했을 때는 레지스탕스 활동에 가담했다. 그때의 체험이 『모멸의 시대Le Temps du mépris, 1935』, 『희망L'Espoir, 1937』, 『서구의 유혹 La Tentation de l'Occident, 1926』 등에 고스란히 녹아 있다.

그런데 정말일까? 영국 역사학자 앤터니 비버Antony Beevor는 말로가 과장을 일삼는 '허언증 환자'라고 주장했다. 고상하고 교양 있게 들리는 말을 구사하는 강박적 거짓말쟁이라는 것이다.

하지만 프랑스 시내는 강박적 애호의 덕을 분명히 봤다. 말로는 1959년부터 1969년까지는 프랑스의 문화부 장관을 역임했는데 파리 시내의 더러운 건물 외관을 정비해 오늘날과 같은 깨끗한 환경으로 만들었다. 기품 있는 것에 대한 열렬한 취미가 다행히 악취미로 전락하지 않고 도시환경을 끌어올리는 데 일익을 담당한 것이다. 이러한 작가적 관심은 그로 하여금 소설뿐만 아니라 미술과 미술사에 대한 권위 있는 책도 저술하도록 이끌었다.

하지만 그의 많은 업적이 개인적인 비극을 딛고 이루어졌다는 점에 주목할 필요가 있다. 개인적으로 그보다 더 비극적인 삶을 산 사람이 있을까? 아내는 기차에 오르다 추락해서 불과 30대의 나이에 사망했고 두 아들은 모두 20대에 자동차 사고로 차례로 목숨을 잃었다.

파리 시내의 아름다운 건물들을 보며 말한다.
"와, 이게 모두 앙드레 말로 덕분이네요."

자동차 사고

밸러드는 자동차 사고로 성욕을 느끼는 사람들을 조명했다.
잭슨 폴록의 마지막 길에도 자동차 사고가 있었다.
부조리주의 철학자 카뮈의 마지막 역시 그의 사상에 걸맞게
어처구니없는 것이었다.

J. G. 밸러드 | 잭슨 폴록 | 알베르 카뮈
J. G. Ballard | Jackson Pollock | Albert Camus

J. G. 밸러드 | 소설가

James Graham Ballard / 1930~2009

밸러드처럼 굴지 마세요.

밸러드는 대표작 『크래시Crash, 1973』에서 끔찍한 교통사고를 당한 후 자동차 사고에 성적 흥분을 느끼는 사람들을 만나는 주인공의 이야기를 그렸다. 밸러드는 이런 변태적 욕구를 죽음의 문턱을 오락가락하는 빈사 상태의 아내에게 시도해 보았지만 안타깝게도 별 효과가 없었다. 그런데 운명의 장난인지 그는 『크래시』를 출간한 직후 치명적인 자동차 사고를 당했다. 사고로 밸러드가 또 다른 성적 취향에 눈을 떴는지는 모를 일이지만 말이다.

편집증, 버려지다시피 한 공항, 권태, 빈 콘크리트 수영장, 그리고 변태적 성욕과 치명적인 자동차 사고 등은 인생의 아름다움에 주목하는 전형적 문학작품이라면 피해 갈 만한 분위기와 소재지만 밸러드는 달랐다.

밸러드의 소설에 대해 비평가들은 예의를 갖추느라 '반反이상향적'이며 불안감을 주기도 한다고 완곡하게 표현했다. 하지만 '이 작가는 정신의학으로도 감당이 안 되는 사람'이라고 혹평한 출판인도 있다. 무엇보다 밸러드의 작품을 거론할 때 사용되는 "밸러디안"이라는 수사는 그의 작품에 나타난 주요한 특질인 현대성의 반反이상향을 내포하고 있다.

밸러드가 현대 기술이 순식간에 폐기되는 과정 등에 집착한 원인은 제2차 세계대전 동안 중국에서 유년기를 보냈기 때문으로 보인다. 그의 기준으로 비교적 정상적인 소설 『태양의 제국Empire of the Sun, 1984』에 당시의 경험이 담겨 있다. 『가디언The Guardian』지는 이 작품이 "제2차 세계대전을 다룬 영국 소설 중에서

가장 위대하다"고 논평하기도 했다. 이 소설은 훗날 스티븐 스필버그가 영화로 제작했다. 또 밸러드는 세 아이가 아직 어린데 아내가 폐렴으로 갑작스럽게 세상을 뜨자 큰 충격을 받았다.

그의 공상과학소설에는 블랙 유머가 담겨 있고 비관적이나 재미있다는 평을 받았다. 그는 윌 셀프와 마틴 에이미스 등 다른 소설가들, 그리고 1970년대 팝송 「비디오 킬드 더 라디오 스타 Video Killed The Radio Star」에 영감을 주었다.

정신의학으로도 감당이 안 될 황당한 생각과 가치관을 가진 사람에게 충고해 준다.

"밸러드처럼 굴지 마세요."

잭슨 폴록 | 화가
Jackson Pollock / 1912~1956

혼돈 속에 아름다움이 있네요.

미술계의 어니스트 헤밍웨이라고 불리는 미국 화가 잭슨 폴록은 열심히 살고, 열심히 사랑했으며, 열심히 술을 마셨다. 그리고 때로는 열심히 그림도 그렸다. 그의 그림에 대해서는 흠모와 의혹의 시선이 엇갈린다.

폴록의 내연녀 루스 클리그먼은 언젠가 폴록이 아침을 먹으면서 현대의 가장 위대한 화가 셋으로 파블로 피카소, 앙리 마티스, 그리고 자신을 꼽았다고 말했다. 이렇듯 자신만만하기도 했지만 또 자신이 '가짜'가 아닐까 하는 두려움에 몸부림을 치기도 했다고 한다.

폴록에 대한 세상의 의견도 비슷하다. 어떤 이는 '드립 페인팅'[30]은 누구라도 할 수 있는 게 아니냐고 묻는다. 폴록의 작업 과정을 담은 영상을 보면 캔버스를 바닥에 눕혀 놓고 물감통을 들고 오가면서 붓 대신 막대기로 물감을 떨어뜨리거나 흘리고 짜내 선과 얼룩을 만든다. 그렇게 완성된 그림은 마치 거대한 실뜨기 패턴처럼 보였다. 작업 과정이야 어찌 되었든 결과물은 아름답다. 혼돈 속에 조화가 존재해 시각적으로 적절함이 있는 것이다. 무엇보다 작품과 조화를 이룬 것은 그 자신이다. 그가 이룩한 액션 페인팅에는 폴록이 물감을 떨어뜨려 나가는 일회성의 영구한 우연이 담겨있다.

애석하게도 폴록은 사생활에서 그런 평화를 누리지 못했다. 화가들은 무기력하다는 미국인들의 생각에 맞서려는 듯 폭음과 기이한 행동, 관심을 끄는 발언으로

30. 그림물감을 흘리거나 튀겨서 그리는 액션 페인팅

남자다움을 과시하려 들었다. 새로운 전기를 마련한 예술가였을지는 모르나, 내적 차원에서는 아직 구태를 탈피하지 못한 사람이었던 것이다.

폴록은 마크 로스코Mark Rothko, 빌럼 데 쿠닝Willem de Kooning과 더불어 추상표현주의의 선구자로 추앙받으며 작품 가격이 수백만 달러를 호가한다. 하지만 폴록은 인사불성으로 취한 상태에서 차를 몰다가 사고로 마흔네 살에 화려한 인생을 마감했다. 모노톤의 거대 인물화 시리즈를 그려나가던 즈음에, 생사의 명암이 크게 갈린 것이다.

불협화음의 실험적 음악을 칭찬할 때 잭슨 폴록의 그림에 비유한다.

"혼돈 속에 아름다움이 있네요. 잭슨 폴록의 드립 페인팅 같아요."

알베르 카뮈 | 소설가, 철학자

Albert Camus / 1913~1960

카뮈가 썼던 의미로 말인가요?

『이방인 L'Étranger, 1942』에서 주인공은 아무 이유 없이 한 아랍인을 죽인다. 카뮈는 인생의 '부조리'를 표현하는 이미지를 찾는 데 재주가 있었다. 여기서 부조리란 인생은 의미가 없는데도 인간은 그 의미를 희구하고 찾을 수밖에 없다는 사실을 가리킨다.

카뮈는 그의 에세이 『시시포스의 신화 Le Mythe de Sisyphe, 1942』에서 부조리를 구체적으로 탐구했다. 시시포스는 바위를 산꼭대기까지 힘겹게 밀어 올린다. 그런데 그 바위는 산꼭대기에 닿자마자 밑으로 굴러 내리고 시시포스는 굴러 내린 바위를 또 산꼭대기로 올린다. 이렇듯 끊임없는 노동은 현대 노동자들의 삶과 닮았다. 날마다 똑같은 일을 반복해야 하기 때문이다.

카뮈는 인생이란 시시포스의 행위처럼 무의미하다는 것을 그리고 있다. 그렇다면 우리는 모두 자살해야 할까? 카뮈는 그렇지 않다고 답했다. 적어도 시시포스에게는 주어진 일이 있기 때문이다.

많은 철학자와 달리 카뮈는 우아하고 명료한 글을 썼다. 편집자로서 신문에 논설을 실었으며, 반대를 무릅쓰고 공산주의에 반대하는 자신의 신념을 밝혔다. 사르트르를 비롯한 동료들로부터 비난을 받았지만, 그마저 받아들였다. 인권운동가로서 활동하기도 했는데, 사형제도에 반대하는 소론 『단두대에 관한 성찰 Reflections on the Guillotine, 1957』로 1957년 노벨문학상을 수상하면서 최연소 수상자에 올랐다. 그리고 마흔여섯 살에 자동차 사고로 세상을 떠났다.

말하자면 카뮈는 철학 분야의 제임스 딘이며 영원히 전성기의 모습으로 기억되는 지성계의 록Rock스타다. 카뮈는 대체로 쿨했고 잘생겼으며 명쾌했다. 또 대학 축구부에서 골키퍼로 활동한 이력도 있다. 더블린 대학에서 타자로 크리켓을 하던 다른 실존주의자와 비슷한 스포츠 열정을 지녔다고 할까?

누군가 '우스꽝스럽다'는 말을 하면 이렇게 되묻는다.
"카뮈가 썼던 의미로 말인가요?"

파시스트들

요즘에는 파시스트가 된다 해도
시선은 좀 끌겠지만 큰 문제가 되지는 않는다.
그러나 파시스트라는 게 극도의 분노를 유발하던 시대가 있었다.

귄터 그라스 | 에즈라 파운드
Günter Grass | Ezra Pound

귄터 그라스 | 시인, 소설가

Günter Grass / 1927~2015

'과거 극복'을 다룬 작품이네요.

'과거 극복 Vergangenheitsbewältigung'은 전후 독일문학을 표현하는 키워드다. 이 말은 '과거를 받아들인다.'는 뜻이며, 귄터 그라스와 같은 소설가들이 제2차 세계대전의 악행과 참상을 숨겨서는 안 된다는 메시지를 전하고자 천착했던 주제다. 그라스는 또한 과거사를 덮으려는 시도 자체를 숨기려 했던 사실까지도 드러내야 한다고 생각했다. 그의 대표작 『양철북 Die Blechtrommel, 1959』에는 소련 침입군과의 관계를 숨기려고 나치의 배지를 삼키다 죽는 인물이 등장한다.

마술적 사실주의 작품인 『양철북』에는 논리적으로 이해할 수 없는 사건이 잇달아 나온다. 마술적 사실주의란 서구의 전통적 재현 방식에서 탈피한 서술기법을 말한다. 정형성을 내던지기 위해 주로 채택되는 것은 환상과 신화적 모티프였다. 가령 주인공은 세 살 때 성장이 멈춰 버렸다. 그는 세 살이 되던 날 생일선물로 받은 물건이자 소설 제목이기도 한 양철북을 제일 아낀다. 이 책은 『고양이와 쥐 Katz und Maus, 1961』, 『개들의 시절 Hundejahre, 1963』과 더불어 단치히 3부작을 구성하는 첫 번째 소설이다. 이 3부작으로 그라스는 독일의 위대한 전후 소설가로 자리매김했을 뿐만 아니라 정신적 중재자로 추앙받았다. 그리고 1999년에는 노벨문학상을 수상했다.

그러다 그의 명성을 송두리째 뒤흔드는 사건이 일어났다. 말년에 자서전을 펴내며 당시 언론과의 인터뷰에서 자신이 제2차 세계대전 당시 무장 나치 친위대 Waffen SS로 활동했다는 사실을 고백하면서 뜨거운 논쟁이 벌어진 것이다.

그는 왜 사실을 미리 알리지 않았을까? 이런 비난에 대해 그라스는 자신도 부끄러워 말할 수 없었노라고 털어놓았다. 일부에서는 그를 위선자라고 손가락질했지만 다른 사람들은 열일곱 살 때 내린 결정이니 지나치게 무거운 책임을 물어서는 안 된다며 두둔하기도 했다.

어두운 역사를 조명한 예술 작품에 대해 한마디 한다.
"귄터 그라스가 말한 '과거 극복'을 다룬 작품이네요."

에즈라 파운드 | 시인 비평가

Ezra Pound / 1885~1972

에즈라 파운드과科의 작가로군요.

"군중 속에서 유령처럼 나타나는 얼굴들 / 까맣게 젖은 나뭇가지 위의 꽃 잎들"[31] 에즈라 파운드의 「지하철 정거장에서In a Station of the Metro」라는 시는 이 두 줄이 전부다. 짧지만 파운드에 대해 많은 것을 보여 주는 작품이다. 그는 이미지즘imagism을 주도한 선도자들 가운데 하나였다. 이미지즘은 기존의 시에 나타나는 시적 언어의 과잉을 지양하고 선명한 이미지를 전달하는 데 주력한 문예사조다. 이미지즘의 작가들은 지하철에 탄 사람들 같은 '현대적' 소재를 많이 활용했다.

위 시의 배경이 뉴욕이 아닌 파리 지하철임을 주목하라. 파운드는 미국인이었지만 런던, 파리, 이탈리아를 전전했던 국외 거주자였다. 이 과정에서 직접 시를 짓거나 자신보다 재능이 뛰어난 시인들에게 도움을 주어 현대 시의 탄생에 혁혁한 공을 세웠다. 제임스 조이스의 『율리시스Ulysses, 1922』를 처음 출판한 사람도, T. S. 엘리엇의 『황무지The Waste Land, 1922』를 편집한 사람도 파운드였다. 조이스와 엘리엇은 20세기 문학에서 가장 중요한 위치를 차지하는 시인들이다.

그런 파운드의 문제는 순도 100퍼센트의 골수 반유대주의자였다는 사실이다. 그는 이탈리아의 파시스트 지도자 베니토 무솔리니를 '보스'라고 불렀고 '히틀러 만세Heil Hitler'라는 서명을 남겼으며 제2차 세계대전 중에 친親파시스트 방송에 참여했다. 파운드를 변호하자면…… 아니, 그에게는 변명의 여지가 없다. 전쟁

31. 에즈라 파운드 「지하철 정거장에서」 정규웅 옮김, 민음사, 1974년

이 끝난 후 여러 해 동안 정신병원에 연금되었지만 정말 정신이 이상해서는 아니 었을 것이다. 그는 그저 유대인을 진정으로 증오했을 뿐이다. 그는 여성들도 함 부로 대했다. 이런 점이 인간으로서의 파운드에 대한 호감을 떨어뜨릴 수는 있지 만, 생동적이고 불완전하며 독창적인 「캔토스Cantos」 같은 작품을 보면 그가 탁월 한 시를 남겼다는 사실은 변하지 않는다.

파운드가 표방했던 노선을 고려할 때 FBI가 그의 동태를 감시한 것은 당연한 일 이었는지도 모른다. 미국 정부가 거대한 범죄를 저지른다며 비판의 목소리를 높 인 한 논쟁적 철학자와 마찬가지로 말이다.

작품은 뛰어나지만 지나치게 극단적인 정치적 견해를 지닌 작가에 대해 말한다.

"에즈라 파운드과(科)의 작가로군요."

레지스탕스

전쟁이 끝나자 거의 모든 프랑스인이
자신이 은밀히 레지스탕스로 활동해 왔노라고 주장했다.
일부만이 사실이었지만 여기에 소개하는 인물들은
레지스탕스의 대표적 인물이다.

폴 엘뤼아르 | 시몬 베유
Paul Éluard | Simone Weil

폴 엘뤼아르 | 시인

Paul Éluard / 1895~1952

엘뤼아르처럼 아내를 빼앗기려고?

제2차 세계대전 중 프랑스의 시인 폴 엘뤼아르는 뜻이 맞는 시인들과 함께 목숨을 걸고 나치에 항거하는 시집을 펴냈다. 특히 엘뤼아르의 열정적이고 서정적이며 감동적인 시 「자유 Liberté」는 읽는 이의 가슴을 뛰게 했다. 그러자 영국 공군은 나치에게 점령당한 프랑스 국민의 사기를 고취시키고자 「자유」를 수천 장 복사해서 살포했다. 실로 마음을 흔드는 이 시 덕분에 엘뤼아르는 프랑스 레지스탕스의 국민 시인으로 자리매김했다.

그의 다른 시와 비교해 「자유」는 직설적인 편이다. 하지만 저항하는 시로서는 그편이 나았다. 엘뤼아르는 인식의 벽을 허물고 보통 꿈에서 체험하는 깊은 잠재의식의 에너지를 발현시킨 초현실주의 운동의 대표적 시인이었다. 좀 더 쉽게 설명하자면 대체로 허튼소리 속에 간혹 말이 되는 구절이 들어가 있다고 보면 된다. 엘뤼르를 읽을 때 빠지지 않는 또 하나의 시는 「야간통행금지 COUVRE-FEU」다. "어쩌란 말인가"라는 어구는 무려 여덟 번 반복되는 동안 응축하고 증폭한다. 그러다가 마지막 행에 이르러 예상치 못한 일격으로 독자를 무장해제 시킨다.

진정한 보헤미안이었던 그는 다른 예술가들과 아이디어만 나눈 것이 아니었다. 스위스 요양원에서 알게 된 러시아인 아내 갈라는 막스 에른스트와 삼자 동거를 했던 것으로 유명하다. 하지만 이 관계는 오래가지 못했다. 갈라가 그 후 열 살 연하의 화가 살바도르 달리와 결혼하면서, 엘뤼아르는 갈라와 결별하게 되었고, 나중에 엘뤼아르는 열렬한 공산주의자가 되었다. 그래서 스탈린이 그의

친구인 체코의 초현실주의 작가 자비스 칼란드라 Záviš Kalandra 를 처형했는데도 소련의 독재자를 변함없이 찬양할 정도였다.

자유연애를 즐긴다고 떠벌리는 친구에게 경고 한마디.

"그러다가 엘뤼아르처럼 아내를 빼앗기려고?"

시몬 베유 | 철학자
Simone Weil / 1909~1943

사랑이 충만했지만 서툴렀고,
탁월했지만 비현실적이었어.

철학자 시몬 베유가 제2차 세계대전 중에 레지스탕스 활동을 한 것은 당연한 귀결이었다. 그녀는 자신의 생각과 주장을 실천에 옮겨야 한다는 신념이 남달랐기 때문이다. 여섯 살 어린아이였을 때 참호 속에서 고생하는 프랑스군과 고통을 함께해야 한다는 마음으로 당분 섭취를 거부했던 그녀는 자라면서 차츰 파시즘, 공산주의 같은 극단적 이념을 배격하게 되었다. 특히 공산주의는 혁명가들이 전복 대상으로 지목하는 지배계급 못지않게 잔인한 폭도로 변질될 가능성이 있음을 초기에 간파했다.

그녀는 대단한 히트작을 내지는 않았지만 뛰어난 문장력의 에세이들을 통해 큰 영향력을 미쳤다. 또한 20세기의 지식인으로는 드물게 신앙심이 깊어서 신학 분야에서도 두각을 나타냈다. 전지전능하고 선한 신이 왜 세상에 악을 허용했느냐 하는 '악의 문제'에 대해 그녀는 길고도 복잡한 설명을 내놓았다.

"신은 '온전히 충만하다.'"

이 말은 인간이 존재하려면 신의 바깥에 있어야 하며 이 공간에는 악이 존재한다는 뜻이다. 악이 없이 오로지 선함만 존재하는 곳은 신에 속하는 영역이기 때문이다.

"자신을 완전히 소멸시킬 때에만 진리에 이를 수 있다." 베유는 자신의 믿음대로 살다가 결국 목숨을 잃었다.

나치를 피해 런던으로 도피한 그녀는 프랑스에서 고통당하는 동포를 생각하며

식사를 거부하다가 서른네 살에 심장마비로 숨을 거두었다. 언제나 자기희생적이고 열정적이었던 그녀는 사랑이 충만했지만 서툴렀고, 탁월했지만 비현실적이었다.

레지스탕스로 활동하던 시절에는 거리에 여행가방을 떨어뜨려 기밀문서가 보도를 뒤덮은 일도 있었다. 하지만 인도의 한 문인처럼 지하철에 가방을 두고 내리는 실수를 하지는 않았다.

현실감이 떨어지는 이상주의자에게 시몬 베유의 이야기를 들려준다.
"사랑이 충만했지만 서툴렀고, 탁월했지만 비현실적이었어."

How to Sound Cultured

나치에게 핍박받은 사람들

나치에 대해 뭐라고 하든…… 아니, 사실은 뭐라고 해도 좋다.
그들은 소름 끼치는 범죄를 저지른 것도 모자라
문인들을 핍박하고 언론의 자유를 제한했기 때문이다.

지그문트 프로이트 | 앙드레 브르통 | 폴 발레리 |
Sigmund Freud | André Breton | Paul Valéry |

파울 클레 | 마르크 샤갈
Paul Klee | Marc Chagall

지그문트 프로이트 | 심리학자

Sigmund Freud / 1856~1939

프로이트식의 접근은 좀 진부하지 않을까요?

어디서부터 시작해야 할까? 오이디푸스 콤플렉스부터 살펴보자.

지그문트 프로이트는 어쩌다 보니 저도 모르게 아버지를 죽이고 어머니와 결혼하는 그리스 오이디푸스 왕의 신화가 인간 본성에 대한 깊은 진실을 담고 있다고 생각했다. 우리는 모두 어머니에게 반한 존재이며 아버지를 증오한다.

그런데 겉으로는 그렇지 않은 척해 심리적인 문제들이 발생한다는 게 프로이트의 주장이다. 아마 그에게 한마디 해 주고 싶은 생각이 들 것이다. 나는 아니거든요, 라고.

프로이트의 많은 이론이 반증 불가능하다는 사실은 문제가 있다.(칼 포퍼를 참고해 보자.) 그래도 그는 심리 요법을 실질적으로 고안해 낸 인물이며 그가 발전시킨 상당수의 개념이 오늘날에도 널리 활용되는 등 영향력을 행사하고 있다. 그중 몇 가지를 살펴보자.

- 유아성욕 infantile sexuality : 어린이에게도 기본적으로 성욕이 존재한다는 것
- 대화치유 talking cure : 자신의 문제에 대해 털어놓으면 한결 기분이 나아지는 현상
- 쾌락원칙 pleasure principle : 인간은 육체적 만족을 추구한다는 것
- 죽음충동 death drive : 자기 파괴적인 욕망
- 남근선망 penis envy : 여성은 자신도 남근이 있었으면 하고 은밀하게 바란다는 것
- 이드 Id, 초자아 super-ego, 자아 ego : 기본적 욕망, 사회의 도덕, 그리고 이 양자를

지배하는 의지

• 억압 repression : 고통스러운 경험을 부인하는 행위

• 전이 transference : 분노나 욕구의 진정한 원천과 관련한 자기기만

• 프로이트의 말실수 Freudian slip : 무심코 숨겨진 진실을 드러내는 실언을 하는 행위

프로이트가 연구하던 19세기 말의 오스트리아 빈은 거의 모든 사람이 정신 나간 상태였다는 점을 기억하자. 또 그는 치료의 목적이라며 대량의 코카인을 흡입했다. 어느 날 빈에 있는 프로이트의 집에 나치가 찾아와 큰돈을 요구하며 딸 안나를 데려가 24시간 동안 심문했다. 프로이트는 곧장 런던으로 도망쳐 그곳에서 여생을 보냈다. 그리고 결국 지나친 흡연과 그의 용어를 빌리자면 남근을 닮은 시가 때문에 턱에 암이 생겨 사망했다. 그의 유해는 골더스그린의 유대인 묘지에 묻혔다.

무엇이든 성적인 개념과 연관시켜 말하는 기분 나쁜 아저씨에게 한마디 해 준다.

"프로이트식의 접근은 좀 진부하지 않을까요?"

앙드레 브르통 │ 시인, 비평가

André Breton / 1896~1966

자동기술법으로 그 꿈에 대한 시를 써 보시죠.

앙드레 브르통은 프리다 칼로를 유명인사로 만들어 주었다. 멕시코 여행길에 그녀를 '발굴한' 브르통은 작품을 보여 달라며 파리로 초청했다. 하지만 특별히 칼로를 좋아했던 건 아니어서 아내 자클린을 대신 공항에 보냈다. 아마도 브르통은 그 두 여성이 눈이 맞아 열정적 관계에 빠지리라고는 꿈에도 상상하지 못했을 것이다.

자클린을 만난 것 외에도 칼로가 브르통에게 감사해야 할 이유가 하나 더 있다. 브르통은 1924년 「초현실주의 선언Surrealism」을 발표하며 인습 타파적인 문예사조를 이끈 핵심 인물이었다. 초현실주의에 관심 있는 사람이라면 누구나 그렇듯 칼로도 브르통에게 빚을 진 셈이다. 브르통이 작성한 선언문은 그의 가장 큰 업적으로 기억되는데 이 선언문에서 그는 창조적인 미술가를 논리의 속박에서 해방시켜야 한다는 것을 강조했다.

대다수 사람들은 초현실주의 하면 먼저 살바도르 달리의 작품처럼 자의식이 넘치고 기괴한 그림을 떠올린다. 하지만 초현실주의 운동에는 미술가뿐만 아니라 브르통 같은 문인도 참여했다는 사실을 기억해야 한다. 그는 머릿속에 떠오르는 내용을 논리 정연한 말로 다듬지 않고 그대로 써 내려가는 자동기술법automatisme을 활용했다. 브르통은 한 싯구에서 자신의 아내가 '호랑이에게 물린 수달의 허리'를 가졌다고 묘사했다. 아니, 무슨 말이지? 아무래도 초현실주의는 시각예술과 더 잘 어울리는 게 아닐까 싶다.

무정부주의 성향에 공산주의에 동조했던 브르통은 나치가 프랑스를 점령하자 유럽을 떠났다. 이후 세계 곳곳을 누비며 친구들, 초현실주의 추종자들을 만나고 미술작품과 수집품을 모으며 살았다. 브르통은 아파트의 한 벽면을 자신이 아꼈던 그림으로 채웠는데 해당 부분이 현재 파리의 조르주 퐁피두 예술문화센터에 보존되어 있다.

끊임없는 꿈 이야기만큼 지겨운 것도 없다. 그럴 때 농담 한마디.
"잠시 말을 멈추고 브르통의 자동기술법으로 그 꿈에 대한 시를 써 보시죠."

폴 발레리 | 시인
Paul Valéry / 1871~1945

바람이 분다……. 살아야겠다.

프랑스 시인 폴 발레리는 노벨문학상에 여러 번 후보로 올랐지만 막상 수상하지는 못했다. 그래도 문호로 추앙받았고, 아카데미 프랑세즈 회원 등의 중요하고도 명예로운 지위에 오른 운 좋은 문인이었다. 그러나 제2차 세계대전 중 친親나치 비시 정부에 협조하기를 거부하는 바람에 모든 지위를 박탈당했다.

그의 생애를 살펴보면 충분히 준비되기 전까지 문단에 존재감을 나타내지 않는 것도 좋은 방법임을 알게 된다.

1898년, 스물한 살의 신예시인 시절 발레리는 친구이자 멘토였던 시인 스테판 말라르메가 세상을 뜨자 절망에 빠졌다. 상실감은 실존의 위기로 이어져 결국 그는 절필을 선언했다. 창밖의 폭풍우를 응시하다가 모든 것이 무의미함을 깨닫고 펜을 놓은 것이다.

발레리의 절필이 단지 상실감에서 비롯된 것은 아니었다. 그는 지적 열망이 무척 강했고 언어적 재능을 좀 더 고차적 추상 세계 탐구하는 도구로써 활용하기를 원했다. 한때 수학을 연구하기도 했던 그는 시인이었고, 비평가였으며, 가장 위대한 산문가이자 사상가였다. 그리고 그로부터 19년 후 그는 또다시 멘토를 잃었다. 자신이 비서로 일했던 광고회사 대표가 세상을 뜬 것인데, 이 사건은 오히려 발레리에게 '위대한 침묵'을 깨는 계기로 작용했다.

절필했다가 다시 글을 쓰기까지 4년이 걸렸지만, 무려 512행이나 되는 장시長詩 「젊은 파르크 La Jeune Parque」를 발표하자 걸작이라는 호평이 이어졌다.

"누가 우는가 거기서, 그냥 바람이 아닐진대……."

「젊은 파르크」는 절망에 빠져 바다를 바라보며 삶이라는 게 과연 살아갈 가치가 있는 걸까 생각하는 젊은 여인의 시각으로 쓴 시다. 이 작품은 제1차 세계대전의 참상에 대한 시인의 생생한 목소리이자 20세기의 가장 위대한 프랑스 시로 사랑받고 있다.

바람 부는 날에는 발레리의 시를 인용한다.

"바람이 분다……. 살아야겠다."

파울 클레 | 화가
Paul Klee / 1879~1940

아인슈타인이나 레오나르도 다빈치 못지않은 천재

스위스의 한 학교에서 교사가 아이들을 데리고 소풍을 나갔다. 교사는 아이들에게 근처의 수도교를 그려 보라고 했다. 그러자 아이들 중 하나가 그 구조물의 기둥 아랫부분에 놓인 신발을 그려 왔다. 한 저명한 비평가는 "모든 수도교가 그날 이후 걷기 시작했다."고 평했다. 열한 살의 파울 클레에게 이미 천재성이 나타난 것이다.

하지만 처음부터 클레가 그림으로 두각을 나타낸 것은 아니다. 영화감독 미켈란젤로 안토니오니Michelangelo Antonioni처럼 클레도 어린 시절에는 바이올린을 잘 켰다. 그러다가 시간이 흐르면서 그는 음악이 한물간 전통이라는 생각을 가졌고 바이올린 대신 그림에 빠져들었다.

우리는 어떤 의미를 담아 누군가를 천재라고 하는 걸까? 보통 누군가가 이룬 업적이 대단히 다채로울 때 그를 일컬어 천재라고 한다. 클레의 작품들을 살펴보면 양식이 상당히 다양해서 혹시 작품마다 접근법을 달리한 것이 아닌가 하는 생각마저 든다. 게다가 새로운 시도는 대부분 성공적이었다. 클레의 또 다른 특징은 피카소나 아인슈타인의 경우처럼 작품에서 어린아이의 장난기가 느껴지고 때로는 유머가 포함된다는 것이다.

내향적 성향의 이 화가는 1920년대 바이마르의 바우하우스에서 가르치던 시절, 종종 뒷걸음질로 강의실에 들어가 학생들을 똑바로 보지도 않고 강의했다.

나중에 출간된 그의 강의록은 내용이 혁신적이며 20세기 미술이론에서 가장 중

요한 책자로 평가받는다.

하지만 클레의 전위적 사상은 나치와 갈등을 일으킬 수밖에 없었다. 유대인은 아니었지만 현대적이었기에 충분히 '퇴폐'로 분류될 만했다. 결국 그는 뒤셀도르프의 교수직을 박탈당했고 작품들은 공공 미술관에서 자취를 감췄으며 그의 그림을 구입하는 사람은 모두 처벌받는 등의 박해를 받았다.

훗날 클레는 피부가 점점 두꺼워지는 피부경화증에 걸려 거동을 못 하다가 세상을 떠났다.

천재에 대해 이야기하는 자리에서 클레는 긴요한 이름이다.
알베르트 아인슈타인이나 레오나르도 다빈치처럼 뻔한 이름이 아니기 때문이다.

마르크 샤갈 | 화가
Marc Chagall / 1887~1985

팔레 가르니에의 천장화 「꿈의 꽃다발」

우리는 마르크 샤갈을 흔히 어린아이 같은 감수성, 매혹적인 색채라는 두 가지 특징으로 기억한다. 이런 특징들은 그가 즐겨 사용하던 모티브인 첼로를 켜는 염소에 잘 나타나 있다. 하지만 그게 전부는 아니다. 그는 성당의 스테인드글라스를 만들었고 팔레 가르니에Palais Garnier로 불리는 파리 오페라 극장의 천장화 「꿈의 꽃다발」을 그렸으며 구약성서의 메시지를 그린 연작으로 호평받기도 했다.

샤갈의 작품에는 상실감이라는 주제가 끊임없이 등장한다. 그는 러시아의 비테프스크Vitebsk에서 보낸 유년 시절에 경험한 유대인의 전통적 생활방식을 그리워했다. 또한 아버지가 청어공장에서 일했던 기억 때문에 그의 그림에는 종종 청어가 아버지를 상징하는 모티브로 등장한다.

상실감의 경험은 고국 러시아를 떠나 파리에 정착한 뒤에도 이어졌다. 특히 나치가 1933년 분서사건 당시 유대인 작가인 샤갈을 지목해 그의 작품과 관련된 서적을 불태우자 아예 유럽을 떠나 뉴욕에 둥지를 틀었다. 후기에 그린 일부 작품에서는 자신의 고통뿐 아니라 유대민족의 아픔을 표현했다. 보통 주제를 은유적 기법으로 전달하던 그도 「하얀 십자가White Crucifixion」에서는 십자가에 달린 예수가 나치의 증오 범죄 사건에 둘러싸인 모습을 웅변적으로 그려 냈다.

그렇다고 샤갈이 암울하고 고통스러운 장면만을 그린 것은 아니다. 샤갈 특유의 느낌이 살아 있는 「결혼Wedding」은 면사포를 쓴 신부 옆에 그의 작품의 단골 소재인 첼로를 켜는 염소를 그려 넣었다. 이 작품에서는 초현실적이고 놀랄 만큼 낭

만적인 느낌과 동시에 그리움이 묻어난다. 그림 속의 신부는 몇 해 전에 먼저 세상을 떠난 첫 부인 벨라를 형상화한 것이다.

샤갈의 「결혼」은 리처드 커티스Richard Curtis 각본의 로맨틱 코미디 「노팅힐Notting Hill」에서 핵심장치로 활용되면서 인지도가 급상승했다. 영화 속에서 부유한 영화배우 안나(줄리아 로버츠)는 윌리엄(휴 그랜트)에게 샤갈의 그림을 선물하며 사랑을 표현한다.

여기서 퀴즈 하나. 커티스의 「네 번의 결혼식과 한 번의 장례식Four Weddings and a Funeral」 첫 장면에는 엘튼 존이 부르는 「벗 낫 포 미But Not For Me」가 깔린다. 이 노래는 누가 만들었을까?

프랑스로 여행을 떠나는 친구에게 파리 오페라 극장에 들러 샤갈이 그린 천장화 「꿈의 꽃다발」을 보고 오라고 이야기해 주자.

단명한 천재

너무 일찍 세상을 떠나는 바람에 작품을 많이 남기지 못해
더욱 아쉬운 마음이 드는 천재들이 있다.

조지 거슈인 | 알렉산드르 푸시킨 | 프란츠 카프카
George Gershwin | Alexander Pushkin | Franz Kafka

조지 거슈인 | 작곡가

George Gershwin / 1898~1937

일류가 될 수 있는데 왜 이류를 자처하는 거죠?

영화 「맨해튼Manhattan」에 사용된 격정적인 느낌의 「랩소디 인 블루」는 조지 거슈인을 차이콥스키와 같은 인기 작곡가의 반열에 올려놓은 교향곡이다. 「네 번의 결혼식과 한 번의 장례식Four Weddings and a Funeral」의 주제곡 「벗 낫 포 미」는 거슈인이 직접 가사를 썼다. "그들은 사랑 노래를 쓰지만, 내 노래는 아니라네……."

여자 구두 만드는 일을 했던 아버지 밑에서 자란 거슈인이 젊은 시절 처음 돈을 번 것은 1920년대 뉴욕의 틴 팬 앨리에서 사랑 노래를 쓰면서였다. 앨 졸슨이 부른 「스와니Swanee」는 그야말로 큰 성공을 거두었다. "당신의 미소를 한 번 볼 수 있다면 백만 마일(160만 km)이라도 걷겠네……."

이후에도 「패시네이팅 리듬」과 「오, 레이디 비 굿!」 등 많은 곡이 대중의 사랑을 받았다. 하지만 거슈인의 야망은 가볍게 듣고 흘리는 일회성 음악에 한정되지 않았다. 거슈인의 재능을 간파한 폴 화이트먼Paul Whiteman은 그에게 협주곡 형식의 재즈곡을 작곡할 것을 권한다. 그렇게 해서 탄생한 곡이 바로 '랩소디 인 블루Rhapsody in Blue'다. 실험적 성격의 음악회에서 초연을 한 후, 거슈인은 고전 음악가로서도 명성을 떨치게 된다. 오페라 「포기와 베스Porgy and Bess」는 「서머타임Summertime」, 「잇 에인트 네세서릴리 소It Ain't Necessarily So」 같은 환상적인 곡들로 채워진 고전 작품으로, 그의 대표작으로 자리매김했다.

안타깝게도 거슈인은 천재성을 미처 발휘하지 못하고 단명하고 만다. 뇌종양이 서른아홉 밖에 안 된 그의 목숨을 앗아간 것이다. 그가 좀 더 오래 살았더라면 얼

마나 더 큰일을 했을까 하는 흥미로운 상상을 해 보지만 결국 실현 불가능한 생각일 뿐이다. 거슈인은 짧은 시간 동안에 대단한 성취를 이루었고 거장들에게서도 실력을 인정받았다. 프랑스의 작곡가 모리스 라벨을 찾아가 가르침을 청하자 라벨은 "일류 거슈인이 왜 이류 라벨을 자처하는 겁니까?"라고 물었다고 한다.

자신의 재능을 알지 못하고 다른 사람을 모방하려는 사람에게 충고해 준다.
"일류 거슈인이 왜 이류 라벨을 자처하는 거죠?"

알렉산드르 푸시킨 | 시인, 극작가, 소설가

Alexander Pushkin / 1799~1837

푸시킨을 닮았네요.

러시아 소설가들은 때로 자기 소설의 구성만큼이나 극단적인 삶을 사는 경향이 있는 것 같다.

푸시킨의 운문 소설 『예브게니 오네긴Evgenii Onegin, 1823-1830』에서 주인공은 한 여자를 놓고 친구와 결투를 벌이다가 결국 친구를 죽이고 만다. 실제로 푸시킨도 결투 때문에 목숨을 잃었다.

차르 니콜라이 1세와 불륜관계라는 말이 나돌 정도로 뛰어난 미모에 사생활이 문란했던 아내 나탈리야 때문에 사건이 벌어졌는데, 그는 아내가 결투 상대를 유혹하려 했다고 생각했다. 푸시킨은 이전에도 스물여덟 번이나 결투를 했지만 다행히 큰 부상을 입은 적은 없었다. 하지만 이번에는 운이 다하고 말았다. 복부에 총알을 맞고 서른여덟 살의 젊은 나이에 숨을 거두고 만 것이다. 푸시킨이 세상을 떠난 후 아내 나탈리야는 니콜라이 1세의 애첩이 되었다는 풍문이 있었지만 다른 남자와 재혼하여 두 딸을 낳고 살았다.

러시아 사실주의 문학의 토대를 만든 푸시킨은 러시아 문학의 계보에서 진정한 거장으로 불릴 최초의 인물이라는 평가를 받는 작가였다. 러시아 최초의 혁명집 단인 데카브리스트Dekabrist의 '녹색 등잔' 그룹에 참가하여 농노제의 폐지를 주장하는 등 진보적 사상을 지니던 그는 몇 번의 유배생활을 거치며 각 지방의 방언을 집대성하여 문학작품의 거름이 되게 했다.

또한 그는 시뿐 아니라 희곡도 썼다. 푸시킨의 희곡작품으로는 역사극 「보리스

고두노프Boris Godunov」가 가장 유명하다.

단편소설에도 능했던 푸시킨은 주로 운문 형식으로 글을 써서 해외에서는 고국에서와 같은 명성을 누리지는 못했다. 하지만 푸시킨의 업적은 충분히 경외할 만하다.

자기 소설의 구성만큼이나 극단적인 삶을 사는 소설가들에게 한마디.

"푸시킨을 닮았네요."

프란츠 카프카 | 소설가

Franz Kafka / 1883~1924

이 시간은 '카프카적 경험'이에요.

로맨틱 코미디 「애니홀Annie Hall」을 보면 우디 앨런과 함께 침대에 누운 소녀가 말한다. "당신과의 섹스는 정말 카프카적 경험이에요." 앨런은 깜짝 놀란 얼굴을 하는데 그도 그럴 것이 프란츠 카프카의 작품에는 감정적 소외(『성Das Schloß, 1926』), 저지르지도 않은 범죄로 인한 처벌(『소송 Der Prozess, 1914-1915』), 벌레로 변하는 경험(『변신Die Verwandlung, 1915』)이 연관되어 있기 때문이다.

「브리짓 존스의 일기Bridget Jones's Diary」에서 여주인공이 『카프카의 오토바이Kafka's Motorbike』라는 신간의 홍보를 맡은 것도 같은 이유로 재미를 더한다.

카프카는 뛰어난 관찰력으로 당대의 잔학성을 요약한 주제를 다루며 20세기 최고의 소설가로 자리 잡았다. 그런 문학적 성취는 카프카 개인의 엄청난 고통을 자양분으로 하여 이루어진 것이었다. 자신의 감성에 희생되고 마는 작가의 전형이었던 카프카는 편집증에 시달렸으며 어린 시절부터 앓아 온 결핵으로 늘 고통받았다. 그는 결국 성대의 통증 때문에 음식물을 넘기지 못해 마흔한 살에 기아로 사망했다.

작가의 끔찍한 죽음은 그의 단편소설 『단식 광대Ein Hungerkünstler, 1922』에서 이미 예고된 것이었다. 이 작품은 점차 냉담해지는 관객들에게 즐거움을 주고 관심을 받고자 말 그대로 자신을 굶기는 한 남자의 이야기다.

인간 카프카는 진지한 사람이었지만 그의 친구들은 꽤 재미있는 구석도 있었다고 회고했다. 그의 친구들은 독자들이 알지 못하는 카프카의 의외성을 포착했

을 뿐 아니라, 그가 생전에 발표하지 않았던 유력한 장편마저 공개해, 20세기 문학이 카프카라는 위대한 작가를 발견하게끔 도왔다.

카프카는 블라디미르 나보코프뿐만 아니라 인터뷰에서 카프카를 '나의 작가'라고 표현한 이탈리아의 포스트모더니스트에 이르기까지 많은 작가에게 실로 지대한 영향을 미쳤다.

문화적 지식을 뽐내며 상대를 모욕하고 싶을 때 이렇게 말해 본다.

"당신과 함께 보내는 시간은 '카프카적 경험'이에요."

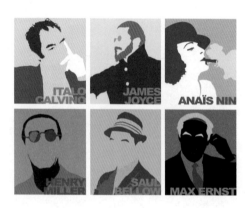

에로틱, 에로틱!

글 쓰는 사람과 사귀어서 좋은 점은 그리 많지 않다.
그래도 굳이 하나 들자면 가슴 뛰는 러브레터를 받을 수 있다는 것이다.
그 내용이 에로틱하여 더욱 가슴 뛰게 하는 편지들…….
그런가 하면 넘치는 성욕을 자랑한 작가도 있고
결혼을 여러 번 한 작가도 있다.
여섯 번의 결혼 경력을 가진 노먼 메일러도 대단하지만
그에 못지않은 사람들이 여기 더 있다.

이탈로 칼비노 | 제임스 조이스 | 아나이스 닌 |
Italo Calvino | James Joyce | Anaïs Nin |

헨리 밀러 | 솔 벨로 | 막스 에른스트
Henry Miller | Saul Bellow | Max Ernst

이탈로 칼비노 | 소설가
Italo Calvino / 1923~1985

칼비노의 소설처럼 마구 얽혀 있네요.

칼비노는 내연녀였던 배우 엘사 데 지오르지에게 편지를 썼다. "우리는 약에 취했소. 나는 우리 사랑의 마술 동그라미를 떠나서는 살 수 없다오."

두 사람이 사귀는 동안 칼비노는 열정적이고 친밀하고 달콤한 연애편지를 보내곤 했다. 그가 사랑을 '마술 동그라미'라고 표현한 구절은 어쩌면 자신의 소설에 나오는 기이한 대안 현실에도 적용되는 표현일지 모른다.

『어느 겨울밤 한 여행자가Se una notte d'inverno un viaggiatore, 1979』의 첫 문장에서 그의 전형적 문체를 음미할 수 있다. "당신은 지금 이탈로 칼비노의 새 소설『어느 겨울밤 한 여행자가』를 읽을 참이다…… 긴장을 풀라…… 당신을 둘러싼 세상이 흐릿해지도록 내버려 두라."[32]

전통적 이야기에 등장하는 여행자, 겨울밤 등 낯익은 표현과 구절이 포함된 덕에 독자의 마음은 편안해진다. 동시에 저자가 '당신은 소설을 읽고 있는 것'이라며 끊임없이 환기시켜 독자의 시간감각에 혼란이 빚어진다. 이런 포스트모더니즘 작가들의 자기 반영성은 독자를 소설에 빠져들게 할 수도, 아니면 극도로 짜증이 나게 할 수도 있다.

이탈리아 북부에서 성장한 그는 원래 사실주의자였지만 공산주의에 환멸을 느낄 무렵인 1950년대에 실험주의에 빠져들었다.

『반쪼가리 자작Il Visconte Dimezzato, 1951』은 포탄으로 몸이 둘로 갈린 자작의 이야

32. 이탈로 칼비노『어느 겨울밤 한 여행자가』이현경 옮김, 민음사, 2014년

기며, 『나무 위의 남작Il Barone Rampante, 1957』은 나무 위에 기거하는 남작의 이야기다. 또다시 귀족 주인공이라는 익숙함과 초현실적인 방향성 상실이 만난 것이다.

칼비노의 작품들은 상당수가 마치 공중누각처럼 보일 수도 있다. 칼비노는 마음만 먹으면 이런 방식으로 수천 페이지도 족히 써 내려갔으리라.

크리스토퍼 놀런 감독의 영화에 대해 대화를 나눌 때 칼비노를 언급한다.

"칼비노의 소설처럼 비현실적 요소가 복잡하게 얽혀 있네요."

제임스 조이스 | 소설가

James Joyce / 1882~1941

상당히 조이스적이네요.

한 출판인이 제임스 조이스와 아내 노라가 사는 파리의 집을 방문했다. 출판인은
노라에게 "대단한 남자랑 결혼하셨네요."라고 말했다. 그러자 노라는 "멍청이랑
같이 살 필요는 없잖아요!"라고 대꾸했다. 부부는 서로에게 헌신적이었고 제임
스 조이스가 세상을 뜰 때까지 함께 살았다. 떨어져 있을 때면 열정적이고 낮 뜨
거울 정도로 외설적인 편지를 주고받았다. 노라는 이따금 남편을 놀리기는 했어
도 그가 20세기의 위대한 문인이라는 사실을 무척이나 자랑스러워했다.

조이스의 대표작은 『율리시스Ulysses, 1922』다. 제목만 보면 그리스 신화의 영웅
을 그린 소설 같지만 레오폴드 블룸이라는, 바람난 아내를 둔 더블린의 광고 대
행업자에게 하루 동안 일어난 일을 그렸다. (소설의 구조는 호메로스의 『오디세
이아Odýsseia, 기원전 5세기경』와 대체로 비슷한데 오디세우스의 라틴어 이름이 율
리시스다.)

이 작품의 모든 장치는 신중하게 계획된 것이다. 조이스는 이 소설을 통해 일상
의 소중함을 말하는데, 제목이 암시하듯 대다수의 평범한 나날에는 숨겨진 모험
이 있다. 작가는 또한 평범한 사람에게 경의를 표한다. '주인공'의 내면에서 일어
나는 생각들을 감미로운 언어에 담아 때로는 음악을 듣는 느낌마저 들게 한다.
심지어 조이스는 블룸이 아내 몰리와 성적인 농담을 하는 장면에서도 음악성을
살렸다.

33. 제임스 조이스 『율리시즈 2』 김성숙 옮김, 동서문화사, 2011년

"그는 그녀 엉덩이의 통통하고 말랑하고 노랗고 향기로운 멜론 두 개에…… 키스했다he kissed the plump mellow yellow smellow melons of rump."[33] 이런 식이다. 대체 '향기로운smellow'은 무슨 의미일까? 딱 부러지게 말하기는 어렵지만 짐작은 가능하다. 조이스는 두운과 재담, 모호한 언급을 즐기며 언어를 가지고 논다. 하지만 그의 다음 소설 『피네간의 경야Finnegans Wake, 1939』에서는 도가 지나쳤다. 대다수의 사람은 이 작품이 횡설수설에 불과하다고 생각했고, 끝까지 다 읽어 낸 사람이 드물 정도였다.

조이스는 더블린에서 나고 자랐지만 성인기의 대부분을 이탈리아, 프랑스에서 보냈다. 때때로 스위스를 여행했는데 눈병을 치료하려는 목적도 있었지만 정신분열증을 앓는 딸 루시아를 칼 융에게 데려가기 위해서였다. 융은 『율리시스』를 읽은 후 딸보다 조이스를 진단하는 데 더 관심을 보였고, 결국 그 역시 정신분열증이라는 결론을 내렸다.

풍부한 언어 감각 및 욕구의 영역에 열중하는 문체나 성격의 작품에 대해 한마디.

"상당히 '조이스적(的)'이네요."

아나이스 닌 | 문인

Anaïs Nin / 1903~1977

아나이스 닌의 『일기』보다 더 야해요?

아나이스 닌의 유품에서 그간 숨겨 둔 에로틱한 연애편지 뭉치가 발견되었다. 발신인은 다름 아닌 생생한 동성애 소설로 유명한 고어 비달이었다. 일기에서 닌은 고어의 '자세'를 칭찬하고 '남자다움'을 찬양했다. 비달은 자서전에서 닌과 절대 육체관계를 맺지 않았다고 부인했지만, 닌은 두 사람 사이에 육체관계가 있었다고 말했다. 섹스 문제에 관한 한 그녀는 결코 물러서지 않았다.

파리에서 태어나 뉴욕에서 자란 그녀는 자유분방한 글로 사람들에게 영감을 불러일으켰고 동시에 충격을 주었다. 혹시 모르는 사람을 위해 소개하자면 닌은 한번에 남편 둘을 거느렸다. 한 사람은 미국 동부에 사는 은행가였고 또 하나는 서부에 사는 배우였다. 이중생활은 꽤 복잡해 닌은 관계 유지를 위해 '거짓말 상자'를 사용했다. 그 안에는 수표책 두 벌 등 중요한 물건이 들어 있었다. (동시에 두 사람과 혼인한 상태였으므로 당연히 성도 두 개였다.)

닌은 소설가이자 시인이었지만 약 150여 권 분량의 방대한 『일기집Diaries, 1966』으로 더 유명하다. 닌은 평생 일기를 썼는데, 발군의 문체와 통찰력, 내면 묘사가 주를 이룬다. 그녀가 쓴 일기가 본격 문학의 범주 바깥에 머무는 것으로 만족할 수 없었던 이유다. 그녀는 고도의 성애물을 쓴 최초의 여성작가이기도 하다.

생생한 섹스의 묘사도 흥미롭지만 여성의 시각으로 본 20세기 남성작가와 미술가에 대한 숨겨진 이야기도 재미있다. 이런 인물들에 대한 닌의 통찰력 일부는 상대 남성들과 같이 자면서 얻은 것이다. 그녀가 어울린 친구이자 연인들로는 존

스타인벡, 로렌스 더럴 등이 있다. 특히 자유분방했던 미국 작가도 있는데 외설물 집필에 대해서는 닌과 쌍벽을 이루었다. 어쩌면 독자들은 글쓰기뿐만 아니라 섹스에 있어서도 두 사람이 치열한 경쟁을 벌였으리라 생각할지도 모르겠다.

외설물에 대해 전문가인 양 떠드는 사람들 속에서 한마디 한다.

"그거, 아나이스 닌의 『일기집』 보다 더 야해요?"

헨리 밀러 | 소설가

Henry Miller / 1891~1980

밀러의 라이트 버전에 불과해요.

대머리에 못생긴 헨리 밀러는 아나이스 닌과 친밀한 관계였다. 밀러는 닌에게 보내는 편지에 이렇게 썼다. "내게 붙은 당신의 일부를 가지고 왔소. 당신의 안달루시아의 피, 피의 바다에서 수영하고 산책하오……."

밀러는 열정적인 사람이었다. 소설이 다작인 만큼 성생활도 왕성했고 심지어 80대에도 여전히 소설을 쓰고 성생활을 즐겼다. 말년에는 「플레이보이」의 나이 어린 플레이메이트[34]였던 브렌다 비너스에게 빠져 4년간 무려 1,500통의 연애편지를 보내기도 했다. 비너스는 육감적 몸매에 풍만한 가슴을 자랑하던 여자였다.

밀러의 최고의 작품은 『북회귀선Tropic of Cancer, 1934』이다. 이 소설은 뉴욕에서 첫 번째 결혼에 실패한 후 파리로 옮겨 고군분투하며 글 쓰던 시절, 믿을 수 없을 정도로 빈번하게 섹스를 즐겼던 자전적 경험을 그린 소설이다.

그런데 이 소설은 외설적 묘사가 지나쳐 미국에서 30년 동안 출판이 금지되었다가 1964년 외설물이 아니라는 대법원의 판결을 받은 후에야 출간되었다.

섹스에 관한 탁월한 묘사는 둘째 치고 요즘 인기를 누리고 있는 자전소설 분야를 개척했다는 사실이야말로 밀러가 이룬 가장 큰 업적이다. 자전소설을 읽는 독자는 묘사된 사건이 실제 있던 일인지 아니면 꾸며 낸 이야기인지 궁금해지기 마련이다. 하지만 밀러의 자전소설은 있었던 일로 짐작할 수 있을 것이다. 다섯 번의 결혼 생활 외에도 작품에 담을 만한 여자와의 관계와 경험이 풍부했기 때문이다.

34. 「플레이보이」 각 호에 게재되는 여성 누드모델을 일컫는 말

떠들썩한 명성을 뒤로 하고 밀러는 말년에 이르러 취미를 즐기며 성찰적인 수필을 써냈다. 『사다리 아래에서의 미소The Smile at the Foot of the Ladder, 1959』는 밀러가 남긴 문학의 백미로 평가받는다.

『그레이의 50가지 그림자(Fifty Shades of Grey, 2012)』에 대해 말하라면?

"그건 밀러의 라이트 버전(Miller lite)에 불과해요."

솔 벨로 | 소설가

Saul Bellow / 1915~2005

벨로풍風의 소설 같군요.

성경에 따르면 솔로몬 왕에게는 700명의 아내가 있었다. 솔 벨로라는 필명을 쓴 솔로몬 벨로는 아내가 다섯 명뿐이었지만 성욕은 누구에게도 지지 않을 정도로 대단했다. 하지만 침대 위에서의 기술은 그리 훌륭하지 못했던 듯하다.

벨로는 성적인 기교는 없었지만 글을 쓰는 기교는 뛰어났다. 20세기 미국의 위대한 소설가로 추앙받는 그는 미국 작가 중 유일하게 내셔널 북 어워드National Book Award를 세 번이나 수상했다. 『오기 마치의 모험The Adventures of Augie March, 1953』 도입 부분에는 그의 문체가 잘 드러나 있다.

"나는 미국인입니다. 시카고에서 태어났는데 시카고, 거무칙칙한 도시에서 일들을 내가 배워 가며, 자유롭게 했고요, 내 방식대로 기록할 겁니다……."

이 소설은 개를 훈련하는 일 등의 장래가 밝지 않은 직업을 전전하면서 이 여자 저 여자를 만나고 방탕한 생활을 하는 한 남자의 이야기인데 당대의 중요한 문제에 냉철하게 접근해 지적으로 풀어냈다는 호평을 받았다.

벨로는 음악적 미사여구와 지성, 그리고 장황함에서 전형적인 미국 작가의 문체를 구사했다. 벨로의 팬으로 유명한 영국 작가 마틴 에이미스Martin Louis Amis는 벨로의 문장이 "누구보다 더 심사숙고한 것으로 보인다."고 평가했다. 하지만 다른 의견을 내는 작가들도 있다. 필립 로스Philip Milton Roth나 돈 드릴로Don DeLillo는 『허조그Herzog, 1964』, 『험볼트의 선물Humboldt's Gift, 1975』처럼 박식함을 뽐내는 그의 소설 앞에서 독자는 상대적으로 자신은 얼마나 아는 게 없는지 불편한

감정을 느끼지 않을 수 없다고 지적했다.

1976년에는 노벨문학상을 수상하면서 솔 벨로는 문인들에게 "사람들을 지적 무기력에서 일깨워 달라."고 호소했다. 벨로를 헐뜯는 사람들은 그가 문학 보수주의자이며 소설 등장인물들은 찰스 디킨스 등의 19세기 소설을 들먹이며 허세를 부린다고 비판했다.

지적으로 게걸스러운 느낌을 주는 작품을 비웃고 싶을 때 한마디.

"벨로풍(風)의 소설 같군요."

막스 에른스트 | 화가, 시인

Max Ernst / 1891~1976

프로타주 기법을 좋아하시나요?

막스 에른스트는 모두를 알았고, 또 모두가 에른스트를 알았다. 그는 알베르토 자코메티Alberto Giacometti의 친구였고 앙드레 브르통 같은 초현실주의자들과 함께 작업했다. 그는 1946년 캘리포니아에서 영국 화가 도로시아 태닝Dorothea Tanning 과 결혼했는데 흥미롭게도 사진작가 맨 레이 부부와 합동결혼식을 올렸다.

에른스트의 팬들은 그를 미술계의 거장이라고 추켜세운다. 지적 호기심이 충만해 다양한 유형과 스타일의 실험을 하고 언제나 주목할 만한 결과를 낸다는 것이다. 그는 탁본과 유사한 프로타주 기법frottage, 팔레트 나이프로 페인트를 긁어내는 그라타주 기법grattage을 사용했다.

때로는 작품 속에 보는 이들에게 충격을 주기 위한 장치를 마련하기도 했다. 「신부의 의상The Robing of the Bride」은 특히 재미있는 작품이다. 나체의 여성이 커다란 주황색 털옷을 뒤집어쓰고 있는데 얼굴은 보이지 않지만 가슴은 훤히 드러내고 있다. 그림 한쪽의 반인반조는 화살촉으로 여성의 생식기를 도발적으로 가리키고 있다.

이 반인반조에 대해 에른스트는 자신의 분신이라고 소개했다. 그는 이 조인鳥人을 '롭롭Loplop'이라고 불렀고 다수의 그림에 등장시켰다. 사실 에른스트의 외양을 뜯어보면 새처럼 생긴 구석이 있다. 빛나는 눈과 매부리코, 호기심 많은 산만한 기질도 새를 닮았다.

그는 결혼을 네 번이나 하며 한 사람에게 정착하지 못하는 모습을 보였다. 결혼

뿐 아니라 레오노라 캐링턴_{Leonora Carrington}이라는 영국의 저명한 초현실주의자를 비롯해 다수의 여성과 연애를 즐겼다. 네 명의 아내 중 한 사람과 결혼하기 전에 저명한 미술품 수집가와 이혼했는데 그녀가 바로 페기 구겐하임이다.

페기는 지금까지 남편이 몇이었냐는 질문에 "같이 살았던 남편 말인가요, 아니면 잠깐 즐긴 남의 남편까지 다 해서 말인가요?"라고 되물은 사람이다. 이 상속녀의 최대 관심사는 섹스였다.

미술 애호가의 관심을 끌고 싶을 때 말문을 트기 좋은 질문이 있다.

"프로타주 기법을 좋아하시나요?"

찾아보기

옮긴이의 글

이 책의 원고를 처음 받고 훑어보는데 "대학가 시험 철에 등장하는 족보 같잖아!" 하는 생각이 스쳤다. 족보는 강의의 내용을 세세하게 다루지는 않지만 적어도 수강을 했다면 이해하고 지나가야 할 요점을 담고 있다. 책에 등장하는 175명의 이름이 나열된 색인을 펼쳐서 우선 눈에 들어오는 이름부터 훑어 내려가 보자. 라이너 마리아 릴케, 랄프 왈도 에머슨, 레오폴드 폰 자허마조흐, 레온 트로츠키, 레이먼드 카버, 로렌스 스턴…… 적어도 한 번, 혹은 여러 번 들어 본 이름인데 막상 그 인물에 대해 설명해 보라고 하면 (전공자가 아닌 이상) 1분 스피치는커녕 국적이나 직업 이상을 떠올리기 어려운 인물이 태반이다.

저자들은 이 책의 목적이 독자를 교양인으로 만드는 것이 아니라 교양인처럼 '보이게' 만드는 데 있음을 굳이 숨기지 않는다. 책 제목에서부터 집필 의도가 적나라하게 드러난다. 혹자는 따로따로 다뤄도 각각 책 한 권에 담지 못할 인물들을 한데 묶어 주마간산 식으로 다룬다는 점에 불편함을 느낄지도 모르겠다. 그런데 개인적으로는 책장을 넘길수록 수많은 인물을 한곳에 모아 놓은 이 책도 그 나름의 매력이 충분하다는 생각이 들었다.

일단 목차부터 펼쳐 보면 도발적인 제목의 연속이다. 두 저자는 언뜻 보기에는

전혀 관계없는 인물 사이에 존재하는 숨겨진 연관성을 마치 탐정처럼 찾아냈다. 알렉산드르 솔제니친, 바뤼흐 스피노자, 레온 트로츠키 사이에 어떤 관련이 있을지 이름만 봐서는 짐작하기 쉽지 않다. 이어지는 장에 소개되는 프리다 칼로, 한나 아렌트, 마르틴 하이데거, 맨 레이 등도 마찬가지다. 같은 제목 아래 묶인 인물들 사이에 어떤 관계가 있는지 파악하는 과정은 꽤 흥미진진하다. 이에 더해 어느 한 장의 마지막 주자가 다음 장에 등장하는 첫 주자에게 바통을 넘겨주는 과정도 읽는 재미를 더한다. 저자들이 175명을 솜씨 좋게 씨줄과 날줄로 엮어 낸 덕에 아무 장에서부터 시작하더라도 무리 없이 흐름이 연결된다. 책의 맨 마지막에 소개되는 막스 에른스트와 첫머리에 등장하는 페기 구겐하임과의 관계를 설명하는 대목에서는 그 치밀한 구성에 무릎을 치게 된다.

책에 담긴 인물들의 면면을 살펴보면 저자들의 스펙트럼이 무척 넓다는 사실을 알 수 있다. 기원전에 활동한 시인 사포와 앤디 워홀과 같은 팝아트의 선구자에 이르기까지, 그야말로 동서고금을 넘나든다. 직업도 미술가, 철학자, 소설가, 사진작가, 기자, 인류학자, 여권 운동가, 배우, 무용수, 물리학자, 건축가 등으로 다양하다.

그런 점에서 이 책은 옮기는 과정이 다른 역서와 사뭇 달랐다. 175인의 다채로

운 색깔이 우리글로 된 책에서도 빛을 잃지 않도록 검색하고 또 검색할 수밖에 없었다. 특히 피상적으로 이해하던 분야의 인물은 도서관에서, 서점에서 관련 책을 뒤적이며 파악해야 했다. 어느 책을 옮길 때에는 그런 노력이 안 들겠냐마는 이 책은 특히 다양한 분야를 다루고 있는 만큼 정확한 정보를 찾는 데 더 많은 시간을 들였다. 스스로 부족한 부분은 겸허한 마음으로 다가가기 위해 애를 썼음에도 불구하고 모자란 부분이 있다면 교양을 두루 갖추지 못한 역자의 탓이다.

언젠가 영어 말하기의 기술을 다룬 책에서 외국인 저자가 무역 박람회에 참가한 한국인들의 대화 모습을 묘사한 대목을 흥미롭게 읽은 기억이 있다. 오랜 세월 영어를 공부했다는 자신감에 해외 바이어와 야심차게 대화를 시작하지만 어느 순간이 되면 대화는 양방향의 핑퐁 게임이 아니라 한참 듣다가 한두 마디 묻는 일방적 게임의 양상이 된다고 저자는 지적했다. 문득 오랜만에 대학 동창들을 만났을 때 내 모습이 떠올랐다. 다른 사람들은 특정 팟캐스트 채널을 (심지어 먼 미국에서도) 애청하고 있어 신나게 이야기꽃을 피웠지만 그 채널의 존재 정도나 알고 있던 나는 "한국에 살면서 그런 것도 모르냐."는 핀잔을 들어야 했다.

혹시 이런 경험을 해 봤다면, 아니면 이런 수모를 당하지는 않았더라도 '진짜' 교양인으로 나아가는 데 징검다리가 필요하다면 이 책은 훌륭한 도우미 역할을 할 것이다. 소개된 인물들 중에서 더 파고들고 싶은 생각이 들도록 마음을 끄는 인물을 발견한다면 그것만으로도 이 책을 집어 든 데 후회가 남지 않을 것이다.

교양인이 되고 싶지만 아직 이르지 못해 대화에 끼지 못하는 동지들에게 노자의 명언을 위로 삼아 인용하며 이 글을 끝맺고자 한다.

"도를 아는 사람은 말하지 않으며 말하는 사람은 알지 못하는 것이니라(智者不言 言者不知)."

2017년 7월 박홍경

잡담의 인문학

초판 1쇄 발행 2017년 7월 10일
초판 3쇄 발행 2018년 7월 10일

지은이 토머스 W. 호지킨슨 · 휴버트 반 덴 베르그
옮긴이 박홍경

펴낸이 박혜수
기획편집 오영진 최여진 홍석인
해외저작권 김현경
디자인 최효희 원상희 엄미순
관리 이명숙
마케팅 오동섭
본문 이미지 금동이책

펴낸곳 마리서사 **출판등록** 2014년 3월 25일 제300-2016-123호
주소 서울시 종로구 효자로 13길 46(효자동 162-1)
전화 02)334 - 4322(대표) **팩스** 02)334 - 4260 **홈페이지** www.keumdongbooks.com
페이스북 facebook.com/marieslibrary **블로그** blog.naver.com/marie1621

값 17,000원
ISBN 979-11-959767-1-3 03600

• 잘못된 책은 구입하신 곳에서 바꿔 드립니다.
• 이 책의 전부 또는 일부 내용을 재사용하려면 반드시 사전에 저작권사와 마리서사의 동의를 받아야 합니다.